MÉMOIRES

OU

ESSAIS

SUR LA MUSIQUE.

TOME PREMIER.

MÉMOIRES

ou

ESSAIS
SUR LA MUSIQUE,

PAR GRÉTRY.

NOUVELLE ÉDITION,

AUGMENTÉE DE NOTES ET PUBLIÉE

PAR J. H. MEES,

MEMBRE HONORAIRE DE LA MUSIQUE DU ROI,
DIRECTEUR DE L'ACADÉMIE DE MUSIQUE DE BRUXELLES.

Qui nisi sint veri, ratio quoque falsa fit omnis.
Si les sens ne sont vrais, toute raison est fausse.
LUCRÈCE, Liv. IV.

Bruxelles,

AUG. WAHLEN, LIB.-IMP. DE LA COUR.
LEIPZIG ET LIVOURNE, MÊME MAISON.

1829.

AVANT-PROPOS.

Je n'ai écrit ces *Réflexions sur la musique*, que pour me délasser de mon travail habituel. Il serait injuste de prétendre qu'un artiste ait dans son style la correction et l'élégance qu'on a droit d'exiger de l'homme de lettres. J'ai mis par écrit ce que m'a révélé le sentiment même de l'art pendant mon travail, et je serai content si je me suis fait entendre. Je l'ai entrepris, parce que l'artiste seul pouvait le faire : si j'y joins quelques circonstances des différentes époques de ma vie, ce n'est que pour servir de liaison à ce qui a rapport à la musique. Au reste, ce qui paraîtra puéril à bien des gens, ne le sera pas pour le jeune artiste qui, souvent repoussé de toutes parts, ne peut parvenir à se faire connaître : il verra que ceux mêmes qui ont eu le bonheur de percer dans la carrière des arts, ont eu, comme lui, mille obstacles à vaincre, et cette lecture peut ranimer son courage abattu. Je voulais laisser ces papiers à mes enfans; je ne voulais pas me faire imprimer, et ce que je dis est vrai; mais

on m'a fait entendre que, n'y eût-il qu'une vérité bien établie dans cet ouvrage, je devais le rendre public. On m'a dit encore que, parlant sans cesse de mon art, et communiquant sans réserve dans la conversation le peu d'idées qui peuvent m'appartenir, je courais les risques dans vingt ans de paraître moi-même plagiaire, et de ne conserver que le cadre qui les enchaîne. Je me suis rendu à ces deux raisons: la première intéresse l'art; la seconde intéresse l'homme qui veut jouir de ce qui lui appartient.

Cent fois j'ai été tenté de prendre la plume, lorsque mille brochures sur la musique ont bien plus fomenté de dissentions entre les artistes, qu'elles n'ont servi aux progrès de l'art. Chacun prêchait pour son saint; on ignorait qu'il est un saint pour tout le monde. Il fallait dire, par exemple, qu'il existe une musique vague, métaphysique pour bien des hommes, mais qui l'est moins pour la plupart des femmes; que si l'on a une organisation dure, on n'y entend rien; si on l'a faible et trop sensible, on comprend trop: cette musique prête au désœuvrement tout le charme de la dispute, avec l'avantage de n'éclaircir jamais la question. Il fallait dire aussi qu'il est une musique

qui, ayant pour base la déclamation des paroles, est vraie comme les passions. J'anticiperais sur mon sujet, si j'en disais davantage.

Des réflexions isolées et des préceptes arides sur un art, ne peuvent guère intéresser que ceux qui en font une étude particulière ; et la musique est peut-être celui de tous les beaux-arts qui prouve le mieux cette vérité. J'ai cru qu'en joignant à cet Essai quelques anecdotes sur des pièces dramatiques que la nation a daigné accueillir, il serait d'un intérêt plus général, et pourrait être lu, même des gens du monde.

NOTE DE L'ÉDITEUR.

S'il est vrai que la musique soit sujette à l'influence de la mode, quant aux tournures de phrases et aux fioritures, le temps ne peut plus rien sur les principes et la philosophie de cet art. L'on a découvert le secret de la nature quant aux règles prescrites pour l'harmonie dont le type nous est donné par elle; quant à l'expression et au sentiment, la mode ne peut pas plus sur une ame sensible, que sur un cœur endurci.

En retraçant les réflexions du musicien le plus naturel, de celui dont la lyre a chanté avec tant de vérité et sous des couleurs si variées les passions auxquelles l'espèce humaine est sujette, nous avons pensé que ceux sur qui le charme des accords produit ces sensations délicieuses qui caractérisent le goût et l'amour pour l'art, que ceux qui sont doués de ce tact indispensable pour juger et cultiver les beaux-arts, nous sauraient gré d'avoir reproduit ici des conseils et des exemples qui peuvent être si utiles aux néophytes, et qui pourraient échapper aux amis de la science musicale. Il n'est point d'élève qui n'apprécie cette lecture; il n'est point d'homme du monde qui n'y trouve du charme; c'est un hommage

rendu à l'artiste dont la nation Belge doit s'enorgueillir. La France fière de la gloire de Grétry l'avait compté parmi les siens, aussi la commission de l'Institut obtint l'autorisation de faire imprimer ses Mémoires aux frais du gouvernement; mais après la mort de ce compositeur, la Belgique, sa patrie, le réclama : ainsi ce grand génie lui appartient. Il est honorable de pouvoir citer ce Belge parmi les hommes qui ont illustré le 18ᵉ siècle. Ses chants n'ont point vieillis; ils sont vrais et pris dans la nature. L'auteur avoue lui-même que *d'autres pourront un jour refaire à ses ouvrages une instrumentation plus brillante ou plus bruyante; alors la mode pourra l'exiger* (1); mais ses mélodies seront toujours répétées, mais ses refrains européens conserveront leur puissance et leur naturel. Qui oserait rien changer à ces accens ?

La victoire est à nous. (*La Caravane*.)
Où peut-on être mieux. (*Lucile*.)
Dans une tour obscure. (*Richard*.)
Vous étiez ce que vous n'êtes plus. (*Le Tabl. Parl*.)
Quoi ! c'est vous qu'elle préfère. (*Fausse Magie*.)
Ne crois pas qu'un bon ménage. (*Sylvain*.)

(1) L'opéra de Guillaume Tell arrangé et instrumenté de nouveau par Berton prouve ce que l'auteur avait prévu. Ce nouvel arrangement n'a pas eu de succès.

La mode ne peut donc rien sur ces mélodieuses inspirations, sur ces élans de l'ame, ni sur les sensations; on rit, on pleure aujourd'hui comme au temps du père Adam. La coquette qui s'arrange pour pleurer n'intéresse pas même son amant; celui qui se chatouille pour rire ne communique sa fausse gaieté à personne; la musique maniérée ne peut produire d'effet. Tout homme sensible lira avec plaisir la vie et les observations de celui qui a si bien su étudier et saisir la nature. Une foule d'anecdotes gaies et historiques se rattachent à son art, et jettent dans cet ouvrage un intérêt mêlé de charmes. Les artistes de tout genre y puiseront des leçons salutaires; les musiciens y apprendront beaucoup de secrets et ceux qui ne jugent de la musique que par le plaisir qu'elle leur fait éprouver, doubleront leurs jouissances, lorsqu'ils en connaîtront les diverses causes. Il convenait donc de nationaliser un ouvrage dont l'auteur appartient à la Belgique.

La plus haute antiquité nous démontre que tous les peuples ont cherché à reproduire les traits et les œuvres qui ont distingué les hommes célèbres de tous les temps et dans tous les genres, soit pour honorer leur mémoire, soit pour les vouer au mépris. La musique réunie à la poésie fut le premier moyen par lequel se transmirent les actions des héros et des tyrans; la sculpture fut sans doute le premier art qui servit à retracer les images des

hommes vertueux ou criminels ; des blocs dégrossis auxquels on ajoutait un accessoire servaient mieux que la ressemblance pour éterniser leurs actions. L'art de la typographie vint plus tard, et c'est à lui que nous devons les détails de la vie de ces hommes qui font la gloire des nations ; c'est par lui que l'on transmet, non-seulement les traits de leur physionomie ; mais leurs pensées et jusqu'aux moindres détails sont rendus sensibles ; la mémoire les classe dans l'imagination, et c'est en les entendant parler, en causant même avec eux que l'on profite de tous les bienfaits de leurs vertus, de l'exemple de leurs travaux et de leurs découvertes dans les arts et les sciences.

S'il est des êtres froids, jaloux, ou indifférens sur ce devoir patriotique qui veut que l'on élève des autels à ceux qui ont fait un pas glorieux dans leur carrière, à ceux qui ont illustré leur patrie et dont une portion de la louange rejaillit sur chaque individu comme sur la nation entière, il est aussi des citoyens qui, dignes du beau titre de protecteurs des arts, se plaisent, s'empressent à honorer la mémoire de ces hommes, l'ornement de leur pays. L'ignorance même n'excuse pas ceux qui se refusent à ce pieux devoir, sous le prétexte de leur incapacité pour apprécier le talent. La brute seule ignore l'empire d'une gloire nationale ; tout être doué de la raison doit y sacrifier en proportion de ses facultés.

Grétry, le musicien de la nature, le mélodiste le plus vrai, a marqué une époque brillante dans son art divin ; il est de nos jours, il vivait encore hier.

L'Italie a fait éclore son talent ; ce sol alluma son génie, et l'on y applaudit à ses premiers essais. La France attira et conserva celui qui par ses chants devait la charmer pendant un demi-siècle. Son esprit, cultivé par ses liaisons intimes avec les littérateurs les plus distingués, donna à sa conversation, à ses écrits, un charme incontestable ; rien n'échappait à son caractère observateur. C'est dans ses Mémoires que l'on retrouve Grétry tout entier. Ses tableaux des passions, ses conseils sur la coupe et l'arrangement des morceaux de musique introduits dans les poèmes, ne peuvent manquer d'être utiles aux jeunes compositeurs, et d'éclairer l'amateur dans les jugemens qu'il porte sur les productions dramatiques et lyriques. Il a beaucoup parlé de ses ouvrages ; il le devait pour citer des exemples. Grétry n'était point exempt de faiblesses ; il était homme : mais la mesure de ses belles qualités fait disparaître ces petites taches, elles demeurent inaperçues au milieu des rayons dont brilla son génie.

L'éditeur a promis de donner au public des notes sur l'artiste à qui il veut rendre hommage et qui jusqu'aux derniers momens de sa vie a commandé l'intérêt et l'admiration. Grétry raconte lui-même l'emploi

de sa jeunesse, la marche de ses études et de ses nombreux succès. Sa carrière ne fut pas à l'abri des tribulations; il ne put échapper à la jalousie, à l'intrigue. Ses plus grands chagrins furent occasionés par la perte des objets les plus chers de ses affections; bon père, bon époux, aimé, chéri de sa famille, il se vit presque isolé au moment de finir une existence qui avait été si brillante. M. Flamand, devenu le neveu de Grétry par l'alliance qu'il contracta avec Mlle Grétry, nièce chérie de l'auteur, fut pendant ses derniers momens le dépositaire de ses volontés et le confident de ses plus secrètes pensées.

Nous voudrions ne pas rappeler les discussions qui ont eu lieu à l'occasion de la possession des dépouilles mortelles du grand musicien; mais, comme historien nous ne pouvons retrancher de cette publication des faits qui se rattachent aussi essentiellement à l'homme dont il est question, et ce serait d'ailleurs manquer à notre promesse. Nous allons donc faire part à nos lecteurs de quelques traits qui nous ont été communiqués par des personnes qui vivaient dans l'intimité de Grétry, et d'autres dont nous avons été témoin.

Méhul, à qui Grétry n'avait pas rendu justice, disait en parlant de lui avec admiration : « Il a la tête pleine de génie, mais le cœur sec. » Ce mot satyrique qui échappa à Grétry contre l'auteur d'Uthal, opéra en un

acte, accompagné de violoncelles et d'altos, et où les violons ne sont point employés, prouve qu'il ne le jugeait pas sans partialité. On lui demandait son avis sur cette musique : « C'est très-bien, dit-il, mais j'aurais » volontiers donné un louis pour entendre une chante- » relle. » Nous le répétons, Grétry n'était pas exempt des faiblesses humaines; il aimait l'adulation, et, tout en rendant hommage au talent de ses confrères, leurs succès le contrariaient. Il était souvent livré à une humeur noire qui le rendait impatient et dur.

Un jour un artiste était chez Grétry; c'était en hiver. Comme à son ordinaire, il était assis dans un fauteuil près du feu, s'occupant peu des personnes qui étaient derrière lui : on annonce M^{me} la comtesse de M..., épouse de l'ambassadeur d'une cour étrangère. Il la fait entrer, et presque sans se déranger, il demande à cette dame ce qu'elle désirait. Étonnée de cette réception, elle lui dit qu'elle venait solliciter son suffrage pour un protégé, homme de grand mérite, à qui elle portait le plus grand intérêt, et qui devait sous peu de jours être présenté à l'Institut. « Je ne le connais que » très-peu, répondit-il sèchement, mais protégé par » vous, madame, et sans doute par la cour, il peut » se passer de mérite; il y en a tant comme lui à » l'Institut, que mon suffrage lui serait inutile; cepen- » dant, madame, je verrai et j'agirai suivant ma cons-

» cience : voilà tout ce que je puis promettre. » La dame sortit assez mécontente.

Ne le voyant pas se lever, l'artiste témoin de cette scène, crut de son devoir d'accompagner la dame jusqu'à sa voiture; « il n'est pas poli M. Grétry, lui dit-elle, en » descendant; il est peu galant auprès des dames. » Il l'excusa de son mieux, et remonta. « D'où viens-tu donc, » lui dit Grétry ? de reconduire la comtesse, sans doute ? » cela ne te regardait pas : elle sait le chemin de mon » appartement, car voilà trois fois qu'elle vient; et si je » ne l'ai pas mieux reçue, j'ai mes raisons pour cela. Je » n'aime pas cette dame, c'est un pilier des Bouffes. » Dernièrement j'étais à Feydeau, on jouait *Lucile* : » elle n'a pas applaudi une seule fois : elle pouvait ne » pas être contente des acteurs, mais elle devait rendre » justice à ma musique. D'ailleurs, ces grands seigneurs » croient obtenir nos suffrages en nous faisant une visite, » mais je ne me laisse pas influencer par ces prétendues » politesses. » Quelque temps après, le sujet recommandé fut reçu membre de l'Institut : « J'étais tellement » certain de son admission que je ne me suis pas donné » la peine d'aller à l'assemblée, dit-il, d'un air mo- » queur. »

Grétry était compatissant et charitable, et donnait beaucoup aux malheureux. Dans ses promenades journalières, il s'arrêtait avec plaisir pour faire des au-

mônes. Son appartement était modeste et meublé à l'antique; il n'avait pour instrument qu'une espèce de clavecin nommé épinette, qui, ainsi que l'écritoire dont il se servait, avait appartenu à J.-J. Rousseau. « Si » J.-J. a fait là-dessus son Devin du village, disait-il; » j'y ai composé, moi, plusieurs opéras. On fera cas un » jour de ce mauvais instrument. » (Il fut vendu fort cher, à sa vente mortuaire. Deux auteurs célèbres se le disputèrent, et il devint la propriété de Nicolo Isouard).

Il ne voulait point qu'on l'accordât, et sur la demande qu'on lui fit un jour de transposer un air: « Je ne le » pourrais pas, dit-il, car je ne me suis jamais ennuyé » à étudier le piano. J'aurais fait de la belle musique, » ma foi, si, comme tant d'autres, je me fusse laissé » entraîner aux extravagances qu'on trouve en parcou- » rant un clavier. Mes accords sont dans ma tête et non » pas dans mes doigts. »

Il affectionnait ses partitions du *Sylvain*, du *Tableau Parlant*, de la *Fausse Magie*; il ne pouvait supporter que l'on changeât quelques traits dans ses chants, ou que l'on passât un morceau dans ses ouvrages. Lorsque Martin chanta dans l'*Épreuve Villageoise*, le rôle de La France qu'il avait rajeuni de fioritures à la mode, Grétry disait malignement: « Allons entendre l'*Épreuve* » *Villageoise*, musique de M. Martin. » Il n'a jamais rien écrit pour ce célèbre chanteur dont, cependant il

faisait très-grand cas. Grétry avait des manies, des défauts même; mais aussi combien il les rachetait par la profondeur de ses connaissances, par la sagesse de ses conseils et par la protection qu'il accordait aux jeunes artistes qui débutaient dans la carrière musicale! Il était alors tout entier à son art, et oubliait dans ces momens toutes ses autres sensations. Voici une circonstance qui le prouvera. Quelques jours avant la mort de sa femme, dont la chambre était voisine de la sienne, un artiste répétait près de lui l'air du *Sylvain : Je puis braver les coups du sort.* Il savait M^{me} Grétry très-malade, et n'osait élever la voix au moment qu'il chantait ces mots : *Un père est un Dieu menaçant ;* chantez donc avec force, lui dit Grétry : est-ce ainsi que l'on sent cette phrase musicale? et il exigea du chanteur plus de moyens et d'expression.

Au même instant un domestique entra pour dire que M^{me} se plaignait de ce bruit. « Ma foi, tant pis, dit-il, pourquoi est-elle indisposée ? Quand on chante, on chante ; il n'y a pas de malade dans l'opéra du *Sylvain.* Cependant une réflexion lui vint subitement, les larmes lui coulèrent des yeux, et il congédia tout le monde.

Un jour il demandait à un jeune artiste, qu'il affectionnait : « Ta femme est-elle musicienne ? — Oui ! — Aime-
» t-elle ma musique ? — Beaucoup ! — Pleure-t-elle en
» écoutant *Lisbeth ?* — Toujours ! — Rie-t-elle au

» *Tableau Parlant?*—Sans doute!—Eh bien! amène-la
» moi demain. Nos petites maîtresses d'aujourd'hui rient
» aux plaintes de ma Lisbeth, parlent pendant qu'Azor
» chante *Du moment qu'on aime*, bâillent au duo du
» *Tableau Parlant*, tracassent leurs maris et grondent
» leurs filles pendant le quatuor de *Lucile*; aussi j'ai
» brisé ma *lyre*, elle n'est plus du siècle, mais on ver-
» ra!...» Il semblait prévoir la révolution qui s'est opérée
dans la musique, quant à l'instrumentation. La mélodie
n'a rien gagné, et souvent sa sœur cadette étouffe et
anéantit son charme. Nous le répétons encore, les chants
de Grétry n'ont pas vieilli, et ils survivront à la mode;
le génie est de tous les temps et n'a point d'âge.

Grétry mourut à l'Ermitage, petite maison qu'il pos-
sédait à Montmorency, le 24 septembre 1813, et de
suite il fut transporté à son domicile à Paris. Son corps,
placé au milieu d'une chambre ardente, reçut pendant
deux jours les larmes et les regrets de tout ce que
cette grande ville renfermait d'illustre et de savant. Ce
fut le 27 du même mois qu'eut lieu la cérémonie de
ses funérailles.

Tout Paris se rappelle le convoi pompeux qui eut lieu
le jour de cette cérémonie religieuse. La foule s'empressa
de lui rendre les derniers hommages en suivant son char
funèbre jusqu'au cimetière. Pour la seconde fois l'on enten-
dit exécuter à son service le chef-d'œuvre composé par no-

tre compatriote Gossec, en l'honneur des funérailles de Mirabeau. L'on peut dire que tous les artistes de Paris avaient envié l'honneur de composer ce formidable orchestre. Arrivé au cimetière du Père La Chaise, lieu de la sépulture, M. Méhul, compositeur, fut désigné par l'Institut; et M. Bouilly par les hommes de lettres pour remplir les fonctions d'orateurs sur la tombe du célèbre musicien. Après lui, son neveu Flamand Grétry voulut aussi jeter des fleurs sur les restes d'un oncle chéri. Il rappela ses vertus domestiques et l'appui paternel qu'il accordait à tous les siens. Il ajouta : « Si Grétry fit par » son génie les délices de sa patrie et de son siècle, il » fit par ses bienfaits le bonheur de sa famille. » On se rappellera en effet qu'après la perte qu'il fit de sa femme et ses trois filles, ce fut pour son cœur un besoin d'adopter les enfans de son frère au nombre de sept.

Les honneurs que l'on décerna à ce grand homme lors de ses obsèques, furent tels que le gouvernement d'alors en conçut presque de la jalousie. Comment ! disaient quelques courtisans, dans un cercle de la cour, de pareils honneurs a un musicien ! que fera-t-on pour nous? L'impératrice Joséphine répondit à un de ses chambellans qui se plaignait aussi de l'ostentation de ces funérailles : « Monsieur il faut cinquante ans pour faire » un artiste tel que Grétry, et pour avoir un chambellan, » il ne faut qu'un paraphe et une clef. »

Le 28 novembre suivant, M. Flamand Grétry, héritier du compositeur, écrivit au préfet du département de l'Ourthe et au maire de la ville de Liége, pour leur donner avis qu'il faisait hommage à cette ville du cœur de l'artiste illustre, et pour les prier de faire retirer de ses mains ce dépôt précieux avec les formes convenables ; il ne reçut point de réponse. Ce ne fut que le 3 janvier 1814 que le maire répondant à une seconde lettre, pria M. Flamand de lui adresser, *par le courrier*, le cœur de Grétry, ajoutant qu'on lui en donnerait décharge.

Blessé de ces formes peu aimables, M. Flamand Grétry résolut d'envisager l'offre qu'il avait faite comme non avenue, et de faire élever à ses frais un monument, où il enferma les restes de son parent dans le jardin de l'Ermitage, que J. J. Rousseau et Grétry s'étaient plu à regarder comme leur habitation favorite. L'inauguration de ce monument fut faite avec pompe le 15 juillet 1816, en présence de plusieurs auteurs et amis du compositeur, qui en ont constaté le souvenir par un procès-verbal déposé dans une urne à côté de celle qui renfermait le cœur de Grétry.

Instruite par les journaux de cet événement, la ville de Liége qui jusque là avait montré la plus grande indifférence, et qui ne s'était plus occupée de l'offre qui lui avait été faite, la ville de Liége se réveilla enfin,

et demanda de nouveau qu'on lui fît l'envoi de la boîte qui renfermait le cœur de Grétry, mais cette fois *par la diligence*. Bientôt elle retomba dans la même insouciance, et M. Flamand n'en entendit plus parler jusqu'au 15 juillet 1821, jour où il reçut une lettre d'une personne qui se disait autorisée à retirer le dépôt, et qui demandait qu'on le lui confiât.

L'indifférence qu'on avait montrée jusqu'alors, détermina M. Flamand à se refuser à la demande qu'on lui avait faite; un procès s'entama; tous les degrés de juridiction furent parcourus; le procès, alternativement gagné et perdu par les parties adverses, traîna en longueur et ne fut enfin terminé que par un arrêt de la cour royale de Paris qui ordonna que la ville de Liége serait mise en possession du dépôt qu'elle réclamait. L'extraction de la boîte qui le renfermait fut faite du monument de Montmorency, et, le 7 du mois de septembre 1828, à trois heures de l'après-midi, les commissaires chargés d'en opérer le transport ont fait leur entrée dans la ville de Liége.

Accusée d'indifférence sur l'offre des restes précieux de l'homme qui honora non-seulement sa ville natale, mais aussi toute la nation, la ville de Liége a rendu à ce dépôt, dont la possession lui fut contestée, un hommage pompeux et digne du sujet. Il nous semble que le premier jour de sa réception eût été mieux employé à une

cérémonie toute religieuse, et suivie des réjouissances et des plaisirs mondains. Cette réflexion n'est pas une critique, mais l'expression de nos sentimens.

Nous ne voyons pas ce qui a pu donner matière à un procès; car, si l'offre de M. Flamand venait véritablement de lui, de lui seul, et qu'il eût seul la propriété du cœur de son oncle, on concevra difficilement que la cour royale de Paris ait pu l'obliger à donner ce qu'il avait promis, mais ce qu'il pouvait garder, sauf à l'accuser de caprice. Nous avons pensé inutile de rapporter ici les pièces du procès. Les œuvres de Grétry sont des monumens appartenant à toutes les nations; notre but est de multiplier ses ouvrages comme modèles, et ils ne peuvent exciter de procès qu'entre les hommes assez fous pour ne pas apprécier ce qui caractérise l'homme supérieur, l'homme célèbre; car c'est le fruit de profondes méditations; c'est le génie, c'est Grétry.

Ainsi la ville de Liége a recueilli, pour sa part de l'héritage, le cœur de Grétry, et la France possède aussi une portion des restes de cet inimitable auteur dont le corps repose à Paris dans le cimetière du père Lachaise, à côté des Delille, des Méhul, etc., et au milieu de tout ce que cette grande Capitale a perdu de savans et d'illustres dans tous les genres.

ESSAIS
SUR
LA MUSIQUE.

LIVRE PREMIER.

Si je dois mon existence morale à la musique, je lui dois aussi mon existence physique.

Jean-Noé Grétry, mon grand-père, après avoir vendu ou substitué les biens qu'il possédait à Grétry (1), épousa, sans consentement de parens, une jeune Allemande, Dieu-Donnée Campinado. Après quelques années, les parens de ma grand'mère lui pardonnèrent ce mariage : son oncle, le prélat Delvilette (2), vint la voir à Blegnez, en allant siéger au chapitre de la cathédrale de Liége, en qualité de commissaire de l'empereur; il la trouva aussi heureuse au milieu de son ménage champêtre, que si elle fût née paysanne. C'était un dimanche après vêpres. Mon grand-père jouait du

(1) Hameau proche Boulan, terre de l'Empire, diocèse de Liége.

(2) Tréfoncier de notre-Dame de Presbourg, après avoir été instituteur de l'empereur *Joseph I^{er}*.

violon pour faire danser les paysans qui venaient boire sa bierre et son eau-de-vie, que des disgraces multipliées l'avaient réduit à vendre. Mon père, âgé de sept ans, raclait à ses côtés. Le prélat, après avoir demeuré quelques jours chez sa nièce, qu'il aimait tendrement, fit ses efforts pour emmener mon père à Presbourg, où il voulait lui donner un bénéfice; mais l'amour de la musique avait déjà séduit le cœur du jeune homme; ses pleurs, ses cris forcèrent ses parens à lui laisser suivre son penchant. La place de premier violon de Saint-Martin à Liége étant devenue vacante, et proposée au concours, il n'hésita pas, tout jeune qu'il était, d'entrer en lice, et il remporta le prix à l'âge de douze ans. A vingt-trois ans, il épousa Marie-Jeanne des Fossés: elle avait peu de fortune, ainsi que mon père; et sa famille, alliée à d'excellentes maisons de Liége (1), s'opposa quelque temps à ce mariage; mais, sensible

(1) Les d'*Udiken*, les *Blavier*, les *Blinstin*, les *Delchef*, les *Bortez*, les *Orval*, les *Henemont*, toutes familles distinguées, qui ont toujours occupé, dans le pays, des places honorables. C'est un *des Fossés* (nom de ma mère), ci-devant tréfoncier de Liége qui fonda les capucins de Spa, et qui leur fit don d'un terrain immense qu'ils occupent. Ils ont, par reconnaissance, placé son portrait et ses armoiries au frontispice de leur église, et dans l'endroit le plus apparent de leur réfectoire, où ses parens ont encore le plaisir de le voir avec l'habit de St. François : avantage qu'on ne pourrait sans doute trop payer.

(L'on se rappellera que ces notes furent publiées à une époque fort reculée.)

aux charmes de la musique, qu'il lui enseignait, ma mère voulut récompenser son maître en lui donnant sa main.

Je fus le second fruit de leur union. Je suis né à Liége, le 11 février 1741.

Un accident qui m'arriva à l'âge de quatre ans, et dont j'ai conservé quelque souvenir, prouve que je puis dater de ce temps pour y fixer l'époque de ma raison naissante, et que déjà j'étais sensible au mouvement ou rhythme musical. La première leçon de musique que je reçus, faillit me coûter la vie : j'étais seul; le bouillonnement qui se faisait dans un pot de fer, fixa mon attention; je me mis à danser au bruit de ce tambour; je voulus voir ensuite comment ce roulis périodique s'opérait dans le vase; je le renversai dans un feu de charbon de terre très-ardent, et l'explosion fut si forte, que je restai suffoqué et brûlé presque par tout le corps. Après cet accident, qui me rendit pour toujours la vue faible, je fus atteint d'une maladie de langueur. Ma grand'mère maternelle voulut prendre soin de moi; elle m'emmena chez elle, à une demi-lieue de la ville, où son mari était contrôleur d'un bureau du prince Jean Théodore, cardinal de Bavière. Je me rétablis en peu de temps : on m'y laissa environ deux années; elles ont été les plus belles de ma vie; c'est pourquoi j'aime à me les rappeler.

Tout était nouveau pour moi; je m'élançais vers chaque objet; je mettais les chaises sur les tables; je grimpais dessus; je touchais à tout, et on me laissait

faire; car on avait remarqué que j'étais prudent, même dans mes étourderies.

Lorsque ces mouvemens impétueux se développent, il n'est pas, je crois, de contrainte plus dure pour un enfant, que d'être obligé d'étouffer les premiers élans de la nature. Surveiller trop un enfant, est, ce me semble, le meilleur moyen d'en faire un imbécille; car s'il est imprudent, il trouve une punition dans sa propre imprudence; et les leçons qu'on se donne valent mieux que celles qu'on reçoit. C'est une victoire que de se corriger soi-même, et l'on rougit à tout âge d'avoir été corrigé (1).

Le temps que je passai à la campagne fut bien employé, comme on se l'imagine; toujours courant par monts et par vaux, me faisant chérir de tous les habitans; et cela devait être; car mes caresses, l'effusion de mon ame se portaient sur tous les objets animés et inanimés de la nature. Qui le croirait? rien cependant de plus véritable : à l'âge de six ans, le sentiment de l'amour se fit sentir en moi, et l'emporta bientôt sur toutes mes affections; sentiment vague, à la vérité, et qui s'étendait en même temps à plusieurs personnes : mais déjà j'aimais trop pour oser le dire à aucune d'elles; je gardais le silence par timidité. Ce ne fut que long-temps après, à l'âge de dix-huit ans, dans un pays éloigné, que cette passion me

(1) Ce raisonnement nous paraît un peu erroné, car l'expérience des autres peut nous diriger et souvent nous préserver.

(*Note de l'Éditeur.*)

fit sentir tout son pouvoir : j'osai alors faire le premier aveu, et j'eus le bonheur de voir couler des larmes pour réponse.

Que l'on doit craindre à tout âge de risquer ce premier aveu ! rien n'est perdu, et l'on peut encore vous aimer, si vous ne l'avez pas dit formellement. Mais si vous dites *Je vous aime* un jour trop tôt, on ne vous aimera peut-être jamais. L'homme qui, par son caractère, ne ressent que les secousses légères des passions, a mille manières de s'exprimer sans courir aucun risque ; mais il n'en est qu'une pour celui qui, profondément agité, concentre la flamme dans son cœur ; et malheur à lui, s'il est rebuté après s'être fait connaître.

Qu'on me pardonne ces réflexions étrangères à mon sujet, et qui m'ont écarté, pour un moment, de cet asile champêtre dont j'aime à me retracer le souvenir. Ma grand'mère voulait m'y retenir ; mais il fallut quitter ce séjour heureux pour retourner à la ville. Mon père, qui était venu nous voir, avait annoncé qu'il voulait me donner des maîtres de musique ; et si j'avais de la voix, me faire enfant-de-chœur à la collégiale de Saint-Denis, où il était alors premier violon. Je frémis en apprenant ce qu'il voulait faire de moi : les maîtres de musique ne m'épouvantaient pas, au contraire ; mais être enfant-de-chœur me paraissait l'état le plus cruel, et je ne me trompais point.

Depuis qu'il existe des enfans malheureux sur la terre, aucun ne le fut autant que moi ; dès que je fus

abandonné au pouvoir du maître de musique le plus barbare qui fut jamais.

Il n'y eut donc plus de plaisir pour moi, dès que je sus les intentions de mon père; le deuil se répandit sur chaque objet qui, la veille encore, avait charmé tous mes sens. Mon ame pressentait tous les coups dont elle allait être atteinte, et cette prévoyance malheureuse porta le trouble et l'inquiétude au sein même du bonheur. Peut-on jouir du présent en redoutant l'avenir? C'est pour bien des gens un miracle de la nature, auquel je ne participai jamais.

Je partis après la visite de mon père; il s'occupa quelque temps de ma voix, qui était belle et très-étendue; il me conduisit chez le maître de musique de sa collégiale. Je ne pus former un son. Êtes-vous sûr qu'il ait de la voix? lui dit le maître. — Oui sans doute, reprit mon père en me regardant de travers; venez chez moi, il sera moins timide, et vous l'entendrez. — Il y vint quelques jours après; il m'entendit, et je fus reçu.

Je ne me rappelle qu'avec peine tout ce que j'ai souffert pendant le temps que j'ai été attaché à l'église de Saint-Denis; mais il est possible que quelques fragmens de cet écrit passent un jour entre les mains de personnes qui confient trop légèrement la jeunesse à des mains dignes tout au plus d'exploiter les mines du pays : le désir seul d'adoucir les peines de ces innocentes victimes me fait entrer dans le détail suivant.

Quoique né d'un tempérament fort délicat, les peines physiques n'ont jamais diminué mon courage; mes

forces semblent s'augmenter avec le besoin qui les fait naître. Le moral, au contraire, est chez moi très-susceptible, et toutes les puissances physiques sont anéanties quand mon cœur est oppressé.

Je faisais six voyages par jour, environ d'un mille, pour me rendre aux trois offices : j'eusse fait ce trajet avec joie; mais j'avais vu punir rigoureusement la moindre négligence, même involontaire; et la crainte de subir un pareil traitement me rendait mes devoirs insupportables : ce que je craignais arriva. Un jour que la pendule de mon père s'était arrêtée, j'arrivai trop tard aux matines, qui se chantaient entre cinq et six heures du matin. Je fus puni pour la première fois; on me fit tenir deux heures à genoux au milieu de la classe. Que de mauvaises nuits je passai ensuite! cent fois le sommeil fermait mes yeux, et cent fois la frayeur m'éveillait. Je prenais enfin mon parti; et sans consulter ni l'heure, ni le temps, je me mettais en route souvent dès trois heures du matin, à travers les neiges et les frimas : j'allais m'asseoir à la porte de l'église, tenant sur mes genoux ma petite lanterne, à laquelle je réchauffais mes doigts. Je m'endormais alors plus tranquillement; j'étais sûr qu'on ne pourrait ouvrir la porte sans m'éveiller.

L'heure de la leçon offrait un champ vaste aux cruautés du maître de musique : il nous faisait chanter chacun à notre tour, et à la moindre faute, il assommait de sang-froid le plus jeune comme le plus âgé. Il inventait des tortures dont lui seul pouvait s'amuser;

tantôt il nous mettait à genoux sur un gros bâton court et rond, et au plus léger mouvement nous faisions la culbute. Je l'ai vu affubler la tête d'un enfant de six ans d'une vieille et énorme perruque, l'accrocher en cet état contre la muraille, à plusieurs pieds de terre; et là il le forçait à coups de verges de chanter sa musique, qu'il tenait d'une main, et de battre la mesure de l'autre. Ce pauvre enfant, quoique très-joli de figure, ressemblait à une chauve-souris clouée contre un mur, et perçant l'air de ses cris. C'était toujours en notre présence qu'il accablait de coups le premier qui avait transgressé ses lois barbares. De pareilles scènes, qui étaient journalières, nous faisaient tous frémir; mais ce que nous redoutions le plus, c'était de voir terrasser le malheureux sous ses coups redoublés; car alors nous étions sûrs de le voir s'emparer d'une seconde, d'une troisième, d'une quatrième victime, coupables ou non, qui devenaient tour à tour la proie de sa férocité; c'était là sa manie. Il croyait nous consoler l'un par l'autre, en nous rendant tous malheureux. Et lorsqu'il n'entendait plus que soupirs et sanglots, il croyait avoir bien rempli ses devoirs.

Que l'on juge de ce que j'ai dû souffrir pendant quatre ou cinq années que j'ai passées dans cette horrible inquisition. J'ai été long-temps le plus jeune, le plus faible, le plus sensible, et cependant le moins maltraité; mais malgré tous mes efforts pour lui plaire, malgré les progrès rapides que je faisais dans la musique, il saisissait la moindre circonstance pour

me ranger dans la classe commune. J'étais la victime sans tache, réservée pour les grandes occasions, et mes larmes avaient le droit de sécher celles du plus malheureux. J'eus beau employer la douceur, le travail, la soumission, rien ne put me mériter un traitement plus doux. La seule bienveillance que je méritai (du moins la regardais-je comme telle), ce fut d'être choisi par lui tous les deux jours pour aller chez le marchand de tabac. J'avais soin d'ajouter quelques pièces de monnaie de mes petites épargnes, pour que sa tabatière fût mieux remplie; j'obtenais pour toute récompense un coup d'œil d'approbation, et je me croyais trop heureux. Croira-t-on cependant, et c'est une bizarrerie inconcevable, que jamais je n'ai dit un mot à mes parens des peines que j'ai souffertes? Mon père, qui était considéré du Chapitre et craint du maître de musique, l'aurait perdu sans ressource, s'il avait soupçonné ma situation (1).

Si pendant ces misérables années, je n'ai pas tout-à-fait perdu mon temps, si j'ai fait quelques progrès dans la musique, si j'ai acquis quelques faibles connaissances, je n'obtins point cet avantage par les leçons de l'instituteur, mais malgré ses leçons; car si quelque chose

(1) Ce tableau, qui semble peut-être exagéré est cependant à quelques exceptions près ce qui se passait dans les maîtrises, institutions que quelques gens regrettent. Les élèves qui étaient nourris chez les maîtres souffraient souvent de la faim et étaient exposés à des traitemens beaucoup trop rigoureux. (*Note de l'Éditeur.*)

avait été capable de détruire en moi ce goût inné, cet instinct qui m'entraînait vers la musique, j'ose affirmer que c'était la manière même dont on s'y prenait pour l'enseigner.

Je dois ici parler d'un accident qui, je crois, a influé sur mes organes, relativement à la musique. Je puis être dans l'erreur; mais il est sûr que nul homme n'oserait affirmer le contraire.

Dans mon pays c'est un usage de dire aux enfans, que Dieu ne leur refuse jamais ce qu'ils lui demandent le jour de leur première communion. J'avais résolu depuis long-temps de lui demander qu'il me fît mourir le jour de cette auguste cérémonie, si je n'étais destiné à être honnête homme, et un homme distingué dans mon état: le jour même, je vis la mort de près.

Étant allé l'après-dîner sur les tours pour voir frapper les cloches de bois (1), dont je n'avais nulle idée, il me tomba sur la tête une solive qui pesait trois ou quatre cents livres. Je fus renversé sans connaissance.

Le marguiller courut à l'église chercher l'extrême-onction. Je revins à moi pendant ce temps, et j'eus peine à reconnaître le lieu où j'étais; on me montra le fardeau que j'avais reçu sur la tête. Allons, dis-je en y portant la main, puisque je ne suis pas mort, je serai donc honnête homme et bon musicien. On crut que mes

(1) Espèce de bruit que l'on substitue à celui des cloches ordinaires pendant la semaine-sainte, et qui n'a rien de commun avec les crécelles en usage à Paris et ailleurs.

paroles étaient une suite de mon étourdissement. Je parus ne pas avoir de blessure dangereuse ; mais en revenant à moi, je m'étais trouvé la bouche pleine de sang.

Le lendemain je remarquai que le crâne était enfoncé ; et cette cavité subsiste encore.

J'étais peut-être arrivé à l'époque où le caractère change ; mais il est certain que je devins tout-à-coup rêveur d'habitude ; ma gaieté dégénéra en mélancolie ; la musique devint un baume qui charmait ma tristesse ; mes idées furent plus nettes, et ma vivacité ne me reprit plus que par accès.

Lorsque je travaille long-temps, il me semble que ma tête a conservé quelque chose de l'étourdissement que je sentis après le coup dont j'ai parlé.

Lorsqu'il fut question de chanter au chœur, je m'en acquittai très-mal ; la timidité m'en ôtait les moyens : on prit patience quelque temps ; mais comme personne ne se chargeait de me rassurer, ma crainte ne diminua point ; et après quelques essais également infructueux, il fut résolu qu'on prierait mon père de me reprendre.

Je cessai d'aller à l'école de chant et aux offices, mais je conservai ma place. Mon père me donna un maître, nommé M. Leclerc, aujourd'hui maître de musique à Strasbourg : il était doux et bon ; je profitai de ses leçons.

Il arriva dans ce temps une troupe de chanteurs italiens qui s'établit à Liége : elle représentait les opéras de *Pergoleze*, de *Burunello*, etc. Mon père pria le directeur, nommé Resta, de me donner mon entrée

à l'orchestre ; il y consentit. J'assistai pendant un an à toutes les représentations, souvent même aux répétitions : c'est là où je pris un goût passionné pour la musique.

Mon père, qui avait suivi mes progrès, sentit qu'il était temps de reparaître à Saint-Denis. Il alla trouver le maître de musique, le pria de me laisser chanter un motet le dimanche suivant. Le maître lui représenta qu'il était dangereux de m'exposer une seconde fois, d'autant plus que les chanoines prendraient sûrement le parti de me renvoyer tout-à-fait, si je ne réussissais pas mieux. J'y consens, dit mon père, s'il ne chante pas mieux que tous les musiciens de votre collégiale. — Ce ton d'assurance fit accepter la proposition, sans toutefois inspirer une grande confiance au maître de musique. Le grand jour arrive enfin, mon père me conduit à l'église. Je me rappelle qu'en chemin il me dit : Vous voyez, mon fils, cette tabatière ; c'est la plus belle que j'aie, et je vous la donne si vous chantez bien. — Ma bonne mère se rendit aussi à l'église en tremblant. L'amour-propre de toute la famille avait été humilié, et j'allais tout réparer en un moment, ou confirmer l'opinion établie dans le bas-chœur, que je n'étais pas né pour être musicien.

J'arrive ; tout le monde me regarde avec pitié, on sourit, on ricane. Le maître de musique me dit : Te voilà donc ! mais tu n'es pas changé. — Il n'en fallait pas davantage pour me rendre toute ma timidité ; mais j'avais un soutien qui n'était connu que de moi. J'avais

depuis un an, une dévotion à la Vierge, qui allait jusqu'à l'idolâtrie (1); je venais de faire une neuvaine pour implorer son secours; et la protection du ciel me semblait plus sûre que la prédiction du maître de musique. Cette persuasion me sauva.

Le motet que je chantai était un air italien, traduit en latin sur ces paroles à la Vierge : *Non semper super prata casta florescit rosa*. J'eus à peine chanté quatre mesures, que l'orchestre s'éteignit jusqu'au pianissimo, de peur de ne pas m'entendre (2). Je jetai dans ce moment un coup d'œil vers mon père, qui me répondit par un sourire. Les enfans-de-chœur qui m'entouraient se reculèrent par respect; les chanoines sortirent presque tous de leurs formes, et ils n'entendirent pas la sonnette qui annonçait le lever-dieu.

Dès que le motet fut fini, chacun félicita mon père :

(1) Les hommes qui connaissent le cœur humain ne trouveront point étrange que dans un pays où les opinions religieuses ont conservé beaucoup d'empire, un enfant timide et très-sensible prenne ainsi le change dans le premier développement des sentimens de son cœur.

(2) L'on pourrait dire aux chanteurs qui se plaignent qu'on les accompagne trop fort : Chantez bien et vous serez bien accompagné.... Nous n'entendons point par là justifier les abus auxquels des orchestres mal dirigés ne se livrent que trop souvent, ni infirmer cette règle indispensable, que les instrumens en général ne doivent accompagner les voix qu'avec le demi-jeu; lequel a tous ses degrés et ses nuances comme le jeu plein. On doit les sentir dans un grand chœur même, ainsi que dans une ariette.

on parlait si haut, que l'office aurait été interrompu si le maître de musique n'eût imposé silence. J'aperçus dans ce moment ma bonne mère dans l'église: elle essuyait ses larmes, et je ne pus retenir les miennes.

Après la messe je fus entouré de tout le Chapitre. M. de Harlez surtout, qui était grand musicien, me promit ses bontés, qu'il m'a toujours conservées ; j'en parlerai dans la suite. On faisait mille questions à mon père : quel est donc ce miracle ? où a-t-il pris ce goût de chant ? il chante aussi purement dans le goût italien, que nos meilleures chanteuses de l'Opéra. Mon père dit alors qu'il me conduisait avec lui à toutes les représentations.

Mon petit triomphe fit du bruit : les chanoines en parlèrent à la représentation du soir (1). Le dimanche suivant, je chantai encore, par ordre du Chapitre. J'avais un nombreux auditoire; et ce qui me flattait le plus, c'était d'y voir toute la troupe italienne, femmes et hommes : chacun d'eux me regardait comme son élève.

Je chantai le même morceau, qu'on avait redemandé. J'eus l'adresse d'y ajouter quelques tournures plus italiennes; mon succès fut complet. Il signor Resta déclara qu'il donnait les entrées de son spectacle à tous les enfans-de-chœur de la ville ; aussi vit-on chaque jour une troupe de petits abbés qui venaient apprendre à louer Dieu à la salle de la comédie.

On est curieux peut-être de savoir ce que me dit le

(1) Le prince-évêque assiste au spectacle, et par conséquent le clergé.

maître de musique dans ces circonstances; pas grand' chose. Il changea de conduite à mon égard; il me traita comme un grand garçon. Le jour même que je chantai mon premier motet, il me présenta la main, que je serrai, et il me dit, sans me tutoyer comme auparavant : Quoique vous n'ayez pas réussi comme enfant-de-chœur, je prédis que vous serez bon musicien.—Je le remerciai, et lui pardonnai dans le fond de mon cœur toutes les cruautés dont il avait empoisonné mes premières années... Il mourut pendant mon séjour à Rome. Sa femme chercha à me voir au premier voyage que je fis à Liége, je ne pus me résoudre à aller chez elle; je n'aurais pu lui parler que de son mari, et son souvenir aurait flétri le bonheur dont je jouissais au sein de ma patrie, qui m'accablait de bienfaits.

Après deux ou trois ans, ma voix ne tarda pas à se ressentir du tumulte des passions qui s'élevaient en moi. Mon trouble était d'autant plus violent, que je le cachais à tout le monde, et surtout au sexe qui en était l'objet. Toujours seul confident de mes désirs, je m'enfermais dans ma chambre pour me livrer à mon délire, et souvent au désespoir de ne pouvoir toucher le cœur de quelque beauté, qui n'existait que dans mon imagination. Ce n'était point la femme que je voyais distinctement qui me frappait le plus; c'était celle que je n'avais qu'entrevue. La timidité avec laquelle je suis né, me faisait préférer des êtres fantastiques à des êtres réels. Cette timidité est dangereuse; je l'avoue; elle concentre le foyer des passions; elle excite un feu qui ne pourrait

que s'affaiblir en se répandant au dehors ; mais elle sert peut-être à préparer l'ame d'un jeune artiste qui doit peindre les passions. Le génie se relâche par la jouissance ; il s'échauffe par les désirs.

Il eût fallu dans cet instant m'interdire le chant. On n'eut pas cette prudence ; chacun voulait m'entendre et jouir le plus long-temps qu'il se pourrait des restes de ma voix, que l'âge devait bientôt détruire ou changer, et moi-même je me dissimulais les efforts que j'étais obligé de faire. J'en fus puni ; je vomis le sang en sortant d'un concert, où j'avais chanté un air fort haut de Galuppi. Quoiqu'il se soit passé environ vingt-cinq ans depuis cet accident, je n'en suis pas guéri ; il s'est renouvelé à chaque ouvrage que j'ai fait. J'en ai une si grande habitude ; j'ai été traité à Liége, à Rome, à Genève, à Paris, de tant de manières différentes, que les personnes qui en sont atteintes me sauront gré sans doute si je leur fais part du régime qui m'a le mieux réussi.

Si j'avais pu renoncer à toute espèce de composition, j'aurais obtenu probablement une guérison complète ; mais rien n'a pu m'arrêter, pas même la crainte de payer de ma vie le plaisir de me livrer à mon goût pour l'étude.

Je me rappelle une conversation que j'eus à Paris avec le docteur Tronchin. Je vois, me disait-il, comment vous vivez ; vous êtes sobre, vous suivez le régime que je vous ai prescrit : pourquoi donc ces rechutes continuelles ? Il faut que vous me disiez comment vous faites votre musique. — Mais, comme on fait des vers.... un

tableau;... je lis, je relis vingt fois les paroles que je veux peindre avec des sons ; il me faut plusieurs jours pour échauffer ma tête : enfin je perds l'appétit ; mes yeux s'enflamment, l'imagination se monte, alors je fais un opéra en trois semaines ou un mois. — Oh ! ciel ! dit Tronchin, laissez-là votre musique, ou vous ne guérirez jamais. — Je le sens, lui dis-je, mais aimez-vous mieux que je meure d'ennui ou de chagrin ?

Voici les conseils que je donnerais à ceux qui, travaillant comme moi, sont sujets à cette maladie.

Ne vous faites point saigner pendant l'hémorrhagie, sans la plus grande nécessité ; j'ai vomi jusqu'à six ou huit palettes de sang en différens accès, qui revenaient périodiquement deux fois par jour et deux fois par nuit ; tout se calme à la fin, en buvant un peu d'orgeat dans de l'eau de graine de lin ; la saignée habituelle, en affaiblissant les vaisseaux, prépare de nouvelles hémorrhagies.

Après le dernier accès, je reste deux fois vingt-quatre heures couché sur le dos, sans parler et sans remuer : un assez gros volume de sang grumelé, que l'on expectore d'ordinaire pendant cet intervalle, annonce que la cicatrice est formée ; il faut alors une huitaine de jours pour reprendre des forces.

Quant au régime habituel, purgez-vous au printemps et à l'automne avec une médecine douce. On a voulu m'interdire l'usage des purgatifs ; mais j'ai remarqué que la fermentation des humeurs me donnait le crachement de sang ; ou au bout de deux ans j'avais pis en-

core, une fièvre tierce ou putride ; alors, au lieu de quatre médecines que j'avais évitées, il en fallait prendre autant que la maladie l'exigeait.

La vie sédentaire d'un homme de cabinet échauffe et tient en stagnation l'humeur, qu'il faut nécessairement expulser avec précaution.

Prenez le matin une tasse d'infusion de fleurs d'ortie rouge ; faites-y fondre un petit morceau de colle de peau d'âne.

Si votre poitrine est échauffée, ce que l'on aperçoit par une petite toux sèche, prenez du sirop de vinaigre dans beaucoup d'eau. Si votre estomac est trop rafraîchi, prenez un verre de vin de Bordeaux après le repas. L'excès des rafraîchissemens m'a donné une fois mon crachement de sang. Mon médecin (Philip) ne put l'arrêter au bout de cinq jours qu'avec des toniques. Je pris six fois de la confection de jacinthe, après quoi l'hémorrhagie cessa.

Garantissez-vous contre l'humidité des pieds pendant l'hiver ; couchez-vous de bonne heure ; mettez vos jambes dans l'eau tiède, si votre tête s'échauffe trop pendant le travail ; choisissez des alimens sains et de facile digestion, et laissez les mets trop échauffans. Prenez un remède d'eau froide tous les matins ; faites-la dégourdir pendant l'hiver. Ne buvez pas de vin sans eau habituellement ; ne travaillez jamais après le repas : l'imagination est facile après la digestion du dîner ; mais travaillez rarement le soir, si vous voulez une bonne nuit et un bon lendemain.

Voilà ce que l'expérience m'a appris; voilà le régime que j'ai tenu, et probablement je lui dois une existence sur laquelle on n'aurait pas dû compter beaucoup il y a vingt ans. Il est aisé à observer; mais il faut y ajouter une règle, sans laquelle tout régime est inutile. Je dirai au jeune homme fougueux et plein d'imagination, qui s'abandonnerait à la fois à l'impulsion de son génie et à celle des passions de son âge : « Si tu veux te livrer » aux charmes de l'étude, renonce aux plaisirs des » sens, sinon la mort est ton partage. »

Mon crachement de sang fut l'époque où j'abandonnai le chant. J'avais déjà commencé à m'occuper de la composition, sans règles ni principes; j'avais même composé un motet en chœur à quatre parties, et une fugue instrumentale, aussi à quatre parties : je m'y étais pris d'une manière si nouvelle pour faire ces deux morceaux qu'un habile maître n'aurait pas désavoués, que je dois la rapporter, ne fût-ce que pour prouver combien l'émulation donne de courage et rend ingénieux. J'avais commencé par la fugue, parce qu'on m'avait dit que cette composition était la plus difficile : or si je débute par une fugue, me disais-je en moi-même, j'étonnerai bien du monde; et cela fut vrai. J'avais une fugue en partition et à quatre parties; elle était très-bien faite, fort claire, quoique très-rigoureuse. Je l'étudiai au point que j'en savais toutes les parties par cœur. Mille fois dans mon lit je me figurais entendre exécuter ce morceau, et je l'entendais réellement. (Exemple I.)

Tel était le sujet.

Voici celui que je pris, mais un ton plus haut, pour mieux tromper l'auditoire. (Exemple II.)

J'eus la patience de travailler la fugue entière de cette manière ; c'est-à-dire, qu'en faisant toujours le contraire de mon modèle, je le suivais en tout point. On me crut un prodige, et je n'étais qu'un adroit plagiaire. Le motet que je fis ensuite ne m'appartenait pas plus que la fugue. Je suivis un autre procédé.

J'avais environ cent motets en chœur, imprimés avec les parties séparées. Je m'emparai d'abord de la basse chantante des cent motets ; et en les parcourant, je pris tantôt une phrase, tantôt une demi-phrase, selon que mes paroles l'exigeaient. Transposer les tons, ajouter ou diminuer un temps dans une mesure, n'était rien pour ma patience : j'avais soin d'écrire sur un papier à part la page et la ligne où j'avais pris cette basse, après quoi, je feuilletais chaque cahier pour y prendre les parties : si la haute-contre sortait de son diapason, je savais bien l'échanger avec la taille ; enfin le motet fut fait, fut trouvé harmonieux, et ne fut pas reconnu. Je conviens qu'il n'était guère possible qu'il le fût.

Ma conscience me reprochait cependant cette manière de composer en mosaïque : j'étais moins content que ceux qui m'entendaient ; mais enfin j'avais pris un engagement avec les musiciens, il fallait continuer et faire mieux.

Je demandai un maître de clavecin à mon père. Il me donna M. Renekin, célèbre organiste de Saint-Pierre à Liége. Je pris de lui, pendant deux ans, des

leçons d'harmonie, dont je profitai bien : cet homme était en tout l'opposé de mon premier maître; il avait autant de douceur, de patience et d'aménité avec ses élèves, que l'autre affectait de morgue et d'inflexibilité. On désirait ses leçons autant que l'on redoutait celles du pédant orgueilleux et barbare. Je me rappellerai toujours avec tendresse et reconnaissance ce que je lui dois, et combien je jouissais en m'instruisant avec lui dans une science que chacun trouve abstraite et ennuyeuse.

Il m'apprit la règle ordinaire de l'octave, par le renversement des trois accords primitifs, l'accord parfait, la septième de dominante et la septième de seconde; ce qui fut fait et mis en pratique en deux mois de leçons. Il me donna un livre de basses chiffrées, qu'il avait fait et écrit lui-même; tous les écarts, les surprises, toutes les ressources de l'harmonie étaient rassemblées et mises en ordre dans ce manuscrit, dont je regrette beaucoup la perte. Sa manière d'enseigner mérite peut-être quelque attention : il mettait autant d'ardeur, il prenait autant de part à la leçon, que s'il avait fait pour lui-même autant de découvertes que j'en faisais pour mon compte. Il m'arrêtait tout-à-coup sur un accord dissonnant de septième diminuée...... Ne bougez pas, mon ami, ne bougez pas, me disait-il; vous allez de cette note sensible, portant accord de septième diminuée, à l'accord parfait mineur, un demi-ton plus haut. — Oui. — Ne pourriez-vous pas me renvoyer bien loin? — Oui, monsieur, je puis prendre

une des quatre notes de l'accord pour sensible, et en
prenant la tierce j'irais dans ce ton. — Il se levait alors
transporté de joie ; il marchait à grands pas par toute
la chambre, en riant de toutes ses forces; je le suivais
en riant comme lui, et nous étions souvent pendant cinq
minutes dans cette espèce d'enthousiasme, sans pouvoir
nous retenir : c'était par inclination qu'il enseignait, et
le paiement n'était qu'accessoire.

Cet homme aimable, avec lequel j'aurais voulu passer
ma vie, et que la mort a trop tôt enlevé ; cet homme,
dis-je, rempli d'esprit, de connaissances et de candeur,
avait l'art d'entraîner son élève, par l'intérêt qu'il prenait lui-même à la chose ; et je puis dire avec vérité
que chaque leçon qu'il me donna pendant ces deux années, fut pour moi un véritable divertissement.

Ce que je viens de dire mérite d'être considéré par
les maîtres en tout genre; et je leur promets qu'ils seront
très-recherchés, qu'ils se feront honneur de leurs élèves, et qu'enfin ils mériteront les éloges dus aux habiles
maîtres, si, possédant bien clairement les principes de
leur art, ils suivent les traces du célèbre Renekin.

C'est à cette époque que je dois rapporter la véritable
origine de tous les progrès que j'ai pu faire dans la musique. C'est alors que des soins convenables développèrent très-sensiblement un germe qu'une mauvaise
culture avait failli d'étouffer. Mon exemple prouvera
avec cent autres, que la première qualité d'un maître,
en quelque genre que ce soit, est de s'attirer d'abord la
bienveillance de son élève ; et que sans le talent de s'en

faire aimer, tous les autres deviennent inutiles (1). Il est indubitable que l'aspect toujours sévère de la plupart des instituteurs, le ton despotique, les mauvais traitemens sont diamétralement contraires au but de l'institution; car l'effet le plus commun de tels moyens, est d'inspirer à presque tous les enfans un dégoût invincible pour l'étude. L'image de l'étude et celle du maître s'identifient dans leur esprit, et ils en conçoivent pour tous deux une sorte d'horreur (2).

Il en était tout autrement de M. *Renekin* : il redoublait mon ardeur; j'étais tout occupé de mon harmonie; elle me rendait heureux, grace à ses soins.

(1) L'art de communiquer la science est plus rare que la science même. (*Éditeur.*)

(2) Dans un moment où l'administration, mettant à profit les progrès des lumières, s'occupe des moyens de perfectionner la société par des changemens qui tendent au bonheur des hommes, peut-être s'occupera-t-on aussi de l'éducation de la jeunesse, peut-être sentira-t-on qu'il est temps d'interdire absolument dans les colléges et pensions toutes les punitions corporelles; punitions que la loi seule inflige aux citoyens, et dont elle n'use que pour des crimes à un certain degré. Si, dans plusieurs États de l'Europe, on a tenté, et peut-être avec succès, d'atténuer le mal fait à la société par de grands criminels, en les livrant à des supplices utiles à cette même société qu'ils avaient blessée, ne pourrait-on pas, à plus forte raison, rendre utile aux enfans la punition même de leurs fautes, qui d'ordinaire, ne font tort qu'à eux-mêmes? Il en est cent moyens dans lesquels il est inutile d'entrer ici. Observons seulement que ce nouveau régime des colléges influerait

Cependant mon père, qui avait été émerveillé de mes deux premiers morceaux de composition, vint me trouver un jour dans ma chambre. Mon fils, me dit-il, je ne sais comment vous vous y êtes pris pour faire votre fugue et votre motet. — Je le sais bien, moi, lui dis-je en riant. — Eh bien, ajouta-t-il, à présent que vous connaissez l'harmonie, je doute encore que vous puissiez, sans vous épuiser de fatigue, écrire correctement les choses dont vous connaissez la marche harmonique. Je vois, continua-t-il, tous les jours dans le monde des hommes instruits dont l'éloquence entraîne et persuade; s'ils s'avisaient d'écrire ce qu'ils disent si bien, peut-être ne les entendrait-on plus. Or donc (c'était son expression favorite) il en est de même d'improviser sur un clavier, ou d'écrire correctement en musique : croyez-moi, mon fils, il vous faut un maître de composition, et j'ai fait choix de notre ami *Moreau,* maître de musique de Saint-Paul (1); je lui ai parlé de vous, il vous recevra avec plaisir.

Dès le lendemain je courus chez *Moreau.* Je lui portai une messe que je commençais. Oh! doucement, me dit-

aussi sur les pères et mères, qui surtout chez le petit peuple, prodiguent très-injustement des coups à leurs enfans, et en font souvent de mauvais sujets. Nous avons vu et nous ne pouvons retracer cette image sans frémir; nous avons vu des mères, fatiguées des pleurs de leurs enfans encore à la mamelle, les frapper au point de fracturer leurs petits membres, et de les rendre impotens pour le reste de leur vie.

(1) Il vient d'être nommé associé de l'Institut national.

il, vous allez trop vite. — (Il me rendit ma partition sans la regarder, et il m'écrivit cinq ou six rondes sur un papier.) Ajoutez une partie de chant à cette basse, et vous me l'apporterez; surtout ne composez plus de messe. — Je partis un peu humilié. Je me disais en chemin : « Mon père avait bien raison. » Je lui portai sa basse ornée de trois ou quatre chants différens. Vous allez encore trop vite, me dit-il; je vous avais demandé note pour note sur cette basse, et par mouvement contraire, *Dominus vobiscum*. Séparez et rapprochez les mains; voilà ce que les parties doivent faire. — Je sortis en me disant : « Voilà deux leçons dont je n'ai guère » profité. Mais allons doucement, je vois bien que mon » défaut est d'aller trop vite. »

Je n'eus pas assez de patience pour m'en tenir à mes leçons de composition; j'avais mille idées de musique dans la tête, et le besoin d'en faire usage était trop vif pour que je pusse y résister. Je fis six symphonies; elles furent exécutées dans notre ville avec succès. M. le chanoine de Harlez me pria de les lui porter à son concert; il m'encouragea beaucoup, me conseilla d'aller étudier à Rome, et m'offrit sa bourse. Mon maître de composition regarda ce petit succès comme pouvant nuire à l'étude du contre-point qui m'était si nécessaire : il ne me parla point de mes symphonies (1). Il n'en

(1) Je n'étendrai point ici mes idées sur l'art d'enseigner, ni sur les différentes manières que l'instituteur doit adopter, selon le génie plus ou moins actif de son élève; cet objet intéressant mérite d'être traité séparément.

fut pas de même de M. Renekin : j'arrive un jour pour prendre ma leçon d'harmonie ; il m'embrasse, me fait asseoir dans un fauteuil, se met à son clavecin, exécute un morceau de mes symphonies qu'il savait par cœur, revient à moi, en me criant : *Bravo! bravo!* mon ami; ah! je suis d'une joie... Je veux les jouer toutes sur mon orgue. — Trop digne et trop aimable homme ! tu sentais les défauts de mon faible ouvrage; mais au moins, en m'encourageant par ton suffrage, tu préparais les semences qui devaient un jour germer, et faire naître des productions plus dignes de l'émulation que tu m'inspirais!

Le projet d'aller étudier à Rome ne me quitta plus, et pour décider le Chapitre à me laisser partir, je finis la messe dont j'ai parlé. Je la fis voir à M. *Moreau*, en lui disant : Je conviens, monsieur, qu'un écolier de ma sorte ne doit pas entreprendre un ouvrage si considérable ; mais je suis décidé à aller étudier à Rome : mes parens s'y opposent, vu ma faible santé ; mais dussé-je y aller à pied et demander la charité sur les chemins, mon parti est pris, je le suivrai. Voyez donc cette messe, je vous en prie ; je veux, s'il est possible, engager le Chapitre à reconnaître mes services, et ne pas priver mon père d'une somme dont sa nombreuse famille a besoin. — Il vit ma messe en quatre ou cinq séances; il corrigea beaucoup de fautes de composition, et il n'en trouva aucune contre l'expression.

Je me rappelle qu'il était revenu plusieurs fois au verset *Qui tollis peccata mundi, etc.* Comment le trouvez-vous? lui dis-je. — Je vous conseille de ne pas

le laisser, me dit-il. — Pourquoi donc? — On ne croira pas qu'il soit de vous. — Cela m'est égal; j'espère que vous êtes persuadé qu'il est de moi, et cela me suffit.

Ce que je dis prouve assez que c'est à la nature à faire les premiers dons à l'homme qui se destine aux arts d'imagination.

Quelle est, me dira-t-on, la nature que doit suivre le musicien? la déclamation juste des paroles. Je ne parle pas des effets physiques, tels que la pluie, les vents, la grêle, le chant des oiseaux, les tremblemens de terre, etc. Quoiqu'il y ait du mérite à bien rendre ces différens effets, le plus souvent ils me font une sorte de pitié. C'est comme quand on voit un buste colorié ou habillé, on recule d'effroi; c'est la nature trop servilement rendue; elle n'a plus de charmes.

Je n'aime pas davantage les récits de combats, de tempêtes mis en musiques; c'est, je crois, la faute de nos poètes, qui rassemblent tant d'images dans un même morceau, que le musicien devient confus pour vouloir tout rendre : le récit dans le *Huron*, celui de la tempête dans le *Tableau parlant*, ne me satisfont point; la chasse de *Tom-Jones* a les mêmes défauts, quoi qu'en dise l'auteur du mélodrame : il ne trouve rien de comparable à l'endroit qui dit en parlant du cerf : *Enfin tombe...* Cette expression musicale me paraît exagérée, lorsqu'il est question de peindre un cerf presque mort de fatigue avant de succomber (1). Le récit que j'ai fait

(1) On peut objecter qu'en pareil cas, c'est le chasseur qui exagère; voilà peut-être l'excuse du musicien. Au

dans l'Amant jaloux, *Victime infortunée...* n'a pas le défaut de la surabondance, et je crois que les réflexions des deux femmes qui écoutent *Isabelle,* ne contribuent pas peu à l'effet de ce morceau, qui aurait peut-être pris une tournure gigantesque, si ces réflexions n'en eussent séparé les images. L'inexpérience s'aperçoit davantage dans les compositions trop surchargées et produisant peu d'effet, que dans celles où règne trop de simplicité et même un certain vide. Voyez la musique de Pergolèze. Le chant est un dessin pur qui suit la déclamation; quelques notes d'accompagnement lui ont suffi pour compléter son tableau. On pourrait sans doute multiplier les accompagnemens sans nuire à l'ensemble; c'est ce que fait le musicien qui écoute. Je n'ai jamais entendu la *Servante maîtresse,* sans faire dans ma tête quelques parties satisfaisantes, et j'étais enchanté que l'auteur m'eût laissé ce plaisir.

J'entends souvent les musiciens de la comédie italienne ajouter quelques notes par-ci, par-là, à mes accompagnemens; ce qu'ils ajoutent est bien, mais j'aimerais mieux qu'ils le laissassent faire aux spectateurs, qu'il faut aussi amuser. Si chaque exécutant avait la même envie, que serait-ce qu'un tel ensemble? Le musicien exécutant qui passe les bornes de son devoir,

reste, soit que j'approuve ou que je critique, l'on me permettra de prendre mes exemples chez les autres, lorsque je ne les trouve pas dans mes ouvrages. La franchise avec laquelle je me critique moi-même, prouve que je n'ai en vue que l'avantage de l'art.

non-seulement fait la leçon au compositeur, mais il se donne, à l'égard de ses confrères, un ton de docteur, qui, à la longue, nuit singulièrement à sa réputation. Si les comédiens donnent un jour un pouvoir moins limité à l'habile artiste (M. de la Houssaye), qui conduit l'orchestre, je ne doute pas qu'il ne réprime cet abus.

M. le chanoine de Harlez fit part au Chapitre de l'envie que j'avais d'aller étudier à Rome, et il prit ses ordres pour faire exécuter ma messe à la prochaine fête solennelle, qui n'était pas éloignée.

Allons, dit un chanoine, faisons ce que désire ce jeune homme; mais je vous avertis, messieurs, que s'il nous quitte une fois, nous le perdons pour toujours. — On m'accorda une gratification.

Je portai ma messe à l'abbé J***, alors maître de musique, qui crut, ainsi que mon maître de composition, qu'elle n'était pas de moi (1); cependant il fallut obéir et battre la mesure, ce qu'il fit d'assez mauvaise grace; mais mon père, premier violon, était aimé de ses confrères : ils remarquèrent que le maître de musique mettait peu de soin à l'exécution, et cela leur suffit pour redoubler leur zèle. Aussi jamais ouvrage ne fut exécuté avec plus de chaleur.

La messe fit plaisir; et l'on se disait dans la ville : *Nous avons entendu les adieux du jeune Grétry.*

Il n'est pas indifférent qu'un maître de musique,

(1) J'atteste cependant qu'elle était mon ouvrage, et que je n'avais pour cette fois usé d'aucun stratagème.

c'est-à-dire, celui qui bat la mesure, soit aimé des musiciens qui exécutent sous lui. Le moindre geste, le plus petit coup de son bâton ou de son pied, est saisi par tout le monde : c'est un fluide qui se communique dans tous les coins d'un orchestre, quelque grand qu'il soit ; mais je ne connais rien de plus sot qu'un batteur de mesure qui n'inspire pas de confiance : il frappe, il s'agite et ne produit rien. Une autre fois, il fait le signe pour commencer, il frappe majestueusement ; mais les musiciens rebelles se sont donné le mot, et personne ne commence.... Il reste tout étonné, et il voit que son bâton de mesure, sans le secours des exécutans, est un instrument de fort peu d'effet. Excepté dans les grands chœurs, où je le crois nécessaire au théâtre, il nuit à la bonne exécution, et voici pourquoi : chaque musicien est obligé d'avoir l'œil sur l'acteur chantant ; c'est la seule manière de bien accompagner : il en est dispensé quand on lui frappe chaque mesure ; car il ne peut et ne doit pas suivre deux personnes à la fois. D'ailleurs, l'expression entraîne hors de mesure tout récitant, soit vocal ou instrumental : malheur à celui que ce défaut ne surprend jamais.

Il est donc clair que les symphonistes deviennent froids et indifférens, quand ils ne suivent pas directement l'acteur ; le bâton qui les dirige les humilie, leur ôte l'émulation naturelle à tout homme qui, pouvant obéir à son principal guide, se voit contraint de suivre la loi d'un tiers (1).

(1) Cette vérité reconnue explique la supériorité des or-

Le bâton de mesure est cependant nécessaire au théâtre de l'Opéra, où souvent, dans la coulisse, on exécute de grands chœurs, quand la situation dramatique l'exige. Il ne faut pas croire qu'un groupe de chanteurs ainsi éloigné puisse entendre l'orchestre, quelque nombreux qu'il soit : chacun chante à l'oreille de son voisin, et je me suis quelquefois surpris chantant contre mesure et conduisant à faux le chœur qui m'environnait. Le maître des chœurs peut s'avancer et jeter un coup d'œil sur le bâton, direz-vous ; c'est ce qu'il fait : mais si c'est un chœur dansé et chanté ; si une foule de danseurs occupent l'avant-scène, le bâton n'est plus visible. Le batteur de mesure frappe alors sur son pupitre, ce qui est très-désagréable à entendre; car il vous rappelle sur-le-champ que vous êtes à la comédie (1). J'ai

chestres conduits au violon, par un homme de mérite ; chaque musicien est en contact avec le chanteur. Le batteur de mesure, n'est le plus souvent qu'un charlatan qui se fatigue et fatigue l'œil du spectateur, et comme la mouche du coche, croit avoir tout fait. L'Académie Royale de Paris a renoncé à de vieux préjugés, et M. Habnek a prouvé que son talent pouvait surmonter les difficultés que présentait une innovation qui paraissait impossible : l'exécution de l'Opéra est parfaite ; honneur à l'orchestre, et joie aux chanteurs. *(Note de l'Éditeur.)*

(1) Le public ne sait pas qu'il doit souvent tous ses plaisirs, et la parfaite exécution de nos grands opéras les plus difficiles, aux talens de deux artistes cachés à ses yeux. J'ose dire que les citoyens *Rey* et *La Suze* méritent la reconnaissance du public autant que l'acteur le plus en évi-

souvent songé aux moyens de remédier à cet inconvénient; je crois qu'on le pourrait, en plaçant quelques gros tuyaux d'orgues derrière la scène, ou sous le théâtre même, en ouvrant le plancher par des trous aux endroits des tuyaux; le clavier serait dans l'orchestre, un organiste y toucherait pour accompagner, pour guider les chœurs et les empêcher de sortir du ton.

D'ailleurs, ces excellentes basses de vingt-quatre pieds, en renforçant l'harmonie, ajouteraient singulièrement à l'effet.

dence. Le premier, impétueux et sage, suit l'acteur ou le danseur, en conduisant un nombreux orchestre dont il a mérité la confiance. Il sait que tel chanteur ou danseur ralentira le mouvement dans tel endroit, et que l'instant d'après il faudra se presser pour suivre tel autre. Les premières répétitions d'un opéra seraient souvent un chaos, si ses talens ou son activité n'en éclaircissaient l'exécution. L'auteur musicien n'a que deux mots à lui dire, et soudain ses volontés sont exécutées. Cet artiste estimable m'a sauvé mille fatigues que j'eusse supportées difficilement : et si l'existence des compositeurs est chère au public, c'est au citoyen Rey plus qu'à leurs médecins, qu'il la doit : le second a l'inspection des chœurs et des acteurs lorsqu'ils sont dans la coulisse. L'instant où ils doivent paraître sur la scène, le peu de minutes qu'ils ont quelquefois pour changer d'habits, il a tout calculé : l'acteur peut sans crainte rêver à son rôle; La Suze veille pour tout le monde. L'homme qui obtient un succès est toujours l'homme qu'il aime : son enthousiasme pour le bien de la chose est porté au point que, par les traits de son visage, on devine, après la représentation, si tout a été au gré de ses désirs.

L'on cherche les moyens de diriger les aérostats ; cherchons donc aussi à perfectionner le plus beau, le plus noble instrument de musique que nous ayons. L'orgue en effet serait à lui seul un orchestre superbe, si l'on pouvait donner au son la gradation du doux au fort, à la volonté de l'organiste. J'en ai parlé à M. Charles, et il n'a pas cru cette découverte impossible : c'est, lui ai-je dit, l'étude de l'organe humain qui peut vous y conduire. La manière dont nous formons les sons, le développement ou le rétrécissement que nous observons naturellement pour nuancer le chant, la manière dont un joueur d'instrument à vent modifie les sons par les mouvemens des lèvres et le ménagement du souffle, etc., sont ce qu'il faut approfondir et imiter pour y parvenir (1).

Je ne puis supporter long-temps le meilleur orgue, touché par le plus habile organiste : j'ai cherché la cause de cet ennui ; il provient sans doute de l'uniformité des sons ; l'artiste a beau changer de jeu, il retrouve partout des sons pleins et sans nuances.

Un parleur monotone peut avoir un bel organe et dire de bonnes choses ; il vous fait éprouver à la longue

(1) Voyez le chapitre intitulé : *Quelques prédictions sur ce que sera la musique*, troisième volume.

Nota. L'orgue à pression, que nous devons à M. Devolder de Gand, et qui est bien antérieur à celles que l'on a établies à Paris, semble remplir toutes les conditions que souhaitait Grétry ; c'est en effet la perfection de l'art.

(*Note de l'Éditeur.*)

un malaise insupportable. J'ai remarqué, comme tout le monde, plusieurs sortes de monotonies; celle qui est produite par un son filé sans nuances; celle qu'occasionne la lecture des grands vers, où le sens suspendu à l'hémistiche, finit trop souvent à la fin du vers : il vous reste dans la tête, après une longue lecture de vers égaux, un mouvement involontaire de la quantité de syllabes, qui est presque aussi désagréable que le cochemar. Je crois même qu'un mouvement long-temps répété, agit sur la circulation du sang.

Peut-être tous les hommes n'obtiendraient point le résultat d'une expérience que j'ai faite souvent sur moi-même.

Je mets trois doigts de la main droite sur l'artère du bras gauche, ou sur toute autre artère de mon corps; je chante intérieurement un air dont le mouvement de mon sang est la mesure : après quelque temps, je chante avec chaleur un air d'un mouvement différent; alors je sens distinctement mon pouls qui accélère ou retarde son mouvement, pour se mettre peu à peu à celui du nouvel air.

Après cela, dira-t-on que les anciens avaient tort de dire que la musique rendait furieux, ou calmait les individus bien organisés et passionnés pour cet art (1) ?

Le printemps approchait; mais ses douces influences

(1) Le mouvement ou le rhythme agit plus puissamment sur l'ame, que la mélodie ou l'harmonie. On pourrait

n'inspiraient à ma famille qu'une sombre tristesse. On ne croyait pas que j'eusse assez de force pour supporter la fatigue d'un voyage de quatre à cinq cents lieues que j'allais faire à pied. Ma bonne mère eut le courage, en répandant des larmes, de travailler elle-même aux petites nippes qui m'étaient nécessaires. J'étais le seul de la famille qui parût avoir conservé de la gaieté : j'étais résolu, et j'avais raison de paraître tel ; c'était le seul moyen d'obtenir le consentement de mes parens. Je fus passer une journée à Coronmeuse, chez ma grand'mère. Ses adieux étaient pour moi les plus cruels de tous ; car son grand âge ne me laissait pas l'espérance de la revoir jamais : sa contenance à mon égard n'est jamais sortie de ma mémoire. Elle me parla long-temps de mes devoirs envers Dieu, me recommanda beaucoup le soin de ma santé. Elle remarqua sans doute avec plaisir le courage que j'affectais ; et dans la crainte de l'affaiblir, elle s'efforçait de me montrer une physionomie riante, dans le temps que ses pleurs la trahissaient.

L'exhortation que me fit son second mari fut d'un genre tout différent : après dîner il me conduisit dans son jardin ; il commença par m'enfoncer son chapeau sur ma tête, en me disant : *Eh bien, Rodrigue, as-tu*

dire qu'il est pour l'oreille, ce que la symétrie est pour les yeux.

[Il est reconnu que la puissance du rhythme et de la vibration des sons influe sur les nerfs, et excite au sommeil, au rire, aux pleurs et à toutes les passions. *Éditeur.*]

du cœur! — Oui, vraiment, mon grand-papa. — Tiens, me dit-il en fouillant dans ses poches, voilà le présent que je te fais. — Il sort en même temps deux pistolets, qu'il me présente : Prends garde, dit-il, ils sont chargés; n'en abuse pas, mon fils, je t'en conjure; mais si quelqu'un t'attaque..... — Oui, oui, mon grand-papa, je saurai bien me défendre. — Allons, voyons; je suppose que cet arbre est un voleur qui te demande la bourse ou la vie, que feras-tu? — Je lui dirai : Monsieur, si vous êtes dans le besoin, je peux bien vous offrir quelque secours; mais ma bourse tout entière, dans la situation où je me trouve, c'est ma vie elle-même. — Non, me répond mon grand-père en me montrant l'arbre, c'est tout ce que tu possèdes que je veux avoir. — Pan.... Je tire un coup de pistolet contre l'arbre. — Il met le sabre à la main, s'écrie mon grand-père.... et je lâche mon second coup. Ma grand'mère effrayée, accourt à la fenêtre en criant : Au nom de Dieu, que faites-vous là ? — Je tue les voleurs, ma grand'maman, lui répondis-je. — Son mari mit les deux pistolets dans ma poche, et nous rentrâmes.

J'appris, en arrivant chez mon père, que le messager qui devait me conduire était venu à la maison, et avait fixé son départ pour Rome à huitaine. C'était à la fin de mars 1759, et j'avais par conséquent dix-huit ans. Je ne doutais pas que mon guide n'eût été bien caressé, et qu'on ne lui eût promis une récompense s'il prenait soin de moi sur la route.

Cet homme s'appelait Remacle ; et quoique âgé de

soixante ans, il faisait par année deux voyages de Liége à Rome, et de Rome à Liége : il en faisait quelquefois trois. Il était très-honnête homme avec les jeunes gens qu'il conduisait ou ramenait; mais il était bien le plus fin des contrebandiers : il portait en Italie les plus belles dentelles de Flandre, et les jeunes étudians qu'il conduisait n'étaient qu'un prétexte pour cacher son commerce. Il rapportait de Rome des reliques et de vieilles pantoufles du Pape; il en fournissait tous les couvens de religieuses de la Flandre et des Pays-Bas. Il en tirait de l'argent, des dentelles, des présens de toute espèce. Cet homme était riche et avare; nous lui disions souvent : Veux-tu donc mourir sur les grands chemins, Remacle? — Il nous répondait avec son air juif; Hélas! je ne suis pas aussi riche que l'on croit; d'ailleurs quand je ne fais qu'un voyage par année, je fais une maladie en automne, et j'aime mieux voyager.

Son trafic l'obligeait de faire d'immenses détours pour éviter les endroits où il était soupçonné; de manière que pour conserver sa santé, selon lui, il faisait environ deux mille lieues par année, portant plus de cent livres sur le dos.

Le jour de mon départ arrive enfin; je le désirais impatiemment. Je ne voyais que larmes, je n'entendais que soupirs depuis huit jours. Le terrible Remacle arriva au jour fixé : il entra chez mon père sans se faire annoncer; il était une heure après dîner. Son apparition fut un coup de foudre pour ma famille. Je ne lui donnai pas le temps de parler : je saute sur ma valise, que je mets

sur mon dos; je me jette à genoux, les mains jointes, pour demander la bénédiction de mon père et de ma mère. *Que Dieu te bénisse, mon cher enfant*, me dirent-ils; et j'avais disparu.

Le voisinage était aux portes pour me voir partir; je fis signe à chacun de ne point m'arrêter; et mon vieux Mentor leur disait en courant après moi : Soyez tranquilles, j'en aurai soin.

Que les larmes de ma mère et surtout de mon père me firent une vive impression! leurs physionomies respectables, où était répandue la pâleur de la mort, leurs bras élevés vers le ciel pour l'implorer en ma faveur; ce tableau pieux me fit une sensation que je ne puis rendre.

Lorsque je fus en état de me reconnaître, je sentis mes larmes couler, et je dis : « O mon Dieu! permets » que ta pauvre créature soit un jour le soutien et la » consolation de ses infortunés parens. »

L'amour paternel et l'amour filial résident sans doute dans tous les cœurs, même les plus endurcis; mais que les gens de haut parage sont loin de savoir combien ce sentiment respectable est plus vif chez les honnêtes bourgeois, surtout dans les pays où le luxe et la débauche n'ont pas mis de barrières entre les pères et leurs enfans. L'habitude de vivre ensemble, de se chauffer au même feu, de boire au même vase, de manger au même plat, répugnerait sans doute à la nature factice du beau monde; mais cependant avec quelles délices je me rappelle ce cher et bon vieux temps! J'ai puisé dans cette

intimité l'amour éternel que je porte aux auteurs de mes jours. Eh! quel est le père qui ne se contraigne, quand il vit et agit toujours sous les yeux de ses enfans? Quel est l'enfant qui puisse compter sur l'amour paternel, au point de s'oublier souvent en sa présence? Un gouverneur, direz-vous, jouit de l'autorité d'un père : oui, mais l'enfant accorde-t-il au maître cette autorité que la nature ne lui a pas donnée? La nature ne perd pas ses droits, et à sept ans un enfant se dit : « Il faut que
» j'obéisse à un maître que l'on paie pour avoir soin de
» moi; c'est pour lui-même, c'est pour sa fortune et sa
» réputation, qu'il lui importe que je remplisse mes
» devoirs; il n'a pas d'autre intérêt : mais mon père
» est mon Dieu sur la terre; je suis ce qu'il aime le plus
» dans ce monde; ses volontés sont pures, et je sens
» que sa raison doit être ma loi. »

L'obéissance naturelle fait des hommes; l'obéissance forcée fait des esclaves : et je n'estime guère plus l'homme qui n'est honnête que parce qu'il tremble à l'aspect des lois, que le coupable qui les enfreint.

Mon vieux Mentor me conduisit dans son village, à trois lieues de Liége, ou je trouvai deux étudians qui nous attendaient pour faire route ensemble : l'un était abbé; il me parut faible et languissant, et je sentis un retour de courage sur moi-même à l'aspect de ce frêle voyageur : l'autre était un jeune chirurgien; il était gai, vif, sans souci; je le jugeai un compagnon de voyage fort amusant, et je ne me trompai pas.

Je témoignai à ces jeunes gens combien j'avais été

fâché de ne m'être point trouvé chez mon père lorsqu'ils y étaient venus pour faire connaissance avec moi. Nous fûmes bientôt amis, surtout le jeune chirurgien et moi. Il me dit à l'oreille que ce pauvre abbé, à la mine alongée, ne ferait que vingt-cinq lieues de son pied mignon. J'avais remarqué, ainsi que lui, que notre abbé avait le pied d'une longueur démesurée. Quant à vous, ajouta-t-il en souriant, vous n'en ferez que cinquante, et j'en suis fâché; car je vous aime déjà. — Nous verrons cela, lui dis-je.

Nous partîmes donc le lendemain à cinq heures du matin. Le vénérable Remacle, l'abbé, le chirurgien et moi, et un gros garçon champenois nommé Baptiste, associé honoraire de Remacle, voilà ce qui composait notre caravane. On nous fit faire dix lieues ce jour-là, à travers les bruyères et les forêts des Ardennes. Notre abbé ne mangea pas le soir; le petit chirurgien et moi nous dévorâmes. Tout en soupant il me disait : Je serais fâché que notre abbé ne fît pas ses vingt-cinq lieues, car j'ai prédit qu'il les ferait.

Le lendemain, même promenade que la veille. Notre arrière-garde, c'est-à-dire, notre pauvre abbé, arriva au gîte long-temps après nous. J'en étais inquiet : je voulus sortir pour aller à sa rencontre; mais le petit espiègle, suppôt d'Hippocrate, me retint, en m'assurant que l'abbé aimait à marcher lentement, et qu'il n'y avait pas d'humanité à moi de vouloir presser sa marche.

Il arrive enfin, se traînant à peine. Après qu'il se fut

reposé, il nous dit en versant des larmes, qu'il n'avait pas la force de nous suivre ; qu'il resterait quelques jours dans l'auberge pour guérir les plaies qu'il avait aux pieds, et qu'il retournerait ensuite chez son père. Nous approuvâmes tous son projet, excepté le chirurgien, qui ne dit mot. Les larmes de ce pauvre abbé redoublèrent, lorsqu'il parla de la surprise que son apparition causerait à son père et à ses parens, qui l'avaient tous comblé de présens et de bénédictions au moment de son départ, et devant lesquels il n'oserait se montrer sans honte. Remacle le consola, en lui apprenant qu'il n'était pas le premier jeune homme liégeois qui l'abandonnait sur la route ; et il lui en nomma plusieurs. Notre petit espiègle, qui ne parlait pas depuis long-temps, demande enfin au messager combien nous avions fait de lieues. — Hier dix, aujourd'hui autant, et si vous comptez les trois lieues de votre ville à mon village, cela fait vingt-trois lieues. — Il s'approche de mon oreille en me disant : Il en manque deux ; je suis furieux. — Tais-toi, barbare, lui dis-je — On alla se coucher.

Croira-t-on que notre chirurgien suivit l'abbé dans sa chambre, et parvint à lui persuader qu'il devait se remettre en marche le lendemain. Il visita ses pieds, lui pansa ses plaies ; et lorsque nous fûmes le lendemain matin dans la chambre de l'abbé, croyant le trouver au lit, nous le vîmes tout habillé, le paquet sur son dos, et le petit drôle qui lui donnait le bras pour descendre l'escalier. Malheureux, lui dis-je, tu veux donc voir périr ce pauvre abbé ? — Oh que non, que non, me

dit-il; il a prié Dieu cette nuit, M. l'abbé : tu es un impie, toi, tu ne crois pas aux miracles.

Le pauvre garçon fit encore trois lieues, aidé par le petit camarade, qui le soutenait; mais une fois arrivé à l'endroit où nous devions déjeûner, il perdit le reste de ses forces avec l'espoir de nous suivre. Je me mis en colère contre le chirurgien. Ne te fâche pas, me dit-il, il a fait vingt-cinq lieues, et je ne veux pas qu'il aille plus loin. — L'abbé se mit au lit, et nous le quittâmes en lui conseillant, après qu'il se serait bien reposé, de louer un cheval pour se rendre chez lui.

Nous continuâmes notre route. Je m'aperçus vers le soir de la même journée, que notre brave lui-même restait en arrière, et qu'il faisait d'inutiles efforts pour ne pas boiter; je le guettais souvent; je lui vis porter son mouchoir à ses yeux après avoir regardé le ciel avec fureur. Je m'assis un instant pour l'attendre. Dès qu'il fut près de moi, je lui criai : Allons, courage, M. l'abbé! — Qu'appelles-tu, M. l'abbé? — Il voulut me sauter aux yeux; je levai mon gros bâton. Oh! hé! jeune homme, lui dis-je, sais-tu que tu n'es peut-être pas ici le plus fort, si ce n'est en méchanceté? — il me regarda fixement, et puis prenant son parti : Allons, me dit-il, je suis un chien, j'en conviens; mais, dis-moi, comment te trouves-tu? — Pas trop bien, je l'avoue. — Pour moi, je souffre horriblement, continua-t-il, et je peux à peine me traîner. — J'ai souffert autant que toi ce matin, lui dis-je; je me suis efforcé d'aller, et maintenant je me trouve mieux; suis mon exemple;

efforce-toi, la même chose ne tardera pas à t'arriver : allons, marchons. — Je voulus lui donner le bras. Jamais, jamais, me dit-il en s'éloignant.

Le lendemain fut encore pénible pour nous ; mais dès que nous fûmes arrivés à Trèves, nous nous trouvâmes aguerris, faits à la fatigue et aux injures du temps.

Un jour en entrant dans une auberge pour le dîner, une grosse Allemande, maîtresse du logis, me témoigna une tendresse toute particulière. Mon camarade me dit : Vois-tu, mon beau garçon, comme tu vas faire des conquêtes en chemin. — Dès que nous fûmes à table, cette femme vint m'ôter mon couvert pour en substituer un autre d'argent; elle m'apporta ensuite un morceau de pâtisserie très-délicate : j'en offris à mes compagnons, et le suppôt d'Esculape continuait à me faire mille plaisanteries. Au dessert, elle revient avec un verre de liqueur, qu'elle me porte elle-même à la bouche. Que signifie cela, dis-je au messager ? — Je n'en sais rien, me dit-il. — Nous nous levons enfin pour partir. La maîtresse du logis vient à moi les bras ouverts, me presse contre son sein en fondant en larmes et me disant mille choses en allemand, que je n'entendais point.

Je sors avec mon espiègle, qui riait comme un fou : je ne riais point, cette femme m'avait attendri. Bientôt nous fûmes suivis du messager que nous attendions avec impatience; il nous apprit que cette bonne femme était mère d'un jeune homme auquel je ressemblais, et qui était parti depuis quelques jours pour aller faire ses

études à Trèves : il nous dit aussi qu'elle avait absolument refusé le paiement de notre dîner; qu'elle m'avait beaucoup recommandé à lui, et s'était informée si j'avais de l'argent pour aller jusqu'à Rome.

Quant à notre pauvre abbé, il avait suivi le conseil que nous lui avions donné. Après quelques jours de repos, il avait acheté un cheval pour se rendre chez lui. Ma mère (qui m'a conté ce détail depuis) était à la grand'messe de notre paroisse, aux fêtes de Pâques : dans l'instant où elle n'offrait des vœux au ciel que pour un fils qu'elle aimait et qu'elle croyait trop faible pour soutenir la fatigue d'un si pénible voyage; l'imagination frappée des rêves de toute une famille alarmée qui me voyait sans cesse abîmé de fatigue, pâle, déchiré et respirant à peine dans le coin d'un cabaret ; c'est dans ce moment qu'elle aperçoit l'abbé. Ses yeux cherchent partout son fils, qui doit être avec lui ; la foule l'empêche d'approcher; mais elle ne le quitte pas de vue un instant : elle parvient enfin à lui faire dire qu'elle désire lui parler : Quoi, monsieur, c'est vous! où est mon fils? comment se porte-t-il? — Il lui apprit que je continuais courageusement ma route, et il lui raconta sa déplorable histoire.

Ma mère l'entraîna à dîner chez elle, où il fut bien caressé; mais la condition était rude : il fallut entrer dans les plus petits détails d'un voyage qui blessait son amour-propre.

Cependant nous cheminions vers notre but assez péniblement ; mais le chirurgien faisait souvent diversion

à nos fatigues par ses espiègleries : en voici une qui me parut un peu forte.

Nous étions dans les environs de Trente. Pendant que nous nous reposions en attendant le souper, il était allé, comme à son ordinaire, fureter dans toutes les chambres, et embrasser toutes les filles de l'auberge. S'il n'eût fait que cela, il eût été pardonnable : cependant nous soupons et l'on nous sert des mets que le messager n'avait pas demandés; ensuite plusieurs bouteilles de très-bons vins étrangers : le petit chirurgien avait l'air d'être du secret, et il plaisantait beaucoup, en disant qu'il ressemblait, trait pour trait, à un jeune mari que notre hôtesse venait de perdre.

Nous étions curieux, le messager et moi, de savoir ce que cela signifiait; et, après le souper, nous allâmes nous en informer. Nous trouvâmes l'hôtesse avec son mari, âgé de quatre-vingts ans, auquel le chirurgien avait arraché deux dents; il avait saigné la femme, qui n'était guère plus jeune; il avait saigné une jeune fille qui avait la jaunisse. Abominable homme, lui-dis-je, sais-tu assez ton métier pour oser porter la main sur un vieillard, une vieille femme près de descendre au tombeau? — C'est pour cela qu'il n'y a rien à craindre, me dit-il; ne faut-il pas que je m'exerce? — Tais-toi, bourreau, lui dis-je et souviens-toi que si tu continues à t'exercer de la sorte, nous t'abandonnerons.

Nous avions déjà parcouru une partie des États que possède la maison d'Autriche dans le voisinage des Alpes, lorsqu'un jour notre messager nous persuada de

faire un détour de deux lieues, pour nous procurer, disait-il, la vue d'un superbe monastère dont je ne me rappelle point le nom. Son empressement à nous donner ce plaisir me parut suspect, et je crus, non sans raison, que son intérêt marchait à côté de sa complaisance.

Arrivés dans le couvent, Remacle nous dit de voir l'église, les édifices et les jardins, et qu'il nous rejoindrait dans une grande salle qu'il nous montra, et où j'aperçus beaucoup de personnes des deux sexes. On exerce ici l'hospitalité, me dit le chirurgien, et c'est probablement ce qui y attire Remacle. — Oui, répondis-je, et sans doute aussi quelques commissions pour ces moines, qui me semblent fort riches; mais nous pouvons nous dispenser de manger le pain des pauvres. — Je suis de votre avis, dit mon compagnon, mais nous irons voir comment on les traite.

Nous revînmes en effet dans cette salle, où la charité chrétienne s'exerçait d'une manière si étrange, que je n'aurais pu y ajouter foi, sans en avoir été témoin oculaire. On faisait une distribution d'alimens; un gros moine très-brutal, qui y présidait, frappait les hommes, poussait rudement les femmes et les enfans, et avait l'air de vouloir exterminer son monde plutôt que de l'aider à vivre. Il venait de mal mener un malheureux Français qui implorait son secours, lorsqu'il nous aperçut et nous aborda, en disant en français : Vous avez bien l'air de n'être attirés ici que par la curiosité. — Il est vrai, lui dis-je, mon révérend, que ce n'est pas la nécessité qui nous y amène; mais la beauté de votre

monastère, et surtout le désir de contempler l'asile où le malheureux voyageur est reçu avec tant d'humanité, nous ont fait détourner de notre route. Faites-vous chaque jour, lui dis-je, autant d'heureux que j'en aperçois dans ce moment? votre emploi est celui de l'ange consolateur, et toutes ces victimes de la misère doivent bénir le fondateur qui vous a si richement dotés, et vous surtout, mon père, qui remplissez ses vues avec une douceur si édifiante.

Le moine en courroux interrompit ce persiflage, en nous priant de sortir de la salle. Échauffé à mon tour par ses menaces, je lui dis en élevant la voix : Il est évident, mon père, que la mince portion de vos richesses, que vous donnez aux pauvres avec tant de regrets, est une charité forcée, et que vous êtes persuadé que secourir d'une main en soufflettant de l'autre, est le plus sûr moyen d'éluder l'ordre du fondateur et d'écarter ces malheureux; mais craignez que cette conduite n'attire à la fin sur vous quelques malédictions dont le pauvre se réjouira.

Ces paroles véhémentes avaient excité l'attention des pauvres voyageurs, qui, sans doute, applaudirent à ma colère. Je m'en aperçus au silence qui se fit tout-à-coup dans la salle, et à la confusion du moine.

Je sortis alors avec mon compagnon, qui me dit : Bravo! bravo, mon ami! je voudrais que le maître de ces moines t'eût entendu, ta prédiction ne serait peut-être pas vaine (1). Je gagerais bien, ajouta-t-il, que tu

(1) J'ignore si ce monastère se trouve au nombre des

me permettrais d'arracher à ce drôle-là cinq ou six dents. — Oh! tant que tu voudrais, lui dis-je.

Remacle, très-mécontent de notre visite chez les moines, se hâta de regagner la grande route.

Nous traversâmes le Tyrol. Les avalanges (on nomme ainsi la chute des neiges amoncelées, qui s'écroulent du haut des montagnes) formaient un bruit semblable à celui du tonnerre, que vingt échos rendaient presque continuel. Tout me parut original et romantique dans ce pays montueux.

Les femmes me parurent charmantes; elles ont les traits fins et délicats; une espèce de turban fort gros, couvre leurs têtes, et diminue encore les plus jolies petites mines que l'on puisse voir. J'avais peine à leur pardonner leurs énormes bas de laine qui avaient l'apparence de bottes fortes; mais lorsqu'on sait que cette chaussure sert à garantir du froid une jambe de cerf et blanche comme l'hermine, on envierait le sort des Tyrolois, qui seuls ont l'honneur d'assister au débotté. Leur taille est élégante: d'ailleurs, les deux extrémités du corps, le gros turban et les grosses bottes, contribuent à les faire paraître si sveltes, que ce qui paraît d'abord les défigurer, devient un raffinement de coquetterie... Tel est l'empire de la beauté: nul costume n'en obscurcit le charme.

Un petit événement accrut beaucoup alors dans l'esprit de notre guide la considération qu'il me témoignait.

couvens supprimés long-temps après, dans les États de l'empereur.

A l'approche d'un petit bourg, je m'aperçus par ses gestes et l'altération de son visage, qu'il était troublé de quelques craintes. Je lui en demandai le sujet. Ah! me dit-il, que je voudrais être à demain! — Je pénétrai la cause de ses inquiétudes, et je vis qu'il avait besoin en ce moment de toute sa prudence et de la nôtre. Il m'exhorta à répondre laconiquement aux questions qu'on pourrait me faire sur son compte dans le bourg, et à ne point parler des détours de notre route. Soyez tranquille, lui dis-je, si nous babillons, ce ne sera pas pour vous nuire.

Nous arrivons cependant dans le lieu tant redouté; on nous fait entrer dans une grande salle basse, autour de laquelle beaucoup de voyageurs étaient assis sur des bancs. Leur silence, leur ennui, l'aspect du lieu rendaient la scène très-lugubre. Remacle prit sa place dans un coin, posant à ses pieds son énorme bissac. Bientôt après je vois entrer quatre espèces d'alguasils de finance, que la mine de Remacle m'aurait fait juger tels, si je ne les eusse appréciés d'avance. L'un d'eux va droit au paquet de notre guide et le soulève en marquant qu'il le trouve bien lourd. Remacle se lève le chapeau à la main, et lui dit en allemand, qu'il était le conducteur de ces deux jeunes gens, qui allaient étudier à Rome. L'archer vient aussitôt à moi, et me dit: Vous êtes bien jeune et bien maigre, *Meinherr*, pour faire un si grand voyage. — Ah! le courage, lui répondis-je, supplée à la force, et j'ai bonne envie de m'instruire. — Dans quelle science? — Je suis compositeur de musi-

que, *Meinherr*, et assez connu déjà dans le pays de Liége. — Diable! dit-il en souriant et en s'asseyant près de moi. Ses confrères s'approchèrent en même temps, et me firent d'autres questions auxquelles je fis des réponses risibles qui les occupèrent assez pour donner le temps à Remacle de se rassurer. Il se sentit même la force de payer d'audace et de faire un coup de maître. Il ouvre son sac aux yeux de tous, en tire des hardes, du linge; puis une moitié de bas de laine garnie d'aiguilles à tricoter, et d'une très-grosse pelote de laine qu'il pose sur ses genoux, et voilà mon homme qui tricote d'un air tranquille. Ses genoux apparemment ne l'étaient point, car la pelote tombe et s'en va roulant dans les jambes des commis. Remacle fit une grimace effroyable. Je me lève très-lestement, et d'un coup de pied je lui renvoie sa pelote, en leur présentant une bouteille de vin, dont je proposai à ces messieurs de goûter; ce qu'ils acceptèrent sans façon. Pour achever la diversion, j'appelai le petit chirurgien, que je leur présentai comme un garçon déjà très-habile dans son art. Cherchant toujours à exercer ses talens, il leur offrit son petit ministère pour eux, leurs femmes et leurs enfans; mais ils n'en usèrent pas comme de mon vin. La bouteille vidée, ces messsieurs sortirent sans avoir chagriné personne, et répétant dans leur baragouin, moitié allemand, moitié français, que nous étions des jeunes gens *beaucoup aimable*.

Remacle vint aussitôt à moi, me serra la main et me témoigna, par ses regards, combien il était recon-

naissant. Il commanda un excellent souper et du meilleur vin, et ne cessa, tout en mangeant, de vanter ma prudence. A la fin du repas, je lui dis : Eh bien! Remacle, vous voyez que nous sommes vos amis; vous ne refuserez pas à présent de nous dire ce que c'est que cette mystérieuse pelote de laine. — Vous allez le savoir, dit-il, je n'aurai plus rien de caché pour vous. — Il déroule environ un pouce de laine qui était à la superficie, et nous fait voir de superbes dentelles de Flandre destinées à orner les rochets des cardinaux. Ah! mon ami, me dit-il, si j'avais vu ma pelote entre les mains des archers, je crois que je serais tombé raide mort. — Cela étant, dis-je, je me tiens fort heureux de vous avoir sauvé la vie d'un coup de pied.

Nous nous levâmes le lendemain avec allégresse après une bonne nuit, et nous avions déjà fait trois lieues au lever du soleil.

Peu de jours après, nous arrivâmes dans l'Italie. Plus de rochers, plus de frimas; la nature avait changé de face en un moment. Avec quel plaisir je me trouvai tout-à-coup dans une prairie émaillée de fleurs! On eût dit qu'un génie bienfaisant nous avait transportés de la terre aux cieux. Je priai le messager de me laisser jouir un moment de ce délicieux aspect; mais quel fut mon ravissement, lorsque j'entendis, et pour la première fois, les chants italiens! c'était une voix de femme, une voix charmante, qui me transporta par ses accens mélodieux. Ce fut la première leçon de musique que je reçus dans un pays où je courais m'instruire.

Cette voix douce et sensible, ces accens presque toujours douloureux, qu'inspire l'ardeur d'un soleil brûlant, ce charme de l'ame enfin que j'allais chercher si loin, et pour lequel j'avais tout quitté, je les trouvai dans une simple villageoise.

Il ne nous arriva rien de remarquable en traversant l'Italie. Les campagnes du Milanez me ravirent par leur richesse et leur variété. La ville de Florence me parut un séjour délicieux. La nature est animée différemment dans les pays chauds, et l'homme du nord qui s'y transporte pour la première fois ne peut se refuser à l'admiration.

Les contrées septentrionales de l'Europe n'ont guère produit d'artiste distingué qui n'ait fait un séjour plus ou moins long en Italie. Il semble que c'est un tribut qu'il doit payer à ce climat privilégié, qui en récompense assure sa réputation. Ceux qui ne peuvent acquérir que de l'esprit n'ont rien à faire en Italie. La logique des pays chauds est l'action même du génie, qui dédaigne la forme et la subtilité. Que l'homme du nord, qui s'est vu au milieu de ces têtes bouillantes, dise s'il ne s'est pas senti entraîné par elles, et s'il ne leur doit pas le foyer qu'il rapporte en sa patrie, et auquel il devra ses succès?

A trente ou quarante milles de Rome, le messager nous dit qu'il fallait nous quitter, qu'il avait beaucoup d'affaires dans les environs de cette capitale, où il n'arriverait que huit jours après nous. Présentez-vous le plus tôt que vous pourrez au collége, nous dit-il, car je

ne vous ai pas informés que deux de vos compatriotes sont partis de Liége avant nous; on dit qu'il n'y a que deux places vacantes, et vous savez qu'elles appartiennent à ceux qui arrivent les premiers. — Nous prîmes une voiture et nous partîmes.

Je fus ravi du spectacle qui s'offrit à nos yeux en entrant dans Rome; c'était un dimanche, vers quatre heures après midi, et le printemps répandait dans l'air une chaleur douce qui invitait à la mélancolie. Ajoutez à cela l'appareil d'un nombre infini de voitures remplies de belles dames, qui chantaient sans doute l'italien bien mieux que ma petite villageoise. Mon imagination était dans un délire charmant, et souvent, pendant mon séjour à Rome, je suis retourné à la porte du Peuple, pour me rappeler le plaisir que j'avais eu en voyant cet endroit pour la première fois.

Nous fûmes admis au collége, le chirurgien, moi, et les deux jeunes gens dont le messager nous avait parlé, qui arrivèrent deux jours après nous. Remacle avait raison; il n'y avait que deux places vacantes, mais nous avions de si bonnes recommandations, qu'on nous reçut tous les quatre, en nous mettant deux dans une chambre (1). Je parcourus tous les palais et les églises

(1) Le collége de Liége, à Rome, a été fondé par un Liégeois nommé *Darcis*, et c'est à ce bon fondateur que la ville de Liége doit presque tous les bons artistes qu'elle a possédés, et qu'elle possède encore.

Tout Liégeois a le droit d'y demeurer cinq années, pourvu qu'il se présente avant l'âge de 30 ans; il faut être

de Rome, avec l'ardeur d'un jeune homme qui voit des chefs-d'œuvre dont la renommée avait frappé depuis long-temps son imagination. J'allais chaque jour entendre les offices en musique dans les églises. Casali, Orisicchio, l'abbé Lustrini, Joanini del violoncello, étaient les maîtres de chapelle le plus en vogue.

Je trouvai à Casali beaucoup de graces et de facilité, et surtout une figure aimable; je conçus de l'estime pour lui, et je me promis de le prendre pour maître.

Orisicchio était plus soigné dans ses compositions, plus vrai dans l'expression; mais l'air grave et important qu'il affectait en faisant exécuter ses ouvrages, me fit préférer Casali.

L'abbé Lustrini avait du mérite aussi; élève d'Orisicchio, il en avait pris le style, et avait conservé à la

né à Liége ou dans l'enceinte de trois lieues aux environs de la ville : cependant le quartier d'outre-Meuse est exclus, parce qu'il régnait dans le temps de la fondation une guerre civile entre les deux quartiers de la ville.... Ne pourrait-on pas abolir cette exclusion puisque la concorde est rétablie? Si j'étais né deux ans plus tard, j'avais part à l'exclusion. Les parens du testateur s'il s'en présente, ont des prérogatives.

Le collége est situé *in piazza monte d'Oro viccino a san Carlo al Corso*... Il y a dix-huit chambres pour les étudians en droit, en médecine, chirurgie, musique, architecture et sculpture. On y est entretenu de tout, excepté qu'il faut se procurer ses maîtres en ville, et s'habiller en abbé. Les Liégeois les plus notables, domiciliés à Rome en sont les proviseurs; un prêtre liégeois en est le recteur, et demeure dans le collége.

musique d'église l'austérité et la noblesse que l'on ne devrait jamais abandonner; mais il faut plaire, même à l'église : on entend une rumeur sourde lorsqu'un morceau plaît ou déplaît; la séduction gagne les maîtres de chapelle, et ils finissent par confondre le genre de musique d'église et celui du théâtre.

A la fin du règne de Benoît XIV, les abus furent portés si loin que le Pape, qui n'était rien moins que cagot, fut obligé de faire transférer le Saint-Sacrement dans une chapelle latérale, pour empêcher l'irrévérence des Romains, qui, tout attentifs et les yeux fixés sur les musiciens, tournaient le dos au maître-autel. Il défendit aussi les timbales et toutes sortes d'instrumens à vent, et ordonna aux maîtres de chapelle, sous peine d'amende, de finir les offices de l'après-dîner avant la fin du jour. Les ordres du pontife subsistaient encore pendant mon séjour à Rome, et c'était, je crois, la seconde année du règne de Clément XIII (Rezzonico).

DE LA MUSIQUE D'ÉGLISE.

Un compositeur qui travaille pour l'église devrait être très-sévère, et ne rien mêler dans ses compositions de tout ce qui appartient au théâtre.

Quelle différence en effet entre le sentiment qui règne dans les psaumes, les antiennes, les hymnes, etc., et

la véhémence des passions de l'amour et de la jalousie? L'amour, proprement dit, ne doit avoir aucun rapport avec l'amour de Dieu, lors même qu'il en tient la place dans le cœur d'une jeune femme. Tous les sentimens qui s'élèvent vers la Divinité doivent avoir un caractère vague et pieux. Tout ce qui n'est pas à la portée de nos connaissances nous force au respect; les extases même qu'éprouvèrent certains personnages pieux dont parlent les légendaires, seraient indignes de la Divinité, si elles n'avaient que les caractères de l'amour profane.

Le *Stabat* de Pergolèze me paraît réunir tout ce qui doit caractériser la musique d'église dans le genre pathétique; la scène est trop longue cependant, et l'on sent que Pergolèze, malgré ses efforts, n'a pu trouver encore assez de couleurs pour varier son tableau sans sortir de la vérité. Si l'auteur de cet œuvre sacré avait fait parler les larrons présens à la scène du calvaire; si Magdeleine avait dit à la Mère de Dieu : « Vous pleu-
» rez votre fils, ô Marie; mais ce fils est un Dieu qui
» consent à souffrir; sa gloire est immortelle comme
» la vôtre : mais moi, malheureuse pécheresse, je gé-
» mis sur mes fautes passées; le remords et la crainte
» habitent dans mon cœur, tandis qu'une douleur plus
» tendre fait couler vos larmes....... » Alors le musicien aurait fait un ouvrage parfait, qu'il n'a pu faire en voulant exprimer toujours au naturel plusieurs strophes qui ont entre elles trop de rapports. On sent bien que cette observation est pour l'auteur des paroles plus que

pour celui de la musique. Il était possible sans doute de jeter plus de variété dans la musique du *Stabat*, tel qu'il est; mais je crois que c'eût été aux dépens de la vérité.

Un musicien qui se voue à la musique d'église est heureux cependant de pouvoir à son gré se servir de toutes les richesses du contre-point, que le théâtre permet rarement. La musique d'une expression vague a un charme plus magique peut-être que la musique déclamée; et c'est pour les paroles saintes qu'on doit l'adopter.

La musique profane peut employer quelques formes consacrées à l'église; on ne risque jamais rien en ennoblissant les passions qui tiennent à l'ordre et au bonheur des hommes.

La première se dégrade si elle sort de ses limites : la seconde s'enrichit en s'ennoblissant des traits de sa rivale.

L'étude de l'harmonie, le beau idéal harmonique, est spécialement ce que doit chercher le compositeur dans le genre sacré. Le *Stabat* du divin Pergolèze a bien plus; il réunit souvent le beau idéal de l'harmonie et de la mélodie. Je dis donc encore que tout ce qui n'est point à la portée de notre compréhension, soit mystère ou révélation, nous force au respect, et exclut par cette raison toute expression directe.

Vouloir faire sortir la musique d'église du vague mystérieux qui lui est propre, est, je crois, une erreur.

Laissons à la musique de théâtre les avantages qui

lui sont propres, et croyons que le musicien qui se destine à l'église, est heureux de se servir dans ce cas et à propos, de la métaphysique du langage musical.

Au théâtre il faut l'expression exacte de la situation et des paroles, parce qu'elles ont un sens déterminé, et que l'expression vraie de la musique fortifie la situation, et fait entendre les paroles même à travers les accompagnemens. Voici ce que j'observe, autant qu'il m'est possible, dans mes compositions théâtrales : je commence presque toujours chaque morceau par un chant déclamé, afin qu'ayant un rapport plus intime avec le drame, le début s'imprime dans la tête des auditeurs. Je déclame de même tout ce qui constitue le caractère du personnage ; j'abandonne au chant tout ce qui n'est qu'agrément ou arrondissement de la phrase poétique ; la mélodie nuirait aux mots techniques, elle embellit tout le reste. Si un mot a besoin d'être bien entendu pour l'intelligence de la phrase, que ce soit une bonne note qui le porte. Si vous établissez un *forté* d'une ou plusieurs mesures dans votre orchestre, que ce soit sur des paroles déjà entendues ; car un mot nécessaire, perdu dans l'orchestre, peut dérober entièrement le sens d'un morceau. Si l'auteur du drame, entraîné par le besoin de rimer, vous a donné quelques vers inutiles ou nuisibles à l'expression ; si vous craignez un vers de mauvais goût qui peut révolter le parterre, dans ce cas rendez service au poète, en couvrant les paroles d'un *forté*. Il est difficile, je l'avoue, d'ap-

pliquer ces préceptes par la seule réflexion; il faut que la nature nous serve pour être simple, riche et vrai en les pratiquant. Mais si après avoir médité une Poétique on était poète, qui ne voudrait être un Boileau ? Il ne suffit pas au théâtre de faire de la musique sur les paroles, il faut faire de la musique avec les paroles.

Il reste encore au musicien harmoniste un champ vaste pour la musique d'église, s'il n'a pas un génie actif; il reste encore à celui qui est doué d'une tournure d'esprit originale, mais qui n'a pas le goût, le tact nécessaires pour bien classer des pensées neuves et piquantes, en s'astreignant partout à l'expression et à la prosodie de la langue ; il lui reste, dis-je, le talent de faire la symphonie : et quoi qu'en ait dit Fontenelle, nous savons ce que nous veut une bonne sonate, et surtout une symphonie de Haydn ou de Gossec (1).

J'ai commencé un *De profundis* selon les idées que j'ai de la musique d'église; j'y travaille rarement, et lorsque je ne suis pas pressé par mes ouvrages dramatiques. J'ai d'ailleurs, je l'espère du moins, le temps de le finir; car je ne veux pas qu'il soit exécuté de mon vivant. Quand il sera tel que je le désire, je le mettrai

(1) Celui qui ne comprend pas l'esprit de la langue musicale ne peut pas plus l'apprécier que celui qui ignore l'esprit ou le génie particulier de toute autre langue; ce n'est pour lui qu'un bruit plus ou moins agréable, cependant tout le monde veut juger la musique. *Fontenelle* avec beaucoup d'esprit dit une sottise.

(*Note de l'Éditeur.*)

sous enveloppe, avec cette inscription : *Pour être exécuté à mes funérailles*. Cette idée n'est pas triste pour l'homme qui désire d'être regretté. Que celui qui a le moins d'amour-propre dise s'il ne voudrait pas l'être; et si de toute manière cette idée est sombre, j'en ai besoin pour traiter mon sujet (1).

Ma façon de vivre en Italie ne fut pas celle que devrait avoir tout homme du nord qui se transporte dans les pays chauds; surtout ceux qui, comme moi, sont d'une complexion faible. Mon délire était si violent, que je me rappelle d'avoir écrit à ma mère, dans le mois de décembre suivant, que je couchais couvert d'un seul drap de lit. J'attribuais ce phénomène à la chaleur du climat, et toute cette chaleur était dans mon sang et dans ma tête.

La fatigue de mon voyage, les courses que je faisais dans les environs de Rome pour connaître les restes précieux de l'antiquité, m'échauffèrent au point que la fièvre me prit. A la seconde visite du médecin du collége, un vieux hibou, nommé Pizelli, me dit d'un ton grave : *Bisogna confessarsi*, il faut vous confesser. — Je me mis en colère en lui soutenant que je n'étais

(1) On ignore ce qu'est devenu le manuscrit de ce *De profundis*, dont Grétry parla encore deux jours avant sa mort à son ami Berton : s'il a été soustrait, le temps le rendra sans doute à la curiosité publique, c'est un œuvre qui doit intéresser les admirateurs du beau talent de l'auteur, et dans lequel on retrouvera sans doute l'expression de sa sensibilité. (*Note de l'Éditeur.*)

pas malade au point de craindre la mort. Il sortit furieux en disant que les Liégeois avaient tous des têtes de fer. Le recteur vint me voir ensuite, pour me dire que les médecins de Rome étaient obligés, sous peine d'excommunication, de faire confesser leurs malades lorsqu'ils leur trouvaient de la fièvre deux jours de suite : cet usage est louable, en ce que le malade n'est point affecté à l'approche du confesseur, dont l'aspect produit très-souvent des suites fâcheuses quand la maladie est devenue plus grave. J'eus la fièvre tierce pendant deux mois. Je brûlais de commencer mes études. Je n'avais, d'après l'institution du collége, que cinq ans à y demeurer, et deux mois de perdus me semblaient une perte irréparable.

Le jeune chirurgien qu'on m'avait donné pour camarade, était insoutenable; notre chambre était un cimetière, et il me disait d'un air tendre : Ah! mon ami, j'ai perdu mon *tibia*; et si tu meurs tu voudras bien permettre..... Je m'arrangeai pour ne pas lui rendre ce service.

Je fis la connaissance d'un organiste, qui me dit avoir fait de bons élèves pour le clavecin et pour la composition. Je le pris pour maître sans trop de réflexion; il m'enseigna pendant six ou huit mois, et je n'étais guère content de lui : son doigté n'était pas naturel, sa manière de corriger mes leçons de composition me semblait pédante et sèche; il acheva de me déplaire un jour en me parlant avec dureté : je lui répondis vivement; il se leva pour aller tout conter à sa femme

qui, je ne sais pourquoi, me combla de caresses depuis ce jour. Je mis bien dans ma tête que je quitterais cet homme; mais, disais-je, il conservera de moi un triste souvenir, et il va croire, dans l'état où je suis, que je ne puis cesser d'être un ignorant; il faut lui donner des regrets. Je m'avisai de lui écrire que je m'étais foulé un pied. Je restai enfermé dans ma chambre pendant six semaines, jouant du clavecin ou écrivant des fugues depuis le matin jusqu'au soir. J'avais un recueil de fugues du célèbre Durante, que je jouais sans cesse et que je cherchais à imiter dans celles que je faisais. Enfin, je me rendis chez mon maître.... Oh! mon pauvre ami, me dit-il, vous avez perdu bien du temps; il nous faudra recommencer sur nouveaux frais. — Je ne le crois pas, lui dis-je; j'ai eu mal au pied, mais ma tête était saine. Voilà un cahier de sonates de Durante, que j'ai bien étudiées, et voilà trois fugues fort longues que j'ai écrites avec soin. — Il fit un éclat de rire. Voyons d'abord notre clavecin. — Je jouai toutes les sonates de suite sans m'arrêter, et il s'écriait à chaque instant : *Bravo! bravo, monsiou! bravo, signor Andrea!* Il se lève sans me rien dire, il va chercher sa femme, sa fille et son fils. Venez, leur dit-il, être témoins d'un prodige; il joue du clavecin à merveille, et il ne savait rien. Il n'y a que la *Madona santissima* qui ait pu faire ce miracle. Jouez, signor Andrea; écoutez, ma femme, mes enfans. — Et je recommence le morceau que j'aimais le mieux. La signora me fit des révérences, son fils m'embrassa. Voyons, voyons, dit mon

maître, voyons les fugues, c'est là le difficile. — Oui, monsieur, lui dis-je, mais j'ai tant étudié Durante, que j'ose espérer qu'il m'en est resté quelque chose. — Il prend mon cahier ; croira-t-on que mes fugues étaient sans fautes ? Et ce pauvre homme, les yeux pleins de larmes, disait : *O Dio !... ô Dio santissimo.... questo è un prodiggio da vero*.

Je sortis bien content de chez lui, et bien résolu de n'y plus rentrer. On croira peut-être que mes progrès étaient une suite naturelle des leçons qu'il m'avait données ; non : secondé par la nature, j'avais au contraire été obligé de faire des efforts terribles pour oublier ce qu'il m'avait appris.

Je me suis ressenti toute ma vie de ses mauvais principes sur le doigté, chose bien importante pour les élèves de clavecin. J'ai d'ailleurs contracté, depuis, l'habitude d'essayer souvent mes idées sur le clavier, en tenant une prise de tabac dans mes doigts ; je n'ai donc que trois doigts de la main droite, et lorsque je m'en donne deux de plus, je ne sais qu'en faire. On dit cependant que j'exécute ma musique mieux que personne ; c'est sans doute la vérité de l'expression qui supplée à la faiblesse de l'éxécution.

On accorde à bien des gens le talent d'exécuter parfaitement à livre ouvert : je n'ai jamais rencontré ce phénomène, à moins que la musique ne soit aisée ou ressemblante à d'autre musique. Je sais que l'homme qui veut soutenir la gloire d'exécuter à la première vue, montre toute la hardiesse de l'homme qui est sûr de son

fait : mais c'est l'auteur lui-même qu'il faudrait satisfaire dans ce cas, et non des auditeurs qui ignorent l'expression juste d'un ouvrage qu'ils ne connaissent pas, et qu'ils croient bien rendu, parce qu'on le leur exécute hardiment. Je rencontrai jadis à Genève un enfant qui exécutait tout à la première vue; son père me dit en pleine assemblée : Pour qu'il ne reste aucun doute sur le talent de mon fils, faites-lui, pour demain, un morceau de sonate très-difficile. — Je lui fis un allegro en mi-bémol, difficile sans affectation; il l'exécuta, et chacun, excepté moi, cria au miracle. L'enfant ne s'était point arrêté; mais en suivant les modulations, il avait substitué une quantié de passages à ceux que j'avais écrits (1).

Je ne tardai guère à me faire présenter au signor Casali. Le titre d'élève del signor*** ne fut pas bien pompeux à ses yeux. Il me fit, et pour la troisième fois, recommencer les premiers élémens de la composition.

Lorsqu'un élève change de maître, il fait bien de recommencer ses premiers principes, pour se mettre au fait de la nouvelle manière qu'il va suivre; il marche

(1) Il est peu de lecteurs capables de lire un poème à première vue avec les intentions de l'auteur; il n'est donc pas étonnant que dans la musique, qui offre bien plus de difficultés, le lecteur substitue souvent un trait à un autre : le mouvement l'oblige à marcher, et ces substitutions improvisées montrent encore du talent quand elles sont faites par un homme instruit et qui a du goût.

(*L'Éditeur.*)

très-vite lorsqu'on lui fait faire les choses qu'il connaît ; mais sur la route il rencontre des procédés qui lui sont nécessaires pour bien comprendre son nouveau maître.

J'ai souvent pensé qu'on ne doit pas garder le même maître pendant le cours d'une éducation quelconque ; nous ne savons que fort tard à quoi la nature nous a destinés ; et c'est en se meublant la tête de plusieurs manières et de différens principes, que le germe du talent peut se développer. Notre génie (car chacun a le sien) n'indique pas toujours ce qu'il aime ; mais offrez-lui des objets, fût-ce par hasard, il saisit avidement ceux qui ont le rapport le plus intime avec son organisation et sa manière d'être.

L'élève tire donc avantage de tout, même des erreurs qu'un maître ignorant veut lui inspirer. Il est plus sûr d'ailleurs qu'il deviendra original, que s'il avait suivi le *faire* d'un seul homme. En effet, qu'a-t-on gagné, lorsqu'on est devenu presqu'aussi habile que son maître, et que de loin ou de près on lui ressemble en tout ? Quelque chose sans doute pour l'individu, mais rien pour le progrès de l'art.

J'ajouterai que l'élève déjà avancé ne doit pas être étonné lorsqu'en changeant de maître, celui-ci semble faire peu de cas du savoir qu'il n'a pas communiqué ; son mécontentement vient surtout de ce que l'élève n'a point sa manière : mais il a visé au même but, quoiqu'il ait pris une route différente pour y parvenir, et le maître et l'élève ne tarderont point à s'entendre et à être contens l'un de l'autre.

Ce fut pour moi une vraie jouissance que le cours de composition que je fis sous Casali, le seul maître que j'avoue, et sous lequel mes idées ont commencé à se développer.

Sa manière de composer était la même que celle dont il se servait pour m'expliquer et corriger mes leçons. Toujours des effets simples découlant naturellement du sujet de fugue qu'il m'avait donné, et me permettant avec tel sujet, ce qu'il aurait condamné avec tout autre : il m'enseignait en homme qui raisonne et qui saisit toujours l'esprit de la chose.

Il me conduisit de fugues en fugues à deux, à trois et à quatre parties, en me défendant bien de me livrer à d'autre composition moins sévère. Je vois bien, me disait-il, que vous avez des idées qui vous tourmentent, et que vous brûlez d'en faire usage ; mais si malheureusement vous faites une bonne scène, on vous applaudira, et vous ne pourrez plus revenir à d'ennuyeuses fugues. — Je lui promis de ne faire autre chose, et lui tins parole, à un essai près, qui ne me réussit pas : le fait est assez singulier pour que je le rappelle.

Je mourais d'envie de voir Piccini, dont la réputation était bien méritée. Il avait donné depuis deux ans au théâtre d'Aliberti, *la bonne Fille*, et, chose rare dans ce pays, depuis deux ans l'on chantait sans cesse cette belle production. Un abbé de mes amis m'offrit de me conduire chez lui ; il me présenta comme un jeune homme qui donnait des espérances. Piccini fit peu d'attention à moi ; et c'est, à dire vrai, ce que je méritais.

Je n'avais heureusement pas besoin d'émulation; mais que le moindre encouragement de sa part m'eût fait de plaisir! Je contemplais ses traits avec un sentiment de respect qui aurait dû le flatter, si ma timidité naturelle avait pu lui laisser voir ce qui se passait au fond de mon cœur.

Qu'une ame sensible est à plaindre! elle fait faire toujours gauchement ce qu'on désire le plus; si vous ne lui donnez un lendemain, vous ne la connaîtrez jamais. O grands hommes! ô hommes en réputation! accueillez, encouragez les jeunes gens qui cherchent à s'approcher de vous; un mot de votre bouche peut faire éclore dix ans plus tôt un grand talent. Dites-leur que vous n'êtes que des hommes, à peine le croient-ils; dites-leur que vous avez erré long-temps avant de découvrir les secrets de votre art, et l'art de vous servir de vos idées; mais qu'enfin il vient un instant où le chaos se débrouille, et où l'on est tout étonné de se trouver homme.

Piccini se remit au travail, qu'il avait quitté un instant pour nous recevoir. J'osai lui demander ce qu'il composait; il me répondit: Un *oratorio*. Nous demeurâmes une heure auprès de lui. Mon ami me fit signe, et nous partîmes sans être aperçus.

Je rentrai sur-le-champ dans mon collége; et, après avoir fermé ma porte, je voulus faire tout ce que j'avais vu chez Piccini. La petite table à côté du clavecin, un cahier de papier rayé, un *oratorio* imprimé, lire les paroles, porter les mains sur le clavier, tirer de grandes barres de partition, écrire de suite sans rature, passer

lestement d'une partie à l'autre; tout cela me paraissait charmant, et mon délire dura deux ou trois heures; jamais je n'avais été plus heureux; je me croyais Piccini. Cependant mon air était fait; je le mis sur le clavecin et l'exécutai... O douleur! Il était détestable; je me mis à pleurer à chaudes larmes, et le lendemain je repris en soupirant mon cahier de fugues.

Je continuai de prendre mes leçons pendant deux ans; je vis enfin que mon maître ne trouvait plus tant à corriger : il me dit que d'autres, à ma place, se contenteraient de savoir faire une bonne fugue à quatre parties; mais qu'il me conseillait de faire quelques motets à six ou huit parties; que c'était le *nec plus ultrà* de la composition : il aurait dû ajouter que quatre parties sont suffisantes lorsqu'on veut les faire chanter, et même je dirai qu'il y en aura une des quatre qui ne sera que le complément de l'harmonie. Je fis cependant un *Magnificat* à huit parties : mon maître eut autant de peine à le revoir, que j'en avais eu pour arranger les huit parties sans unisson.

Bientôt après cet essai, Casali jugea que je pouvais me passer de ses leçons, et m'exhorta à travailler de moi-même. Je cessai malgré moi d'être son élève, mais sans cesser de conserver pour lui la plus tendre amitié et la plus vive reconnaissance. J'étais heureux quand je trouvais occasion de lui rendre quelque petit service, comme de le remplacer de temps à autre dans les églises de Rome où l'on exécutait sa musique : cela fit croire aux musiciens que j'avais dessein de devenir

maître de chapelle de cette ville; mais je n'eus jamais cette idée. Il fallait, pour parvenir à ces places, subir l'examen des maîtres de chapelle, ou être reçu compositeur à l'académie des Philharmoniques de Bologne. Quelques-uns de mes camarades m'ayant fait sentir qu'il y aurait de la témérité à moi d'y prétendre, j'eus honte d'être soupçonné incapable de remplir une place dont mon maître paraissait me croire digne; et c'est ce qui me détermina, quelques années après, à me présenter à l'académie des Philharmoniques, qui me reçut au nombre de ses membres, dans un âge où il est rare même d'oser y aspirer. Le fameux père Martini me donna en cette occasion des marques particulières de bonté et d'attachement. Suivant les statuts de l'académie, le genre de composition, pour être reçu maître de chapelle et admis dans le corps, était de fuguer un verset de plain-chant pris au hasard, en quoi j'étais assurément très-peu versé. Mais les bons avis du père Martini sur ce genre de composition m'en donnèrent bientôt une connaissance suffisante, et furent la cause première de mon succès.

Me voilà donc livré à moi-même, la tête remplie de toutes les formes harmoniques; sachant renverser sens dessus dessous toutes les parties; trouvant toujours le moyen de leur donner une espèce de chant, et ne les faisant jamais rentrer après la moindre pause, que par une imitation déjà établie, ou qui sera suivie des autres parties, si l'une d'elles présente quelque trait nouveau; d'ailleurs trop plein de la mécanique de l'art, et du

fond de la science harmonique pour trouver des chants aimables : mais je suis persuadé qu'on ne peut être simple, expressif, et surtout correct, sans avoir épuisé les difficultés du contre-point. C'est au milieu d'un magasin qu'on peut se choisir un cabinet. L'homme qui sait, se reconnaît aisément : on entend dans ses compositions les plus légères, quelques notes de basse que l'on sent ne pouvoir appartenir à l'harmoniste superficiel.

C'est la basse surtout qui distingue l'homme qui a renversé long-temps l'harmonie. Que cette partie est belle et noble ! Elle donne l'ame à tout ce qui repose sur elle ; marchant gravement et par intervalles de quintes ou de quartes lorsqu'elle doit inspirer le respect, et devenant plus chantante et moins fière lorsqu'elle accompagne un chant vif et léger.

Il n'appartient pas à tout le monde de bien apprécier le charme d'une belle basse ; il faut avoir entendu long-temps la bonne musique pour savoir descendre dans son empire. Le commun des hommes n'entend d'abord que le chant ; avec plus d'habitude, il entend le second-dessus ; enfin s'il est bien organisé, il trouve dans la basse tout ce qu'il avait entendu dans les parties supérieures.

Il est essentiel de faire long-temps la fugue à deux parties pour se familiariser avec les règles de la fugue en général, et surtout pour apprendre à lier les phrases. L'on peut par instinct lier entre elles les phrases de chant ou de mélodie ; mais l'étude seule de la fugue apprend à lier les phrases harmoniques. C'est la syntaxe du musicien.

En réfléchissant sur les peines que donne à l'élève cette première étude, j'ai cherché un moyen de lui apprendre plus aisément la marche ou le dessein de la fugue. J'ai vu qu'en ne faisant qu'une seule partie, en passant tour à tour de la basse au dessus, sauf après cela à changer quelques notes en remplissant les vides, c'était le vrai moyen d'arriver plus tôt au même but avec infiniment moins de peine.

Exemple du dessein de la fugue. N° *III.*

En ajoutant ensuite une taille, et puis une hautecontre, on devient harmoniste. Cependant ce n'est pas là le difficile; le voici : il faut faire une fugue à deux parties; ensuite y ajouter une seconde basse, puis une troisième. Cette combinaison est très-épineuse; mais après une étude de six mois, la tête s'habitue au renversement de l'harmonie, si bien qu'en écoutant un chant, ou une basse, votre imagination y ajoute tout ce qui lui manque avec une facilité qui étonne.

On croira peut-être que l'organiste parvient au même point que le compositeur : point du tout. Il a fugué sur un orgue; il connaît sans doute la règle des imitations et celle des modulations; mais il ne chante que sur son clavier, et ne pourrait bien écrire ce qu'il joue qu'après une assez longue habitude.

J'étais donc, comme je l'ai dit, sans guide; il fallait débrouiller le chaos énorme que mon maître avait mis dans ma tête. Ce n'était plus des fugues, des imitations, dont il était question; il fallait oublier le contre-point et attendre que ces formes, ces règles, vinssent me

trouver dans l'occasion pour fortifier l'expression de la parole. J'aimais la musique des Buranello, Piccini, Sacchini, Maïo, Terradellas, mais j'aimais davantage celle de Pergolèze; c'etait vers son genre que la nature m'appelait: j'étais persuadé que je ne parviendrais jamais à faire de bonne musique, de théâtre surtout, si je ne prenais la déclamation pour guide.

La musique proprement dite sera tous les dix ou quinze ans le jouet de la mode; une chanteuse douée d'une sensibilité particulière, un compositeur dont le génie s'écartera de la route commune, une espèce de fou, dont les écarts réveilleront la multitude, toujours avide de nouveautés; les roulades si favorables pour certains chanteurs, et presque toujours nuisibles à l'expression; les cadences, les points d'orgues...... tout ce luxe musical périra et renaîtra peut-être dans un même siècle; mais ces changemens ne font pas une révolution importante pour le fond de l'art.

La vérité est le sublime de tout ouvrage: la mode ne peut rien contre elle. Un brillant étourdi peut éclipser un instant le mérite des habiles gens; mais bientôt en silence, on rougit d'avoir été trompé, et l'on rend un nouvel hommage à la vérité.

On objectera, sans doute, que l'accent de la langue française a changé sous les deux derniers règnes; que la cour de Louis XIV était galante et avait un ton chevaleresque; que sous Louis XV on imitait faiblement les manières nobles et les graces de l'ancienne cour, qu'enfin le langage des courtisans de nos jours

n'est presque point accentué, et que le bon ton consiste à n'en avoir aucun. Doit-on inférer de là que la musique a dû changer avec l'accent? Non; le cri de la nature ne change point, et c'est lui qui constitue la bonne musique.

Le roi Henri jurait d'aimer toujours la belle Gabrielle, et le jurait avec l'accent de l'homme passionné de nos jours.

On dit que la chanson *Charmante Gabrielle*, fut composée, paroles et musique, par ce roi; je ne sais si c'est une illusion, mais j'y crois retrouver l'ame sensible de ce prince (1).

Je dirai donc que l'accent du langage suit les mœurs : il doit être faux, factice, grimacier parmi les peuples corrompus; mais que la nature se soit réservé le cœur d'un seul homme, celui-là seul trouvera les vrais accens. D'ailleurs quelles que soient ses mœurs, l'homme est rarement factice lorsqu'il est subjugué par les passions violentes.

Je fis un travail si prodigieux et si obstiné, pour me servir à propos et avec sobriété des élémens dont ma tête était pleine, que je faillis succomber. L'expérience ne m'avait pas encore appris que l'art des sacrifices distingue le bon artiste. J'avais beau chercher à être simple et vrai, une foule d'idées venaient obscurcir mon tableau. Quand j'adoptais le tout, j'étais mécontent, et

(1) C'est par erreur que l'on attribue cette romance à Henri IV, c'est un noël de Canroy.

(*L'Éditeur.*)

lorsque je retranchais, c'était au hasard, et j'étais plus mécontent encore. Ce combat entre le jugement et la science, c'est-à-dire, entre le goût qui veut choisir et l'inexpérience qui ne sait rien rejeter, ce combat, dis-je, fut si vif, que je perdis le reste de ma santé.

Je me mis au lit avec la fièvre; mon crachement de sang me reprit, je fus alité pendant six mois, et je ne songeais à la musique que comme l'on pense à une maîtresse ingrate qu'on n'a pu fléchir. Plusieurs morceaux des grands maîtres me roulaient dans l'imagination. Un, surtout, était l'objet auquel je comparais mes idées informes : *Tremate, tremate, mostri di crudeltà! ma il figlio, lo sposo*, etc. Ce morceau de Terradellas me semblait renfermer tout ce qui constitue le vrai beau.

Dès que je pus marcher, j'allai me promener dans les environs de Rome. Me trouvant un jour sur la montagne de Millini, j'entrai chez un ermite que je trouvai bon homme, quoiqu'Italien; je lui parlai de la maladie que je venais d'essuyer : il me conseilla de m'établir dans son ermitage pour y respirer un air pur, qui seul me rendrait des forces. J'acceptai ses offres, et je devins son compagnon de retraite pendant trois mois.

Ce petit pèlerinage ne paraîtra sans doute aux yeux des lecteurs qu'une circonstance indifférente, qui ne méritait pas d'être rapportée; cependant je dois dire que ce fut chez cet ermite que j'éprouvai la plus douce satisfaction de ma vie. La révolution s'était opérée seule dans mes organes, et je l'ignorais, lorsqu'un jour je

SUR LA MUSIQUE.

m'avisai de composer un air sur des paroles de Metastasio. Quel fut mon ravissement, lorsque je vis mes idées nettes et pures se classer selon mes désirs! sachant ajouter ou retrancher sans nuire à l'objet principal, que je voyais s'embellir à chaque procédé : non, je le répète, je n'eus jamais de moment plus délicieux.

Ah! fra Mauro, disais-je à mon ermite, je me souviendrai de vous tant que je vivrai.

Ne vous découragez donc pas, jeunes artistes; car en supposant même que la nature vous ait faits pour produire des chefs-d'œuvre, ce n'est qu'en cherchant long-temps des effets fugitifs dans le vague de votre imagination, que vous parviendrez à les fixer au gré de vos désirs. Mais il faut auparavant que vous ayez parcouru un cercle immense d'idées bizarres et incohérentes qui, toujours renaissantes et sans cesse rejetées, vous laisseront apercevoir enfin la vérité que vous cherchez.

Il est cependant un point de perfection au-delà duquel il ne vous est pas donné d'atteindre. Qu'un sentiment secret vous donne la mesure de vos facultés; sachez alors vous borner, car c'est à d'autres que vous qu'il est permis de faire mieux. Si cette idée est triste, il est bien consolant de sentir qu'on a su se servir de tous les ressorts de son intelligence.

Deux procédés me semblent nécessaires pour faire bien; l'un est physique, l'autre est moral. C'est l'imagination qui crée, c'est le goût qui rejette, adopte ou rectifie. Gardez-vous, en travaillant, de refroidir votre

imagination par des réflexions précoces; on ne dirige point un torrent rapide, laissez-le couler avec les matières brutes qu'il entraîne, il ne vous en marque pas moins la route simple et vraie que vous devez suivre. Revenez ensuite sur vos pas, et que le goût et le discernement réparent froidement les écarts de votre imagination trop exaltée.

Il n'appartient qu'à l'artiste expérimenté de saisir quelquefois la vérité du premier coup. En doit-il être vain? Non, il jouit du fruit de ses premières erreurs, qu'il a long-temps combattues.

Je n'ai rien à dire à l'artiste qui, travaillant sans cesse, est toujours content de lui; il est né pour l'erreur, et l'ignorant l'applaudira.

Dès que j'eus fait entendre à Rome quelques scènes italiennes et quelques symphonies, je vis avec plaisir que l'on se promettait quelque chose de moi. Je fus, le carnaval suivant, choisi par les entrepreneurs du théâtre d'Aliberti, pour mettre en musique deux intermèdes intitulés: *Les Vendangeuses*. Les jeunes maîtres de musique du pays crièrent au scandale en leur voyant préférer un jeune abbé du collége de Liége. Mille bruits se répandirent dans les cafés, mais ils m'étaient favorables: à Rome, comme ailleurs, on élève l'étranger pour humilier les nationaux.

Je commençais à m'occuper de mes intermèdes, lorsque les entrepreneurs vinrent chez moi pour me dire que l'ouvrage qu'on répétait depuis quinze jours, ne répondant point à leur attente, ils avaient engagé le mu-

sicien à retirer et corriger sa musique, et qu'il me fallait absolument prendre sa place. Y pensez-vous, messieurs, leur dis-je? c'est dans huit jours l'ouverture. — Oui, dans huit jours. — Ils me firent beaucoup de complimens, vrais ou faux, sur l'impatience que le public témoignait de m'entendre; je travaillai pendant les huit jours et les huit nuits, entouré de copistes et de mes acteurs; on répétait le lendemain ce que j'avais composé la veille; on fit deux répétitions générales. Le bruit de ma témérité s'était répandu, et l'affluence fut si grande, qu'on força la garde à la seconde répétition.

Ce qui me coûta le plus, fut de tenir le clavecin aux trois premières représentations; mais je ne pus m'en dispenser. Les entrepreneurs me dirent que mon jeune âge intéressait le public et contribuerait à mon succès.

Je me rappelle qu'étant au premier clavecin, prêt à faire commencer l'ouverture, j'entendis un hautbois qui n'était pas juste. Je le lui fis dire; il s'approcha de moi pour s'accorder, et il me dit à l'oreille: J'ai vu à la place où vous êtes les Buranelli, les Jamelli; mais je vous assure qu'au moment d'une première représentation, ils ne s'apercevaient pas si un instrument n'était pas parfaitement d'accord. Allons, courage, *signor maestro*, me dit-il, notre opéra réussira; — et en effet la prédiction fut vraie.

Le public fit, malgré moi, répéter un air.

La vérité bien saisie plaît dans tous les pays; et le peuple italien, que l'on croit n'aimer qu'une ariette, se-

rait aussi sensible que les Français à la musique dramatique, s'il la connaissait. Voici la situation dont il s'agit.

Un seigneur aimait une vendangeuse ; son amant en était jaloux. Il vient trouver le seigneur et lui dit : Ce n'est pas vous qui êtes aimé de Lisette. — Eh ! qui donc? lui dit le seigneur. — C'est un jeune homme fait pour plaire, etc. — et il lui fait l'énumération des qualités du jeune homme. Il quitte la scène brusquement après son ariette, se cache pour observer. Il revient à pas de loup après un silence, et lui dit : Ne m'entendez-vous pas? celui dont je parle, c'est moi. Lisette est l'objet que j'adore, et Lisette est toute à moi. — Il sort brusquement une seconde fois. Cette situation parut plaisante : le public sentit que les deux sorties de l'acteur, et la seconde partie de l'air déclamée sans chant, étaient des idées du jeune musicien. J'eus beau faire, il fallut recommencer ce morceau ; l'orchestre partit sans mon ordre, et l'acteur suivit.

Il faut convenir que dans les pays chauds, où les passions sont impérieuses, on aime la musique avec bien plus d'abandon que sous un ciel tempéré, où l'on raisonne trop ses plaisirs. Un compositeur en Italie est d'abord un homme aimé, par la raison seule qu'il se dévoue à l'art enchanteur qui nourrit les cœurs mélancoliques, et ils ne sont pas rares à Rome. Pendant les jeux du carnaval, le compositeur dont on exécute les ouvrages aux théâtres, est remarqué des Romains, autant que celui dont aurait dépendu le bonheur public.

S'il n'a pas eu de succès, on le montre comme une malheureuse victime; s'il a réussi, c'est un dieu.

Il y eut gala le lendemain dans notre collége, à l'occasion de mon succès. Les tambours de la ville vinrent m'éveiller, en m'annonçant *que ce jour était un grand jour pour moi*. Pendant que nous étions rassemblés dans le réfectoire pour déjeuner, je reçus ordre de me transporter sur-le-champ au palais du gouvernement. Monseigneur le gouverneur me reprocha de n'avoir pas observé la loi qui défend de recommencer aucun morceau de musique au théâtre, sous peine d'amende (1), à moins que le gouverneur ou son représentant ne l'autorise en laissant descendre un mouchoir blanc sur le bord de sa loge.

Hélas! monseigneur, lui dis-je, j'étais si loin de croire mériter les honneurs du mouchoir, que je n'y ai pas regardé. — Il se mit à rire, et j'entendis dire aux Liégeois qui avaient voulu m'accompagner: Bon, nous ne paierons point l'amende. — Il me fit plusieurs questions que je reconnus appartenir aux bruits qui s'étaient répandus sur mon compte dans les cafés. J'y répondis simplement en retranchant les exagérations du public. Observez-vous, me dit-il, depuis plusieurs années un régime aussi austère qu'on le dit? — Non, monseigneur. — Mais l'on m'assure que vous avez une manière de vivre toute particulière. — Je l'assurai que je dînais comme les autres au réfectoire, mais que depuis long-temps je sou-

(1) L'amende était, je crois, de cent sequins, ou cinquante louis.

pais avec une livre de figues sèches et un verre d'eau. Ce régime me plait, ajoutai-je, la nature me l'a indiqué, et j'imagine que c'est un baume excellent pour une poitrine fatiguée. — Allons, me dit-il, en secouant sa sonnette, je ne veux point qu'une amende vienne troubler vos plaisirs ; soyez plus exact par la suite.

J'aurais dû payer cher les fatigues que j'avais essuyées en composant mon opéra ; mais la joie d'un premier succès est un si puissant remède que je ne fus nullement incommodé.

Je me rappelle une aventure qui m'arriva quelques jours après, et qui aurait pu devenir tragique. En faisant le soir une visite à des dames voisines du collége, je fus assailli dans l'escalier de plusieurs coups d'épée, dont un perça mon habit d'abbé de part en part sur la poitrine. J'oubliai dans cet instant que j'étais à Rome ; je parlai et jurai à la française en courant après mon assassin, qui disparut.

Je retournai au collége pour conter mon aventure ; mes amis étaient persuadés que le succès de ma pièce avait porté quelques ennemis à cette atrocité, et ils résolurent de ne pas me quitter. Ils me faisaient assurément trop d'honneur, et j'étais loin de me croire capable d'exciter la jalousie. Cependant, comme les Liégeois sont reconnus braves et peu endurans, le père de l'imprudent qui m'avait attaqué, arbora dès le lendemain les armes du cardinal Albani sur la porte de sa maison, qui était celle où j'avais été attaqué. Il vint trouver notre recteur, à qui il détailla l'affaire de son fils, qui

m'avait pris, à ce qu'il dit, pour un abbé avec lequel il avait eu querelle. Ce petit événement n'eut pas d'autre suite.

L'*abbate Nicolo*, qui m'avait conduit quelque temps auparavant chez Piccini, vint me dire qu'ils avaient assisté ensemble à une de mes représentations, et que ce célèbre compositeur avait dit publiquement qu'il était content de mon ouvrage, parce que je ne suivais pas la route commune.

Quelques jours après j'eus une petite jouissance qui ne me flatta pas moins. Je fus suivi à la promenade par une troupe de perruquiers (1) qui chantaient en chœur et avec beaucoup de goût plusieurs morceaux de mon opéra.

J'étais rappelé depuis long-temps par mes parens; pour réponse je leur avais envoyé le psaume *Confitebor tibi, Domine*, etc. (que je n'ai jamais entendu), que j'avais composé pour concourir à une place de maître de chapelle qui vaquait dans le pays de Liége. J'obtins la place, à ce qu'ils me mandèrent, mais je ne partis pas. Ce fut pour une autre circonstance que je quittai l'Italie, où je pouvais demeurer avec agrément; car l'on m'avait proposé de faire pour le carnaval

(1) Le bas peuple de Rome a une manière toute particulière de psalmodier ses chansons en s'accompagnant d'une grande guitare nommée *calachone* ; mais les artisans, plus rapprochés de la bonne société, chantent avec le goût, l'expression et la précision que les autres peuples admirent dans les Italiens.

suivant, des intermèdes pour les théâtres *di Tordinona* et *della Pace*. Je fus instruit par le public que milord A... amateur de musique, et jouant fort bien de la flûte traversière, avait demandé plusieurs fois des concerto de flûte aux compositeurs les plus distingués; mais que ne les trouvant jamais à son gré, il leur renvoyait la partition avec un présent magnifique pour le pays. J'eus mon tour, et je fus prié de faire un concerto de flûte. Je répondis que ne connaissant point les talens de milord, je ne pouvais rien faire qu'au hasard. Je fus invité à dejeuner; milord joua long-temps de la flûte. Quelques jours après je lui envoyai un concerto qui était bien plus de sa composition que de la mienne, car j'avais mis en ordre presque tous les passages que je lui avais entendu faire en préludant : il m'envoya un beau présent, et m'offrit une pension annuelle si je voulais lui envoyer d'autres concerto partout où il serait. J'acceptai sa proposition.

Le maître de flûte de milord, Weiss (1) aussi excellent dans son art, qu'aimable et honnête homme, me prit en amitié et m'engagea à venir à Genève, où il était établi. Melon (2) attaché à l'ambassade de France à Rome, m'avait montré une partition de *Rose et Colas*, qui m'avait fait naître le désir de travailler à Paris. Je partis donc de Rome et laissai tous mes psaumes, mes

(1) Il s'est depuis établi à Londres, où ses talens sont dignement récompensés.

(2) Il s'est brûlé la cervelle à Paris pendant le règne affreux de Robespierre.

messes et mes leçons de composition dans les mains des Liégeois. Mon intention en allant à Genève était de faire quelques épargnes pour me mettre en état d'aller à Paris chercher à me faire connaître.

Je ne dois point quitter le beau pays qui a servi de berceau à mes faibles talens, sans jeter un coup d'œil sur la musique théâtrale et actuelle des Italiens. S'il en coûte à ma reconnaissance de réprouver quelquefois la *mère-musique*, mon enthousiasme pour ses beautés devient un plus pur hommage.

L'école italienne est la meilleure qui existe, tant pour la composition que pour le chant. La mélodie des Italiens est simple et belle; jamais il n'est permis de la rendre dure et baroque. Un trait de chant n'est beau que lorsqu'il s'est placé de lui-même et sans aucun effort. Dans le genre sérieux comme dans le comique, leurs récitatifs obligés, les airs d'expression ou *cantabile*, les duo, les *cavatines*, qui coupent si heureusement le récitatif, les airs de bravoure, les finals, ont servi de modèle à toute l'Europe.

Il est inutile de leur faire un mérite de la justesse de la prosodie, car il est presqu'impossible d'y manquer, tant leur langue est accentuée et libre par les élisions fréquentes des voyelles. Le public d'ailleurs ne critique jamais le musicien sur ce point. J'ai entendu un air d'un grand maître, qui commençait par le mot *amor*, et quoique l'*a* soit bref, il était soutenu pendant plusieurs mesures à quatre temps, sans que personne y fît attention. L'Italien aime trop la musique pour lui donner

d'autres entraves que celles de ses règles. Il sacrifie volontiers sa langue aux beautés du chant.

La langue italienne est elle-même si amoureuse de la mélodie, qu'elle se prête à tout, même aux extravagances du musicien, sans que jamais ses grammairiens lui fassent le moindre reproche.

« Qu'importe, semble dire la nation, que pour pro-
» duire un trait de chant neuf, il faille estropier la pro-
» sodie et même le sens des paroles, le chant n'en est
» pas moins trouvé, et d'autres paroles se prêteront à sa
» contexture originale. » La France un jour pourra penser de même : mais alors elle aimera passionnément la musique, et le sentiment aura remplacé la manie d'épiloguer et d'analyser ses plaisirs.

Que manque-t-il donc aux Italiens pour avoir un bon opéra sérieux? car pendant les neuf à dix années que j'ai habité dans Rome, je n'en ai vu réussir aucun. Si quelquefois l'on s'y portait en foule, c'était pour entendre tel ou tel chanteur ; mais lorsqu'il n'était plus sur la scène, chacun se retirait dans sa loge pour jouer aux cartes et prendre des glaces, tandis que le parterre bâillait.

D'anciens professeurs m'ont assuré cependant que jadis les poëmes d'Apostolo Zeno et ceux de Metastasio, avaient obtenu des succès réels ; et après les avoir interrogés sur la manière dont ils étaient traités par les musiciens de ce temps, j'ai su qu'ils faisaient les airs moins longs qu'aujourd'hui, moins de ritournelles, presque point de roulades, ni de répétitions. N'allons pas cher-

cher ailleurs d'où peut naître la langueur et le peu d'intérêt des opéras italiens ; car si en effet on s'amusait à retrancher d'une partition les répétitions, les roulades et les ritournelles inutiles, je pose en fait qu'on en retrancherait les deux tiers, et que par conséquent l'action étant ainsi rapprochée, intéresserait davantage. Les opéras-comiques sont moins sujets à ces défauts ; la langueur vient presqu'entièrement de la mauvaise construction du poème. Les musiciens italiens finiront cependant par être dramatiques : je sais que nos partitions françaises circulent dans les conservatoires de Naples, et qu'on les étudie sous ce point de vue.

J'ai remarqué un autre inconvénient, qu'on peut appeler contre-sens dramatique. Le meilleur chanteur n'est pas toujours chargé du rôle le plus important dans l'action du drame, parce que souvent les airs de demi-caractère, par exemple, lui conviennent, et qu'ils se trouvent dans les rôles secondaires : cependant, soit par son talent, soit parce que le compositeur s'est plu à soigner son rôle, il répand un charme si puissant sur tout ce qu'il chante, qu'il devient rôle principal, malgré l'intention du poème. L'on comprend aisément que l'intérêt du drame ainsi renversé, jette le spectateur dans une incertitude accablante, et que le meilleur chanteur cesse d'être acteur, du moment qu'il intéresse aux dépens du rôle vraiment intéressant par ses situations.

La tragédie offre sans doute moins de variété aux musiciens que la comédie, parce que tous les personnages sont nobles ; mais il n'est pas nécessaire que le

musicien n'ait que trois formules d'air dans la tête pour peindre toutes les passions d'un drame tragique. Il existe tant de nuances pour différencier chaque caractère, sans s'assujettir à ne savoir produire qu'un air de bravoure, pathétique ou de demi-caractère ! Voyez d'ailleurs tous les airs de bravoure que renferme un opéra italien, et vous trouverez partout un même caractère, la même manière, et presque les mêmes roulades, quoiqu'ils soient tous dans des situations différentes. Comment ne pas s'ennuyer de cette uniformité, et comment empêcher le public de se rejeter sur un excellent chanteur qui a le talent de lui faire oublier l'opéra ?

L'on convient généralement que la musique instrumentale des Italiens est faible ; comment pourrait-elle prétendre à tenir un rang parmi les bonnes compositions ? Il n'y a presque jamais de mélodie, parce qu'ils veulent, dans ce cas, courir après des effets d'harmonie ; et l'on y trouve peu d'harmonie, parce qu'ils ignorent l'art de moduler. L'on comprend cependant, qu'abstraction faite de ces deux agens, il ne reste que du bruit. Les chœurs sont nuls du côté des effets ; et en cela on doit peut-être moins les accuser, parce qu'il existe chez eux un préjugé qui bannit les fugues du théâtre, et tout ce qui y aurait trop de rapport. Il n'est pourtant pas d'autre moyen que celui de la fugue, plus ou moins sévère, pour rendre avec vérité les chœurs des prêtres, les conspirations, et tout ce qui a trait à la magie : ce préjugé mal entendu les a jetés dans un relâchement et une pauvreté d'harmonie impardonnables. Leurs airs de dan-

ses sont pitoyables en général, car ils ne sont ni dansans, ni chantans, ni harmonieux ; le récitatif simple est pris de l'accent de la langue ; mais la longueur des scènes et le peu d'énergie des hommes énervés qui le chantent, le rendent soporifique au plus haut degré.

Convenons ensuite qu'il y a de la sécheresse et peu de variété dans les compositions italiennes ; ce défaut provient encore de l'oubli de l'harmonie. Cette reine de la musique est trop négligée par les élèves mêmes de Durante, qui la possédait à un si haut degré.

Une modulation nouvelle se trouve par un procédé de l'art, et le génie peut trouver un trait de chant neuf que cette harmonie renfermait ; sans cela nous ne connaissons point de procédé pour créer un trait de chant.

Mais au défaut de procédé mécanique, la sensibilité, naturelle aux habitans des pays chauds, est la véritable source du chant mélodieux, et c'est en quoi les Italiens excellent. (Voyez le chapitre de la Sensibilité, tome II.) (1)

(1) Nous trouvons ici une contradiction dans les éloges que Grétry fait d'abord des mélodies italiennes et de leur supériorité dans l'étude de l'harmonie, de la fugue, etc. Ils perdent tous ces avantages dans la musique instrumentale, dit-il. Nous croyons plutôt que c'est la partie instrumentale, qui est presque nulle en Italie. Excepté l'école de violon, l'Italie n'a point produit de virtuose.

Il semble que Rossini a détruit les critiques de Grétry sur tous les points ; ses mélodies, ses chœurs, ses airs de danse ont bientôt fait le tour du monde.

(*Éditeur.*)

Que faudrait-il pour perfectionner l'opéra italien? Diminuer les scènes trop longues, resserrer l'action en élaguant les ritournelles oiseuses, les roulades, les répétitions qui deviennent si ennuyeuses, surtout lorsque l'action est pressée; rendre les chœurs plus dramatiques, plus harmonieux, plus modulés, suivre les Français et les Allemands pour la partie instrumentale, c'est-à-dire, les ouvertures, les marches et les danses; alors l'intérêt naîtra du fond du poème, et le chanteur, malgré lui, deviendra acteur. Il ne lui sera plus permis, comme nous l'avons vu, de quitter la scène pour sucer une orange pendant que son interlocuteur lui parle comme s'il était présent.

Un opéra fait comme je viens de le dire, exécuté même par des chanteurs médiocres, peut réussir. Si les chanteurs sont d'habiles gens, le succès sera complet; mais j'ose assurer, sans craindre d'avancer un paradoxe, qu'un fameux chanteur au talent duquel on a tout sacrifié, devient le destructeur de l'intérêt général, surtout s'il n'est entouré que de gens médiocres qu'il anéantit.

Les Romains font la dépense nécessaire pour avoir un grand chanteur, et ils négligent tout le reste.

Mais tous les chanteurs, fussent-ils excellens, anéantiront l'effet de l'ensemble, si le musicien s'assujettit à servir chacun d'eux à sa manière. C'est à la manière du poème qu'il faut faire la musique, en s'assujettissant, autant que faire se peut, aux moyens du chanteur.

Les amateurs exclusifs de la musique italienne ont dit cent fois qu'il serait affreux de renoncer à tout ce

qui peut faire briller un bon chanteur. Je veux qu'on chante à l'Opéra, disent-ils, et qu'on nous donne la tragédie, sans musique, sur un autre théâtre. — Si la musique pouvait se soutenir d'elle-même sans l'intérêt du drame, d'accord; mais l'Opéra italien, votre idole enfin, vous ennuie, et vous n'osez en convenir. Cent fois, en ouvrant une bouche énorme, je vous ai entendu dire : Ah! que c'est beau ! — Capitulons donc.

Je ne voudrais pas que les Italiens adoptassent la tragédie de Gluck dans toute sa rigueur, parce que leurs chanteurs sont d'habiles gens, et que, sans nuire à l'intérêt, l'on peut, ce me semble, être moins pressé, moins déclamé, moins dramatique.

La mélodie, rendue avec art et sensibilité, non-seulement permettrait ce léger retard dans l'action, mais elle ajouterait un charme de plus, en séparant un peu les cruautés tragiques, sur lesquelles elle répandrait un baume salutaire.

Pourquoi donc Gluck, en arrivant à Paris, ne l'a-t-il pas fait ? Parce qu'il a composé pour la France, et non pour l'Italie. Si la nature ne nous avait privés trop tôt du génie de ce grand homme (1), aurait-il vu les talens de Laïs et de Rousseau se perfectionner chaque jour, sans vouloir en profiter ? Lorsque j'entendis le premier ouvrage de Gluck, je crus n'être intéressé que par l'action du drame, et je disais comme vous : Il n'y a point de chant; mais que je fus heureusement détrompé, en

(1) Gluck venait d'essuyer une maladie, dont il est mort quelques années après.

sentant que c'était la musique elle-même qui était devenue l'action qui m'avait ébranlé !

Qu'importe que ce soit l'harmonie ou la mélodie qui prédomine, pourvu que la musique produise sur nous tout son effet ? « Vous avez le courage d'oublier que vous êtes musicien pour être poète, » me disait le prince Henri de Prusse, en sortant d'une représentation de *Richard-Cœur-de-Lion*. C'est surtout à Gluck qu'un tel compliment aurait pu s'adresser. Qui mieux que lui a senti qu'il n'est point d'intérêt sans vérité, et point de vérité sans sacrifice ?

FIN DU LIVRE PREMIER.

LIVRE SECOND.

Jean-Jacques Rousseau dit qu'il faut voyager à pied pour s'instruire, en jouissant tout à la fois d'une bonne santé et des sensations délicieuses qu'offre à chaque instant le spectacle varié de la nature. Je partis de Rome le 1er janvier 1767; je ne vis rien sur ma route, je n'eus ni plaisir ni peine, j'étais dans une bonne voiture.

Arrivé à Turin, j'y retrouvai un baron allemand que j'avais connu à Rome; il me proposa de faire route ensemble pour Genève : il était pressé, et nous partîmes le lendemain. Dès que nous fûmes sortis de la ville, je voulus lui dire : Ah! M. le baron, que je suis enchanté de... Il m'interrompit et me dit brusquement : Monsieur, je ne parle point en voiture. — Fort bien, lui dis-je. Étant descendu le soir dans l'auberge, il fit faire grand feu, passa sa robe de chambre et vint à moi les bras ouverts en me disant : — Ah! mon cher ami, que je suis aise de.... Je l'interrompis à mon tour pour lui dire d'un ton sec : —Monsieur, je ne parle point dans les auberges. Il se mit à rire comme un fou, et me fit le détail d'une cruelle maladie dont il était atteint, et se plaignit amèrement du beau sexe romain, qui l'avait, disait-il, traité sans indulgence.

Le jour suivant nous passâmes le Mont-Cénis. Des porteurs se chargèrent de nous en montant; je leur de-

mandai ce que signifiait une croix rouge que j'aperçus dans un précipice : — Paix, me dit-on, ne parlez pas.— Comment donc, me disais-je en moi-même, rencontrerai-je partout des barons allemands? Étant arrivés sur la montagne, mes porteurs m'apprirent que le son, ou l'écho seul du son de la voix, pouvait déterminer la chute des neiges amoncelées et suspendues sur la tête des voyageurs. La descente de la montagne m'amusa infiniment. Je proposai à mon baron de la remonter pour avoir le plaisir de la redescendre. Il me refusa, et me fit de nouveaux éloges du beau sexe romain.

La manière dont nous descendîmes la montagne s'appelle *la ramasse*. Il faudrait trois heures pour faire cette descente à pied ou sur un mulet, et peu de minutes suffisent quand on se fait ramasser. On remet sa vie entre les mains d'un petit savoyard; le mien n'avait pas plus de dix à onze ans. On est assis sur une espèce de traîneau; le petit conducteur est sur le devant; il vous fait glisser de roc en roc, tandis que de ses petites jambes il dirige la voiture : on est presque suffoqué par les premières chutes; mais en se couvrant la bouche, cette manière d'aller est très-supportable.

Je quittai mon baron à Genève, et je m'en consolai, sachant que j'y verrais Voltaire. Après que j'eus été présenté dans les meilleures maisons par mon ami Weiss, je me trouvai avoir accepté vingt femmes pour écolières. J'avais été précédé d'un peu de réputation, et les magistrats me permirent d'outre-passer le prix des leçons ordonné par le gouvernement.

Le métier de maître à chanter ne me plaisait point, outre qu'il fatiguait ma poitrine; mais il fallait me préparer aux dépenses qu'entraîne le séjour de Paris.

La querelle entre les représentans et les négatifs étant alors dans toute sa force, MM. les ambassadeurs de France, de Zurich et de Berne, arrivèrent en qualité de médiateurs : la République fit bâtir une salle de spectacle pour amuser leurs excellences et le peuple révolté. J'entendis des opéras-comiques français pour la première fois. Tom-Jones, le Maréchal, Rose et Colas, me firent grand plaisir, lorsque j'eus pris l'habitude d'entendre chanter le français, ce qui m'avait d'abord paru désagréable.

Il me fallut encore quelque temps pour m'habituer à entendre parler et chanter dans une même pièce; cependant je sentais déjà qu'il est impossible de faire un récitatif intéressant lorsque le dialogue ne l'est point. Le poète a une exposition à faire, des scènes à filer, s'il veut établir ou développer un caractère. Que peut alors le récitatif? fatiguer par sa monotonie, et nuire à la rapidité du dialogue. Il n'y a que les jeunes poètes qui pressent trop leurs scènes de peur d'être longs; l'homme qui connaît mieux la nature, sait qu'on ne produit des effets qu'en les préparant et les amenant doucement jusqu'à leurs plus hauts degrés. Laissons donc parler la scène. Formons à la fois des comédiens déclamateurs et des musiciens chanteurs, sans quoi nos ouvrages dramatiques perdront le mérite qu'ils ont et celui qu'ils peuvent encore acquérir. Je désirerais mettre en musique

une vraie tragédie où le dialogue serait parlé : j'imagine qu'elle produirait un plus grand effet que nos opéras chantés d'un bout à l'autre.

J'eus bientôt envie d'essayer mes talens sur la langue française, et cet essai n'était pas inutile, avant de songer à la capitale de la France. Je demandais partout un poème ; mais, quoiqu'il y ait beaucoup de gens d'esprit à Genève, on était trop occupé des affaires publiques pour donner audience aux Muses. Je pris le parti d'écrire à Voltaire, à peu près dans ces termes :

« Monsieur,

» Un jeune musicien arrivant d'Italie, et établi de-
» puis quelque temps à Genève, voudrait essayer ses
» faibles talens sur une langue que vous enrichissez
» chaque jour de vos productions immortelles ; je de-
» mande en vain aux gens d'esprit de votre voisinage
» de venir au secours d'un jeune homme plein d'ému-
» lation, les Muses ont fui devant Bellone ; elles sont
» sans doute réfugiées chez vous, monsieur, et j'im-
» plore votre protection auprès d'elles, persuadé que
» si j'obtiens de vous cette grace, elles me seront favo-
» rables dans cet instant, et ne m'abandonneront ja-
» mais.

» Je suis avec respect, etc. »

Voltaire me fit dire, par la personne qui s'était chargée de ma lettre, qu'il ne me répondait pas par écrit, parce qu'il était malade et qu'il voulait me voir chez lui le plus tôt qu'il me serait possible.

Je lui fus présenté le dimanche suivant par madame

Cramer, son amie. Que je fus flatté de l'accueil gracieux qu'il me fit! Je voulus m'excuser sur la liberté que j'avais prise de lui écrire. — Comment donc, monsieur, me dit-il, en me serrant la main (et c'était mon cœur qu'il serrait), j'ai été enchanté de votre lettre : l'on m'avait parlé de vous plusieurs fois ; je désirais vous voir. Vous êtes musicien, et vous avez de l'esprit! cela est trop rare, monsieur, pour que je ne prenne pas à vous le plus vif intérêt. — Je souris à l'épigramme, et je remerciai Voltaire. — Mais, me dit-il, je suis vieux et je ne connais guère l'opéra-comique, qui aujourd'hui est à la mode à Paris, et pour lequel on abandonne Zaïre et Mahomet. Pourquoi, dit-il en s'adressant à madame Cramer, ne lui feriez-vous pas un joli opéra, en attendant que l'envie m'en prenne ? car je ne vous refuse pas, monsieur. — Il a commencé quelque chose de moi, lui dit cette dame, mais je crains que cela ne soit mauvais. — Qu'est-ce que c'est? — *Le Savetier philosophe.* — Ah! c'est comme si l'on disait Fréron le philosophe. Eh bien, monsieur, comment trouvez-vous notre langue? — Je vous avoue, monsieur, lui dis-je, que je suis embarrassé dès le premier morceau : dans ce vers

 Un philosophe est heureux,

que je voudrais rendre dans ce sens, et je lui chantai

 Un philosophe!
 Un philosophe!
 Un philosophe est heureux.....

l'*e* muet, sans élision de la voyelle suivante, me paraît insupportable. — Et vous avez raison, me dit-il; retranchez tous ces *e*, tous ces *phe*, et chantez hardiment *un philosof*.

Le grand poète avait raison dans un sens, mais il se serait expliqué différemment s'il eût été musicien. L'*e* muet de *philosophe* est un des plus durs de la langue; mais il faut une note pour l'*e* muet sans élision dans tous les cas; c'est au musicien à le faire tomber sur un son inutile dans la phrase musicale : voyez, par exemple : *Dans quel canton est l'Huroni-e ! est-ce en Turqui-e ? en Arabi-e ?* (Exemple IV.) Toutes les notes qui portent l'*e* muet sont sans conséquence, et l'on pourrait les retrancher sans nuire au chant.

Voici comment l'*e* muet est mal placé. Dans le duo de la Rosière de Salenci, *Après l'orage, etc., l'amoureuse Cécile* (exemple V), le *se* est placé sur une bonne note, et fait un mauvais effet (1).

J'aurais pu chanter de cette manière (exemple VI).

Mais je me suis laissé entraîner par le chant, en cette occasion comme en plusieurs autres; je ne manque pas de m'en repentir lorsque j'entends chanter mes opéras.

Voltaire me dit ensuite qu'il fallait me hâter d'aller à Paris. — C'est là, dit-il, que l'on vole à l'immortalité. — Ah! monsieur, lui dis-je, que vous en parlez à votre

(1) Nous pensons que le remède n'est pas appliqué au mal, car ce sont les deux sons qui se succèdent sur *ci* qui font le plus mauvais effet.

aise! Ce mot charmant vous est familier comme la chose même. — Moi, me dit-il, je donnerais cent ans d'immortalité pour une bonne digestion. — Disait-il vrai?

Ayant été si bien accueilli de Voltaire, j'y retournai souvent; j'allais faire chez lui mon apprentissage de cette aisance, de cette amabilité française, que l'on trouvait chez lui plus qu'à Genève. Voltaire, quoiqu'éloigné de Paris depuis long-temps, n'était rien moins que rouillé par la solitude; il semblait, au contraire, avoir transféré à Ferney le centre de la France. La correspondance continuelle qu'il entretenait avec les gens de lettres, était le journal qui l'instruisait chaque jour des mouvemens de la capitale, et l'opinion suspendue semblait attendre pour se fixer, que le législateur du bon goût eût prononcé sur elle.

Genève, et surtout les leçons que j'y donnais, m'ennuyaient davantage quand je sortais de Ferney; tout m'enchantait dans ce lieu charmant; les parterres, les bosquets, les animaux les plus rustiques me semblaient différens sous un tel maître.

L'opulence d'un grand seigneur peut nous humilier, exciter notre envie; mais celle d'un grand homme contente notre ame. Chacun doit se dire : C'est par des travaux immenses, c'est en m'éclairant, c'est en charmant mes ennuis, en me sauvant du désespoir peut-être, qu'il est parvenu à la fortune; il m'a donc payé son bien par un bien plus précieux encore, pourquoi le lui envierais-je?

Ses vassaux obtenaient de lui tous les encouragemens possibles; chaque jour on bâtissait de nouvelles maisons, et Ferney serait devenu le bourg le plus considérable, le plus considéré de la France, si Voltaire s'y fût retiré vingt ans plus tôt.

J'ai entendu dire cent fois depuis, qu'il était satirique, méchant, envieux de toute réputation. J'ose croire que si on ne l'eût combattu qu'avec des armes dignes de lui, Voltaire, la politesse, la galanterie même, sachant respecter le mérite, pour être lui-même respecté; bon, humain, infatigable à protéger l'innocence; non, Voltaire n'eût jamais paru dans l'arène fangeuse où l'envie et la satire l'ont fait descendre.

Il avait ses défauts sans doute; mais songeons que les défauts de l'homme célèbre suivent partout sa réputation, tandis que ceux de l'homme obscur ne sortent pas du cercle étroit qui l'environne. Songeons que l'on ne pardonne rien aux grands hommes qui nous humilient plus ou moins, en nous forçant à l'admiration. L'amour-propre blessé est si adroit à nuire! il est le mobile du monde moral, comme je crois le soleil celui du monde physique. Quand tous les moralistes réunis ne seraient occupés pendant un siècle qu'à développer les replis de l'amour-propre, je doute qu'ils parvinssent à pénétrer le fond de son labyrinthe ténébreux.

Rien de plus noble, sans doute, que de mépriser la critique injuste; mais la nature, en créant l'homme de génie, commence par le rendre vif, sensible, passionné et rarement assez pacifique pour résister au plaisir d'une

juste vengeance. L'on n'outrage ni Dieu, ni la nature impunément; comment oser espérer davantage de l'homme le plus parfait? Qui sait d'ailleurs si, pour être ce qu'il était, Voltaire n'avait pas besoin d'être quelquefois contrarié? Son génie s'allumait à l'aspect d'une feuille de Fréron; si cet aiguillon lui eût manqué, sa tête, qui cherchait sans cesse à s'enflammer, eût trouvé d'autres causes pour produire les mêmes effets.

> Au Cid persécuté Cinna doit sa naissance,
> Et peut-être ta plume au censeur de Pyrrhus
> Doit les plus nobles traits dont tu peignis Burrhus.
> BOILEAU.

Un habile peintre de mes amis, Menageot, était souffrant; il s'adresse à un médecin, heureusement homme d'esprit, qui, après l'avoir interrogé, nous dit en sortant de l'atelier : Je me garderai bien de le guérir avant qu'il ait fini son tableau. — Sa maladie était effectivement produite par la grande fermentation du sang et des humeurs, et Menageot n'eût pas achevé avec la même force son superbe tableau de la mort de Léonard de Vinci, si un médecin ignorant eût calmé à la fois son imagination et l'effervescence de son sang.

Mon opéra avec madame Cramer n'avançait qu'à pas lents, et c'est presque toujours un mauvais signe, quant aux ouvrages d'esprit et d'imagination. Les comédiens de Genève donnèrent alors l'opéra d'*Isabelle et Gertrude*, qu'on avait représenté depuis peu au théâtre italien de Paris. Le poème fit plaisir, mais la musique parut faible.

Je résolus de faire mon premier essai sur ce poème de Favart. Je n'éprouvai pas trop de difficulté; il est vrai que je ne connaissais pas la rigidité de la langue, et que j'employais toutes les voyelles pour faire des roulades. J'ignorais qu'il faut attendre une chaîne, un vol, un ramage, un triomphe, etc., pour s'y livrer. Je sentis cependant en travaillant, que la langue française était aussi susceptible d'accent qu'aucune autre.

Je n'entends pas par accent une certaine manière de chanter les vers en déclamant; cet accent n'engendrerait qu'une musique monotone; il faut au musicien une déclamation plus forte : si les intervalles du poète qui récite sont de 1 à 2, il faut que ceux du musicien soient de 1 à 5; il y a au moins cette différence entre la parole et le chant.

Si l'on disait que le chant ne peut imiter la parole, parce que la parole n'est pas un chant, je dirais que la parole est un bruit où le chant est renfermé, c'est-à-dire, qu'au lieu de frapper un son, la parole en frappe plusieurs à la fois. Déclamez, *où vais-je?* en élevant l'organe, ce qui est naturel pour marquer l'exclamation ou l'interrogation, vous trouverez *ut re mi* frappés ensemble pour *où*; et *mi fa sol* pour *vais-je*; voilà du bruit, puisque chaque syllabe porte trois sons. Que fait alors le musicien? Il prend un des trois sons pour chaque syllabe, et il dit :

Ut sol sol
Où vais-je?

Je me rappelle le premier trait où je crus saisir la

nature et la vraie déclamation. Cette découverte, que d'autres avaient faite avant moi, me fit concevoir des espérances flatteuses pour l'avenir; c'est pourquoi je la rapporte. Dorlis, parlant à son oncle, dit de madame Gertrude qu'il veut couvrir d'un léger ridicule, (exemple VII) :

> Il faut la voir cette dame Gertrude
> Avec son grand mouchoir
> noir !

On voit que l'expression est naturelle et vraie, et que j'avais singulièrement mis en usage le précepte des *e* muets que m'avait donné Voltaire; l'on voit aussi que je ne les retranchais pas tous, mais seulement lorsqu'ils m'embarrassaient.

Ce premier opéra français eut un succès encourageant pour moi : le public s'y porta avec affluence, pendant six représentations; et c'est beaucoup pour une petite ville telle que Genève.

Un musicien de l'orchestre, maître à danser, vint chez moi pour me dire que les jeunes gens de la ville, pour suivre l'usage de Paris, m'appelleraient après la pièce. Je n'ai, lui dis-je, jamais vu cela en Italie. — Vous le verrez, me dit-il, et vous serez le premier auteur qui ait reçu cet honneur dans notre République. — J'eus beau me défendre, il voulut absolument m'enseigner à faire une révérence avec grace. Dès que l'opéra fut fini, on me demanda effectivement à plusieurs reprises, et je fus obligé de paraître pour remercier le public; mon homme dans son orchestre me criait. Ce

n'est pas cela.... point du tout.... mais allez donc....
— Qu'as-tu donc, lui dirent ses confrères ? — Je suis furieux, j'ai été exprès chez lui ce matin pour lui apprendre à se présenter noblement, voyez si l'on peut être plus gauche et plus bête.

Je sentis qu'il était temps d'aller à Paris. Je fus prendre congé de Voltaire ; je le vis s'attendrir sur mon sort, et il paraissait l'envier tout à la fois. Je renouvelais sans doute dans son ame le temps de sa jeunesse, lorsqu'il se jeta dans la carrière des arts, où l'on trouve quelquefois la gloire avec la fortune ; mais bien plus souvent le découragement suivi du désespoir.

Il me dit : Vous ne reviendrez plus à Genève, monsieur, mais j'espère encore vous voir à Paris.

Je n'entrai pas dans cette ville sans une émotion dont je ne me rendis pas compte ; elle était une suite naturelle du plan que j'avais formé de n'en pas sortir sans avoir vaincu tous les obstacles qui s'opposeraient au désir que j'avais d'y établir ma réputation. Ce ne fut pas l'ouvrage d'un jour ; car pendant près de deux ans, j'eus à combattre, comme tant d'autres, l'hydre à cent têtes qui s'opposait partout à mes efforts.

On écrivit à Liége que j'étais venu à Paris pour lutter contre les Philidor, les Duni et les Monsigni ; les musiciens de Liége reprochèrent à mes parens l'excès de ma témérité ; cette menace ne me découragea pas ; au contraire, elle enflamma mon émulation, et je me disais : Si je peux approcher de ces trois habiles musiciens, j'aurai le plaisir de surpasser les compo-

siteurs liégeois, qui s'en reconnaissent très-éloignés.

Je fus deux fois à l'Opéra, craignant de m'être trompé la première; mais je n'en compris pas davantage la musique française. On donnait *Dardanus* de Rameau; j'étais à côté d'un homme qui se mourait de plaisir, et je fus obligé de sortir, parce que je me mourais d'ennui. J'ai découvert, depuis, des beautés dans Rameau; mais j'avais alors la tête trop pleine de la musique italienne et de ses formes, pour pouvoir me reculer tout-à-coup à la musique du siècle précédent. Je croyais entendre certains airs italiens qui avaient vieilli, et dont Casali, mon maître, me rappelait quelquefois les tournures triviales, pour me montrer les progrès de son art. Je m'en rappelle deux motifs; les voici. (Exemple VIII.)

Il faut avouer que cette chute est bien niaise. Voici le motif de l'autre. (Exemple IX.)

Ce *morto ho, ho*, est bien mauvais.

Je fus tout au plus quatre fois aux Italiens; j'en connaissais les meilleures pièces, et c'était uniquement pour connaître les talens et les voix des acteurs. L'étendue de la voix de Cailleau me surprit. Je le vis dans la *nouvelle troupe*; l'acteur se présente comme chantant la haute-contre, la taille et la basse, et effectivement, il aurait pu remplir les trois emplois également bien. C'est cette première impression de l'organe de Cailleau, qui me fit composer le rôle du Huron dans un diapason trop élevé. On trouvera peut-être extraordinaire que le théâtre français fut celui que je fréquentai assidument. Je ne voulais faire la musique de personne; aussi me

gardai-je bien d'étudier aucun des compositeurs que j'ai cités. La déclamation des grands acteurs me sembla le seul guide qui me convînt, et je crois qu'un jeune musicien peut être fier d'avoir eu cette idée, la seule qui pût me conduire au but que je m'étais proposé, c'est-à-dire, d'être moi, en suivant la belle déclamation.

Cependant, pour travailler, il me fallait un poème, et pour le trouver, j'allais frapper à toutes les portes; je ne manquais aucune occasion de me lier avec les auteurs dramatiques. Si l'un d'eux me faisait la lecture d'un opéra, j'osais avouer franchement que j'étais en état de l'entreprendre, de les étonner peut-être; mais on dissimulait avec moi, et j'apprenais sans étonnement qu'on m'avait préféré quelque musicien connu. Philidor et Duni s'occupaient cependant de bonne foi à me faire avoir un poème : les habiles gens sont naturellement bons et honnêtes; l'homme instruit voit avec tant d'intérêt ce qu'il en coûte au vrai talent pour se faire connaître, que la crainte même de protéger son rival ne peut l'empêcher d'agir en sa faveur.

Philidor m'annonce enfin qu'il a répondu de moi, et qu'un poète veut bien me confier l'ouvrage qu'on lui destinait. Je me rends chez lui au jour indiqué; l'auteur lit : à chaque scène ma tête s'exaltait au point que je trouvais à l'instant le motif et le caractère qui convenait à chaque morceau; je réponds que cet ouvrage n'eût pas été le plus mauvais des miens. Lorsqu'après de longues études, l'ame commande avec cette impétuosité,

elle ne laisse pas à l'esprit le temps de s'égarer. Je ne trouvai le poëme que médiocre et froid; mais la flamme qui me brûlait eût pu le réchauffer. J'embrassai l'auteur; comment ne vit-il pas dans mes yeux qu'une si belle ardeur ne serait pas inutile à son succès? Non, il ne le vit pas : car trois jours après, au lieu de recevoir le manuscrit, Philidor m'apprit que l'auteur avait changé d'avis. Il me permettait cependant de travailler à son poëme, pourvu que ce fût avec Philidor, si cela nous convenait à tous deux. Allons, courage, mon ami, me dit cet honnête homme, je ne crains pas de joindre ma musique à la vôtre. — Je dois le craindre, moi, lui dis-je, car si la pièce réussit, elle sera de vous; si elle tombe, le public ne verra que moi.

Philidor donna, un an après, son *Jardinier de Sidon*, et l'on sait qu'il eut peu de succès.

Je fus quelques jours après me présenter de moi-même à un acteur de la Comédie italienne; il ne dissimula pas combien il me serait difficile de réussir à côté des trois musiciens qui travaillaient pour leur théâtre. Il me chanta, tout entière, la romance de Monsigni, « Jusque dans la moindre chose, etc. » Voilà du chant, monsieur, me dit-il; voilà ce qu'il faudrait faire; mais cela est bien difficile. — Je sortis de chez lui en composant des chants de romance que je comparais aux chants de Monsigni.

Je fis la connaissance d'un jeune poëte, homme du beau monde, passant les nuits à jouer, et les jours à faire des vers. Je lui demandai en grace de me faire un

poème; il me le promit sans hésiter. J'allai lui faire trente visites pour l'encourager à cette bonne œuvre; et comme les aimables libertins ont souvent un bon cœur, il se laissa toucher, et travailla.

Les *Mariages Samnites* (1) furent le sujet qu'il choisit. J'allais chaque matin m'informer de la santé de mon auteur; il me lisait ce qu'il avait fait; je le lui arrachais scène par scène, et j'en faisais aussitôt la musique. Il me fallut attendre long-temps ; mais n'importe, l'envie que j'avais de travailler me donnait une patience à toute épreuve.

Je connaissais Suard et l'abbé Arnaud. Je leur fis entendre ce que j'avais fait des *Mariages Samnites*. Ces citoyens me jugèrent avantageusement; l'abbé Arnaud, surtout, m'applaudit avec l'enthousiasme de l'homme instruit qui n'a nul besoin du jugement des autres pour oser approuver.

Si je fus flatté de ce succès, mon poète n'en fut pas moins encouragé à finir sa pièce. Ces citoyens m'annoncèrent chez les gens de lettres, et je fus peu de jours après invité à un dîner chez le comte de Creutz, alors envoyé de Suède. J'y exécutai les principales scènes de mon opéra; j'entendis, pour la première fois, parler de mon art avec infiniment d'esprit; j'en fus frappé, car j'avais remarqué, pendant mon séjour à Rome, que les Italiens sentent trop vivement pour rai-

(1) Cette pièce n'était pas celle qui fut donnée sous le même titre en 1776, dont il sera parlé ci-après.

sonner long-temps. Un *o Dio!* en posant la main sur leur cœur, est ordinairement le signe flatteur de leur approbation. C'est dire beaucoup, sans doute ; mais si un soupir dans ce cas renferme une rhétorique, il faut convenir qu'elle est peu instructive.

Parmi les gens de lettres qui étaient de ce dîner, je remarquai que Suard et l'abbé Arnaud parlaient sur la musique avec ce sentiment vrai, que l'artiste qui a tout senti pendant son travail sait si bien apprécier. Vernet me parla comme s'il eût composé de la musique toute sa vie. Je vis qu'il eût été le musicien de la nature, s'il n'en eût été le peintre.

Qu'importe d'ailleurs la route que l'on prenne, soit les yeux ou les oreilles, pourvu qu'on arrive au cœur?

Qu'il me soit permis d'examiner pourquoi les gens qui ont le plus d'esprit ne sont pas ceux qui savent le mieux apprécier un trait de chant, une note de basse, etc. Lorsque j'exécute ma musique auprès d'eux, je remarque qu'ils éprouvent l'inquiétude qu'avait sans doute Fontenelle, lorsqu'il disait : « Sonate, que me veux-tu? » tandis qu'une femme, un enfant sont doucement agités de sensations agréables.

Je ne donnerai ici mes idées que comme un faible aperçu, qui ne peut résoudre un problème aussi métaphysique, et trop au-dessus de mes forces.

Voyons d'abord quel est le travail habituel de l'homme de lettres en général : soit qu'il écrive ou qu'il parle, c'est le plus souvent d'orner des graces de l'esprit la simple vérité, qui n'a besoin d'aucune parure étrangère. Pourquoi

donc ne pas la présenter à nos yeux simple et naturelle ? Parce que les hommes de génie sont rares, et qu'elle ne se montre qu'à eux seuls. L'homme de génie laisse après lui une foule d'imitateurs, qui, n'osant plus dire de la même manière ce qui a déjà été dit, sont obligés de déguiser la vérité sous le charme des graces. J'avoue même que souvent l'illusion est si parfaite, si séduisante, qu'on est tenté de prendre l'apparence pour la vérité elle-même.

Plus on a écrit sur un même sujet, plus il devient difficile à traiter; et comme il est impossible de rien ajouter à la vérité, il faut que, chaque jour, l'esprit fasse de nouveaux efforts, pour lier entre elles des idées incohérentes, dont les rapports deviennent enfin si déliés, si subtils, si délicats, que l'esprit même s'égarant dans son vaste empire, perd la dernière étincelle du flambeau de la vérité.

La musique n'ayant besoin, pour être bien sentie, que de cet heureux instinct que donne la nature, il semblerait que l'esprit nuit à l'instinct, que l'on n'approche de l'un qu'en s'éloignant de l'autre, et qu'enfin, plus vous aurez de facilité à combiner et à rapprocher plusieurs idées, plus vous affaiblirez le tact naturel qui ne sent qu'une chose à la fois, et c'est assez pour bien sentir. L'homme livré à la simple nature reçoit sans résistance la douce émotion qu'on lui donne. L'homme d'esprit, au contraire, veut savoir d'où lui vient le plaisir; et avant qu'il parvienne à son cœur, il est évanoui. Le sentiment est volatil comme l'essence renfer-

mée dans un vase, que le contact de l'air fait évaporer; de même une sensation est perdue, si elle frappe des organes habitués à analyser pour sentir.

Tout le monde, cependant, veut avoir l'air d'aimer la musique; chacun sait qu'elle est un élan de l'ame, le langage du cœur; convenir que cette langue nous est étrangère, serait faire un aveu d'insensibilité; l'on se donne donc pour connaisseur : on dit, *ah! que c'est délicieux!* avec une mine à la glace. Si l'on est homme de lettres, on se dépêche d'écrire une brochure sur la musique; on y dit que les musiciens sont des bêtes qui ne savent que sentir; et à force de raisonnemens, l'on s'établit musicien à leur place (1).

Voudra-t-on inférer de ce que je viens de dire, qu'il faudra, pour avoir le sentiment de la musique, n'être ni poète, ni historien, ni orateur, ni homme d'esprit enfin? Non sans doute, mais il faut, je crois, tenir de la nature elle-même une de ces qualités, ou toutes, s'il était possible, et il ne suffit pas de les avoir acquises par un travail forcé d'érudition, de compilation, qui peut sans doute ouvrir un chemin neuf à l'homme bien né, mais qui ne donne à l'homme ordinaire que le désespoir de ne jamais approcher de ses modèles.

Voulez-vous savoir si un individu quelconque est né sensible à la musique? Voyez seulement s'il a l'esprit

(1) Grande vérité qui se présente tous les jours dans les critiques de certains journalistes qui vantent ou décrient un œuvre musical sans y rien comprendre, incapables qu'ils sont de signaler une faute. (*Éditeur.*)

simple et juste; si dans ses discours, ses manières, ses vêtemens, il n'a rien d'affecté; s'il aime les fleurs, les enfans; si le tendre sentiment de l'amour le domine......
Un tel être aime passionnément l'harmonie et la mélodie qu'elle renferme, et n'a nul besoin de composer une brochure d'après les idées des autres, pour nous le prouver (1).

Tout se disposait au gré de mes désirs; il ne me restait plus qu'à trouver, dans mes acteurs, des juges aussi indulgens que les hommes célèbres dont je venais d'obtenir l'approbation; je cherchais les moyens de leur faire entendre ma musique, quand mon poète m'apprit que notre pièce avait été refusée. Il fut résolu que l'ouvrage serait refondu et arrangé pour l'Opéra; car les comédiens, et surtout Cailleau, l'avaient jugé trop noble pour leur théâtre, et ils avaient raison. Un mois suffit au poète et à moi pour cette métamorphose. Les protecteurs de mon talent, et il en faut à Paris quand on n'est pas connu, avaient parlé de mon ouvrage au feu prince de Conti, qui ordonna à Trial, directeur de sa musique et de l'Opéra, de faire exécuter chez lui les *Mariages Samnites*. J'en fis moi-même presque toute la copie, ma fortune ne me permettant pas d'en faire la dépense. Lorsque le jour qui allait décider de mon sort fut arrivé, Trial me fit dire de me trouver le matin au magasin de l'Opéra pour la répétition des chœurs. C'es

(1) L'être né sensible, le sera à certaine musique; mai la nature ne lui a pas donné la faculté de juger ni l'art, n la science; il ne peut donc être juge compétent. (*Éditeur.*

ici qu'il faudrait une plume exercée pour décrire tout ce que j'entrevis de fâcheux sur la mine des musiciens rassemblés; un froid glacial régnait partout : si je voulais, pendant l'exécution, ranimer de ma voix ou de mes gestes cette masse indolente, j'entendais rire à mes côtés, et l'on ne m'écoutait pas. Je frémis davantage le soir en voyant chez le prince de Conti, toute la cour de France rassemblée pour me juger; depuis l'ouverture qui, aujourd'hui, est en partie celle de *Sylvain*, jusqu'à la fin de l'opéra, rien ne produisit le moindre effet; l'ennui fut si universel que je voulus fuir après le premier acte; un ami me retint; l'abbé Arnaud me serra la main, il avait l'air furieux; il me dit : Vous n'êtes pas jugé ce soir; il semble que tous les musiciens s'entendent pour vous écorcher; mais vous vous releverez de là, je vous le jure sur mon honneur. — Le prince eut l'extrême bonté de me dire : Je n'ai pas trouvé exactement ce que vos amis m'avaient annoncé, mais je suis fâché que personne n'ait applaudi une marche que j'ai trouvée charmante. — C'était celle que j'ai placée ensuite dans le *Huron*. Je dois ici rendre justice à un de mes chanteurs, qui, au milieu de l'exécution la plus soporifique, déploya toute l'énergie du grand talent et de la probité. Si son rôle eût été plus considérable, ou, pour mieux dire, s'il eût à lui seul chanté tout l'opéra, j'eusse obtenu un succès; mais l'ennui s'étant déjà emparé de l'auditoire quand il commença, il ne put parvenir à le tirer de sa léthargie. Cet artiste distingué, qui n'avait jamais eu, sans doute, l'ame assez basse pour s'opposer

au succès des talens naissans, c'est Géliote. On se figure aisément dans quel état je rentrai chez moi après cette répétition ; mais ce que l'on ne se figurera pas, c'est l'effet que produisit sur mon esprit déjà abattu, la lecture de deux lettres que je trouvai en rentrant chez moi ; la première était anonyme ; elle contenait ces mots consolans : « Vous croyez donc, honnête Liégeois, » venir figurer parmi les grands talens de cette capi-» tale ! Désabusez-vous, mon cher, pliez bagage ; re-» tournez chez vos compatriotes, et leur faites entendre » votre musique baroque, qui n'a ni sens ni raison. » L'autre, datée de Londres, était de milord A..., dont j'ai parlé ci-devant ; il m'écrivait « qu'il ne jouait plus de » la flûte, et qu'il supprimait ma pension. »

Je n'osai pas, comme on peut le penser, demander au directeur Trial, si l'on donnerait mon opéra ; cette demande aurait été ridicule. Les gens de lettres qui s'intéressaient à moi, voyant que je projetais de partir, engagèrent Marmontel à me faire un poème. Il vint me trouver ; il m'avoua franchement qu'il avait donné une pièce aux Italiens (*la Bergère des Alpes*), et que malgré son peu de succès, il allait travailler sur un conte de Voltaire, qu'on venait de publier (*l'Ingénu* ou *le Huron*). Vous me rendez la vie ! lui dis-je, car j'aime ce charmant pays où l'on me traite si mal.

Cet ouvrage fut fait, paroles et musique, en moins de six semaines. L'envoyé de Suède, qui s'était déclaré mon plus zélé partisan, même après mon désastre, pria Cailleau de venir dîner chez lui pour entendre un ou-

vrage dans lequel on lui destinait un grand rôle; il m'a dit depuis, qu'il fut sur le point de refuser l'invitation, s'étant déjà si souvent compromis pour de mauvais ouvrages. Il n'accepta que par égard pour l'envoyé de Suède et pour Marmontel. Il écouta avec défiance les premiers morceaux; mais dès que je lui chantai, *Dans quel canton est l'Huronie?* il marqua le plus grand contentement; il nous dit qu'il se chargeait de tout, et que nous serions joués incessamment. « C'est donc là, » dit-il, cet homme dont j'entends si horriblement déchirer les talens! »

D'après ce que je viens de dire, le jeune compositeur sentira combien il est important de soigner en tout point le premier essai, qui va le faire connaître ou reculer ses progrès pour plusieurs années. Un jeune peintre est cent fois plus heureux que lui; un tableau est aisément placé dans sa véritable perspective; mais l'exécution de la musique exige des attentions préliminaires qu'on n'accorde guère à un artiste peu connu.

LE HURON,

Comédie en deux actes, en vers, paroles de Marmontel; représenté pour la première fois par les comédiens italiens, le 20 août 1769.

Cailleau me conduisit chez madame La Ruette, où je trouvai les principaux comédiens rassemblés; j'exécu-

tai seul au clavecin toute la musique de cet ouvrage : nous fîmes une répétition au théâtre quelques jours après ; lorsque Cailleau chanta l'air, *Dans quel canton est l'Huronie*, et qu'il dit : *Messieurs, messieurs, en Huronie*.... les musiciens cessèrent de jouer pour lui demander ce qu'il voulait. — Je chante mon rôle, leur dit-il. — On rit de la méprise, et l'on recommença le morceau. Les répétitions se firent avec zèle, et je sentis renaître l'espoir de réussir à Paris. Le jour de la première représentation, j'étais dans une telle perplexité, que trois heures à peine étant sonnées, je fus me poster au coin de la rue Mauconseil ; là, mes regards se fixaient sur les voitures, et semblaient attirer les spectateurs, et solliciter leur indulgence. Je n'entrai dans la salle que lorsque la première pièce fut jouée ; et lorsque je vis qu'on allait commencer l'ouverture du *Huron*, je descendis à l'orchestre. Mon intention était de me recommander au premier violon (Lebel). Je le trouvai prêt à frapper le premier coup d'archet ; ses yeux étaient enflammés, les traits de son visage changés au point qu'on aurait pu le méconnaître : je me retirai sans mot dire, et je fus saisi d'un mouvement de reconnaissance dont je n'ai jamais perdu le souvenir. J'ai depuis obtenu qu'il fût nommé musicien du roi, avec douze cents francs de pension (1). Le public fit comme Cailleau, il écouta le premier morceau avec défiance ; il me croyait Italien

(1) Depuis plusieurs années il suivait les comédiens italiens lorsqu'ils jouaient à la cour, et n'avait aucun traitement.

parce que mon nom se termine en *i* : j'ai su depuis que le parterre disait : « Nous allons donc entendre des » roulades et des points d'orgue à ne jamais finir. » Il fut trompé, et me dédommagea de la prévention : le duo, *Ne vous rebutez pas, etc.*, détruisit le préjugé ; Cailleau parut, fit aimer le charmant *Huron*, qu'on a long-temps regretté à la comédie italienne. Madame Laruette chanta le rôle de mademoiselle de Saint-Yves, avec sa sensibilité toujours si décente; Laruette déploya dans celui de Gilotin sa pantomime comique sans charge ; l'excellent acteur Clairval, toujours animé du désir d'être utile à ses camarades et aux arts, ne dédaigna pas de se charger du petit rôle de l'officier français : le succès fut décidé après le premier acte, et confirmé à la fin du second ; on demanda les auteurs : Clairval me nomma, et dit que l'auteur des paroles était anonyme.

Si j'ai jamais passé une nuit agréable, ce fut celle qui suivit cet heureux jour. Mon père m'apparut en songe ; il me tendait les bras ; je m'élançais vers lui, en faisant un cri qui dissipa un si doux prestige. Cher auteur de mes jours, qu'il fut douloureux pour moi de penser que tu ne jouirais pas de mon premier succès ! Dieu, qui lit au fond des cœurs, sait que le désir de te procurer l'aisance qui te manquait, fut le premier mobile de mon émulation. Mais dans l'instant même où je luttais contre l'orage avec quelque espoir de succès ; quand des amis cruels faisaient entendre à ce malheureux père combien mes efforts étaient téméraires ; lorsque enfin j'étais l'unique objet de ses inquiétudes, et que

d'une voix presque éteinte, il disait : « Je ne verrai plus mon fils ! Réussira-t-il ? » la mort vint terminer des jours menacés depuis long-temps, et que j'allais rendre plus heureux.

Un peintre de mes amis vint me trouver le lendemain ; je veux, me dit-il, te montrer quelque chose qui te fera plaisir. — Allons, lui dis-je, car je suis fatigué d'entendre des lectures de pièces. — Comment, déjà ? — Bon ! Tu vois un homme auquel depuis ce matin on a offert cinq pièces reçues aux Italiens. *Tout ou rien* est un adage qui se réalise surtout à Paris. Les poètes qui m'ont honoré de leurs visites sont ceux que j'avais sollicités vainement pour avoir un ouvrage. Ah ! me dit mon ami, j'ai bien ri hier à l'amphithéâtre : j'étais entouré de ces messieurs, et à la fin de chaque morceau, ils criaient : « Ah ! il fera ma pièce, vous verrez, messieurs, l'ouvrage que je lui destine ! » Si l'on finissait un air comique : « Ah ! j'ai aussi de la gaieté dans mon ouvrage ; bravo ! bravo ! c'est mon homme. » Enfin, poursuivit le peintre, as-tu accueilli quelques-uns de ces messieurs ? — Non : je leur ai dit que Marmontel méritait la préférence, puisqu'il avait bien voulu se hasarder avec moi.

Je sortis avec mon ami ; il me conduisit dans une petite rue derrière la Comédie italienne ; puis m'arrêtant vis-à-vis une boutique ; je vis : *Au grand Huron, N., marchand de tabac.* J'entrai, j'en pris une livre, parce que je le trouvai, comme de raison, meilleur que partout ailleurs.

Si je fus enchanté de la réussite du *Huron*, je ne le fus pas moins d'un autre événement auquel j'étais bien loin de m'attendre. Eût-on pu croire, en effet, que, dans le temps de mon arrivée à Paris, lorsque je quêtais infructueusement dans cette grande ville des poèmes à mettre en musique, et que je n'avais effectivement aucun titre pour inspirer beaucoup de confiance aux Parisiens, le premier poète de la France et de son siècle, Voltaire me tenait la parole qu'il m'avait donnée, sur laquelle je n'osais compter, et faisait pour moi des opéras-comiques? A la vérité, il avait marqué, ainsi que madame Denis, sa nièce, beaucoup d'indulgence pour les morceaux que j'avais exécutés devant lui à Ferney; mais quelques airs détachés, et la musique que j'avais refaite sur l'opéra d'*Isabelle et Gertrude* de Favart, me paraissaient des titres insuffisans pour exciter l'attention d'un homme tel que Voltaire, et pour mériter ses encouragemens. Quand, pour me déterminer à venir à Paris, il m'assurait qu'il travaillerait pour moi, je crus qu'il plaisantait, et je fus loin d'imaginer que Voltaire pût quitter quelques momens le sceptre de Melpomène pour les grelots de Momus. Il le fit pourtant, et composa, en se jouant, le *Baron d'Otrante*, et les *Deux tonneaux*. Je reçus le premier pendant qu'on jouait encore le *Huron* dans sa nouveauté. Le conte de Voltaire intitulé l'*Éducation d'un prince*, lui fournit le sujet du *Baron d'Otrante*. Je fus chargé de présenter la pièce aux comédiens italiens, comme l'ouvrage d'un jeune poète de province. Le sujet parut comique et mo-

ral, et les détails agréables; mais ils ne voulurent point recevoir cet ouvrage à moins que l'auteur n'y fît des changemens. Ce qui les choqua, peut-être, c'est que l'un des principaux rôles, celui du corsaire, est écrit en italien, et tous les autres en français. Ce mélange des deux idiomes n'était point rare sur leur théâtre dans les comédies dites italiennes; mais c'était une nouveauté dans l'opéra-comique, et ils ne voulurent point la hasarder, surtout n'ayant pas de chanteur italien. Cependant ils voyaient très-bien dans le *Baron d'Otrante*, un talent qui pouvait leur être utile, et ils m'engagèrent à faire venir le jeune auteur anonyme à Paris. Je leur promis d'y faire mes efforts. On peut croire que la proposition fit rire Voltaire, et qu'il se consola facilement du refus des comédiens. Pour moi, je fus très-fâché de ce contre-temps, qui me fit renoncer à mettre sa pièce en musique, comme il renonça de son côté à l'opéra-comique.

Le public ne tarda pas à me mettre au rang des compositeurs dignes de ses encouragemens; mais on m'accordait trop, ou pas assez; on commença par me refuser le genre comique, quoiqu'il y eût du comique dans le *Huron*. D'autres cherchèrent à arranger mes chants sur le système de la basse fondamentale, et elle ou moi nous nous trouvâmes quelquefois en défaut.

J'ai, me dit un homme, cherché vainement la basse fondamentale de la note du cor, dans le récitatif obligé de mademoiselle de Saint-Yves, au second acte. Quelle raison me donneriez-vous de cette sortie d'un ton à l'autre, sans rapport entre les harmonies?

La voici, lui dis-je : c'est parce que le Huron, dont mademoiselle de Saint-Yves s'imagine entendre les accens, est trop éloigné du lieu de la scène pour savoir dans quel ton l'on y chante. — Et si la basse fondamentale ne peut justifier cet écart? — Tant pis pour elle. Mais il n'en est pas moins vrai que l'on ne peut chanter un duo en tierces, lorsqu'on est à une demi-lieue l'un de l'autre. — La raison est bien pour vous, me dit-il, mais la règle?... Je rencontrai mon homme quelque temps après : Soyez tranquille, me dit-il, j'ai trouvé la basse fondamentale de votre note.

Malheur à l'artiste qui, trop captivé par la règle, n'ose se livrer à l'essor de son génie ; il faut des écarts pour pouvoir tout exprimer ; il doit savoir peindre l'homme sensé qui passe par la porte, et le fou qui saute par la fenêtre.

Si vous ne pouvez être vrai qu'en créant une combinaison inusitée, ne craignez point d'enrichir la théorie d'une règle de plus ; d'autres artistes placeront peut-être encore plus à propos la licence que vous vous êtes permise, et forceront les plus sévères à l'adopter. Le précepte a presque toujours suivi l'exemple. Ce n'est cependant qu'à l'homme familiarisé avec la règle, qu'il est quelquefois permis de la violer, parce que lui seul peut sentir qu'en pareil cas la règle n'a pu suffire.

Tâchons de voir maintenant pourquoi ma musique s'est établie doucement en France, sans me faire des partisans enthousiastes, et sans exciter de ces disputes puériles, telles que nous en avons vu. C'est, je crois, à

mes études et à la manière que j'ai adoptée, que je dois cet avantage.

J'entendais beaucoup raisonner sur la musique, et comme, le plus souvent, je n'étais de l'avis de personne, je prenais le parti de me taire. Cependant je me demandais à moi-même, n'est-il point de moyen pour contenter à peu près tout le monde? Il faut être vrai dans la déclamation, me disais-je, à laquelle le Français est très-sensible. J'avais remarqué qu'une détonation affreuse n'altérait pas le plaisir du commun des auditeurs au spectacle lyrique, mais que la moindre inflexion fausse au Théâtre Français causait une rumeur générale. Je cherchai donc la vérité dans la déclamation, après quoi je crus que le musicien qui saurait le mieux la métamorphoser en chant, serait le plus habile. Oui, c'est au Théâtre Français, c'est dans la bouche des grands acteurs, c'est là que la déclamation, accompagnée des illusions théâtrales, fait sur nous des impressions ineffaçables, auxquelles les préceptes les mieux analysés ne suppléeront jamais.

C'est là que le musicien apprend à interroger les passions, à scruter le cœur humain, à se rendre compte de tous les mouvemens de l'ame. C'est à cette école qu'il apprend à connaître et à rendre leurs véritables accens, à marquer leurs nuances et leurs limites. Il est donc inutile, je le répète, de décrire ici les sentimens dont l'action nous a frappés; si la sensibilité ne les conserve au fond de notre ame, si elle n'y excite les orages et ne ramène le calme, toute description est vaine. Le

compositeur froid, l'homme sans passions ne sera jamais que l'écho servile qui répète des sons; et la vraie sensibilité qui l'écoutera n'en sera point émue.

Persuadé que chaque interlocuteur avait son ton, sa manière, je m'étudiai à conserver à chacun son caractère.

Bientôt je m'aperçus que la musique avait des ressources que la déclamation, étant seule, n'a point. Une fille, par exemple, assure à sa mère qu'elle ne connaît point l'amour; mais pendant qu'elle affecte l'indifférence par un chant simple et monotone, l'orchestre exprime le tourment de son cœur amoureux. Un nigaud veut-il exprimer son amour, ou son courage? s'il est vraiment animé, il doit avoir les accens de sa passion; mais l'orchestre, par sa monotonie, nous montrera le petit bout d'oreille. En général, le sentiment doit être dans le chant; l'esprit, les gestes, les mines doivent être répandus dans les accompagnemens.

Telles furent mes réflexions et mes études. Je ne dirai pas que les acteurs que je trouvai à Paris étaient plus acteurs que chanteurs, et que je devais, par cette raison, adopter le système de la déclamation musicale; non, je serai plus vrai; je dirai que la musique de Pergolèze m'ayant toujours plus vivement affecté que toute autre musique, je suivis mon instinct; il se trouva conforme à celui de cette partie du public qui, dans la jouissance même de ses plaisirs, aime à pouvoir s'éclairer du flambeau de la raison. Le sexe qui reçut la sensibilité en partage fut mon premier partisan; le jeune étourdi me trouva de l'enjouement et de la finesse;

l'homme sévère dit que ma musique était parlante ; les vieux partisans de Lulli et de Rameau, trouvèrent dans mon chant certains rapports avec celui de leurs héros. Mais lorsqu'on veut bien applaudir aux efforts d'un artiste, qu'il est loin d'être satisfait de son travail ! Tantôt il sent que la déclamation se perd dans les chants vagues et suaves, ou qu'une belle mélodie exclut une harmonie complète; que c'est toujours en sacrifiant une partie qu'il en fait ressortir une autre. Il voit, en travaillant, la source des différens systèmes, et des querelles qu'ils font naître ; mais oubliant l'opinion, il ne doit être guidé que par le sentiment qui le maîtrise.

LUCILE,

Comédie en un acte, en vers, paroles de Marmontel, représentée pour la première fois par les comédiens italiens, le 5 janvier 1769.

Cette pièce fut attendue avec impatience : mon premier ouvrage avait été jugé avec indulgence, mais le public ne voulait m'accorder un second succès qu'avec plus de retenue : cette comédie, où je trouvai de quoi déployer la sensibilité domestique, si naturelle à l'homme né dans le pays des bonnes gens (1), réveilla, j'ose le dire, ce sentiment précieux.

(1) En appelant ainsi le pays de Liége, j'éprouverai sans

Où peut-on être mieux qu'au sein de sa famille?

Fit couler les larmes des spectateurs, surpris d'être émus par de nouveaux ressorts dans le pays de la galanterie.

doute des contradictions : l'on pourrait à plus juste titre appeler ce pays, plus qu'aucun autre, celui des vertus et des vices. En effet, dans le temps de ma jeunesse, la vertu s'y montrait sans ostentation, et le vice sans hypocrisie. Qu'il me serait doux d'y voir fleurir le commerce et les arts, autant qu'il m'en paraît susceptible par sa position et le génie de ses habitans! Partout environné de nations aussi commerçantes que formidables, dont il sépare les limites, il devrait jouir de tous les avantages de la liberté et de la neutralité. Si l'artiste y trouvait de l'encouragement, combien de têtes vigoureuses sortiraient du petit pays de Liége; on en peut juger par Gaspard Lairesse, surnommé *le Raphaël hollandais*; Bertholet, Tlémal, Jean Warin, médailliste, Renekin, inventeur de la machine hydraulique de Marly, dans un temps où cette partie de la physique était au berceau; Démarteau, inventeur de la gravure à la manière du crayon; Grandjean, oculiste, aussi célèbre par le succès de ses opérations, que par sa piété envers les pauvres; Paschal Taskin, luthier, seul héritier du génie des Rukers; Fassin et Desfrance, dont les tableaux acquièrent chaque jour un plus grand prix. Feu le chanoine Hamal, dont les ouvrages en musique ne sont pas assez connus; et si je ne craignais de blesser la modestie du plus respectable magistrat, de l'homme constamment aimé du peuple, et dont Anacharsis nous eût transmis les vertus s'il fût né parmi les Grecs, ne citerais-je pas Fabry?

Le caractère du Liégeois est un; il aime la vérité, et il est inébranlable, obstiné, lorsqu'il croit suivre ses traces:

Ce morceau de musique a servi, depuis qu'il est connu, pour consacrer les fêtes de famille. Un jeune homme, dont je devrais savoir le nom, étant à la première représentation de cette pièce, aperçut le duc d'Orléans essuyant ses yeux pendant le quatuor: il se présente le lendemain avec confiance au prince, qui ne le connaissait pas : « Monseigneur, dit-il en se jetant
» à ses genoux, j'ai vu pleurer votre altesse, hier, au
» quatuor de *Lucile*. J'aime éperdument une demoiselle
» qui appartient à un gentilhomme de votre maison;
» il refuse de nous unir parce que ma fortune ne répond
» pas à la sienne, et j'implore votre protection. » Le prince lui promit de s'instruire de l'état des choses, et le mariage fut fait peu de temps après. Je demande si à cette noce on chanta le quatuor? Je me trouvai moi-même quelque temps après chez un homme qui s'était opposé infructueusement au mariage de son frère; la jeune épouse, belle comme Vénus, se présente chez le frère de son mari; elle y est reçue très-poliment, c'est-à-dire froidement : cependant, comme j'aperçus que les

mais il devient docile lorsqu'avec douceur on lui montre ses égaremens. Secondé par une imagination forte, le travail le plus obstiné ne le décourage pas. Bon père, bon mari, bon fils, bon soldat, il a reçu tous ces dons de la nature. On trouve le Liégeois dans les armées de toutes les puissances; mais il sera bientôt déserteur s'il n'est pas reconnu pour le meilleur soldat de son régiment. Sa tête s'exalte aisément pour le bien, quelquefois pour le mal; quelquefois imbécille à l'excès, il semble qu'il n'y a que la médiocrité qui lui soit refusée.

caresses de la dame jetaient du trouble dans le cœur de son beau-frère, je les engageai à s'approcher du piano ; je chantai le quatuor avec effusion de cœur, et j'eus le plaisir de voir, après quelques mesures, le frère et la sœur s'entrelacer de leurs bras en répandant des larmes si douces, celles de la réconciliation. S'il est permis de joindre l'épigramme à ce que le sentiment a de plus précieux, je rapporterai l'anecdote suivante : Des officiers de judicature, créés sous les auspices d'un ancien ministre dont les opérations n'avaient pas eu l'approbation publique, assistaient, dans leur loge, à un spectacle de province ; on représentait la tragi-comédie de *Samson*. Arlequin luttait sur la scène avec un dindon qui, s'étant échappé, se réfugia dans la loge de ces officiers ; aussitôt le parterre se mit à chanter en chœur : « Où peut-on être mieux qu'au sein de sa famille ? »

La Comédie italienne n'avait, jusqu'à cette époque, donné aucune pièce dans laquelle le sentiment prédominât : aussi dès que le quatuor fut fini, les spectateurs reçurent Cailleau avec des éclats qui semblaient dire : « Nous allons rire avec le bon nourricier de » *Lucile.* » Cailleau fixa le parterre avec un regard douloureux, et dit :

<blockquote>
Je viens dans la douleur,

Et j'apporte ici le malheur.
</blockquote>

Le monologue de Blaise « Ah ! ma femme, qu'avez- » vous fait ? » fut chanté et joué par cet acteur inimi-

table, d'une manière sublime : et je dirai, pour faire son éloge, qu'il parut court. Il a souvent paru long depuis. Le poète et le musicien avaient pressenti les talens de Cailleau en faisant ce monologue.

Son organe commençait à s'affaiblir, mais chaque jour il se montrait plus grand comédien. Pour se costumer avec plus de naturel, il avait arrêté un paysan dans les rues de Paris, en le priant de lui prêter son habit; il parut sur la scène les pieds poudreux, et, pour la première fois, avec la tête chauve. Chacun le félicitait sur son courage à s'être fait raser la tête, pour être mieux dans son rôle, lorsqu'il nous apprit qu'il n'avait fait que la moitié du sacrifice, c'est-à-dire, qu'il portait depuis long-temps un faux toupet que personne n'avait reconnu.

Les paroles et la musique eurent un succès égal. L'on demanda les auteurs; Clairval vint, comme au *Huron*, me nommer, en ajoutant que l'auteur des paroles était anonyme. Il a tort, dit une voix forte, et toute la salle applaudit.

Qu'il me soit permis de m'arrêter un instant pour examiner le monologue de Blaise, que bien des gens ont nommé, mal-à-propos, récitatif.

Ah! ma femme qu'avez-vous fait?

Ce début est de pure déclamation.

Méchante mère,

Les notes pointées indiquent l'indignation.

> De la misère
> Voilà l'effet.

Il ne faut pas tout déclamer ; la mélodie prend ici la place de la déclamation. Des flûtes accompagnent ce trait ; pourquoi ? Blaise semble dire : « Hélas, ayez pitié de ma misère, c'est elle qui suggéra le crime dont ma femme s'est rendue coupable. »

> Elle aime un amant qui l'adore.

Pourquoi n'ai-je pas élevé la voix sur *amant*, mais sur ces mots, *qui l'adore ?* Parce que le pronom qui désigne Lucile, y est compris, et qu'elle est la victime intéressante pour les spectateurs.

> Un jour de plus.....

Ces quatre notes dont le sens reste suspendu, sont, je crois, d'une grande vérité.

> Un jour encore,
> Ils allaient être unis.
> Hélas ! fille trop chère,
> Du crime de ta mère,
> C'est toi que je punis.

Il fallait appuyer sur *toi*, cela est incontestable, et aucun musicien, aucun déclamateur n'y aurait manqué.

> Quitter ses beaux habits,
> Retourner au village,

> Y presser mon laitage,
> Y garder mes brebis.

Ces quatre vers portent un chant de musette. L'opposition du crime avec les chants de l'innocence du premier âge forme un contraste qu'on n'a pas dû négliger.

> La pauvre enfant, quelle pitié!
> Elle a pour moi tant d'amitié!
> Et moi je viens lui percer l'ame!

Ce dernier vers doit être appuyé par l'orchestre, c'est lui qui marque la cruauté de Blaise : il fallait aussi employer des sons graves, pour rendre l'exclamation suivante plus sensible :

> Ah ! ma femme!....
> On ne sait rien si je me tais !
> Ma fille est à son aise,
> Et son cœur est en paix.

La modulation est heureuse; c'est la première fois que Blaise songe à cacher le crime commis : aussi le ton de *ré bémol* ne s'est-il pas fait entendre dans tout ce qui a précédé.

> Que dis-tu, Blaise ?
> Que je me taise !

Il y aurait eu de l'ignorance à mettre en chant ces deux vers qui sont indiqués pour être en récitatif.

> Non, non, jamais.
> Non, non, jamais.

Le repos après cet éclat est d'un bel effet.

> On ne sait rien si je me tais !
> Ma femme est morte......
> Eh bien, qu'importe?
> Je le sais, moi ;
> La bonne foi,
> Voilà ma loi.

Tous ceux qui avaient intérêt à l'ouvrage voulaient absolument me faire changer la musique du vers

> Je le sais moi.

Il fallait, disait-on, des sons élevés et forts pour rendre ce vers. Je soutiens que c'était le contraire, et que Blaise semblait dire, « Je le sais moi » (dans le fond de mon cœur), et éclater ensuite sur

> La bonne foi,
> Voilà ma loi.

C'est dire : ma bonne foi va faire éclater le secret que mon cœur renferme.

Le public sentit comme moi sans doute, puisqu'il interrompit, par des applaudissemens, l'acteur qui le fixait en disant d'une voix grave : « Je le sais moi. »

Ce monologue, le seul peut-être que je ferai dans ce genre, où la déclamation, l'harmonie et la mélodie concourent à l'expression, m'a paru mériter d'être analysé. On m'a demandé cent fois si je préférais ce morceau au quatuor ? je dirai qu'il faut un sentiment plus pro-

fond, une plus grande connaissance du cœur humain, pour faire ce monologue, et qu'un instant d'inspiration a suffi pour produire le quatuor.

Le public, en accordant un plein succès à cet ouvrage, se confirma cependant dans l'idée que le genre gai m'était refusé : les journaux répétèrent ce que le public avait dit et l'on me reprocha de faire pleurer à l'opéra-comique. Je répondis à ce reproche par la pièce suivante.

LE TABLEAU PARLANT,

Paroles d'Anseaume; représenté à Paris, par les comédiens italiens, le 20 septembre 1769.

Cette pièce me parut la meilleure réponse que je pusse faire au public. Deux succès de suite m'avaient rendu ma gaieté naturelle, que j'aurais eu bien de la peine à exciter dans le temps que je fis le *Huron*.

C'est dans les beaux jours du printemps que je composai le *Tableau parlant :* et je puis dire que pendant deux mois, chanter et rire fut toute mon occupation (1);

(1) J'ai remarqué en général que les ouvrages que j'ai composés dans la belle saison se ressentent de son influence. Le *Huron*, le *Tableau parlant*, l'*Ami de la maison*, la *Fausse magie*, la *Rosière*, *Colinette à la cour*, la *Caravane* et *Panurge* sont ceux qui me semblent avoir une certaine fraîcheur qui les distingue. Si les circonstances s'y

j'étais si plein de mon sujet, qu'un jour après le dîner je fis, chez l'ambassadeur de Suède, quatre morceaux de musique sans interruption.

Le 1er. Pour tromper un pauvre vieillard, etc.
Le 2e. Vous étiez ce que vous n'êtes plus.
Le 3e. La tempête de Pierrot.
Le 4e Le duo : Je brûlerai d'une ardeur éternelle.

Cette fertilité m'étonna moi-même : elle serait dangereuse pour l'ignorant, ou pour l'homme qui se livre rarement au travail; mais l'artiste qui passe les nuits à réfléchir, doit profiter des prodigalités de la nature.

Je finis cet opéra à Croix-Fontaine ; on y fit la lecture du *Tableau parlant*, et l'on plaignit le malheureux musicien. Le Duc de N*** y fit de légers changemens que je communiquai ensuite à Anseaume, et qu'il adopta. Voilà pourquoi le public, après le succès, attribua ce poème au duc de N***.

Je m'appliquai surtout, dans cet ouvrage, à ennoblir, autant que faire se pouvait, sans blesser la vérité, le genre de la parade ; et c'est une attention très-nécessaire à tout compositeur qui traite un sujet trivial.

Une des premières règles dans les beaux-arts est de donner de la noblesse à tout ce qui en est susceptible, en imitant la nature, souvent même en peignant les

prêtaient, je travaillerais pendant l'été sur un poème aimable; et l'hiver sur une pièce plus sérieuse et plus distinguée. Au reste, en tout temps le bonheur dont l'artiste jouit influe infiniment sur ses productions.

mœurs; et l'artiste ferait sagement de rejeter tout sujet qui ne peut être ennobli. Cependant, si ce procédé est nécessaire, il est des sujets nobles par eux-mêmes qui exigent une attention opposée. Je n'entends pas que l'artiste dégrade ceux qui sont nobles ou sublimes; mais il doit craindre que l'exagération ne prenne la place du naturel, lorsqu'il met sur la scène ou les dieux de la Fable ou les héros. Les artistes grecs et romains n'avaient pas autant que nous cet écueil à redouter alors tout était grand et noble; ils peignaient d'après leurs modèles, et ne redoutaient point de n'être pas entendus, ni de paraître gigantesques.

Quand j'entends dire que les arts sont dégénérés, j'entends que les hommes ne sont plus les mêmes. Si l'on jette un coup d'œil sur les mœurs actuelles, en les comparant à celles que l'artiste ne peut plus peindre qu'à travers une perspective d'environ deux mille ans, qu'aperçoit-on? la femme, plus coquette à mesure qu'elle avance en âge (1), faire passer sa fille de son sein chez une nourrice, et de là dans un couvent, d'où elle ne sortira que pour recevoir l'époux qu'on lui donne sans la consulter. Jadis on voyait la femme, belle de sa vertu, fière de la destruction de ses charmes, lorsqu'elle pouvait montrer la nombreuse famille qui lui devait le jour, ou le héros dont elle était mère.

(1) Quel âge a madame la marquise? demandait un de nos rois. — Sire, j'ai quarante ans. — Et vous? dit-il ensuite au fils de la dame. — J'ai le même âge que ma mère, sire, répondit-il.

Aujourd'hui, pour faire toujours le contraire des anciens, l'homme de génie n'obtient des éloges qu'après décès. On encourage les morts, on décourage les vivans; les gens à talens, pour forcer la multitude à les admirer seuls, se déchirent tous mutuellement; tandis que jadis l'homme, plus fier de la puissance de son être que de son mérite personnel, respectait le talent partout où il était, et jouissait des chefs-d'œuvre des hommes, en songeant qu'il était homme lui-même. Celui qu'on voulait reconnaître pour le premier de son état avouait qu'il n'était que le second, quand son rival lui avait fourni les idées qu'il avait mises dans un plus grand ordre.

Les hommes de génie, se respectant ainsi, forçaient la multitude à les admirer. Si les musiciens de nos jours étaient jugés par l'esprit qui caractérisait les anciens, l'on nommerait Gluck et Philidor, pour la force de l'expression harmonique; Sacchini et Piccini, pour la tendre et belle expression idéale; Paisiello, Cimarosa, pour la fraîcheur des idées; Monsigny, pour les chants heureux; Dezaide, pour les airs champêtres; Haydn, pour la richesse des compositions instrumentales, etc. Mais aujourd'hui, pour tout embrouiller, l'on compare entre eux des talens qui n'ont que de légers rapports, et qui ne peuvent en avoir de plus intimes sans s'anéantir, en rentrant dans le tronc dont ils ne sont que les branches. Les Romains, gens de lettres, eussent dit, d'une voix forte, à ces corrupteurs de la vérité : « Bêtes brutes! ne voyez-vous pas qu'il faut la

» fraîcheur de l'eau vive pour peindre ce feuillage, et
» que le feu du Tartare n'est pas trop ardent pour ex-
» primer la fureur du héros? Laissez donc ces rappro-
» chemens ineptes; cessez de tout détruire, en confon-
» dant ce qui doit être séparé. »

Que manque-t-il cependant à ce dix-huitième siècle pour devenir peut-être le plus beau de tous? ce siècle de lumière, où des hommes rares, en tous genres, savent mieux que jamais rapprocher et analyser toutes les productions humaines dont ils profitent, et dont ils écartent les défauts et les préjugés; que lui manque-t-il, dis-je? une seule chose; que chaque homme qui pense, dise: « Je ne dissimulerai jamais la vérité que j'au-
» rai sentie au fond de mon cœur. » Si le Français ne se presse d'être juste autant qu'il est instruit, l'Anglais, son rival, lui donnera peut-être les regrets de n'être qu'imitateur dans la plus sublime des vertus (1).

Laissons donc à chacun le genre qui lui est propre, et n'écoutons plus l'amateur exclusif qui voudrait que chacun sacrifiât à son idole. Qui oserait décider si, en musique, l'harmonie, doit l'emporter sur la mélodie? Tout dépend, je crois, de la manière de les employer. Du reste, s'il faut chercher à plaire au plus grand nombre des spectateurs, remarquons qu'un air de chant qui se rencontre dans un ouvrage sévère, peu chantant, mais très-harmonieux, cause un délire universel; et qu'au contraire, un morceau aussi harmonieux que sé-

(1) On sait que ce 1er. volume a paru avant la révolution.

vère, placé dans un ouvrage dont la fraîcheur et le chant font le caractère, ne produit pas le même effet.

Je reviens au *Tableau parlant.* La déclaration de Cassandre, « Cet aveu charmant, » était, disait-on, d'un style trop aimable; mais je connaissais l'acteur, et je savois que sa voix offrirait le contraste plaisant que je désirais. Cette pièce n'eut pas d'abord un succès aussi décidé que les deux précédentes. Je vis Duni après la première représentation; je lui demandai s'il était toujours content de moi : il me répondit qu'il avait entendu un bon duo. Une prude dit le soir, au souper du duc de Choiseul, que l'on ne pouvait pas entendre deux fois cet opéra, parce que les accompagnemens étaient d'une indécence outrée : Choiseul invita sa société à y retourner pour s'en convaincre. Je fus remercier ce ministre de la protection qu'il accordait à mon ouvrage, et je lui en offris la dédicace.

Le succès augmenta avec les représentations. Les acteurs, qui d'abord n'avaient pas osé se livrer à la gaieté de ce genre, finirent par y être charmans. Clairval, dans le rôle de Pierrot, et madame Laruette, dans celui de Colombine, furent inimitables, parce qu'ils surent unir la décence et la grace à la gaieté la plus folle.

On a vu quelquefois des écrivains et des artistes médiocres qui, n'ayant pu faire tomber un ouvrage accueilli du public, ont voulu en dépouiller le véritable auteur pour l'attribuer à d'autres; c'est ce qui est arrivé au *Tableau parlant.*

Un musicien italien, aussi ignorant que malhonnête, voulut me contester la musique de cet ouvrage ; il en parla d'abord d'une manière équivoque devant une nombreuse compagnie, dans un château des environs de Paris (1). On le força de s'expliquer ; c'était ce qu'il voulait. Il avoua donc, avec l'air de la répugnance, qu'il avait dans son portefeuille presque tous les airs italiens que j'avais, disait-il, fait parodier. On conclut de là que mes ouvrages précédens n'étaient pas plus de moi que le *Tableau parlant* : cependant la maîtresse du logis et sa sœur, qui prenaient intérêt à mes succès, en était affligées. Elles le furent bien davantage lorsque l'honnête *signor* descendit son portefeuille, où l'on trouva, en italien, les airs,

Pour tromper un pauvre vieillard,.... *del signor Galluppi;*

Il est certains barbons,......
Vous étiez ce que vous n'êtes plus,... } *del signor Pergolèze;*

le duo,

Je brûlerai d'une ardeur éternelle,.... *del signor Trajetta.*

Ces dames chantèrent mes airs en italien, non sans quelque chagrin, mais il fallut se rendre à l'évidence : j'étais un fripon en musique, et rien de plus. Le lendemain, en se promenant dans le parc, la conversation retomba sur moi : ces dames se rappelaient tout ce que leur avait dit l'ambassadeur de Suède, du plaisir

(1) A Montigni, chez madame de Trudaine.

qu'il avait à me voir composer. Avec quelle facilité, disait la dame du château, il fit ces jours derniers, en notre présence, la musique sur les couplets de Metastasio,

> Ecco quel fiero instante.
> Addio mia nice, addio. (1)

je crois que cet Italien nous en impose. Pendant que tout le monde se promène, allons visiter sa chambre, peut-être découvrirons-nous quelques indices. — Elles y furent effectivement; ces dames trouvèrent des lambeaux de papier de musique en quantité; elles ramassèrent tout, et l'emportèrent dans leur appartement avec plusieurs volumes de Metastasio, dont le *signor* s'était muni pour s'amuser à la campagne en me rendant ce petit service. Ces dames eurent le courage de rassembler tous ces lambeaux; elles n'y trouvèrent absolument que des brouillons des airs du *Tableau parlant* sur des paroles de Metastasio; le même air se trouvait avoir été essayé sur deux ou trois sortes de vers différens. La compagnie rentra, l'on se mit à table; ces dames affectèrent de parler de moi avec peu d'estime pour mes talens : mais au milieu de la jouissance du *signor*, elles firent apporter les fragmens rapprochés les uns des autres.... Notre Italien fut couvert de honte; et, ne trouvant nul subterfuge pour justifier sa fourberie, il avoua que le besoin

(1) L'on a depuis parodié cet air en français, dans l'*Amitié à l'épreuve*.

> A quels maux il me livre!
> Nelson, Nelson, etc.

l'avait déterminé à parodier mes airs, qu'il comptait faire graver, en leur prêtant des noms célèbres : cette excellente excuse n'empêcha pas qu'il ne fût chassé.

J'ai dit plus haut que je fis quatre morceaux de musique du *Tableau parlant* en une séance ; l'on ne peut croire combien le comte de Creutz, par son amour pour l'art, et ses bontés encourageantes pour l'artiste, excita mon zèle et multiplia mes faibles productions, pendant environ huit années qu'il voulut bien m'honorer de l'attachement le plus pur et le plus vrai.

Né d'un caractère tendre, distrait et mélancolique, instruit dans toutes les sciences, auteur d'excellentes poésies très-estimées à Stockholm, la musique, qu'il aimait de passion, sans être musicien, faisait le bonheur de sa vie.

Il aimait surtout à me voir composer ; cinq ou six heures de travail s'écoulaient en un instant pour lui comme pour moi. Si je trouvais un motif convenable, il le sentait aussitôt, et marquait, par ses exclamations, combien il était satisfait. Lorsqu'il s'apercevait que je tenais la bonne veine, il s'éloignait de moi, de peur de me troubler, et il m'applaudissait de loin à voix basse. J'étais souvent étonné d'avoir passé une matinée chez moi, sans avoir été dérangé par personne ; mes domestiques m'apprenaient que l'ambassadeur leur avait donné des ordres et de l'argent. Si j'étais peu disposé au travail, il usait de mille petites ruses pour m'y engager ; tantôt il piquait mon amour-propre, en disant que le morceau qui m'occupait était d'une difficulté horrible à mettre en musique ; tantôt il supposait que je n'avais

pas pris garde à une réminiscence que j'avais laissé échapper la veille; je passais vite à mon piano pour m'en assurer, et dès qu'il m'y tenait c'était pour longtemps, et il fallait travailler. Il n'est sorte de moyen qu'il n'employât pour faire sourire mon imagination.

Si dans quelques sociétés je rencontrais en préludant quelque trait de chant qui lui plût, il disparaissait un instant, et m'apportait du papier où il avait tracé lui-même des lignes parallèles. Écrivez vite ce trait, me disait-il, il peut vous servir. — Il assistait à toutes mes répétitions; si l'impatience me faisait parler à quelque acteur avec trop de chaleur, mon aimable comte raccommodait tout.

L'on connaissait si bien l'intérêt qu'il prenait à ma musique, que fréquemment sur le théâtre, après quelque ouvrage nouveau, ce n'était pas moi qu'on félicitait : de Creutz était entouré, et c'est lui qui recevait les complimens.

Parlerai-je de ses distractions? Elles m'étaient si précieuses, que je ne puis guère résister au plaisir de m'en entretenir un instant. Un distrait ne peut être, je crois, ni méchant, ni dissimulé : la crainte de se faire trop connaître, le corrigerait bientôt. Les femmes qui, par leur constitution physique et leur éducation, ont plus besoin que nous de dissimulation, me semblent en effet moins sujettes à ces sortes d'absences. D'ailleurs, les distractions du comte de Creutz ne compromirent jamais le secret de l'État; je crois même qu'il a pu s'en servir quelquefois pour lui être fidèle.

On lui parlait un jour en ma présence de la révolution de Suède, en le pressant de communiquer son avis sur les démarches ultérieures que devait faire la cour de Stockholm auprès de celle de Versailles. Il écouta patiemment, et profita peut-être des avis de l'homme d'esprit qui parlait; puis tout-à-coup, me prenant par la main : Vous ne connaissez pas sa musique, dit-il, si vous n'avez pas entendu le morceau qu'il fit hier.

Il gronde un de ses amis, parce qu'il porte un habit de drap en automne, il le renvoie chez lui pour en prendre un de soie, en lui assignant le rendez-vous de chasse où il va se rendre lui-même; il y va effectivement, mais en habit de drap et en pelisse.

Il accroche et emporte, sans le savoir, avec la garde de son épée, la perruque du vieux maréchal de Richelieu, qui était assis plus bas que lui au spectacle : on a beau crier, il n'entend rien, et va gravement se promener dans les foyers, jusqu'au moment où on lui fait remarquer son nœud d'épée.

Il tire toutes ses sonnettes à trois heures du matin; son valet de chambre accourt tout effrayé. — Allez vite chercher le Baron : le secrétaire d'ambassade arrive: — Ah! mon ami, vous étiez hier chez Grétry; ne pourriez-vous pas vous rappeler un trait que je ne puis retrouver?

Il a l'honneur d'annoncer au roi le mariage d'un prince de Suède. Après avoir fouillé dans sa poche, il présente sa main au roi; mais les lettres de sa cour sont restées chez lui.

Il entre dans la loge de madame Laruette. Dépêchez-vous, madame, on va commencer l'ouverture; — il sort, ferme la porte à double tour, emporte la clef, et rentre dans la salle.

Tel était cet homme rempli de candeur et d'esprit : son rang était le seul obstacle qui m'empêchât de me livrer à mon penchant pour lui. Vous me félicitez bien froidement, mon ami, me disait-il un jour, des bontés dont mon roi vient de m'honorer, — Ah! lui dis-je, vos cordons et vos titres vous éloignent de moi, comment voulez-vous que je les aime? — Son roi le fit premier ministre; il partit : mais bientôt un violent accès de goutte le fit périr à l'âge d'environ cinquante ans. Il conserva jusqu'à son dernier soupir la tranquillité d'une ame aussi forte que pure.

SYLVAIN,

Comédie en un acte, en vers, mêlée d'ariettes, paroles de Marmontel, représentée par les comédiens italiens, en 1770.

Quoique le public paraisse ne désirer au Théâtre italien que des opéras comiques, l'on voit qu'il accorde un succès constant aux pièces d'intérêt. Il préfère cependant les drames touchans dans lesquels le comique est naturellement lié à l'action principale.

Au théâtre, plus que partout ailleurs, la variété est

l'antidote de l'ennui : il ne faut cependant exclure aucun genre. Quelquefois l'ouvrage le plus bizarre renferme le germe d'un ouvrage excellent, et, par des changemens heureux, il deviendra peut-être un modèle.

Ce n'est pas au théâtre, sans doute, qu'il faut d'abord montrer ces essais, il faut obtenir la sanction des gens de goût, ou faire mieux encore, travailler soi-même jusqu'à ce que l'on parvienne à n'avoir plus aucun doute, aucune incertitude sur toutes les parties et sur les détails qui par leur réunion forment un tout : il en est de même pour le musicien.

Par exemple, je promène mes idées sur huit vers que je veux mettre en musique ; ils ont une suite et des rapports entre eux, puisqu'ils forment une même strophe. Après en avoir fait la musique, l'on se voit loin du but où l'on croyait parvenir ; faut-il pour cela rejeter ce qu'on a fait ? pas toujours ; mais bouleversez en tous sens ces premiers matériaux, jetez le commencement à la fin, la fin au milieu, le milieu au commencement ; soit hasard, ou plutôt un sentiment secret qui opère en nous, ainsi que la nature lorsqu'elle rassemble des matières homogènes, vous vous trouverez peut-être satisfait. Tout existait dans le premier jet sans doute, mais la combinaison nouvelle vous a donné des formes, des nuances, des oppositions, une gradation telle enfin qu'il ne vous reste souvent rien à désirer.

L'artiste le plus habile est donc celui qui sait le mieux rectifier les écarts de son imagination, en donnant à son

ouvrage un tour naturel, qui souvent n'est que le fruit d'un travail pénible.

Après cela soyons fiers de nos talens, faibles créateurs, qui ne formons presque jamais que des êtres contrefaits pour les rectifier ensuite! La création est fille de la liberté, la perfection est le produit des difficultés vaincues.

Avant les répétitions de *Sylvain*, je fus prié de me rendre à l'assemblée des comédiens; j'appris que les actrices chargées de l'emploi des mères, mettaient opposition à la représentation de la pièce, parce que le rôle d'Hélène leur appartenait, et non à madame Laruette, à qui nous l'avions confié. Ce délai aurait été long s'il avait fallu faire intervenir des ordres supérieurs. Je pris le parti d'approuver leur réclamation, et je donnai sur-le-champ ce rôle à la plus ancienne des mères; elle sentit, par la manière dont le rôle était fait, que c'était une épigramme. On nous laissa faire.

Si *Sylvain* eût été mon premier ouvrage, il est probable que j'eusse essuyé bien d'autres difficultés, et peut-être le renvoi de la pièce.

Molière était maître de sa troupe; combien de sacrifices n'eût-il pas été obligé de faire au préjudice de son art, s'il eût, comme nous, travaillé pour des acteurs maîtres de leur théâtre, et des pièces qu'on y représente (1)?

(1) Voyez la préface du *Théâtre de Cailhava*.

La première répétition de la musique de *Sylvain* ne fit point d'effet ; j'en sortis chagrin. Le monologue, « Je puis braver les coups du sort, » ne m'avait fait nulle impression ; dès le soir même j'en fis un autre. Ce travail fut pénible, car je croyais avoir saisi le sens juste de la situation et des paroles. Il fallait changer de système ; je retournais en vain mes idées de mille manières, rien ne pouvait me contenter. Calleau vint fort heureusement chez moi, il jeta mon nouvel air au feu, et jamais sacrifice ne me parut plus doux.

Les répétitions suivantes firent plus d'effet à mesure que chaque acteur se pénétra de son rôle ; ce qui prouve que plus une composition est sévère, plus il faut de temps pour bien l'apprécier. Pendant les répétitions d'*Alceste* de Gluck, je sais qu'il fut question à l'Opéra d'assembler un comité pour y délibérer si l'on donnerait au public cette belle production.

Marmontel me conduisit chez mademoiselle Clairon ; j'exécutai le duo, « Dans le sein d'un père, » dont elle parut contente, à quelques vers près qu'elle ne trouvait pas assez déclamés : je la priai de me les indiquer ; elle déclama ; et voyant que je copiais, en chantant, ses intonations, ses intervalles et ses accens : — Comment, disait-elle, le chant a ce pouvoir ? J'avoue que jusqu'à ce jour je l'avais ignoré. — Ce furent ces vers,

> Sa voix gémissante
> Dira j'ai promis.....
> Te soit toujours chère......

dont je corrigeai la musique d'après la déclamation de la célèbre Clairon.

La représentation de *Sylvain* eut le même succès que *Lucile*; le dénouement fit un grand effet; un accident qui arriva à Cailleau y contribua. En se jetant aux genoux de son père, il voulut les embrasser; celui-ci recula maladroitement, et fit perdre l'équilibre à Cailleau, qui, se sentant chanceler, sut tirer parti de l'accident, en se jetant la face contre terre. L'attitude parut naturelle et la situation déchirante. Ce dénouement eut un succès complet; mais l'effet n'en eût pas été senti, et des éclats de rire eussent remplacé peut-être les applaudissemens, sans la présence d'esprit de l'acteur.

Le même homme qui avait joué le rôle de père de Sylvain à Paris fut ensuite en province jouer celui de Sylvain; pour imiter Cailleau il se jeta par terre, mais si maladroitement qu'il fit tomber son père, qui, dans sa chute, entraîna Bazile. Ils s'en relevèrent tous cependant, et le père de Sylvain, continuant son rôle, dit : « De quinze ans de chagrin voilà donc la vengeance »!

Les gens instruits remarquèrent que les chants des deux époux, Sylvain et Hélène, portaient un caractère de tendresse moins passionnée que celle des amans que l'hymen n'a point encore unis.

Ces nuances sont délicates; elles existent cependant; c'est surtout dans le duo, « Dans le sein d'un père, » où j'ai cherché à nuancer le sentiment de l'amour avec, si j'ose le dire, la sainteté du nœud qui unit les époux.

Ce sont les plaintes de la raison offensée, et non les cris des passions contrariées. La prière

O ciel de nos vœux tu vois l'innocence, etc.

a mouillé mes yeux à l'instant où j'en trouvai la mélodie; pourquoi rougirais-je de le dire? Lorsque la musique de cet ouvrage fut gravée l'on me fit remarquer une faute dans le récitatif d'Hélène, après ce vers,

Mes enfans sont les tiens, ne punis que leur mère.

Il fallait quelques notes d'orchestre pour mieux amener le vers suivant :

En les voyant il les plaindra.

Je prie les actrices de faire un repos à cet endroit, pour suppléer à ce que j'ai omis.

Puisque j'ai touché l'article des fautes à corriger, en voici encore une, sans compter celles que j'ignore. Dans le duo,

J'ai fait une grande folie.... (de l'*Ami de la maison*.)

Cliton dit : (Exemple X).
Célicour répond : (Exemple XI).
Pour mieux déclamer j'aurais voulu : (Exemple XII).

Quoi! diront mes critiques, toujours parler des fautes de déclamation, et pas un mot de celles contre l'harmonie? — Je sais que j'en fais quelquefois, mais je veux les faire.

Qu'on dise qu'un écrivain ne parle pas sa langue, lorsque ses phrases sont entortillées, et qu'il se sert d'expressions impropres ; mais celui qui crée un mot pour rendre son idée a raison ; nulle expression à son gré ne peut remplacer celle qu'il s'est permise.

Il en est de même quand on se permet un accord ou une combinaison de sons, peu ou point usitée : c'est à la sensibilité à juger son effet respectivement à la situation où elle est employée ; c'est à la théorie à la consacrer ensuite comme règle. Le sentiment rejette mille fois ce que la docte combinaison des sons veut lui donner comme une découverte ; mais jamais la règle ne s'est trouvée en défaut lorsque la vérité d'expression a forcé le compositeur à étendre les limites des combinaisons.

Une licence n'est donc pas une faute : mais tel maître doit sagement défendre à son élève ce qu'il fera lui-même l'instant d'après ; j'en ai dit les raisons ailleurs.

Il y aura dans tous les temps une mésintelligence physique entre l'homme ardent qui se permet une licence, et l'homme froid qui la critique. Ce sont les deux extrêmes de la nature, qui cherchent en vain à se rapprocher.

Dans les chœurs où domine la mélodie, je conseille de faire chanter les tailles, ou plutôt les haute-contres avec les dessus, en rejetant le complément de l'harmonie, car il n'est point d'oreille délicate qui ne soit désagréablement affectée lorsque ces parties de haute-contres psalmodient sur deux ou trois notes aiguës, où elles semblent clouées.

Les chœurs plus sévères doivent être complets; il serait impardonnable de manquer d'harmonie, lorsque la mélodie n'asservit le compositeur que jusqu'à un certain point.

Croire cependant que l'on puisse toujours joindre aux graces de l'expression la correction sévère de l'harmonie, est une erreur. Soyons persuadés qu'une sévérité trop rigoureuse dans les beaux-arts, effraie les graces. Les Italiens ne remplissent pas tous les accords, et c'est le goût qui les guide dans ces omissions. Non, il ne faut pas tout employer à la fois; nous avons plus que jamais de quoi choisir. Que les musiciens disent combien de combinaisons harmoniques on emploie aujourd'hui, qui n'existaient pas et qui auraient révolté les puristes il y a trente ans : les ouvrages d'Haydn en offrent mille exemples. Elles ne sont pas épuisées ces combinaisons; la gamme chromatique renferme douze sons, qui donnent douze gammes à combiner, et que le sentiment combine plus souvent que l'art (1).

Je dis donc que tout est permis à l'artiste qui saisit la nature sur le fait : les vingt-quatre gammes ne sont que la palette du peintre; vouloir lui prescrire le rapprochement de ses couleurs est une sottise : c'est lui défendre d'être original.

L'ancien contre-point, malgré sa sévérité, ne dit presque rien à l'imagination.

Pourquoi recherche-t-on davantage le plus petit des-

(1) Je ne parle que du mode majeur; car en changeant les modes, on aurait vingt-quatre gammes.

sin de Raphaël, qu'un morceau de fugue d'un grand maître ? Parce que l'harmonie ne représente rien ou peu de chose. Un dessin, quel qu'il soit, représente toujours un objet déterminé, ne fût-ce qu'un œil, une oreille, la feuille d'un arbre, etc. Voilà pourquoi chacun s'amuse en dessinant, tandis que les élèves en musique s'ennuient en faisant des fugues. Mais que l'harmonie chante ou peigne à son tour, aussitôt elle devient active et acquiert une valeur réelle. Quelquefois, je l'avoue, la mélodie est vague : c'est un de ses avantages ; et si l'harmonie, pour être appréciée, exige une connaissance approfondie des règles, la mélodie demande une oreille délicate, et surtout une ame tendre et sensible. Cependant un beau chant, quoique vague pour bien des gens, ne l'est pas pour tout le monde. Si le compositeur a été affecté en le créant, tôt ou tard il trouvera une ame qui éprouvera la même sensation. Quelquefois après dix années, on m'a parlé d'un trait que je croyais n'avoir été senti que de moi.

Il doit y avoir un tourment secret pour l'homme médiocre qui veut rendre des sensations qu'il n'a pas, car l'homme qui est persuadé d'avoir bien fait, d'avoir senti juste, éprouve une satisfaction qu'on ne peut lui ravir. Je pense même que la musique donne des jouissances supérieures à celles des autres arts, parce que les sons toujours mélodieux ou harmonieux dont se repaît le musicien, agissent plus directement sur les nerfs. L'on a demandé, dans un journal de Paris, s'il était vrai que les musiciens vécussent plus long-temps que les autres

hommes, et quelle en était la cause. Peut-être viens-je de répondre à ces questions.

Par une erreur involontaire, un homme de lettres très-estimable a imprimé dans le *Mercure de France*, que Marmontel avait parodié les paroles du duo,

> Sur le sein d'un père, etc.

sur ma musique déjà faite : les musiciens ne voulurent pas le croire ; mais comme tout le monde n'est pas musicien, je me crus obligé de relever publiquement cette fausse assertion. Très-peu de gens de lettres ont assez de connaissance du langage et de la ponctuation musicale, pour réussir en ce genre de travail, qui favoriserait la musique en donnant des entraves à la poésie. Jusqu'à ce jour, l'on a fait des vers sur un air de danse, sur un vaudeville, sur un chant dont les phrases symétriques font sentir fortement le rhythme et la cadence ; mais une scène pathétique, où chaque note d'expression doit rencontrer la syllabe qui doit être exprimée, est d'une bien plus grande difficulté. Cependant la musique fait chaque jour des progrès parmi les gens de lettres. Qui mieux qu'un poète doit sentir les rapports intimes d'un chant expressif avec la parole à laquelle il doit sa naissance ? (1)

J'ai assez souvent eu lieu d'admirer avec combien

(1) Nous devons à M. Castil-Blaze un excellent ouvrage *De l'opéra en France*. Cet ouvrage utile aux musiciens, ne l'est pas moins aux poètes qui veulent travailler à des poèmes lyriques. Il se trouve à l'Académie de musique. (*Édit.*)

de facilité Marmontel a mis en paroles plusieurs morceaux de musique qui se trouvent dans nos opéras, pour croire que cet art peut se perfectionner au point de parodier les morceaux de musique les plus difficiles.

Ah ! que tu m'attendris.... (dans le *Huron*.)

était un chant que j'avais dans la tête, et dont Marmontel fit un duo. Le premier air de *Lucile*,

Qu'il est doux de dire en aimant.....

a été en partie fait sur la musique, et je dirai pourquoi. Les paroles de cet air qui commençait de même par

Qu'il est doux de dire en aimant.....

étaient par hasard absolument les mêmes, pour le nombre des syllabes et des vers, que l'air du Huron,

Si jamais je prends un époux......

Cette ressemblance, que j'aperçus malheureusement, me fit composer un air qui ressemblait à celui du Huron. Je voulus lutter contre les obstacles; mais, fatigué de mon travail, je donnai l'essor à mon imagination en abandonnant souvent les paroles, espérant que Marmontel me tirerait de l'embarras dans lequel il m'avait mis, ce qu'il fit en changeant la mesure des vers, et les adaptant à la musique faite. Le petit duo,

Avec ton cœur s'il est fidèle.....

dans le *Sylvain;*

Toi, Zémire, que j'adore.....

fut aussi parodié; mais ces deux morceaux avaient été composés sur des paroles, ce qui diminue considérablement le travail du parodiste : ils étaient dans les *Mariages Samnites* exécutés chez le prince de Conti.

Sylvain est un des poèmes que j'ai le plus travaillés : pourquoi ne pas faire toujours de même, dira-t-on? parce qu'un travail obstiné nuirait à telle production, autant qu'il convient à telle autre.

Croit-on que les combinaisons multipliées des accompagnemens soient ce qu'il y a de plus difficile à faire? On se trompe : c'est la juste mesure de ce qu'il faut, qui est difficile à saisir. Pour bien écrire en vers ou en prose, il ne faut pas tout dire : c'est la même chose en musique; il est des pédans de tout genre.

Quand votre chant est significatif, je veux dire d'une mélodie bien déclamée, gardez-vous de surcharger vos accompagnemens. Si le chant n'est pas l'ame de votre composition, faites un bon quatuor instrumental dessus, bien compliqué, bien syncopé; au défaut des ames sensibles, les savans vous applaudiront. La première manière est celle qui me plaît; je garde la seconde pour occuper ma vieillesse.

LES DEUX AVARES,

Comédie en deux actes, paroles de Fenouillot-Falbaire; représentée à Fontainebleau le 17 octobre 1770, et à Paris le 6 décembre de la même année.

Cet ouvrage n'a pas eu un brillant succès dans l'origine; cependant on l'a depuis représenté plus souvent que mes précédentes pièces : l'originalité du sujet et la facilité de l'exécution en général y ont sans doute contribué.

J'estime l'air

> Sans cesse auprès de mon trésor.....

et le duo

> Prendre ainsi cet or, ces bijoux.....

Cependant, je dois dire que le bas comique n'est pas le genre qui flatte mon imagination. J'avais pris plaisir à ennoblir Colombine et Pierrot dans le *Tableau parlant*; mais pouvais-je, sans invraisemblance, faire de même pour Martin et Gripon? Les amoureux de la parade nous présentent la charge de la vraie galanterie; elle peut même se parer d'une teinte de noblesse; mais on ne peut, sans blesser la vérité, ennoblir des caractères vils. L'avarice est cependant une passion dont les nuances peuvent être saisies : l'inquiétude, la joie, le

chagrin de l'avare ont un caractère qui leur est propre; il est ridicule en tout, puisque sa passion est hors de nature.

La défiance, le soupçon, donnent une couleur sombre à toutes ses actions, que le musicien peut saisir. Pourquoi cette passion existe-t-elle? pourquoi l'homme devient-il économe et avare, lorsqu'il va quitter la vie? croit-il que la nature fera un miracle en sa faveur? Une pierre peut-elle s'arrêter au milieu de sa chute?

La philosophie la plus éclairée donnerait à peine les raisons de la démence puérile de celui qui veut tout conserver à l'instant de son anéantissement.

La mauvaise exécution en musique peut défigurer les meilleures choses : la Marche des Janissaires en est un exemple frappant. Je l'avais faite depuis long-temps à la sollicitation d'un colonel qui m'en demandait une pour son régiment, je la lui envoyai : on l'exécuta; elle parut détestable. Cette même marche, employée dans les *Deux avares*, eut un plein succès. Presque tous les régimens se l'approprièrent, et le colonel qui l'avait rejetée ne fut pas le dernier à l'adopter.

Il est pernicieux pour l'artiste qui cherche des succès, de se livrer aux complaisances de société : le cercle des idées prescrit par la nature s'épuise rapidement, et il semble que l'homme qui s'occupe souvent d'objets détachés, perd les facultés nécessaires pour produire un ensemble tel que l'exige un ouvrage important.

Je n'ai jamais entendu le Chœur des Janissaires,

Ah! qu'il est bon, qu'il est divin!.....

sans une peine extrême ; les tourmens que ce morceau m'a fait souffrir en le composant en sont la cause.

J'étais conduit aux portes du tombeau par de violens accès de fièvre que j'éprouvais depuis un mois, lorsque l'auteur des *Deux avares* se présenta chez moi ; on lui dit que j'étais très-mal : cependant comme je fus le premier à lui parler de l'ouvrage que nous venions de terminer, il glissa sous mon chevet une lettre cachetée, en me recommandant de ne point l'ouvrir que ma santé ne fût rétablie. Tout le monde connaît l'inquiétude que donne un paquet cacheté ; je l'ouvris derrière mes rideaux, et je trouvai le Chœur des Janissaires, que l'auteur disait nécessaire à sa pièce, et qu'il me priait de mettre en musique le plus tôt possible. Il fut obéi ; dans l'instant j'y travaillai malgré moi. Je crus, après m'être débarrassé de ce fardeau, retrouver le repos qui m'était si nécessaire ; mais non, la crainte d'oublier ce que je venais de faire me poursuivit pendant quatre jours et quatre nuits. J'entendais exécuter ce chœur avec toutes ses parties ; j'avais beau me dire qu'il était impossible que je l'oubliasse ; j'avais beau m'occuper fortement de quelqu'autre objet pour me distraire ; j'entrais inutilement dans les détails d'une partition, en me disant, les violons feront ce trait, les bassons soutiendront cette note, les cors donneront ou ne donneront pas, etc., après quelques minutes, un orchestre infernal recommençait encore

Ah! qu'il est bon, qu'il est divin!......

Mon cerveau était comme le point central autour

duquel tournait sans cesse ce morceau de musique sans que je pusse l'arrêter. Si l'enfer ne connaît pas ce genre de supplice, il pourrait l'adopter pour punir les mauvais musiciens. Pour me préserver d'un délire mortel, je crus qu'il ne me restait d'autre remède que d'écrire ce que j'avais dans la tête; j'engageai mon domestique à m'apporter quelques feuilles de papier; ma femme, qui était sur un lit de repos à mes côtés, s'éveilla, et me crut agité d'un délire semblable à celui que j'avais eu quelques jours auparavant; j'eus peine à lui persuader l'horreur de ma situation, et les fruits que j'attendais de mon travail : j'achevai la partition au milieu de ma famille muette, après quoi je rentrai dans mon lit, où je trouvai le repos.

Après un assoupissement aussi long que salutaire, le plus beau réveil contribua sans doute à hâter ma convalescence. Une mère adorée, que j'avais quittée avec tant de regrets, fut l'objet qui frappa ma vue. Inquiète de ce qu'on lui avait écrit de ma santé, sa tendresse l'avait fait voler auprès d'un fils qui la pressait de venir s'établir à Paris. Elle fut témoin des soins touchans que prenait de moi ma jeune épouse; étonnée de voir une jeune femme française se livrer, avec plaisir, aux travaux les plus durs, elle l'aima autant que son fils, et nous promit de ne jamais nous quitter : elle est aujourd'hui âgée de quatre-vingts ans passés, et jouit de la meilleure santé.

L'AMITIÉ A L'ÉPREUVE,

Comédie en deux actes, en vers, remise ensuite en trois actes, par Favart; représentée à Fontainebleau, le 13 novembre 1770, et à Paris, le 17 janvier 1771.

Avant d'avoir essuyé la maladie dont je viens de parler, et après avoir fait la musique des *Deux avares*, je composai celle de l'*Amitié à l'épreuve*. Aucun de mes ouvrages ne m'a coûté tant de peine, et jamais il ne me fut plus difficile d'exalter mon imagination au point convenable (1); mes forces diminuaient de telle manière en composant la musique de ce poème, que je fus au moins huit jours à chercher et à trouver enfin le coloris que je voulais donner au trio,

Remplis nos cœurs, douce amitié.

(1) Lorsque les sens sont trop calmes, j'ai souvent éprouvé que l'imagination se refuse à ce qu'on veut en arracher; il est dangereux alors d'en forcer les ressorts : dans ce cas il est utile de faire un peu d'exercice, soit en se promenant à grands pas ou en s'agitant de quelqu'autre manière ; après quoi l'on est souvent étonné de trouver le point juste qui fait naître et apprécier les idées. Le contraire est souvent nécessaire lorsque l'imagination trop exaltée fait perdre la mesure et le jugement : alors une lecture étrangère d'un quart d'heure, une visite dans un appartement voisin, enfin une diversion quelconque, vous rend ce que j'ai appelé le *point juste*, exempt de langueur ou d'exagération.

Ce fut, pour ainsi dire, la crise et les derniers efforts de mon ame languissante.

Lorsque ce morceau fut entendu à Fontainebleau, il me réconcilia avec les surintendans de la musique du roi, qui, sans le dire, me regardaient comme un innovateur sacrilége envers l'ancienne musique française. Rebel et Francœur me dirent que c'était là le véritable genre que je devais adopter. Je voulus faire entendre à ces messieurs, qu'autant les couleurs dont je m'étais servi convenaient au sentiment pieux de l'amitié, autant elles siéraient mal aux passions profanes que l'on met plus souvent en jeu sur la scène. Mais à soixante ans les anciennes impressions sont les seules que l'on ressente encore faiblement; et la dureté des organes se refuse à toute impression nouvelle.

Cette pièce parut froide à Fontainebleau; et elle n'eut que douze représentations à Paris. Je suggérai à l'auteur du poëme d'ajouter un rôle comique, qui jetterait de la variété dans son sujet. Elle reparut en 1786, avec des changemens considérables. Une actrice douée d'une voix flexible, et chantant d'une manière exquise (mademoiselle Renaud, aujourd'hui madame d'Avrigny), reprit le rôle de Corali, que j'arrangeai selon ses moyens; Trial, l'acteur le plus zélé et le plus infatigable qu'on vit jamais, fut chargé d'un rôle de nègre, qu'il rendit avec vérité; enfin cette reprise eut plus de succès, et le public, satisfait des longs efforts des auteurs, les appela pour leur témoigner son contentement.

Quoique le public appelle trop fréquemment les au-

teurs de productions éphémères; quoiqu'il soit peu glorieux de partager des couronnes si souvent prodiguées; quoiqu'on n'ignore plus le manège dont on se sert pour les obtenir, je crus devoir présenter au public l'auteur octogénaire de tant d'ouvrages estimables, qui, hors d'état par sa cécité de se présenter lui-même, avait besoin d'un guide pour aller recevoir du public attendri, un des derniers fleurons de sa couronne.

Tel est l'empire des circonstances : après avoir critiqué l'abus des roulades, où les Italiens se sont laissé entraîner, je suis moi-même répréhensible pour ce même défaut. L'air que Corali chante pour prendre sa leçon, peut être aussi difficile qu'on voudra, puisqu'il est proportionné au talent de l'élève; mais celui qui commence le troisième acte nuit à l'action, et m'a paru de plus en plus déplacé : c'est pourquoi je l'ai retranché. Dès que Corali a eu le cœur déchiré par la fuite de Nelson, elle ne doit plus se livrer à ce luxe musical; il revient, il est vrai, mais accompagné de Blanfort, futur époux de Corali, dont l'âme alors doit être troublée.

ZEMIRE ET AZOR,

Pièce en quatre actes, en vers libres, par Marmontel; représentée à Fontainebleau le 9 novembre 1771, et à Paris le 10 décembre de la même année.

J'étais rendu à la vie, la nature était neuve pour mes organes débarrassés, lorsque je commençai cet ouvrage. Une féerie était ce qui convenait le mieux à ma situation. Qui n'a pas éprouvé combien l'équilibre dans ce qui constitue notre existence, nous rapproche du merveilleux? L'ame pure et libre, pour ainsi dire, de toute entrave, semble avoir, s'il est permis de le dire, des rapports avec des êtres surnaturels, que le noir chagrin ne connut jamais.

Cet ouvrage m'occupa pendant l'hiver de 1770; j'eus une jouissance presque continuelle en y travaillant, parce que je sentais que cette production était à la fois d'une expression vraie et forte : il me paraît même difficile de réunir plus de vérité d'expression, de mélodie et d'harmonie (1).

(1) Il est nécessaire de m'expliquer : lorsque je parle ainsi de mes propres ouvrages, je n'entends pas que d'autres musiciens ne puissent faire, n'aient déjà fait, ou ne fassent mieux que moi; mais je l'ai dit ailleurs, l'artiste le plus consommé est celui qui sent qu'il a tiré tout le parti possible de ses facultés : chaque maître a sa manière, qu'il n'a-

Je ne dis pas que ces trois agens, qui constituent tous les genres de musique, soient portés au même degré dans cet ouvrage; cette réunion est peut-être ce qu'on ne verra jamais, car ce sera toujours aux dépens des deux autres, qu'on en fera valoir un. Si vous saisissez la vérité de l'expression, la mélodie et l'harmonie lui seront subordonnées; voilà, je crois, la musique dramatique. Si cette vérité d'expression vous est refusée par la nature, si les chants heureux se présentent rarement à votre imagination, c'est sans doute dans les modulations des accords que vous trouverez encore de quoi faire une composition estimable; voilà la musique d'église, celle des chœurs qui conviennent au théâtre tragique, et la clef pour faire la symphonie.

Si l'on voulait mettre en musique la haute poésie, qui porte avec elle toute son harmonie et nous présente des tableaux achevés, ce serait encore l'harmonie musicale seule qu'il faudrait adopter; car lorsque le poète a tout dit et tout fait sentir, tout se détruirait en y ajoutant encore. Nous reviendrons sur cet objet dans la suite de cet ouvrage.

Si vous donnez trop à la mélodie, la vérité d'expression se perdra dans le vague charmant de son empire idéal, et l'harmonie ne sera plus que son piédestal;

dopte qu'après avoir essayé toutes ses forces; dès qu'il est arrivé à ce point, il ne dépend plus de lui de changer de style; s'il quittait sa manière pour adopter celle de ses rivaux, même supérieurs, il aurait tort, car il cesserait d'être original.

voilà la musique de concert. Celle qui plait à l'imagination exaltée qui veut créer elle-même ses fantômes; voilà la musique des anges, et peut-être celle de la nature.

Je dis donc que la nature seule donne le sentiment et le goût qui nous rendent maîtres de l'expression jointe à plus ou moins de mélodie ou d'harmonie; c'est elle encore qui favorise certains individus, en leur prodiguant les chants les plus simples et les plus suaves.

Une étude profonde des modulations fait le bon harmoniste : il n'est cependant point, comme les autres, enfant de la nature ; mais enfant d'adoption.

L'idée de faire bâiller Ali, dans le duo,

<center>Le temps est beau, etc.</center>

m'était venue en faisant la première ritournelle, où le bâillement est indiqué par les notes tenues du basson. Le bâillement d'un esclave qui s'endort dans les fumées du vin a son caractère, comme un oui ou un non articulé dans différentes situations et par différens personnages a le sien.

En cherchant le bâillement convenable, je m'aperçus que je faisais bâiller réellement toute ma famille qui m'environnait. Je lui fis entendre mon duo pour la rassurer sur l'ennui qu'elle me supposait. J'ai souvent vu bâiller au théâtre pendant l'exécution de ce morceau, et j'ai osé espérer que ce n'était pas d'ennui.

Je fis de trois manières le trio :

<center>Ah ! laissez-moi la pleurer.</center>

J'avais fait ce morceau deux fois, lorsque Diderot vint chez moi; il ne fut pas content, sans doute, car, sans approuver ni blâmer, il se mit à déclamer ainsi :

4 *ré si sol ré si sol ut ré ré sol.*
3 Ah! lais-sez-moi, lais-sez-moi-la pleu-rer.

Je substituai des sons au bruit déclamé de ce début, et le reste du morceau alla de suite.

Il ne fallait pas toujours écouter ni Diderot, ni l'abbé Arnaud, lorsqu'ils donnaient carrière à leur imagination : mais le premier élan de ces deux hommes brûlans était d'inspiration divine.

Je n'analyserai aucun morceau de cet ouvrage ; c'est à l'instant même du travail, qu'il faudrait tracer mille idées que présente l'objet qu'on vient d'observer sous toutes les faces; dans cet instant un seul morceau produirait un volume, si l'on voulait rendre compte des sensations que le sentiment produit; mais ce travail inutile pour celui qui sent, l'est encore davantage pour celui qui ne sent point. Il me suffira donc, dans cet examen de mes pièces, d'analyser un seul morceau de chaque caractère.

Zémire et Azor fut donné à Fontainebleau, pendant l'automne de 1770. Le succès fut extraordinaire. Clairval fut chargé du rôle d'Azor. Depuis plusieurs années Cailleau avait été en possession des grands rôles; Clairval, par une complaisance rare, avait consacré ses talens à faire briller ceux de Cailleau, en jouant à ses côtés des rôles presque accessoires. S'il me fut doux de lui

confier, avec l'aveu de Marmontel, le principal rôle dans une pièce en quatre actes, que le succès couronna, le charme qu'il répandit dans ce rôle, et le succès qu'il y obtint, nous récompensèrent largement : il sut attirer tous les cœurs à lui, en chantant

> Ah! quel tourment d'être sensible!

Il sut montrer la plus noble énergie dans la seconde partie de ce air :

> La beauté timide et tremblante
> S'alarme et s'enfuit devant moi.

Il sut enfin nous montrer toute la sensibilité d'un amant craintif, dans l'air

> Du moment qu'on aime,....

On pouvait justement lui appliquer ces deux vers de la pièce :

> Vit-on jamais, sous des traits plus hideux,
> Un naturel plus tendre?

J'ai toujours cru que le physique charmant de cet acteur, apprécié d'avance des spectateurs, avait contribué à l'illusion qu'il produisit dans ce rôle.

Clairval était en effet le jeune prince dont la monstruosité cachait des traits charmans qu'on devinait à travers son masque.

Cette pièce eut autant de succès dans les provinces

de la France, qu'à la cour et à Paris : elle rétablit les finances de plusieurs directions prêtes à échouer ; elle fut traduite dans presque toutes les langues : un Français nous dit avoir assisté à trois spectacles où l'on jouait, le même jour, *Zémire et Azor*, en flamand, en allemand et en français (1) ; c'était à une foire d'Allemagne. A Londres, on la traduisit en italien ; on y ajouta un seul rondeau qui n'était pas des auteurs : le public, après l'avoir entendu, cria : « Plus de rondeau, il n'est pas de la pièce. »

Lorsque les auteurs d'un ouvrage ont su faire naître l'unité de la variété même, on a tort de croire que l'on peut encore enrichir l'ensemble par de nouvelles beautés. En rassemblant les traits de trois jolies femmes, croirait-on faire une beauté parfaite ? Non ; l'artiste, il est vrai, réunit souvent de beaux traits épars pour faire une belle tête ; mais il diminue ou augmente chaque chose en détail pour les approprier à son sujet, et pour faire un tout.

Une beauté inutile est donc une beauté nuisible. La place que doit occuper chaque chose est le grand procédé des arts ; la nature seule, en se jouant, opère partout ce prodige.

(1) Laborde a rapporté cette anecdote dans son *Essai sur la musique*.

L'AMI DE LA MAISON,

Comédie en trois actes et en vers, par Marmontel; représentée à Fontainebleau, le 26 octobre 1771, et à Paris, le 14 mars 1772.

On pourrait croire avec quelque raison, qu'une comédie proprement dite, d'un genre où le comique ne domine point, qui n'est pas ce qu'on appelle une comédie d'intrigue, était peu faite pour la musique. C'était l'opinion de plusieurs gens de lettres, que je pourrais citer. Le succès qu'eut cette pièce à Fontainebleau fut au moins équivoque. De retour à Paris, nous débarrassâmes l'action de plusieurs morceaux de musique.

J'eus cette fois, comme en beaucoup d'autres occasions, le courage de retrancher les morceaux qui, en société et aux répétitions particulières, avaient produit le plus d'effet.

Telle musique enchante lorsqu'elle est exécutée au piano, par le compositeur; elle subit une première métamorphose, lorsqu'on entend l'orchestre et les chanteurs, qui ne peuvent être tous pénétrés de l'esprit de l'ouvrage, et qui ne le seront jamais. Lorsque l'on joint l'action du drame à la musique, c'est là qu'on est étonné de voir se dégrader les morceaux qu'on avait le plus admirés. Chaque morceau devait trouver une place fa-

vorable, et embellir la situation qui l'amène; mais si le drame est mal conçu, si l'acteur devait se taire lorsqu'il chante, ah! pauvre musique, le charme de ton éloquence doublera les fautes du poète, en prolongeant ou en exagérant ce qui aurait dû être supprimé! L'artiste le plus consommé ne peut pas, dans le fond de son cabinet, se faire une image parfaite de la scène; en voici quelques raisons. D'abord il peut exister dans le poëme des invraisemblances qui ne paraissent qu'à la scène; 2° l'auteur lisant sa pièce, le musicien chantant sa musique, exécutent également bien tous les rôles; cependant les rôles moins transcendans sont toujours confiés aux acteurs qui ont le moins de talent. De-là naissent les longueurs insupportables; on les retranche; alors les situations capitales ne sont pas assez préparées. Voilà, je crois, une partie des difficultés qui rendent l'art dramatique si arbitraire : il faut réunir tous les arts dans un seul cadre; ils doivent se faire des sacrifices mutuels, et concourir à un ensemble que l'expérience la plus consommée ne saisit encore que faiblement.

Malgré le succès de *Zémire et Azor* qui se soutenait toujours, celui de l'*Ami de la maison* augmenta avec les représentations.

Cette gradation de succès était naturelle dans une comédie de cette nature. La finesse et l'esprit ne sont pas toujours saisis par les acteurs ni par le public. Cette musique souvent parlante, quoique d'un genre assez élevé, n'avait été traitée, je crois, par aucun musicien.

La musique noble de la tragédie en impose à l'auditeur, tandis qu'une musique simple le laisse juger de sang-froid : il est donc plus difficile à séduire, et il n'en sent pas tout de suite la difficulté ni le mérite, par la raison qu'elle est simple et naturelle.

Je vais analyser l'air suivant, pour prouver, si je le puis, que la déclamation caractérise souvent la musique dans cette pièce.

> Je suis de vous très-mécontente,
> Très-mécontente, entendez-vous,.....

Si j'avais appuyé sur un autre mot que sur *très*, j'aurais manqué le caractère de l'air.

> Eh quoi ! sans cesse suivre mes pas ?

Ritournelle. (Exemple XIII).
L'actrice qui ne fera pas quelques signes de pitié ironique, sur ces quatre notes de ritournelle, n'entend pas ma musique.

> Chercher mes yeux, me parler bas,
> Et me sourire avec finesse ;
> Belle finesse !

Sur ces deux derniers mots, j'ai indiqué, je crois, l'ironie, et ils ont rapport à la petite ritournelle que je viens de citer.

> Vous croyez qu'on ne vous voit pas,....

L'ironie se trouve encore dans le chant rendu douce-

reux, par les notes liées deux à deux pour une syllabe, et cela prépare la vivacité des vers suivans.

>Des vivacités
>Sans fin et sans nombre !
>Vous vous dépitez,
>Vous devenez sombre.

Le chant est grave et sombre effectivement. Il est permis de jouer sur le mot quand on n'a qu'un instant pour être vrai, et surtout quand le sentiment est factice. Personne ne doute qu'Agathe ne gronde son petit cousin, parce qu'elle l'aime, et qu'elle veut le rendre prudent et sage.

>Vous ne me quittez
>Non plus que mon ombre.

Le musicien qui aurait voulu peindre le petit cousin suivant partout l'ombre de sa cousine, aurait été sorcier, ou pour mieux dire un ignorant.

>Toujours assis à mes côtés.

J'ai répété ce vers plusieurs fois ; c'était peut-être la seule manière d'indiquer qu'il est *toujours, toujours* assis à côté de sa cousine.

Avant de passer à la ponctuation musicale, je voudrais parler un instant de la règle la plus importante pour le compositeur de musique vocale, je veux dire de la nécessité non-seulement de déclamer les vers avant de les mettre en musique, pour qu'il soit conduit au véritable chant que doit recevoir la parole ; mais surtout pour qu'il remarque les syllabes essentielles qui

doivent être appuyées par le chant, qui alors s'identifie avec la parole.

Pour parler distinctement en prose ou en vers on appuie naturellement sur les syllabes les plus nécessaires, en affaiblissant l'inflexion sur celles qui le sont moins. La musique étant un second langage que l'on joint au premier, le compositeur doit donc donner la bonne note de la phrase musicale à la syllabe qui doit être appuyée ; sans cette attention, il résulte un contresens affreux entre ces deux langages. Exemple :

> Rien ne plait tant aux yeux des belles.

En récitant ce vers, l'on doit sentir que la bonne note doit porter sur *tant*. La bonne note doit être sur *ra*, sur *lans*, (Exemple XIV.)

> Que le courage des guerriers.
> Qu'ils soient vaillans.

Si j'avais fait ainsi qu'à l'exemple (XIV bis) j'aurais fait une faute contre le bon sens : descendre d'une octave n'indique pas le guerrier qui s'élève à la gloire. J'ai vu quelquefois le musicien faire le contraire de ce qu'indique la parole, de peur d'être soupçonné d'avoir joué sur le mot ; c'est commettre une ineptie pour éviter une faute qui n'en est pas toujours une (1). *Qu'ils soient fidèles*, la bonne note sur *dèles*.

(1) J'ai remarqué que les compositeurs à la fleur de l'âge, se servent souvent de phrases ascendantes, tandis que ceux qui sont fatigués font le contraire.

> A leur retour je réponds d'elles,
> L'Amour sous les lauriers,
> N'a point vu de cruelles.

Ces deux derniers vers sont abandonnés au chant; ils devaient l'être, je crois, parce qu'ils font image. Les accompagnemens liés et soutenus forment pour ainsi dire la chaîne de l'amour.

> Sous les drapeaux quand la trompette sonne.

Il n'est pas nécessaire de faire remarquer le rhythme que prennent ici les cors de chasse. Avant de recommencer l'air, Dolmont dit :

> Il a raison, l'amour l'attend.

Il fallait mettre ce vers en récitatif; ce n'est plus l'ancien guerrier qui parle, c'est le père de Célicourt. Si dans la seconde partie de cet air j'ai remplacé la trompette par le cor, c'est parce que l'orchestre du Théâtre italien en était alors dépourvu.

L'emploi des instrumens à vent, si bien senti par les Allemands, par rapport à l'harmonie, mérite d'être considéré par les compositeurs dramatiques. Lorsque la musique ne déclamait point, une flûte traversière, une trompette, un cor, voulaient dire *amour*, *gloire*, ou la *chasse*. Il faut à présent que ces divers instrumens concourent à l'expression.

On peut regarder ces instrumens accompagnateurs du chant sous deux rapports, celui de la voix qu'ils accompagnent, et le sentiment des paroles que la mu-

sique exprime. Le basson est lugubre, et doit être employé dans le pathétique, lors même qu'on veut n'en faire sentir qu'une nuance délicate; il me paraît un contre-sens dans tout ce qui est de pure gaieté. La clarinette convient à la douleur, moins pathétique cependant que le basson : lorsqu'elle exécute des airs gais, elle y mêle encore une teinte de tristesse. Si l'on dansait dans une prison, je voudrais que ce fût au son de la clarinette. Le hautbois, champêtre et gai, sert aussi à indiquer un rayon d'espoir au milieu des tourmens. La flûte traversière est tendre et amoureuse; la douceur de ses sons aigrit la plus belle voix de femme, qui ne peut guère se soutenir à côté de la flûte; elle accompagne plus avantageusement les voix d'hommes et les instrumens dont le son n'est pas soutenu.

Les deux airs de l'*Ami de la maison,* « Je suis de vous très-mécontente — et, Rien ne plait tant aux yeux des belles, » que je viens d'analyser, devraient suffire pour prouver que les accens de la parole peuvent être copiés par les sons de la gamme. Je sais néanmoins que ce que j'ai cru prouver sera dédaigné par bien des gens; mais je ne m'en afflige pas; ou si je m'en affligeais, ce serait pour les plaindre.

Un homme de lettres qui m'avait entendu parler sur la possibilité de noter toutes les inflexions de la parole, et qui niait cette possibilité, me pria, en souriant, de le recevoir chez moi pour parler plus à fond sur cette matière.

En entrant dans mon cabinet, il me dit en me sa-

luant, avec un petit ton de protection : *Bon jour, monsieur*.

Je note ici ses inflexions. (Exemple XV).

Je lui chantai à l'instant, sur le même ton, *ut sol, sol ut*, et il fut à moitié converti.

Il serait assez plaisant de faire une nomenclature de tous les *bonjour, monsieur*, ou *bon jour, mon cher*, mis en musique avec l'intonation juste; l'on verrait combien l'amour-propre est un puissant maître de musique, et comme la gamme change lorsque l'homme en place cesse d'y être.

Un *bon jour, monsieur*, me suffit, presque toujours, pour apprécier en gros les prétentions ou la simplicité d'un homme : la politesse ou la fausseté nous cache l'homme dans ses discours ; mais il n'a pas encore appris à se cacher tout-à-fait dans ses intonations. Je crois faire ici l'éloge de l'humanité.

La même phrase prononcée par différens personnages, et dans des circonstances différentes, reçoit donc toujours de nouvelles inflexions, et la vérité de déclamation peut seule faire de la musique un art qui a ses principes dans la nature (1).

Il faut surtout soigner la ponctuation musicale, de laquelle ressortira cette vérité de déclamation. Les rap-

(1) C'est cette vérité que j'avais sentie dans le temps que je fis ce volume, que j'ai développée dans les deux volumes suivans. L'analyse des passions, des caractères, des sensations de l'homme, suivie d'une application à l'art; telle est la tâche immense que j'ai cherché à remplir.

ports mathématiques qui existent entre les sons, sont bien aussi dans la nature, comme les proportions physiques du corps humain; mais c'est l'attitude, l'expression, la passion, qui animent une statue; de même que la déclamation anime les sons. Quel champ vaste pour le musicien!

J'ai dit que la musique est un discours; elle a donc, comme les vers et la prose, les repos et les inflexions de la virgule, des deux points, du point d'exclamation, d'interrogation et du point final.

Le musicien qui y manque, ou n'entend pas sa musique, ou ne comprend pas les paroles. Comment dans les intervalles de douze demi-tons que renferme la gamme chromatique, tous les repos et les accens de la ponctuation n'existeraient-ils pas? L'exemple suivant prouvera combien il est aisé de prolonger, par des repos, le sens du point final. (Exemple XVI).

Si ces vers de six syllabes étaient en interrogations, ne peut-on pas tourner la même phrase de cette manière? (Exemple XVII).

Des musiciens français ont souvent employé cette phrase, qui désigne le point d'interrogation : (Exemple XVIII), lorsque le sens des paroles exigeait le point final : (Exemple n° XVIII bis) : cette faute impardonnable, surtout dans le récitatif, où le musicien n'éprouve point de gêne, provient, je crois, de ce que les musiciens français entendirent jadis la musique des bouffons italiens, sans comprendre leur langue.

On aura beau dire et beau faire, la musique vocale

ne sera jamais bonne, si elle ne copie les vrais accens de la parole ; sans cette qualité, elle n'est qu'une pure symphonie.

Lorsque j'entends un opéra qui ne me satisfait pas entièrement, je me dis que le compositeur ne comprend point sa langue, je veux dire le langage musical. L'harmonie, ou le trait de chant dont il s'est servi pour rendre un sentiment, me semble propre à une autre expression. Si l'on ne me chantait point de paroles, j'en substituerais qui rendraient le morceau de musique excellent à mon gré. Il faut donc que le compositeur sache bien sa langue musicale, pour qu'il puisse y adapter des paroles, qu'il doit aussi entendre parfaitement : c'est de l'union de ces deux idiomes que résulte la bonne musique vocale (1).

On peut exprimer juste, avec beaucoup d'harmonie, un grand travail d'orchestre et un chant souvent accessoire, ou une déclamation peu chantante; c'est ce qu'en général a fait Gluck.

On peut exprimer juste, en faisant sortir de la déclamation un chant pur et aisé dont l'orchestre ne sera qu'un acompagnement accessoire; c'est généralement ce que j'ai cherché à faire.

On peut faire un chant plus pur et plus suave encore,

(1) D'accord sur cette grande vérité l'on ne doit pas s'étonner des contre-sens qui se trouvent dans les traductions des poèmes lyriques, et de la gaucherie d'un musicien qui travaille sur un poème qu'il comprend mal, ou point du tout. (*Note de l'Éditeur.*)

qui, en ne peignant point, n'a cependant pas d'intention contraire à l'expression des paroles; c'est ce qu'a fait Sacchini. Tant qu'on fera de la musique, il faudra rentrer dans les trois manières que je viens d'indiquer.

La musique de Haydn peut être regardée comme un modèle dans le genre instrumental, soit pour la fécondité des motifs de chant ou celle des modulations. L'abondance des moyens le rendrait peut-être abstrait, s'il ne me semblait observer une espèce de régime, qui consiste à conserver long-temps le même trait de chant, s'il module beaucoup; mais il est riche en mélodie lorsqu'il module moins.

Il me semble que le compositeur dramatique peut regarder les œuvres innombrables de Haydn, comme un vaste dictionnaire où il peut sans scrupule puiser des matériaux, qu'il ne doit reproduire cependant, qu'accompagnés de l'expression intime des paroles. Le compositeur de la symphonie est, dans ce cas, comme le botaniste, qui fait la découverte d'une plante en attendant que le médecin en découvre la propriété.

S'il est vrai, comme je l'ai dit, que le compositeur vocal doive sentir les différentes nuances qui constituent un discours dans toutes ses parties, pour pouvoir ensuite faire un rapprochement tel qu'il unisse son idiome musical au langage ordinaire, combien est-il absurde d'ajouter foi à un vain préjugé qui voudrait nous faire accroire que l'on peut joindre un grand talent à l'ineptie?

Qu'on ne dise pas que mille fois les bons musiciens ont commis des fautes d'ignorance; l'homme ignorant

ne peut être qu'un détestable musicien, et c'était l'avis de Voltaire lorsqu'on lui parlait des prétendues inepties des hommes distingués par un talent quelconque.

On rapporte que Carle Vanloo ne voulait pas recevoir douze cents francs pour un tableau qu'il venait d'achever, parce qu'il était convenu qu'on lui paierait cinquante louis. Cette ignorance me paraît sublime dans un grand artiste. Elle prouve que plus l'homme porte toutes ses facultés vers une seule chose, moins il doit être instruit de toutes les autres. On ignore combien de grandes choses pour le commun des hommes paraissent minutieuses pour l'artiste qui, tout entier à son objet, vit pour ainsi dire avec la nature (1).

Mille petites facultés nécessaires pour avoir seulement le sens commun se détruisent pour fortifier une faculté majeure. Aussi l'homme occupé d'un grand objet avec tous ses rapports, devient indifférent sur beaucoup d'autres, pour se livrer à celui qui l'occupe fortement.

La nature ne nous ayant donné qu'une certaine portion de force répandue dans l'individu, nous laisse les maîtres, par un exercice habituel, de fortifier un de nos organes aux dépens des autres. Telles sont les jambes du danseur et du maître en fait d'armes; la main gauche du joueur de violon; la poitrine du chanteur; la tête du savant; les organes du sentiment pour le poète, le

(1) Voltaire avait raison, et Vanloo n'en eût pas moins été un grand peintre pour savoir compter. Il semble qu'il y ait inconséquence dans le rapprochement de ces deux paragraphes. (*L'Éditeur.*)

peintre, le musicien et tout homme de génie. Ne jugeons donc point légèrement l'homme qui fait une chose mieux que tout autre; et souvenons-nous qu'un jeune étourdi avait répondu dix fois à une question, pendant que J. J. Rousseau restait taciturne en y cherchant une réponse.

LE MAGNIFIQUE,

Drame en trois actes, par Sedaine; représenté à Paris par les comédiens italiens, le 4 mars 1773.

A mesure que j'acquérais les connaissances propres au théâtre, je désirais de mettre en musique un poème de Sedaine, qui me semblait l'homme par excellence, soit pour l'invention des caractères, soit pour le mérite si rare d'amener les situations d'une manière à produire des effets neufs, et cependant toujours dans la nature.

Le Magnifique me fut offert par madame de La Live d'Épinay, l'amie intime de J. J. Rousseau; c'est assez faire son éloge. La scène de la rose me séduisit, quoique je sentisse la difficulté de faire un morceau de musique, le plus long qui ait jamais été tenté au théâtre. Quant au reste de la pièce, je m'en rapportai plus à la réputation de l'auteur, qu'à mon propre jugement.

Il était écrit à la tête du poème : « Pendant l'ouver-
» ture, on verra passer derrière la scène une proces-

» sion de captifs; on entendra le chant des prêtres. »

C'est d'après cet avis de l'auteur, que je commençai l'ouverture par une espèce de fugue, ou musique de motet un peu mitigée. Faire entendre ensuite un contre-point désignant absolument les chants d'église, me semblait périlleux à l'Opéra-comique. Que faudrait-il faire passer dans l'ame des spectateurs, me disais-je, pour que, sans étonnement, ils pussent entendre des cantiques? L'air de Henri IV me vint heureusement à l'esprit; je saisis cette idée (1), et sur l'air

 Vive Henri quatre,
 Vive ce roi vaillant,....

j'ajoutai un second air chantant, pour qu'il y eût quelque chose du compositeur; les prêtres se présentèrent ensuite, et furent très-bien reçus du public. J'ai toujours été curieux des cérémonies d'église, lorsqu'elles sont observées avec toute la décence et la dignité qu'elles exigent. L'artiste seul a intérêt de considérer de près la nature. Pendant qu'une procession passait, j'avais observé une espèce de cacophonie, naturelle lorsqu'on entend plusieurs chants à la fois; des prêtres sont à votre droite, un orchestre d'instrumens à vent est à votre gauche; quelques trompettes et timbales plus éloi-

(1) On dira que Henri ne fut point un prince remarquable par des sentimens religieux. A quoi donc attribuer l'idée dont je parle? Elle est juste puisqu'elle a réussi. C'est peut-être par les rapports intimes qu'ont, entre eux tous les sentimens honnêtes. Henri était bon, donc il était aimé de Dieu et des hommes.

guées se joignent encore aux deux premiers chœurs de chant ; ce qui forme dans l'éloignement un ensemble caractéristique, quoique désagréable à l'oreille. Peu de personnes, je crois, ont remarqué ce mélange dans l'ouverture du *Magnifique*. Les trompettes font quelques éclats ; on entend une phrase de la marche qui va suivre ; le chant des prêtres s'y joint ; il jouent tous ensemble ; ils finissent l'un après l'autre ; un silence général succède ; enfin la musique militaire, qui est censée être arrivée à l'endroit des spectateurs, commence avec force la marche suivante : (Exemple XIX).

Alors on n'entend plus que cette marche, qui absorbe tout le reste.

Si je disais qu'en faisant la musique de ce drame, j'ai éprouvé les mêmes agrémens et la même facilité qu'en composant sur les poèmes de Marmontel, ce serait une fausseté palpable, que les connaisseurs reconnaîtraient aisément ; mais qu'importe la peine ou le plaisir de l'artiste, si son ouvrage peut être utile à l'art ? Le ton qui règne dans le poème du *Magnifique* n'a nul rapport avec ceux que j'ai composés précédemment ; il ne faut donc pas, me suis-je dit, qu'on y retrouve la musique de *Zémire et Azor*, ni celle de *Sylvain*.

C'est en étudiant le poème et non les paroles de chaque ariette, que le musicien parvient à varier ses tons ; c'est surtout en saisissant le caractère des premiers morceaux que chante chaque acteur, qu'il s'impose la loi de les suivre en leur donnant à chacun une physionomie particulière. Sans cette étude, on ne reconnaît partout

que le musicien ; ce sont toujours les mêmes traits de chant qui se représentent pour tout exprimer, avec la différence puérile d'une trompette désignant la fierté du guerrier, ou d'une flûte exprimant la tendresse de l'amour. Je voudrais cependant, pour que le musicien obtînt une pleine satisfaction de ses travaux, que les paroles destinées à la musique fussent toujours soignées.

Dans les temps les plus reculés, la musique ne fut employée qu'à consacrer des paroles dignes de passer à la postérité ; c'était par des chants que les peuples anciens honoraient leurs dieux, leurs parens, leur patrie. Aujourd'hui l'on dit : « Si les paroles sont mauvaises, » faites-les mettre en musique, on les trouvera bonnes. » Je dis le contraire ; on les trouvera détestables. J'entends chaque jour des vers que le public permet dans le dialogue parlé, et qu'il rejetterait s'ils étaient mis en musique de manière à être entendus. Le langage musical n'existe que dans l'accent plus fort que celui de la déclamation ordinaire. Il est donc clair que plus vous déclamerez, plus vous accentuerez, plus vous ferez sentir la platitude des vers, plus vous dégraderez les paroles et la musique.

Voyez avec combien de retenue un acteur adroit débite des vers qu'il croit mauvais : il éteint toute déclamation ; il passe rapidement et presque sans accent les endroits suspects. Le musicien éprouve la même gêne en composant ; il rencontre mille difficultés presqu'insurmontables ; ce vers est de huit syllabes ; le suivant n'en a que trois, l'autre en a dix, etc. Il faut

trouver un dessin régulier, dans l'irrégularité même. C'est bien pis si les idées qui forment la strophe sont incohérentes ; pour surcroît de malheur, il y aura des mots prosaïques ou triviaux, qu'il faut passer rapidement, pour qu'ils soient peu entendus et que les spectateurs, croient s'être trompés.

Voilà l'abrégé des peines que l'on impose au musicien, lorsqu'on lui donne des paroles peu soignées. — Mais il faut une coupe de vers propre à la musique ; mais il faut des petits vers. — Eh non! messieurs, il ne faut rien de tout cela ; il faut des vers analogues au sentiment que vous peignez ; des vers alexandrins ou des vers de six syllabes sont les mêmes pour la musique. Soyez corrects, symétriques ; ne faites pas des phrases trop longues avec de grands vers de dix ou douze syllabes, dont les hémistiches soient liés par des voyelles, parce que physiquement le chant ne marche pas si vite que la parole, et qu'il faut respirer enfin. Souvenez-vous qu'il faut pressentir le mouvement de l'air que l'on fera sur vos paroles : huit vers sur un mouvement lent prendront plus de temps que trente sur un mouvement rapide.

Ne répétez pas les mêmes mots dans un même vers, ou que ce soit pour embellir votre idée ; c'est une ressource pour le musicien, lorsqu'il veut arrondir son chant, mais dont il n'a pas toujours besoin ; si vous le faites d'avance, vous le gênez, parce que vous ne pouvez pas deviner quand il en aura besoin. Il sera peut-être forcé, par la tournure du chant, de répéter les

mots que vous n'avez pas répétés ; de sorte que vos répétitions et les siennes seront fastidieuses.

J'ai toujous cru que le prétexte spécieux de servir le musicien, en pareil cas, n'était autre chose que le besoin de compléter le nombre des syllabes, pour faire des vers de même mesure.

Évitez la morale, parce que ses images sont froides, excepté peut-être en amour. Sentiment, ironie, passion, monotonie même lorsqu'elle est caractère, tout est du ressort de la musique, excepté les mauvais vers.

Chaque auteur dramatique se plaint des sacrifices qu'il est obligé de faire à son musicien. Sedaine en parle dans son discours de réception à l'Académie française. Cependant je défie les poètes avec lesquels j'ai travaillé, de citer un bon vers sacrifié à ma musique.

Quoique la digression précédente se trouve à l'article du *Magnifique*, je suis loin d'avoir voulu faire une critique particulière des paroles de ce drame. Si Sedaine n'est pas le poète qui soigne le plus les vers destinés au chant, les situations qu'il amène, et non pas qu'il trouve, comme disent ses envieux, sont si impérieuses, qu'elles forcent le musicien à s'y attacher pour les rendre. Il dit presque toujours le mot propre, et il se croit dispensé de l'embellir par des tours poétiques. Il force donc le musicien à prendre des formes neuves pour rendre ses caractères originaux. La facilité dans le travail n'est guère possible en pareil cas; mais souvenons-nous que l'habitude d'un travail facile est dangereuse, si elle n'est le fruit d'une longue étude.

Après avoir fait la musique d'un poème avec facilité, j'aime à en rencontrer un qui me force à un travail plus obstiné; celui-ci me donne à son tour des idées pour en faire un troisième aussi facilement que le premier.

Le *Magnifique* n'eut pas un succès éclatant, mais ce qu'on appelle un succès d'estime; il est resté au théâtre. L'on me disait : Je viens pour la scène de la rose. — Je répondais : C'est pour cette scène que l'auteur a fait la pièce. — Elle produisit un effet non équivoque aux premières représentations. Pour faire l'éloge de la scène et de l'acteur Clairval, je rapporterai qu'une dame impatiente de voir tomber la rose des mains de la pudeur, ouvrit ses doigts charmans, laissa tomber son éventail sur le théâtre, et fut aussi déconcertée de sa défaite, que le fut Clémentine l'instant d'après.

LA ROSIÈRE DE SALENCI,

Comédie pastorale, en vers, paroles de Pezai; représentée à Fontainebleau, en quatre actes, le......; et à Paris, en trois actes, le 28 février 1777.

Lorsque l'artiste ne confond pas tous les genres dans un même ouvrage, il reste une couleur pour chacun d'eux. La pastorale, qui tient de si près à la simple nature, offre cependant des difficultés, parce que la candeur, la douceur de ses accens ne présentent pas

des contrastes assez frappans, ni des couleurs assez vives pour l'optique du théâtre. Je voulais faire une pastorale en ma vie; on m'offrit la *Rosière de Salenci*, dont tout le monde aimait le sujet. Ce ne fut qu'après mille changemens que cette pièce fut fixée au répertoire (1). Pour monter ma tête au ton de la pastorale, les poésies de Gessner m'occupèrent pendant tout le temps que j'employai à composer la musique de la *Rosière*. Je crois même que l'on doit remarquer le fruit de cette lecture par la douceur, et j'ose dire la piété des chants qui caractérisent cet ouvrage.

Le duo

Colin, quel est mon crime?

a toujours été estimé, sans produire d'effet au théâtre; je ne puis en deviner la cause, à moins que ce ne soient les raisons que je viens de dire.

L'air

Ma barque légère,

(1) Jamais je ne fus plus tourmenté par les changemens continuels que faisait l'auteur. Dorat, son ami, en lui critiquant la tournure de ses vers, substituait sans cesse le clinquant de l'esprit à la sensibilité qu'exige la pastorale. J'avais beau dire que, surtout dans ce genre, le mieux était l'ennemi du bien; chaque jour amenait la réforme de ce qu'on avait fait la veille. Je me promis bien de ne plus jamais m'associer avec des têtes légères, qui suivent tour-à-tour les impulsions qu'on leur donne, sans savoir où il faut s'arrêter.

mérite peut-être quelque attention, par la gaieté et le peu d'importance que semble mettre Jean Gau à la belle action qu'il a faite. Le plaisir d'avoir sauvé Colin est la seule idée qui l'occupe pendant son récit; il parcourt tous les détails d'un naufrage, sans songer à en faire une image effrayante; il devient par là plus généreux et plus aimable. Les musiciens prennent trop souvent au sérieux les récits qui ne sont que satisfaisans, quand le danger n'existe plus, et que le plaisir du succès doit l'avoir en partie fait oublier; c'est encore dans ces sortes de cas que la musique a un pouvoir dont la parole et le geste ne peuvent qu'approcher; car dans le temps que l'orchestre peint les flots en courroux, l'acteur, enivré du plaisir d'avoir sauvé un jeune et joli garçon, chante gaiement :

> Ma barque s'engage,
> S'échappe en débris;
> L'écho du rivage
> Repousse mes cris......

Au reste, cette règle n'est pas générale : il faut toujours considérer le personnage qui parle; ce qui sied à Jean Gau, paysan jeune et gaillard, ne siérait pas à un paysan d'un autre caractère. Un tiers qui parle est toujours moins affecté que si c'était la personne même qui fît le récit de ses malheurs.

Sans s'y porter en foule, le public a toujours vu avec satisfaction les représentations de la *Rosière*; il a repoussé les actrices dont les mœurs étaient peu régulières,

lorsqu'elles se sont présentées pour remplir le rôle de Cécile; celles au contraire dont la sagesse embellissait le talent ont reçu des applaudissemens flatteurs, surtout à l'instant du couronnement; ce qui prouve que les hommes rassemblés aiment la vertu, quoiqu'ils ne voulussent pas toujours se charger de rendre l'actrice vertueuse.

LA FAUSSE MAGIE,

Comédie en deux actes, en vers, mêlée d'ariettes, par Marmontel; représentée par les comédiens italiens, le premier février 1775.

On m'a souvent demandé auquel de mes ouvrages je donnais la préférence; j'ai toujours été embarrassé dans ma réponse. Je n'en quitte aucun sans en être content, sans y avoir mis tout ce qui dépend de moi, sentant bien en même temps ce qu'il faudrait pour faire mieux; mais ce que j'ajouterais de plus ne s'accorderait pas avec ce qui est fait; cette raison suffit pour avertir l'artiste qu'il doit s'arrêter. L'ouvrage qui coûte peu d'étude et de peine est un enfant gâté qui semble plus appartenir à l'heureux élan qui l'a produit, qu'à l'homme même. Il chérit son enfant, il lui sourit, et n'ose presque s'en croire le père. L'ouvrage au contraire qui a sollicité vivement tous les ressorts de l'imagination est

le véritable fruit du travail; jamais on ne le revoit qu'en songeant aux peines qu'il a coûtées; c'est celui qu'on défend avec plus de chaleur, parce qu'il nous appartient de plus près; si le premier nous flatte, le second nous attendrit. La mère de plusieurs enfans pourrait mieux que nous expliquer les divers sentimens que nous font éprouver nos productions, selon qu'elles sont plus ou moins heureuses.

Le premier acte de la *Fausse Magie* est peut-être ce qu'il y a de plus estimable dans mes ouvrages : en n'écoutant que le chant de cet acte, on est tenté de le mettre au rang des compositions faciles; mais le travail des accompagnemens, les routes harmoniques qu'ils parcourent, arrêtent le jugement trop précipité; et l'on sent enfin que le caractère distinctif de cette production vient d'un certain équilibre entre la mélodie et l'harmonie. L'équilibre dont je parle ne consiste pas à appliquer beaucoup d'harmonie sur un chant heureux; il faut que les accompagnemens eux-mêmes aient le caractère de la vérité. Il y a des trouvailles d'harmonie comme de mélodie, et ce n'est pas la difficulté vaincue, ni le rapprochement subit de deux gammes éloignées qui en constituent le mérite; c'est parce que cette harmonie, elle-même, est vraie et expressive, que je la trouve heureuse. Un compositeur savant sait toujours faire une composition savante; mais il n'est pas toujours heureux dans sa science. L'équilibre dans les organes du sentiment est, je crois, désirable pour produire une semblable composition. J'ai souvent commencé un mor-

ceau de musique sous les auspices les plus favorables ; un chagrin, une inquiétude survenait, je sentais alors mes dispositions s'altérer, et le morceau heureusement commencé prenait une forme différente, dont je n'étais pas aussi content.

Le second acte ne présentait plus qu'une action invraisemblable, à laquelle les spectateurs ne se prêtent point, surtout après un premier acte qui annonce une comédie. Si, dès le commencement de la pièce, l'auteur eût montré le vieux crédule entouré de prétendus sorciers, la pièce aurait eu de l'unité, en finissant comme elle avait commencé. Les premiers objets qui frappent les spectateurs sont ceux qui restent dans son imagination, et tout ce qui en est la suite est bien reçu. Sedaine était fâché de commencer le poème de *Richard Cœur-de-Lion*, par les paysans qui chantent le Bon ménage; il aurait d'abord voulu fixer l'attention sur Blondel; mais la nécessité de préparer le divertissement du troisième acte l'y a forcé; aussi Blondel, en arrivant, dit à son petit conducteur : J'entends, je crois, chanter? — Ce n'est rien, répond l'enfant, ce sont les paysans qui rentrent après l'ouvrage des champs. — Ce n'est rien, n'a pas été mis sans intention.

Après quelques représentations de la *Fausse Magie*, cet ouvrage ne se soutint pas long-temps; je sollicitai le début d'une jeune actrice, mademoiselle Dérouville, qui chanta supérieurement dans cette pièce, et ne fut pas reçue parce qu'elle chantait trop bien; mais la *Fausse Magie* resta au théâtre avec succès.

> Vous auriez à faire à moi,....

était un air et non un trio; les accens de la basse me parurent si vrais que je ne pus résister au désir de demander à Marmontel les paroles qu'elle semblait appeler. Les notes soutenues du jeune homme furent une suite naturelle de cette basse. Ce morceau heureux, où les trois acteurs, en formant des chants différens, soutiennent leurs caractères, n'est point apprécié au théâtre de Paris; je crois qu'il est de trop à la scène; j'ai moi-même toujours senti une satiété de musique à cet endroit. Les vrais connaisseurs en musique composent le petit nombre de spectateurs; eux seuls applaudissent ce morceau de musique à trois sujets: si le poète l'eût fait avant moi, il est probable qu'il eût été au-dessous de ce qu'il est; mais un hasard heureux l'a produit, et les morceaux de ce genre ne devraient être faits que de cette manière.

J'en connais peu de bons, excepté le duo de Tom Jones,

> Que les devoirs que tu m'imposes,....

Faire deux ou trois chants l'un sur l'autre est un tour de force qui prouve presque toujours qu'on a voulu trop entreprendre. Les sacrifices y sont plus remarquables que le produit. Si les trois parties sont chantantes chacune en particulier, l'ensemble est embrouillé; si elles ne chantent point, pourquoi se donner tant de peines?

La musique parlante du duo des vieillards,

> Quoi! c'est vous qu'elle préfère,.....

fit un effet extraordinaire à la première représentation ; le chant en est si près de la déclamation, qu'on le confond avec la parole. D'ailleurs ce morceau est syllabique, et d'un mouvement continu; cette sorte de musique a un empire prodigieux sur tous les spectateurs.

Les anciens ont beaucoup parlé de l'empire du rhythme ou du mouvement; il opère plus puissamment que la mélodie et l'harmonie; mais lorsqu'il y est réuni, son empire est irrésistible. Lorsqu'un air marqué et symétrique s'empare d'un auditoire, on entend les pieds, les cannes frapper la mesure; tout est subjugué et contraint de suivre le mouvement donné. J'ai usé souvent d'un stratagème singulier pour ralentir ou accélérer la marche de la personne que j'accompagnais à la promenade; dire à quelqu'un : Vous marchez trop vite, ou trop lentement, est une espèce de despotisme peu décent, excepté avec son ami : mais chanter sourdement un air en forme de marche, d'abord à la mesure de la marche du compagnon, ensuite la lui ralentir ou l'accélérer, en changeant insensiblement le mouvement de l'air, est un stratagème aussi innocent que commode.

Quoique musicien, j'ai toujours cru que les trop vives sensations produites par un morceau de musique nuisent à l'effet général d'un ouvrage, à moins que ce morceau ne soit la catastrophe du poème. Les gens véritablement sensibles à la vérité dramatique ont dû sentir qu'après un air de bravoure vivement applaudi, il en résulte une lacune qui suspend l'attention et laisse à peine l'envie d'entendre ce qui suit : au reste, un auteur, quel qu'il

soit, souffre avec plaisir des invraisemblances si flatteuses. L'acteur qui a le plus de tact se gardera bien, dans toute composition semblable au duo dont je viens de parler, de surcharger l'expression ; cette musique est elle-même si près de la parole, que pour peu qu'on néglige l'intonation, il ne reste que la parole même avec accompagnement. Il n'appartient qu'aux exécutans qui ont le plus de goût, de sentir combien il faut être modéré dans les ouvrages où règne la vérité d'expression et de déclamation. Cette musique, qui est d'un grand secours pour les talens médiocres, est peut-être ennemie des talens supérieurs; elle leur prescrit trop juste ce qu'ils doivent faire : ils se trouvent mieux, lorsque le musicien, n'ayant pu qu'effleurer la vérité, leur laisse un champ libre pour développer leur jeu brillant. Au reste, c'est à l'acteur intelligent à sentir jusqu'à quel point il peut se livrer à l'expression ; il vaut mieux rester un peu au-dessous que d'y atteindre. Rien n'est si près de la dégradation que ce qui ne peut plus acquérir; et, pour ce qui regarde le sentiment surtout, il vaut mieux laisser quelque chose à désirer que de satisfaire pleinement un auditeur, qui ne tarderait guère à sentir que l'état le plus accablant est celui qui ne laisse plus de chemin au désir.

Ce que je vais dire prouve physiquement ce que je viens d'avancer. La plupart des hommes en ont éprouvé les effets, sans en connaître la cause. Rameau et J. J. Rousseau n'en ont développé que ce qui regarde le physique des sons.

Il est deux manières d'accorder les instrumens à cordes; le piano, par exemple, en faisant une suite de quintes justes, tout le monde sait que les octaves deviennent trop fortes, et que tout-à-coup on est forcé de diminuer les sons pour rejoindre le point d'où l'on est parti. Rien de plus funeste à l'effet de la musique que cette manière d'accorder; je ne dis pas seulement à l'endroit où l'on est obligé de tempérer les sons, mais surtout sur la partie du clavier où les quintes sont justes; car on éprouve une satiété désespérante, chaque accord portant avec soi une âpreté qui repousse le sentiment et effarouche les graces. Altérez, au contraire, faiblement toutes vos quintes; alors un désir involontaire d'arriver au point imperceptible de la perfection, à ce point mathématique qu'on ne se soucie guère de calculer quand on l'a senti, soutient votre attention; chaque accord prend une teinte moelleuse, et vous fait éprouver un charme séduisant. Quel chanteur n'a pas senti son ame se développer ou se rétrécir en s'accompagnant? Un fameux chanteur que j'ai vu à Rome, Gizziello, envoyait son accordeur dans les maisons où il voulait montrer ses talens, non-seulement de crainte que le clavecin ne fût trop haut, mais pour la perfection de l'accord. N'avons-nous pas entendu des femmes dont l'organe faible captivait nos sens dans la conversation? Quelle voix sonore, mais ferme et plus sûre de ses accens, vous a jamais fait le même plaisir? Souvent j'ai quitté mon piano, parce qu'il me déplaisait, et ne me renvoyait pas mes idées telles que je les concevais : c'est après

bien des années que je me suis aperçu que l'accord des quintes trop justes en était la cause. On voit qu'une belle production dépend plus qu'on ne pense de l'accordeur (1).

Il n'est guère moins essentiel d'observer une espèce de régime en musique pour en jouir long-temps. Peu de musiciens entendent moins de musique que moi; si j'allais aux spectacles lyriques tous les jours, si j'assistais à tous les concerts où je serais admis, si enfin je ne fuyais la plupart des occasions d'entendre de la musique, la satiété m'aurait souvent donné un dégoût que je n'ai jamais éprouvé. Tout est limité dans la nature; le matin, je ne touche mon piano avec plaisir, que parce que la veille je n'ai pas entendu de la musique pendant quatre heures : dès que le plaisir se tourne en habitude ou en manie, il cesse d'être piquant. Un amateur peut ainsi occuper son temps, mais l'homme qui veut produire doit l'éviter.

Le compositeur qui se repaît trop de ses ouvrages, doit se répéter aisément; il doit craindre aussi l'impression que lui laissera un de ses morceaux qui aura réussi généralement : il peut, s'il n'est pas sur ses gardes, le répéter toute sa vie par des réminiscences imperceptibles pour lui seul.

Je vais peu aux premières représentations qui ne m'intéressent pas personnellement; je préfère de laisser

(1) Cette observation nous paraît un peu hasardée et ne peut être relative qu'aux personnes qui composent au piano.
(*L'Éditeur.*)

fixer l'opinion publique, que je compare alors avec plaisir à la mienne.

Je sens un mouvement de reconnaissance pour les musiciens qui exécutent au théâtre celles de mes pièces qui ont été le plus souvent représentées; l'attention, la chaleur qu'ils mettent à exécuter ce qu'ils savent par cœur depuis long-temps, me semble une grace d'État. Je ne pense pas de même de l'acteur, parce qu'il est immédiatement sous les regards du public, qui lui impose la loi d'être toujours attentif, et lui donne chaque jour une émulation nouvelle.

Lorsque j'entends mes ouvrages bien rendus, ils me rappellent les sensations agréables que j'ai éprouvées en les composant.

J'aime aussi à me rappeler que ce fut à une représentation de la *Fausse Magie*, que l'on me présenta à J. J. Rousseau. J'entendis quelqu'un qui disait : « M. Rousseau, voilà Grétry, que vous nous deman- » diez tout à l'heure ». Je volai auprès de lui, je le considérai avec attendrissement. — Que je suis aise de vous voir, me dit-il; depuis long-temps je croyais que mon cœur s'était fermé aux douces sensations que votre musique me fait encore éprouver. Je veux vous connaître, monsieur, ou, pour mieux dire, je vous connais déjà par vos ouvrages; mais je veux être votre ami. — Ah! monsieur! lui dis-je, ma plus douce récompense est de vous plaire par mes talens. — Êtes-vous marié? — Oui. — Avez-vous épousé ce qu'on appelle une femme d'esprit? — Non. — Je m'en doutais!

— C'est une fille d'artiste ; elle ne dit jamais que ce qu'elle sent, et la simple nature est son guide. — Je m'en doutais : oh! j'aime les artistes, ils sont enfans de la nature. Je veux connaître votre femme, et je veux vous voir souvent. — Je ne quittai pas Rousseau pendant le spectacle : il me serra deux ou trois fois la main pendant la *Fausse Magie;* nous sortîmes ensemble : j'étais loin de penser que c'était la première et la dernière fois que je lui parlais! En passant par la rue Française, il voulut franchir des pierres que les paveurs avaient laissées dans la rue; je pris son bras, et lui dis : Prenez garde, M. Rousseau. — Il le retira brusquement, en disant : Laissez-moi me servir de mes propres forces. — Je fus anéanti par ces paroles; les voitures nous séparèrent, il prit son chemin, moi le mien, et jamais depuis je ne lui ai parlé.

Si j'avais moins aimé Rousseau, dès le lendemain je l'aurais visité; mais la timidité, compagne fidèle de mes désirs les plus vifs, m'en empêcha. Toujours la crainte d'être trompé dans mes espérances, m'a fait renoncer à ce que je souhaite le plus; si cette manière d'être expose à moins de regrets, elle contrarie sans cesse l'espérance, cette douce illusion des mortels.

J'étais un jour dans la voiture de l'ambassadeur de Suède avec un homme de lettres; je vis Rousseau qui cheminait avec sa grosse canne sur les trottoirs du pont Royal, résistant avec peine aux secousses du vent et de la pluie; je fis un mouvement involontaire, en m'enfonçant dans la voiture comme pour me cacher. Qu'avez-

vous? me dit mon compagnon. — Voilà Jean-Jacques, lui dis-je. — Bon, me dit le philosophe, il est plus fier que nous. — Il disait vrai; mais il avait la fierté que donne le talent naturel, et non cette morgue insolente que l'on remarque dans ceux qui, par un travail pénible ou un hasard heureux, ont su prendre une place que la nature ne leur destinait pas. Un enfant, le plus petit insecte, la feuille d'un arbre, auraient suffi pour amuser et arrêter les idées de Rousseau, parce que toutes ces choses sont vraies; mais tout ce qui tenait aux conventions morales, tout ce qui avait l'empreinte de la main des hommes lui était suspect. Il se chagrinait du bien qu'on lui voulait faire, parce que, né libre et sensible, il devait s'élever en lui un combat entre l'homme naturel et l'homme social, dont le premier sortait toujours vainqueur. Un tel être, sans doute, devait exciter l'envie des hommes riches et puissans; l'on courait après la reconnaissance de Rousseau, avec la même ardeur que l'on veut moissonner la fleur qui se cache sous le voile de la pudeur : mais son unique bien était l'indépendance; si elle eût été l'effet de la vanité, on la lui eût ravie, et nous l'eussions vu esclave : c'était par sentiment qu'il était libre; toutes les ruses des hommes ont échoué.

D'ailleurs Rousseau repoussait peut-être le bien qu'on voulait lui faire, dans la crainte d'être ingrat; et il aurait dû l'être par la faute même de ceux qui cherchaient à l'obliger avec trop de chaleur. Pour ne pas courir les risques de l'ingratitude, il faudrait apprendre à obliger

noblement, mais froidement, et ne jamais trop se lier avec ceux qu'on oblige. J'ai toujours remarqué que j'avais obtenu la reconnaissance de ceux que je n'avais obligés qu'indirectement, et que tous ceux qui ont été à portée de voir combien j'avais de joie à leur rendre quelques services, se sont presque toujours dispensés d'être reconnaissans; sans doute parce qu'ils jugeaient trop clairement que j'étais assez récompensé par la jouissance même du bien que je leur avais fait.

J'entends souvent dire que le cœur de l'homme est un labyrinthe impénétrable. C'est peut-être à la faveur de mon ignorance que je ne suis pas de cet avis. Je n'ai jamais vu que deux hommes : celui qui se conduit d'après ses sensations, et celui qui n'agit que d'après les autres; le premier est toujours vrai, même dans ses erreurs; l'autre n'est que le miroir où se réfléchissent les objets de la scène du monde. Voilà l'homme de la nature, l'homme estimable, et l'homme de la société.

Lorsque Rousseau eut écarté la foule qui cherchait à l'obliger, et qui, selon lui, cherchait à lui nuire, parce qu'on voulait le forcer à renoncer à son indépendance (car un bienfait oblige celui qui le reçoit, quoique le donateur ne l'exige pas); lorsque Rousseau, dis-je, eut lui-même élevé la barrière qui le séparait du reste des hommes, il dut se trouver encore plus malheureux que lorsqu'il combattait; car alors il vivait de ses triomphes; mais livré à lui-même, accablé d'infirmités et de vieillesse, ayant usé les ressorts puissans de son ame altière, il redevint homme ordinaire : il reçut enfin l'asile que

lui offrit Girardin, et mourut peut-être de regret de l'avoir accepté. Un tel homme est rare, mais il est dans la nature. On dit qu'il se contredit sans cesse dans ses écrits : je croirai à cette accusation, lorsqu'on m'aura prouvé qu'une même cause, surtout au moral, peut se montrer deux fois sans être accompagnée de circonstances et d'effets différens.

On n'a pu ravir à Rousseau ni sa liberté, ni ses ouvrages littéraires; la première était son apanage : *vitam impendere vero*. Ses ouvrages étaient à lui, parce que nul homme n'a pu être mis à sa place; mais on voulut lui contester son *Devin du Village*; s'il eût menti une seule fois en face du public, l'apôtre de la vérité n'était en tout qu'un imposteur, et il perdait son premier droit à l'immortalité. Comment un tel homme eût-il pu forger et soutenir un tel mensonge? J'ai examiné la musique du *Devin du Village* avec la plus scrupuleuse attention; partout j'ai vu l'artiste peu expérimenté, auquel le sentiment révèle les règles de l'art.

Si Rousseau eût choisi un sujet plus compliqué, avec des caractères passionnés et moraux, ce qu'il n'avait garde de faire, il n'aurait pu le mettre en musique; car en ce cas toutes les ressources de l'art suffisent à peine pour rendre ce qu'on sent. Mais en homme d'esprit, il a voulu assimiler à sa muse novice, de jeunes amans qui cherchent à développer le sentiment de l'amour. Souvent gêné par la prosodie, il l'a sacrifiée au chant, comme dans l'exemple XX. L'avant-dernière syllabe du vers est brève, et il est impossible de la faire telle, sans

nuire au chant. (Exemple XX.) L'e muet du mot *songe*, tombe d'aplomb sur la meilleure note de la phrase musicale; il aurait pu dire comme dans l'exemple n° XXI bis; mais il aimait mieux le premier chant. C'est sans doute après avoir éprouvé les difficultés infinies que présente la langue française, et avoir bien senti qu'il ne les avait pas toutes vaincues, qu'il a dit : « Les Français n'auront » jamais de musique » (1). Si j'eusse pu devenir l'ami de Rousseau ; si nous n'eussions pas trouvé des pierres dans notre chemin ; si Rousseau, en me voyant au travail, voyant avec quelle promptitude j'essaie tour à tour la mélodie, l'harmonie et la déclamation, pour rendre ce que je sens (je dis avec promptitude, car il ne faut qu'un instant pour perdre l'unité en s'appesantissant sur un détail), peut-être il eût dit alors : « Je » vois qu'il faut être nourri d'harmonie et de chants » musicaux, autant que je le suis des écrits des anciens, » pour peindre en grand et avec facilité. »

Homme sublime, ne dédaigne pas l'hommage d'un artiste qui, comme toi, occupe ses loisirs, et s'essayant, par cet ouvrage, dans une carrière étrangère à ses vrais talens. Tu fus bien malheureux, mais ton ame sensible ne devait-elle pas pressentir à l'instant même de tes malheurs, que des larmes éternelles couleraient de tous les yeux pour te plaindre ? Que ne m'est-il permis de te

(1) La plus belle vengeance que les musiciens français aient pu obtenir de J.-J., à propos de ses sarcasmes sur le style de la musique française, c'est sans doute, son opéra du *Devin du Village*. (*L'Éditeur.*)

dire; « O mon illustre confrère, tu reçus jadis un outrage
» des musiciens que tu honorais, outrage que leurs
» successeurs désavouent avec indignation; puissent
» mon respect et mon admiration pour tes vertus et
» tes talens, expier un crime qui n'était que celui du
» temps (1)! »

CÉPHALE ET PROCRIS,

Tragédie en trois actes, en vers, par Marmontel; représentée à Versailles en 1773, et à Paris le 2 mai 1775.

CET opéra fut donné l'année du mariage du comte
d'Artois; il n'eut qu'un médiocre succès, tant à Versailles qu'à Paris. Dans ce temps, il était reçu qu'excepté les chœurs et les danses, il ne devait point y avoir
de mesure à l'Opéra. Si quelques vers de récitatif étaient
expressifs, l'acteur y mettait la prétention dont un air pathétique est susceptible. Si les accompagnemens le for-

(1) Lorsque Rousseau fit répéter son *Devin du Village*,
il témoigna son mécontentement aux exécutans: ceux-ci,
pour se venger, le pendirent en effigie. Rousseau en fut
instruit, et dit à ce sujet : « Je ne suis pas surpris qu'on
» me pende, après m'avoir mis si long-temps à la ques-
» tion. »
L'on ne peut imaginer quel esprit de travers régnait alors
parmi les sujets de l'Opéra; il subsistait encore lorsque je

çaient à suivre un mouvement marqué, ce n'était qu'en courant après l'orchestre qu'il l'atteignait : il résultait de là un choc, un contre-point, une syncope perpétuelle, dont je laisse à deviner l'effet.

On interrompit une des répétitions par le dialogue suivant, qui peut faire juger de l'état des choses.

L'ACTRICE, *sur le théâtre.*

Que veut donc dire ceci, monsieur ? Il y a, je crois, de la rébellion dans votre orchestre !

LE BATTEUR DE MESURE, *dans l'orchestre.*

Comment, mademoiselle, de la rébellion ? Nous sommes tous ici pour le service du roi, et nous le servons avec zèle.

L'ACTRICE.

Je voudrais le servir de même, mais votre orchestre m'interloque, et m'empêche de chanter.

LE BATTEUR DE MESURE.

Cependant, mademoiselle, nous allons de mesure.

L'ACTRICE.

De mesure ! quelle bête est-ce là ? Suivez-moi, monsieur, et sachez que votre symphonie est la très-humble servante de l'actrice qui récite.

donnai *Céphale et Procris.* Fiers d'être applaudis par les partisans de l'ancienne musique, humiliés par la critique continuelle des gens de goût, ne sachant plus s'il fallait révérer ou abandonner leur antique idole, la fierté de l'ignorance et la dissimulation occupaient la place des talens et du zèle.

LE BATTEUR DE MESURE.

Quand vous récitez, je vous suis, mademoiselle; mais vous chantez un air mesuré, très-mesuré.

L'ACTRICE.

Allons, laissons toutes ces folies, et suivez-moi.

Les airs de danse obtinrent l'estime des danseurs. Le

> Donne-la moi dans nos adieux....

ne fut connu qu'après avoir couru les sociétés.

Après les représentations de Paris, je proposai les changemens suivans :

LA VENGEANCE DE DIANE.

en trois actes.

DIANE commençait la pièce par la réception d'une nymphe nouvelle; elle appelait ensuite la Jalousie, lui faisait part de la désertion de Procris, séduite par le chasseur Céphale, et la chargeait de sa vengeance. C'était une leçon terrible pour la nymphe novice. Cette action, mêlée de danses et de pantomime, les chœurs des nymphes implorant Diane en faveur de Procris, auraient fourni un acte assez long, en préparant l'intérêt.

DEUXIÈME ACTE.

CÉPHALE, *seul*.

> De mes beaux jours que le partage est doux !...

Je retranchais absolument le rôle de l'Aurore, qui produit une double action peu intéressante. Les hommes

rassemblés n'aiment pas à voir une femme dédaignée, et cette femme est l'Aurore, plus belle que le jour. La Jalousie, déguisée en nymphe, aurait pris sa place; ensuite Procris avec Céphale auraient terminé le second acte, comme il est dans le poème.

Le troisième acte resterait tel qu'il est.

C'était la Jalousie qui s'emparait tour à tour de Céphale et de Procris, dans le second et le troisième acte.

De cette manière, l'action était une, et devenait plus forte et plus rapide. L'auteur ne voulut pas adopter ces changemens, et l'opéra n'a pas été joué depuis.

Gluck assista à deux de mes répétitions, à Versailles. La musique du troisième acte dut lui paraître aussi dramatique qu'elle l'est en effet. Si Gluck n'eût été qu'amateur désintéressé, il m'eût dit sans doute ce qu'un artiste consommé a le droit de dire à un jeune homme de trente ans :

« Le chant mesuré, tel que vous l'avez fait, ne con-
» vient pas à vos acteurs; il faut que votre poète vous
» mette à même de jeter plus de chaleur et d'intérêt dans
» vos deux premiers actes ; il faut qu'il retranche les
» airs auxquels il vous a trop assujetti, et qu'il vous
» laisse le maître de faire du chant mesuré quand il
» vous plaira : alors vous choisirez les endroits qui sont
» susceptibles d'une musique telle qu'elle puisse conve-
» nir à vos chanteurs; »

Mais Gluck préparait *Iphigénie en Aulide*, et il était plus naturel qu'il profitât de mes erreurs que de m'en tirer.

Je suis loin de croire que j'eusse fait une tragédie comme Gluck ; je suis entraîné vers le chant auquel l'harmonie sert de base, autant qu'il est lui-même commandé par l'harmonie expressive de son orchestre, à laquelle il joint un chant souvent accessoire, ou ne faisant que la seconde moitié du tout.

Tel est l'empire de la nature : l'Italie fournit cent mélodistes et un harmoniste ; l'Allemagne tout le contraire.

Tous les génies italiens n'ont pu produire une ouverture telle que celle d'*Iphigénie en Aulide*. Toute la force du génie allemand ne nous présente pas un air pathétique aussi délectable que ceux de Sacchini. La France, offrant une température mixte entre l'Italie et l'Allemagne, semble devoir un jour produire les meilleurs musiciens, c'est-à-dire, ceux qui sauront se servir le plus à propos de la mélodie unie à l'harmonie, pour faire un tout parfait. Ils auront, il est vrai, tout emprunté de leurs voisins, ils ne pourront prétendre au titre de créateurs ; mais le pays auquel la nature accorde le droit de tout perfectionner peut être fier de son partage.

Le Français n'en est pas moins celui de tous les peuples qui a reçu de la nature le moins de dispositions pour la musique. Né dans un climat tempéré, il doit avoir les passions douces ; né vif, spirituel et galant, la danse et les disputes d'esprit doivent lui plaire ; tout ce qui l'occupe profondément le rebute.

Lorsque les gens de lettres, surtout les demi-savans, se disputent sur quelqu'objet, ne croyons pas que la

cour, les jolies femmes, les petits-maîtres, soient sérieusement de la partie. Ce qu'on peut appeler le beau monde s'amuse de tout. Le sujet le plus grave est un motif de plaisanterie, ou le sujet d'une chanson (1).

Dès que Paris est resté trois mois sans révolution, n'importe alors ou Lekain ou Jeannot; il court où la nouveauté l'appelle; et l'on ne sait distinguer s'il s'amuse davantage d'une chose ridicule, ou d'une chose digne d'admiration. Cependant, au milieu de mille frivolités, le temps met tout à sa place; et si le Français actuel croit à peine qu'on ait eu la fureur des pantins, il aime à jamais les chefs-d'œuvre de Racine.

L'Italie, depuis long-temps, veut en vain le séduire par ses chants toujours tendres et mélodieux; l'Allemagne veut en vain le subjuguer par ses accords nerveux; trop énergique encore pour craindre la séduction de l'Italie, trop faible pour adopter des accords qui le blessent, le Français danse, en attendant qu'il ait adopté, de l'un ou l'autre de ses voisins, la portion qui lui est propre, et qu'il ne peut recevoir que de la main des graces, du plaisir et du bon goût.

L'on verra dans la suite de cet ouvrage, combien la

(1) Madame, disait un jour d'Alembert, nous avons abattu une forêt de préjugés. — Je ne suis plus étonnée, reprend la dame, si vous nous débitez tant de fagots. Par la suite, il faut en convenir, ces fagots ont produit un terrible incendie.

[L'affaire la plus sérieuse en France c'est le plaisir. On dansait, on jouait dans la capitale, la veille de l'entrée des alliés. *L'Éditeur.*]

musique du jour, la musique bruyante, qu'on peut appeler révolutionnaire, est loin de celle qui est propre au caractère du Français; preuve incontestable qu'en tout pays la musique suit les mœurs.

LES MARIAGES SAMNITES,

Drame en trois actes, en vers (1), par Durosoy; donné aux Italiens, le 22 juin 1776.

L'AUTEUR de ce poème reçu avec acclamation par les comédiens vint m'offrir son ouvrage (2); je n'eus pas besoin de lui dire que j'avais travaillé jadis sur le même sujet, il le savait; il me pria seulement de lui laisser lire l'ancien poème des *Mariages Samnites*; après quoi, il remarqua que le fond des deux ouvrages était absolument le conte de Marmontel, mis en action; que les situations étant partout les mêmes, ma musique pouvait servir, et que je n'avais que peu de morceaux à faire pour le rôle

(1) Il était d'abord en prose, et c'est ainsi qu'il a été gravé.

(2) Le premier poème des *Mariages Samnites* avait été refusé unanimement, et il était bien écrit. Pourquoi le second fut-il accepté? l'auteur venait de donner *Henri IV* ou la *Bataille d'Ivri*, qui avait eu du succès. Les comédiens ont ordinairement trop de confiance dans l'auteur qui vient de réussir, et trop de défiance s'il n'a pas réussi.

d'Éliane, qui était de son invention. Je lui laissai donc parodier ma musique, après quoi je fis une revue générale de l'ouvrage pour rendre la prosodie plus exacte (1). Cet ouvrage ne réussit point; peut-être que le préjugé y contribua : les spectateurs ne voulurent pas s'habituer à voir sous le casque, les acteurs qu'ils voyaient chaque jour dans des rôles comiques.

Les comédiens durent-ils être offensés de ce jugement? Non, car je suis sûr que Préville lui-même, paraissant sur la scène en guerrier héroïque, causerait des envies de rire, que son grand talent ne pourrait réprimer. Dans les provinces cet inconvénient ne subsiste point, parce que l'on y est accoutumé de voir paraître successivement le même homme, dans la tragédie, la comédie et l'opéra comique. Aussi cette pièce, dont je ne fais cependant pas l'apologie, y a été souvent représentée. J'ai toujours cru qu'elle aurait eu du succès à Paris, si l'auteur avait mis en opposition au rôle de la fière Éliane, un rôle de la petite fille espiègle, qui aurait eu bien des naïvetés à dire sur la manière dont les Samnites traitaient l'amour. Sans cela il n'y a point de contraste dans cet ouvrage.

Les arts n'existent que par les contrastes; mais il ne faut pas que l'artiste montre l'intention de les faire, car alors il devient maniéré; par exemple, plusieurs phrases alter-

(1) Lorsque les poètes parodient, ils croient qu'un vers de huit syllabes doit remplacer un vers de huit, et ainsi des autres; cependant, comme les notes expressives doivent rencontrer les bonnes syllabes, rien n'est moins sûr que leur calcul.

natives, douces et fortes, deviennent monotonie et ne forment point opposition réelle, parce que leur retour symétrique l'a détruite. La nature est une, et nous offre cependant mille contrastes dans toutes ses parties; c'est elle qu'il faut imiter.

MATROCO,

Drame burlesque, en quatre actes, en vers, par Laujeon; représenté à Fontainebleau l'année 1777, et à Paris le 23 février 1778.

J'AVAIS peu d'envie de mettre en musique ce poème bien écrit, mais rassemblant, sans intérêt, toutes les métamorphoses, les combats de nains, de géans, enfin les forfanteries de tous les romans de la chevalerie. La musique y faisait à chaque instant épigramme, et l'épigramme sortait d'un air de vaudeville, telle qu'on peut en voir l'imitation dans *Renaud d'Ast*. L'ouverture était composée d'airs connus et parlans, qui expliquaient le sujet de la pièce.

Les musiciens ont souvent remarqué combien les bons airs de vaudeville sont susceptibles d'une belle basse et d'une bonne harmonie. L'on pourrait inférer de là que la mélodie donne plus souvent l'harmonie que celle-ci ne donne le chant. Voici un vaudeville remarquable qui était dans cette ouverture. (Exemple XXII.)

J'ai entendu faire cette basse chromatique sur la seconde partie de l'air. (Exemple XXIII.)

Charmante Gabrielle....

Le premier air de Matroco disait :

Ah quel songe affreux ! Mais, quand j'y songe,
Pourquoi m'alarmer d'un songe ?

L'orchestre jouait l'air connu sous ces paroles :

Ah ! ce sont vos rats,
Qui font que vous ne dormez pas.

Toute la pièce était composée dans ce genre. Les musiciens sentirent combien de difficultés j'avais eu à vaincre pour former un ensemble de ces anciens airs et d'une musique nouvelle; mais qu'espérer d'un pareil travail ? qu'espérer de cette manière de composer en logogriphes ? Les airs connus de nos vaudevilles sont presque tous triviaux, et il aurait fallu faire un rapprochement tel qu'ils ne fissent qu'un seul corps avec des airs noblement exagérés. Le succès d'une production de ce genre sera toujours, selon moi, presque impossible. Lorsque l'air d'un vaudeville se présente naturellement pour faire épigramme dans quelques situations comiques, je consens que le compositeur l'adopte; mais je suis assuré qu'une pièce entière et en quatre actes, composée dans ce genre est un délire d'imagination capable d'user les facultés intellectuelles d'un artiste. Dans une telle pièce, tout doit

être boursouflé et gigantesque, puisque les personnages sont tels ; des mœurs à rebours du bon sens doivent être peintes de même par le musicien. Cet ouvrage était original ; et, malgré son peu de succès, il ne peut diminuer en rien la réputation de l'élégant auteur d'*Églé* et de l'*Amoureux de quinze ans*. Peut-être que la singularité du sujet aurait inspiré à d'autres compositeurs des ressources plus heureuses que je n'en trouvai dans mon talent ; mais j'aime mieux apprendre aux jeunes artistes à se défier de tout sujet hors de nature. Je fis cet opéra pour la cour, et par complaisance : il fut joué à Paris malgré moi, et la flamme a dévoré cette production monstrueuse, en expiation de l'atteinte que j'avais donnée au bon goût.

Le spectacle se terminait par cette marche conforme à la pièce, et dont je retranche une partie des accompagnemens. (Exemple XXIV.)

Un musicien, homme d'esprit (Rodolphe), trouva plaisant qu'une autre marche du même opéra fût exécutée dans le mode majeur, lorsque les guerriers croyaient voler à la victoire ; et qu'ensuite, étant vaincus, ils s'en retournassent tristement sur la même marche exécutée dans le mode mineur.

LE JUGEMENT DE MIDAS,

Comédie en trois actes, mêlée d'ariettes, par d'Hele; représentée sur le théâtre de la Comédie italienne, le 27 juin 1778.

Des poèmes écrits par le même auteur, fussent-ils toujours bien faits, bien écrits et de genres différens, ne me semblent pas moins présenter un écueil au musicien. Chaque écrivain a sa manière d'écrire qu'il lui serait difficile de déguiser, s'il voulait le faire, et qui est bien aisée à reconnaître, lorsqu'il laisse couler sa plume au gré de ses pensées. Le musicien qui subit la même loi, doit se varier plus aisément en composant sur les paroles de différens auteurs. J'admirerais davantage la fécondité d'un symphoniste que celle d'un compositeur dramatique; le premier tire ses idées du néant, ou d'un sentiment vague; le second les trouve dans les paroles qu'il exprime. Le premier, il est vrai, a la liberté de créer au gré de son imagination : tout est bon s'il forme un bel ensemble; mais le compositeur dramatique est assujetti au genre, à l'action, à la prosodie qui lui défend souvent une note d'expression qui donnerait la vie à un trait de chant. Toutes ces difficultés rendent son travail plus important. En s'unissant avec la parole, il peint d'après nature; sa production est immuable comme elle; tandis

que le langage de la symphonie est vague comme le sentiment qui l'a produit. Je parlerai dans un autre article du mérite réel des bonnes compositions instrumentales, et de la manière dont on pourrait les faire tourner au profit de l'art dramatique.

D'Hele me fut adressé par Suard : il me le recommanda comme un homme de beaucoup d'esprit, qui joignait à un goût très-sain, de l'originalité dans les idées. Cet Anglais, que la perte de sa fortune avait engagé à venir cacher son indigence à Paris, et qui savait parfaitement notre langue, s'appelait Hales, que les Anglais prononcent comme héles; nos journaux ont transformé ce nom en celui de d'Hele, sous lequel cet écrivain est connu. Il me lut les poèmes du *Jugement de Midas* et de l'*Amant jaloux* ; il manquait, il est vrai, quelque chose à la charpente du dernier. Il avait conduit sur la scène un vieillard asthmatique, tuteur d'Isabelle, lequel ne pouvait dire un mot sans tousser, ce qui ne l'empêchait cependant pas d'être très-amoureux de sa pupille. Il prit enfin le parti de retrancher cet épisode. Les morceaux destinés à être mis en musique, de l'une et l'autre de ces pièces, étaient écrits en prose, mais d'un style si clair, qu'il n'y manquait que la rime. Il me disait qu'un vers lui coûtait plus qu'une scène. Nous choisîmes Anseaume, secrétaire de la Comédie italienne, pour versifier la partie lyrique du *Jugement de Midas*. Cet ouvrage étant achevé, resta deux ans dans mon portefeuille. Même en lisant le poème, on ne voulait pas croire qu'un Anglais fut en état de faire une bonne pièce française; celle-ci me

fut renvoyée de la cour, où elle fut condamnée, et les comédiens qui l'avaient reçue, attendaient, sans se presser, que son tour arrivât (1).

J'en parlai chez madame de M*** : le duc d'Orléans voulut l'entendre, et le chevalier de B*** en fit la lecture avec autant de chaleur que si l'ouvrage eût été le sien.

Il fut représenté chez cette dame; les acteurs de la Comédie italienne y vinrent, et ne furent pas plus prévenus en faveur de l'ouvrage. Madame de M*** avait rempli le rôle de Chloé avec autant de grace que de naturel; mais plusieurs rôles avaient été joués et chantés comme ils le sont ordinairement en société.

On parla, dit-on, avec peu d'estime de cette représentation à une séance de l'Académie française; le jugement de l'orateur se répandit dans le public; d'Hele le sut, et lui dédia le *Jugement de Midas,* dans une épître très-plaisante, que j'eus bien de la peine à lui faire supprimer.

On donna enfin cette pièce à Paris : l'assemblée était peu nombreuse, mais chacun sortit content du spectacle, excepté les clercs de procureurs, sans doute, car le lendemain je reçus ce billet imprimé :

(1) Lorsqu'une pièce était agréée par les premiers gentilshommes de la chambre, et qu'elle avait été jouée à la cour, elle avait le droit de passer incontinent à Paris, et presque toutes les miennes ont été dans ce cas. Sans cet avantage, les pièces (de même qu'aujourd'hui) n'étaient données que suivant la date de leur réception.

« Messieurs les clercs de procureurs vous invitent à
» venir siffler demain la seconde représentation du *Ju-*
» *gement de Midas*, dans laquelle pièce ils se trouvent
» insultés. »

La seconde représentation fut en effet un peu orageuse;
mais les clercs perdirent leur procès.

Cet opéra fut la satire la plus mordante contre l'ancienne musique, ou pour mieux dire, contre la manière traînante dont on la chantait. Si cette triste psalmodie, aujourd'hui reléguée dans quelques coins du marais, n'était nécessaire pour l'exécution des rôles de Midas et de Marsyas, il serait inutile de dire qu'il faut

1º Chanter les airs très-lentement et sans mesure;

2º Faire de longues cadences tant qu'on en trouve l'occasion (1);

3º Des ports-de-voix bien appuyés, comme l'exemple XXV.

4º Des martellemens bien longs, comme l'exemple XXVI.

5º Chevroter les roulades.

Prenez avec cela une physionomie presque riante, même dans les airs tristes; tirez toute l'expression de la mâchoire inférieure, que vous avancerez un peu pour vous donner un certain air bancal, et vous chanterez

(1) Je crois que l'origine de la cadence ou trille nous vient par ancienne tradition des organistes, qui, de tous les temps, pour avertir les chantres du chœur, font un battement de plusieurs sons sur l'avant-dernière note du verset.

le vieux français comme du temps des Rebel et Francœur.

L'abbé Arnaud disait aux peintres : « Ne peignez pas le soleil. » Je voudrais dire à mon tour aux musiciens : « Ne faites pas chanter Apollon ni Orphée. » Les auditeurs sont trop prévenus en faveur de ces illustres personnages de la Fable. Les prodiges que décrivent les poètes sont un écueil infaillible pour celui qui croira exécuter en chant ce que leur imagination brillante a décrit. Il est en effet bien plus aisé de raconter des miracles que de les mettre en action.

La colère d'Achille, décrite par Homère, nous transporte dans le camp des Grecs. On frissonne aux cris de ce héros formidable. En est-il ainsi, par exemple, de la colère d'Achille, exprimée en musique dans l'*Iphigénie en Aulide* de Gluck ! L'air que chante le héros est une espèce de marche assez commune, dont le chant pourrait s'adapter également à toutes sortes de fêtes. Le bruit général de l'orchestre semble faire seul tout le mérite du tableau. Sans doute l'habile artiste avait senti l'impossibilité d'atteindre la vérité ; et sagement il s'est abstenu de vains efforts, qui n'eussent montré que l'insuffisance de l'art, en l'écartant davantage de son but.

Lorsque j'entendis, à la première répétition, l'air d'Apollon[1],

> Doux charme de la vie,
> Divine mélodie,....

je ne pus m'empêcher de dire que cet air me paraissait

triste et insuffisant pour le dieu de l'harmonie, et je me confirmai de plus en plus dans cette opinion. A la seconde répétition, d'Hele avait ajouté quelques mots à la prose qui précède cet air, et faisait dire à Apollon : « Je suis d'une lassitude et d'une tristesse !.. » — Fort bien d'Hele, lui dis-je, je vous remercie. — L'auteur des paroles sentant que je n'avais pu atteindre à la sublimité d'Apollon, s'efforçait, en homme d'esprit, de le rabaisser jusqu'à moi. Lorsqu'Orphée veut forcer le Ténare, l'air de Gluck ne satisfait pas davantage les spectateurs, qui attendent un prodige inouï en musique; cet air paraît froid, et le serait effectivement, si les démons ne le réchauffaient par leurs cris. Ce sont donc les diables qui opèrent fortement sur les spectateurs, et non Orphée : il fait naître, il est vrai, les oppositions qui frappent; mais ne devrait-il pas frapper lui-même pour être acteur principal?

Dans les finales du *Jugement de Midas*, il était difficile de créer un ensemble, en conservant tout à la fois l'ancienne musique française faisant épigramme, le vaudeville, et la musique de la pièce.

Qu'on ne croie pas que ce que je dis actuellement soit contradictoire avec ce que j'ai dit ci-devant en parlant de la musique de *Matroco*. Ici tout est de nouvelle création, ce qui donne à l'artiste la facilité de former un ensemble. Dans *Matroco*, les airs de vaudevilles sont donnés, et doivent être conservés sans altération. C'est comme une tête antique trouvée sous des ruines, pour laquelle il faut reproduire un corps.

Les amateurs de l'ancienne musique me surent gré de n'avoir pas cherché à la dénigrer en la faisant mauvaise. On peut sentir en effet que l'air de Marsyas,

> Amans qui vous plaignez,....

exécuté par un bon chanteur et sans charge, est naturel et très-expressif. Le ridicule en appartient tout entier à l'exécution forcée. Je suis persuadé même qu'un air pathétique de Buranello ou de Jomelli, chanté sans mesure, et revêtu d'accompagnemens de l'ancienne facture, serait de la vraie musique française; et que, par la même raison, des chants choisis de Lully et de Rameau, ornés d'accompagnemens de la bonne école, et surtout chantés par d'habiles artistes, seraient de la bonne musique de tout pays, à l'exception de quelques finales et de l'abus de ces tournures qu'on nomme rosalies (1).

Exemple de la finale : (Exemple XXVII).

Exemple de la rosalie : (Exemple XXVIII).

C'est à l'occasion des différens succès du *Jugement de Midas*, que Voltaire fit ce quatrain que me donna sa nièce, madame Denis :

> La cour a dénigré tes chants
> Dont Paris a dit des merveilles ;
> Grétry, les oreilles des grands
> Sont souvent de grandes oreilles.

(1) J'ignore l'étymologie de ce mot. Est-ce le nom de l'auteur qui les a le premier employées ? est-ce celui de l'actrice qui les a mises jadis à la mode ?

L'AMANT JALOUX,

Comédie en trois actes, paroles de d'Hele (1), représentée à Versailles le 20 novembre 1778, et à Paris le 23 décembre de la même année.

Plus on travaille et plus on tourmente son imagination, plus il est difficile de poursuivre sa carrière. Il est douloureux de n'acquérir l'expérience qui mûrit le jugement, qui établit l'ordre dans les idées, qui sait faire beaucoup avec peu de chose, qu'en perdant cette fraîcheur, cette facilité que donne l'abondance même des idées. On dira peut-être qu'il faut conserver par écrit celles qui, rejetées à présent, peuvent devenir précieuses pour l'avenir. Je ne conseille à personne de faire ce magasin; je crois que l'imagination se nourrit des idées qu'on écarte, en attendant qu'elles conviennent à un autre sujet; mais les écrire serait en débarrasser la mémoire, et par conséquent l'appauvrir.

Les fibres du cerveau conservent long-temps les impressions que le sentiment a produites; et quoiqu'elles semblent éteintes, soyons sans inquiétude: dès qu'un sujet analogue les rappellera, vous serez sûr alors qu'elles ne se représenteront que pour se placer mieux que

(1) La partie lyrique a été versifiée par Levasseur, ancien capitaine de dragons.

la première fois, puisque c'est au sentiment qui vous domine qu'elles devront une seconde existence, que l'on pourrait regarder comme une résurrection. Qui ne se rappelle d'avoir senti l'inquiétude que donne un sentiment presque évanoui, mais dont il reste cependant assez pour exciter le regret de l'avoir perdu? Voici l'expédient dont je me suis servi pour me rappeler, avec pleine intelligence, un trait de chant presque oublié. Si je puis me souvenir dans quelle situation physique ou morale j'étais alors; si, par exemple, j'étais à la campagne, travaillant, un beau jour d'été, seul dans ma chambre, jouissant d'une perspective agréable; si je puis, dis-je, me rappeler qu'en une semblable situation j'ai créé un trait de chant que j'ai perdu ensuite, c'est en me transportant en réalité ou en idée, dans un lieu de même aspect, que je suis certain de trouver le trait que je chercherais peut-être en vain dans tout autre lieu. D'autres que moi ont éprouvé sans doute que l'on retrouve, même involontairement, les idées qui semblent perdues, lorsque l'ame est affectée ainsi qu'elle l'était à la première création.

Quand l'esprit cherche à produire, il m'a semblé n'avoir que deux manières d'opérer.

Si vous ne trouvez que des idées anciennement conçues pour rendre ce que vous sentez actuellement; s'il vous semble que ce n'est qu'au défaut d'idées plus intimes à votre sujet que vous vous servez des anciennes, vous ne ferez qu'une production médiocre. Mais si, tel que la Fable nous dit que Minerve sortit du cerveau de

Jupiter, votre sujet présent réveille tout-à-coup une idée dans votre imagination, et que, sans retranchement, sans amplification, ni modification quelconque, vous sentiez ce sujet clairement expliqué, c'est alors qu'un mouvement de satisfaction vous dit que vous ne pouvez mieux faire. Ce sentiment intérieur est une inspiration qu'il ne faut pas combattre; car après avoir résisté, il se laisse vaincre, et c'est toujours au préjudice de nos productions. Quoique je n'aie pas dit la centième partie de tout ce qu'on pourrait dire sur le chapitre des idées, parce que je crois qu'il est bon d'être sobre lorsqu'on traite de pareilles matières, et qu'il est prudent de ne pas trop tendre le fil qui nous guide dans ce labyrinthe métaphysique, l'on doit penser que c'est de la situation où j'étais en faisant l'*Amant jaloux*, que j'ai voulu parler. L'abondance des idées ne me gênait plus, et j'adoptais sans indécision, celles qui se présentaient à mon imagination, soit qu'elles fussent d'ancienne date, ou que les paroles les fissent naître (1).

La seule inquiétude qui reste lorsqu'on a beaucoup travaillé est de se rappeler si les traits qui s'offrent à l'esprit ont déjà été employés dans quelques ouvrages; une personne tierce le sait souvent mieux que nous, et peut être d'un grand secours.

(1) Nous combattrons l'opinion de Grétry, sur l'avantage de mettre en portefeuille les idées heureuses; le peintre retrouve avec plaisir ses esquisses dans son portefeuille, le poète, certains jets déposés sur le papier, pourquoi le musicien n'aurait-il pas aussi ses tablettes? (*Éditeur.*)

On a observé, sans doute, que le petit air *pizzicato*, qui est au milieu de l'ouverture, indique d'avance la sérénade que Florival donne, au second acte, à la prétendue Léonore; mais on n'a peut-être pas remarqué que les couplets

<blockquote>Tandis que tout sommeille,....</blockquote>

peuvent être chantés sur ce même air.

La première ariette,

<blockquote>Qu'une fille de quinze ans,</blockquote>

était difficile à ponctuer en musique; voyez combien de vers il faut chanter en ne faisant que le repos de virgule : (exemple XXIX) quoique la dernière note de la phrase soit tonique, ce repos n'est que d'une virgule, parce que cette note n'a pas été précédée de la dominante qui marquerait essentiellement le repos final. (Exemple XXX.)

<blockquote>C'est la saison de la tendresse,</blockquote>

est un repos sur la dominante elle-même, ce qui fait, en musique, exactement les deux points.

Lorsqu'on répète un vers, il n'y a pas de mal, je crois, surtout dans un cas semblable à celui-ci, de faire le repos de virgule d'abord, et puis le repos final la dernière fois. C'est comme si l'on disait avec indécision,

<blockquote>Oui, j'irai vous voir....,.</blockquote>

et puis affirmativement,

> Oui, j'irai vous voir.

De même,

> C'est le printemps de la jeunesse...
> Oui, c'est le printemps de la jeunesse.

L'endroit qui me paraît le mieux saisi dans l'air suivant,

> Plus de sœur, plus de frère.

est la suspension menaçante après ces vers :

> Mais si quelque confidente
> Malicieuse, impertinente,
> Cherchait à tromper mon attente...

Les deux notes suivantes que fait l'orchestre en montant par semi-tons, expriment la mine que doit faire Lopez; j'aurais pu lui faire chanter ces deux notes sur une exclamation *oh!* mais le silence est plus éloquent.

A propos de silence, je me rappelle qu'étant un jour au spectacle de Bruxelles où j'écoutais la *Fausse Magie*, j'entendis un trait de flûte semblable au ramage du rossignol, qui avait été mis par l'illustre docteur qui battait la mesure. C'est à l'endroit du duo des Vieillards,

> Vous? — Moi. — Vous qu'elle aime? — Oui, moi.

Le repos total après ces mots, qui veut dire : Je reste

stupéfait, est, je crois, bien senti. Cependant la flûte faisait un fort beau ramage pour occuper le repos que j'avais indiqué, ensuite le chanteur disait :

C'est à quoi l'on ne s'attend guère.

Il semblait parler du trait de flûte.

J'ai remarqué assez généralement que les mouvemens indiqués pour chaque morceau de musique s'exécutent plus lentement vers le nord de la France, et plus vivement dans les provinces méridionales. Il ne faut pas croire cependant que plus on avancera dans les pays chauds, plus les mouvemens seront accélérés.

On exécute plus lentement à Rome qu'à Paris ; et sans doute plus lentement encore dans les régions brûlantes; mais on ralentira toujours, je crois, en approchant vers le nord. Dans ce cas, comme dans beaucoup d'autres, les extrêmes produisent les mêmes effets; l'extrême chaleur du climat donne la faiblesse, comme la congélation produit la stupidité.

Un homme respectable, de mes amis, Godefroi de Viltaneuse, amateur zélé des beaux-arts, me parlait, depuis dix ans, d'établir un rhythmomètre propre à fixer, d'une manière invariable, les mouvemens en musique, lorsqu'un prospectus nous annonça l'exécution de cette mécanique.

Mais est-il nécessaire ce rhythmomètre ? Ne convient-il pas plutôt de laisser prendre à chaque peuple, à chaque province, le mouvement vif, tempéré ou lent, que lui inspire son naturel ? Je suis sûr que, même en fixant les

mouvemens de chaque morceau de musique sur les vibrations déterminées du pendule, chaque pays d'une température différente n'en tiendrait pas compte, et irait toujours selon son allure (1).

On n'exécute plus ni Lulli ni Rameau dans les vrais mouvemens, disent nos vieillards; cette altération a plusieurs causes. Si l'on précipite la mesure de certains morceaux, c'est parce qu'aujourd'hui l'on a plus de connaissances et plus d'exécution en musique; c'est parce que l'on comprend rapidement ce que jadis on ne concevait que lentement. L'imagination se précipite lorsqu'elle agit sans obstacles. On nous dit encore que Lulli faisait débiter son récitatif; et qu'après lui, c'est-à-dire, il y a vingt ou trente ans, on le prolongeait indéfiniment. Ce n'est plus par la raison que je viens d'indiquer, que ce changement a eu lieu; c'est parce que les chants italiens sont alors parvenus en France, et que les chanteurs français cherchant la mélodie où il n'y en avait que très-peu, se sont avisés de chanter et d'orner leur récitatif de tous les agrémens qui ne convenaient qu'au chant mesuré.

« Dans les pays froids, on aura peu de sensibilité » pour les plaisirs, dit Montesquieu (2) : dans les pays

(1) L'usage du métronome de Maelzel est généralement adopté; il indique l'intention de l'auteur. L'exécutant demeure libre de lui obéir, mais nous pensons que pour l'esprit du morceau, il convient de l'adopter. (*Éditeur.*)

(2) Voyez l'*Esprit des Lois*, tome second, livre XIV, ch p. II.

» tempérés elle sera plus grande ; dans les pays chauds,
» elle sera extrême. Comme on distingue les climats
» par les degrés de latitude, on pourrait les distinguer,
» pour ainsi dire, par les degrés de sensibilité. J'ai vu
» les opéras d'Angleterre et d'Italie : ce sont les mêmes
» pièces et les mêmes acteurs; mais la même musique
» produit des effets si différens sur les deux nations,
» l'une est si calme et l'autre si transportée, que cela
» paraît inconcevable. »

Si des musiciens anglais, avec leur calme, eussent exécuté les opéras de l'Italie, on ne doit pas douter que, pour assimiler cette musique à leur caractère, ils n'en eussent, avec raison, ralenti les mouvemens.

Le trio

<blockquote>Victime infortunée,</blockquote>

dont j'ai déjà parlé, est un morceau heureux, en ce que l'abondance des objets qu'il fallait peindre n'a pas obscurci le dessein général (1). En voulant tout exprimer, souvent l'on exprime trop; et rien de plus humiliant pour l'artiste, que de produire un morceau très-froid,

(1) J'avertis, une fois pour toutes, qu'en parlant d'un morceau de musique heureusement trouvée, c'est autant au hasard, à la fortune du moment, que je l'attribue, qu'à la réflexion, qui n'appartient qu'à l'homme. Dire donc, « Je fus heureux cette fois », c'est faire l'aveu qu'on ne l'a pas toujours été; il serait par conséquent injuste d'acuser d'amour-propre l'artiste de bonne foi qui, pour l'utilité de l'art, entre dans l'analyse de divers morceaux de ses ouvrages qui lui paraissent mériter quelque attention.

précisément pour y avoir voulu mettre beaucoup de chaleur; rester au-dessous de son sujet serait préférable. En n'exprimant point assez, la musique reste au-dessous des paroles, qui semblent exiger davantage; et en exprimant moins encore pour conserver un plan unique, ce n'est plus alors qu'une symphonie vague où le chant n'est qu'accessoire.

Les poètes italiens n'ont jamais donné de longs récits à mettre en musique : six ou huit vers que le musicien chante d'abord d'une manière simple, et qu'il répète ensuite avec plus d'énergie, me semblent la bonne manière de faire ces sortes de récits :

> Victime infortunée,
> Vers l'autel entraînée,
> Je cédais à ma destinée,
> Et je ne demandais, hélas !
> Que le trépas.

Ce chant n'est qu'une plainte; les trois notes en *forte* de l'accompagnement, expriment, si l'on veut, les cloches qui annoncent le funeste hyménée d'Isabelle, ou la force qui commande à la faiblesse. Le contraste de la situation est rendu par la douceur du chant et les *forte* de l'orchestre :

> Quand tout-à-coup une voix inconnue....

La voix qui crie est dans les bassons et le cor. N'est-ce pas jouer sur le mot ? n'est-ce pas une intention de mauvais goût ? Non : et voici, à ce que je crois, la règle

pour juger ce point délicat qui se présente si souvent dans la musique déclamée : il faut d'abord que la clarté se trouve dans le chant et dans le dessein des accompagnemens ; il n'y a jamais de raison d'exclure cette règle, à moins qu'on ne peigne le chaos.

Voyez ensuite si le trait ou la note qui rend l'expression est nécessaire à l'harmonie, à la mélodie et à l'effet général : si vous pouvez l'ôter sans y perdre, c'est une preuve de surabondance, et il faut dans ce cas trancher quelqu'autre chose, pour rendre nécessaires les notes qui concourent à l'expression. Le vers

Je suis Français.....

est exprimé, je crois, comme il devait l'être. Il faut toujours supposer de l'esprit aux personnages qu'on fait chanter, à moins qu'on ne peigne des imbécilles. Isabelle parle d'un Français, elle devait employer un grand intervalle. Si elle avait dit : Je suis Anglais, je ne l'aurais pas dit de même. Je suis Italien, voulait encore une expression différente. Le Français est impétueux, l'Anglais est modéré, mais avec autant d'énergie.

Ah ! que j'aime ce Français !....

Ce petit trio fait voir que le danger n'existe plus : il sépare heureusement, comme je l'ai dit, les images effrayantes qui auraient été trop rapprochées.

Mais quoi ! vous aggravez l'outrage !....

SUR LA MUSIQUE. 253

Ces deux vers mis en récit indiquent une suspension dans l'action.

> Alors avec fureur
> Il court briser ma chaîne....
> Je vole vers ces lieux.

Je ne me serais pas permis la petite roulade sur *vole*, si Isabelle n'eût été hors de danger ; c'est pour l'indiquer encore que je l'ai mise.

> Quelle reconnaissance!....
> Ce n'est point de la reconnaissance!
> Un sentiment plus doux
> Sera sa récompense.

Le temps de menuet est bien employé ici ; le menuet est une danse d'origine française : c'est la première danse qui ouvre les festins de nôces, c'est l'épithalame tacite d'Isabelle et de son amant.

Je regarde la finale qui termine cet acte, comme une des meilleures que j'aie faites ; elle est variée sans profusion, et d'un caractère vrai.

> Vous qui rebutez les galans...

est le motif de l'air

> Qu'une fille de quinze ans......

c'est une manière fine de reprocher à la soubrette sa mauvaise foi, en se servant de ses accens.

L'air de bravoure qui commence le second acte n'est

pas celui que d'Hèle ni moi avions destiné à cet endroit: l'ancien air n'était qu'en demi-caractère, comme

Si quelquefois tu sais ruser, (de l'*Ami de la maison*).

et c'était celui qui convenait à la situation ; mais l'envie de faire briller le plus bel organe que la nature forma jamais; l'envie de contenter la plus douce, la plus honnête, la moins capricieuse des actrices, madame Trial, nous fit consentir à ce contre-sens dramatique, que les journaux nous reprochèrent avec raison.

On n'imaginera pas que l'espèce de dicton que chante Lopez,

Le mariage est une envie....

m'a plus tourmenté qu'aucun morceau de cette pièce. Je ne savais qu'en faire ; vingt fois je projetai d'en demander la suppression à l'auteur. Ces paroles ne pouvaient comporter qu'un air trivial, une espèce de vaudeville qui n'aurait eu aucun rapport avec le reste de la partition. Mais la fin du couplet

Mais ce serait une folie....

et la scène placée en Espagne, me suggérèrent l'idée de faire un air chantant, qui eût pour accompagnement l'air des folies d'Espagne, de Corelli (1). L'intention fut sentie dès la première fois par le public

(1) A-t-on remarqué que le début du *Stabat* du divin Pergolèze suit les modulations des folies d'Espagne ?

Il est inutile de faire l'éloge de la comédie de l'*Amant jaloux*; le public n'a cessé, depuis que cette pièce est au théâtre, de la regarder comme le modèle des pièces de ce genre. Tout y est en opposition, et bien ordonné. Un jaloux fougueux avec Léonore, douce, tendre et indécise; un Lopez, homme d'ordre, comme sont les bons négocians, avec une soubrette dégourdie; un jeune Français bien vif, avec Donna Isabelle qui a toute la gravité espagnole. Chaque acte amène d'ailleurs une situation remarquable. Au premier, la fuite d'Isabelle, après s'être cachée dans le cabinet; au second, la sérénade de Florival; au troisième, la scène du jaloux, qui trouve Florival dans le jardin, et le père arrivant en bonnet de nuit pour les séparer : les équivoques sont d'ailleurs si adroitement placées dans le courant du dialogue, que l'esprit est toujours occupé agréablement.

L'*Amant jaloux* tomba à la répétition générale que l'on en fit à Versailles, le jour même de la première représentation. L'on était si sûr de sa chute, qu'on ne fut occupé qu'à m'en consoler pendant le dîner du premier gentilhomme de la chambre, où j'étais : je le priai d'aller demander au roi la permission de commencer le spectacle par cette pièce, au lieu Rose et Colas, où Cailleau venait encore quelquefois recueillir de nombreux applaudissemens après sa retraite.

Le roi y consentit, et je fis changer les décorations à cinq heures passées. Le sort de l'*Amant jaloux* changea à la représentation : j'avoue que cette transition d'une chute parfaite à un plein succès, pendant un si court

intervalle, fut pour d'Hele et pour moi un moment délicieux. Que de réflexions ne peut-on pas faire sur les révolutions qu'éprouve un ouvrage avant qu'il ait été représenté et jugé ! sur l'incertitude où sont les auteurs qui peuvent le plus compter sur leur expérience !

Racine est mort sans avoir joui du succès d'*Athalie*; qui sait s'il ne s'est pas repenti d'avoir fait son chef-d'œuvre ?

LES ÉVÉNEMENS IMPRÉVUS,

Comédie en trois actes, paroles de d'Hele; représentée à Versailles le 11 novembre 1779, et à Paris le 13 du même mois.

Cette comédie d'intrigue est la dernière qui soit sortie de la plume de l'auteur du *Jugement de Midas* et de l'*Amant jaloux*. J'ai dû regretter plus que personne un talent aussi précieux. Si la mort n'eût enlevé à la fleur de l'âge un des hommes de ce monde qui avait le plus de justesse dans les idées, et qui éclaircissait le mieux celles des autres, plusieurs ouvrages, sans doute, auraient suivi de près ceux que j'ai cités.

D'Hele avait passé sa jeunesse au service de la marine anglaise, où vraisemblablement les excès des liqueurs fortes, et surtout un accident dont il m'a rendu

compte, avaient affaibli sa poitrine. Étant à bord, il s'enivra de punch avec quelques officiers; son altération fut si grande pendant la nuit, qu'il porta à sa bouche une bouteille d'eau-forte, que le roulis du vaisseau avait amenée auprès de lui. Il vivait très-sobrement à Paris; tous les goûts, toutes les passions semblaient s'être anéantis chez lui pour ranimer celle de l'amour. Une femme de Paris lui dissipa le reste de sa fortune; c'est alors qu'il s'occupa du théâtre, et qu'il fréquenta assidument le café du Caveau au Palais-Royal. D'Hele parlait peu, mais toujours bien; il ne se donnait pas la peine de dire ce que l'on doit savoir, et il interrompait les bavards, en disant d'un ton sec: c'est imprimé. Lorsqu'il approuvait, c'était d'un léger coup de tête; si on l'impatientait par des bêtises, il croisait ses jambes en les serrant de toutes ses forces, il humait du tabac, qu'il avait toujours dans ses doigts, et regardait ailleurs. Le jugement qu'il portait des pièces nouvelles était irrévocable: et c'était d'après les conjectures qu'il formait sur les affaires politiques, que les nouvellistes ouvraient souvent des paris. Je n'examinerai pas si, après avoir parcouru le cercle immense des connaisances humaines, l'homme qui a l'habitude de réfléchir et de penser juste peut être heureux. Je croirais assez que les préjugés, les folies humaines, les prétentions des sots, affectent plus désagréablement l'homme d'esprit, qu'il ne tire de consolation de ses propres lumières; car, si parmi des hommes insatiables, ambitieux, et aspirant au même but, la possession des uns doit être la privation des autres, la

somme des maux surpasse celle du bien, et malheur à celui dont l'esprit fin et subtil sait le mieux lire au fond des cœurs. Il est aisé de croire que d'Hele exigeait des hommes la précision d'esprit qu'il avait lui-même, et qu'on remarque dans ses pièces. Il n'inventait point (1); mais il était peu de choses qu'il ne pût perfectionner. Il était lent dans ses productions : je ne dirai pas qu'il fût paresseux, on ne peut l'être en réfléchissant toujours : mais il avait au fond du cœur, cette voix terrible, et consolante cependant, qui crie mille fois *non*, avant de dire *c'est bien*.

Beaucoup de gens l'ont cité, et le citent encore comme un modèle d'ingratitude; mais je crois qu'absorbé dans ses idées, il n'oubliait ses bienfaiteurs, que parce qu'il aurait lui-même oublié ses bienfaits. Forcé de se battre avec l'homme qui l'insulte, après lui avoir prêté de l'argent qu'il ne peut rendre, d'Hele lui fait sauter son épée, et lui dit avec tout le flegme anglais : « Si je n'étais votre débiteur je vous tuerais; si nous » avions des témoins je vous blesserais; nous sommes » seuls je vous pardonne. »

Peu de temps après, je lui envoyai une somme d'argent de la part du duc d'Orléans, chez qui j'avais donné le *Jugement de Midas* : il ne répondit pas à mon billet, il dit à mon domestique : *C'est bon*. Après l'avoir

(1) Le *Jugement de Midas* est une pièce anglaise, que d'Hele a singulièrement perfectionnée. Je crois que le fond de ses deux autres pièces a été également puisé dans une source étrangère.

rencontré vingt fois, je lui dis enfin : Vous avez sans doute reçu..... — Oui, me dit-il : et je ne fus pas étonné qu'il n'y ajoutât pas un mot de remerciement.

Il m'écrivit ce billet à six heures du matin, le jour de la première représentation de l'*Amant jaloux*, à Paris : « Il ne m'est pas parmis d'aller chez vous ; venez » donc chez moi tout de suite, et apportez environ dix » louis, sans quoi je vais au fort l'Évêque, au lieu d'al-» ler ce soir aux Italiens. »

Son lit était entouré d'huissiers. D'Hele s'était laissé condamner par défaut, à l'instance de la femme qui lui avait dépensé le reste de sa fortune, et qui exigeait encore le loyer de la chambre qu'elle lui avait donnée chez elle. C'était avec la même confiance et la même tranquillité, qu'un jour étant chez un de ses amis, il se revêtit d'une nippe dont il avait besoin, et sortit. Son ami rentre, et en s'habillant ne trouve pas tout ce qu'il lui fallait ; d'Hele seul était entré dans l'appartement, mais on n'osait le soupçonner ; cependant le soir au Caveau, le monsieur, en posant la main sur la cuisse de d'Hele, lui dit : Ne sont-ce pas là mes culottes ? — Oui, dit-il, je n'en avais point.

Je suis loin de vouloir jeter un ridicule sur le caractère d'un tel homme. Il ne pouvait rougir de ses actions qui dérivaient des principes qu'il s'était formés et dans lesquels il était inébranlable.

Je l'ai vu long-temps presque nu ; il n'inspirait pas la pitié, sa noble contenance, sa tranquillité semblaient dire : « Je suis homme, que peut-il me manquer ? »

Si le dernier période d'une maladie lente, peu douloureuse, mais qui ne pardonne point à ses victimes, eût été reculé de quinze jours seulement, d'Hele nous eût laissé un ouvrage de plus, et cet ouvrage lui eût procuré l'aisance due au vrai talent (1). Il était destiné pour le théâtre de Trianon; peut-être avec le temps nous aurait-il été permis de le donner au public : mais nous ne devions d'abord consulter que les talens de cette société, qui avait senti le désavantage de jouer et de chanter des rôles non proportionnés aux organes des acteurs (2). D'Hele se traîna chez moi quelques jours avant sa mort; j'étais au lit à cause de mon crachement

(1) Les princes ne récompensent les talens médiocres que parce qu'ils savent mettre leur personne en évidence. Pendant que l'homme de mérite se consume dans son cabinet, l'ignorant emploie son temps à captiver le valet qui a l'oreille du maître; et ce n'est pas avec la fierté du vrai talent que l'on peut intéresser l'homme qui n'est riche que du fruit de ses bassesses; il craint et éloigne le mérite qui l'éclipserait. O grands de la terre! si vous n'appelez directement à vous les hommes que la renommée vous montre, renoncez à savoir la vérité, et craignez que de vils esclaves ne vous fassent commettre des injustices, que les siècles à venir ne vous pardonneront pas. Sachez que l'ignorant porte en son cœur une secrète envie de se venger des talens. J'ai vu de près le manège des envieux; et sous le voile de l'intérêt, je me suis vu noircir en votre présence.

(2) Lorsqu'on fait un rôle pour un acteur, on doit le proportionner à ses facultés; le double a donc le désagrément de s'approprier ce qui est fait pour un autre; il ne joue d'ailleurs qu'un rôle créé; et à moins que l'acteur en premier ne se soit trompé, il lui est impossible d'être original.

de sang ; il me consola ; et me dit qu'ill se sentait mieux de jour en jour, qu'il ne tarderait pas à écrire la pièce destinée pour Trianon, qu'il était pressé de la finir, parce qu'il voulait aller à Venise. D'Hele n'écrivait rien qu'il n'eût dans sa tête l'ensemble de son ouvrage. J'avais remarqué à ses pièces précédentes que lorsqu'il me disait *j'ai fini*, il ne lui restait aucun doute sur les situations, ni sur la manière de les amener. Je puis donc être sûr que l'ouvrage que je regrette, était absolument terminé ; et, comme disait le grand Racine, il ne fallait plus que l'écrire. — Quel est le genre de votre pièce, lui dis-je ? C'est un sujet portugais et en quatre actes, me dit-il ; vous serez content. — Cependant il expira peu de jours après, en songeant aux situations de sa pièce, bien plus qu'à sa propre situation. Il avait dans ses mains le livre des postes ; il allait rejoindre l'objet de ses amours (1), et, cherchant à éviter les montagnes trop élevées, il choisissait une route, lorsqu'il prit tranquillement celle où aboutit l'humanité.

Si la musique des *Événemens imprévus* ne ressemble point à celle de l'*Amant jaloux*, il est bon que je dise quelles furent mes réflexions afin d'éviter les ressemblances qu'auraient pu faire naître deux comédies d'intrigue écrites par le même auteur, et données de suite. L'*Amant jaloux* est un caractère sombre et fougueux : il n'y a rien de semblable dans la seconde pièce. La scène de l'*Amant jaloux* est en Espagne, les caractères

(1) La signora Bianchi.

avaient dû prendre une teinte romanesque qu'inspirent les mœurs, les amours nocturnes et les romans de cette nation. Dans les *Événemens imprévus*, Philinte est Français; et d'après les mœurs douces et honnêtes de feu le président son père, les mœurs si l'on veut des honnêtes magistrats du marais, où l'on conserve, plus que dans tout autre quartier de Paris, les anciens usages, j'ai cru bien faire en donnant au premier air de Philinte

 Qu'il est cruel d'aimer,.....

une nuance de l'ancien chant français. J'ai remarqué ailleurs combien il est essentiel qu'un premier morceau que chante l'acteur nous peigne son caractère; parce que les premières impressions sont celles qui restent pendant toute la pièce dans l'esprit des spectateurs, et que l'artiste lui-même ayant une fois atteint la ressemblance d'un personnage est forcé de la conserver. Les compositeurs italiens ne font guère attention à ce que je dis: on voit communément des finales très-longues, où, sur un accompagnement contraint, la jeune fille de quinze ans et le vieillard de quatre-vingts chantent de même; l'unité d'un morceau, quelque long qu'il soit, est bien aisée à conserver quand on n'observe ni les mœurs, ni la vérité.

Les chants du marquis de Versac, quoiqu'un peu français, sont plus maniérés, parce que tel est le caractère du petit-maître et de l'homme à bonne fortunes.

L'air

 Dans le siècle où nous sommes,.....

ne me coûta que le temps de le chanter, en lisant les paroles; mais je ne l'en estime pas moins.

C'est dommage en vérité,

est passé en proverbe. Pourquoi la nature est-elle si avare de ces traits heureux, qui portent l'empreinte de sa faveur? Pourquoi trouve-t-on dans un instant ce qu'un jour de réflexions ne donne pas? Pourquoi sommes-nous de frêles machines, qui ne marchent qu'aux ordres de la nature, dont les premiers principes sont si loin de nos faibles conceptions?

LES MŒURS ANTIQUES,

ou

LES AMOURS D'AUCASSIN ET NICOLETTE,

Drame en trois actes, par Sedaine; représenté à Versailles le 30 décembre 1779, et à Paris le 3 janvier 1780.

Le titre de cette pièce indiquait au musicien le genre qu'il devait prendre; mais en adoptant une musique antique, il fallait plaire aux modernes, car l'on ne sait gré à l'artiste d'avoir été vrai, qu'autant qu'il amuse.

Bien des gens trouvent dans les mœurs de nos aïeux je ne sais quoi de religieux, qui les transporte dans ces siècles où régnaient franchement les préjugés, les vices

et les vertus. Ceux-là aiment singulièrement la pièce et la musique d'*Aucassin et Nicolette*; d'autres s'y ennuient, parce qu'ils n'ont pas ces sentimens : ils sont tout à eux et à leur siècle; ils ignorent que les tendres regrets du passé constituent le bonheur présent, presqu'autant que l'espoir d'un doux avenir. L'ouverture d'*Aucassin* doit reculer d'un siècle ses auditeurs. Dans le courant de l'ouvrage, je n'ai pas cherché à mettre partout les chants antiques, ou les vieilles modulations que nous ont transmis l'ancien opéra français et la musique d'Église; mais j'ai mis en opposition l'antique avec le moderne, ce qui donne plus de saillant à la composition générale de l'ouvrage; d'ailleurs les chants anciens devaient être pour les paroles gothiques qui se trouvent répandues dans le poème, comme :

Nicolette, ma douce amie.....

La répétition générale que l'on fit à Versailles, et à laquelle assista la famille royale, fit l'effet d'une parodie. On riait aux éclats, dans les endroits que Sedaine et moi avions crus les plus touchans. La représentation du soir produisit à peu près le même effet. Après quelques retranchemens, le public de Paris se fit plus aisément illusion. On dit communément que les pièces qui tombent à la cour réussissent à Paris. Je ne partage point ce préjugé; je crois au contraire que la cour doit être exempte de cabale, dans des objets si peu importans pour elle; mais que les pièces éprouvent une métamorphose

après leur chute, soit par les changemens qu'on y fait, soit par la perfection du jeu des acteurs, que le moindre revers intimide devant la cour, et dans une salle qui, par son peu d'étendue, nuit à l'illusion.

Quelquefois l'impatience de jouir lui fait préconiser l'homme à talens dont elle attend de nouveaux plaisirs; mais malheur à lui s'il n'entretient pas le délire qu'il a trop tôt excité! Sa chute, aussi subite que son succès, l'éveillera, comme au milieu d'un rêve délicieux, pour lui montrer le néant où il va se replonger. C'est la nation entière qui donne la réputation; des ennemis puissans peuvent enlever à l'artiste les récompenses qu'il mérite; mais la plus douce consolation de l'homme qui a reçu son talent de la nature est de sentir qu'elle seule en est dispensatrice.

Ce fut après qu'on eut entendu souvent la musique d'*Aucassin*, que les musiciens qui travaillent pour le théâtre des Italiens adoptèrent des chants anciens dans les pièces villageoises modernes. Ce n'est point un contre-sens; mais pourquoi ne pas laisser à chaque chose sa couleur? Pourquoi épuiser ses moyens sans nécessité? Que feraient-ils s'ils travaillaient sur un poème dont les mœurs fussent vraiment surannées?

Il serait encore à désirer que l'on ne rassemblât pas, comme on le fait, tous les genres de musique dans un même ouvrage. Les effets prodigieux que faisait la musique sur les anciens provenaient sans doute de la différence marquée des modes, des tons, des modulations, et surtout du rhythme qu'on employait scrupuleusement

pour chaque genre (1) : mais aujourd'hui, le luxe règne partout. De même que l'on rassemble les productions des quatre parties du monde pour orner un salon ou pour donner un repas, la poésie a forcé la musique d'accumuler tous les genres dans une même composition. Et soyons justes; cette variété suffit à peine pour fixer l'at-

(1) Je répéterai encore que le rhythme ou le mouvement est si impérieux qu'on pourrait croire avec raison qu'il décide souvent à lui seul de l'effet de la musique. Lorsqu'un mouvement est bien saisi, bien marqué, lorsque les phrases sont bien symétriques, essayons, par exemple, d'en changer l'intonation, l'effet n'en sera pas détruit. Conservez au contraire l'intonation, en lui substituant un autre mouvement, tout est anéanti au point que l'on croira entendre un autre morceau de musique. La symétrie entre les phrases est nécessaire pour rendre la musique dansante. Dans la musique vocale il n'est pas moins utile au chant de rendre les phrases quarrées autant qu'on le peut. Il faudrait en quelque sorte au compositeur, un prote musicien qui se chargeât de cette ennuyeuse analyse; de même que le prote d'imprimerie avertit souvent l'homme de lettres qui, sans le savoir, a versifié sa prose. En ajoutant, en retranchant une mesure de ritournelle, en allongeant une note portant sur une syllabe longue, on établirait toujours une symétrie que j'ai moi-même quelquefois négligée. Cette attention minutieuse échappe souvent à l'artiste qui est entraîné par le sentiment : elle ne coûte pas moins à celui qui, ne trouvant jamais le chant propre, ne travaille qu'avec des accords. Au reste la symétrie entre les phrases sera toujours plus exacte si l'on évite les mouvemens vifs où plusieurs mesures peuvent se mettre dans une seule, en indiquant un mouvement plus lent.

tention d'un auditoire qui a joui de tout jusqu'à la satiété. C'est cependant lorsque le luxe s'est introduit outre mesure dans les arts, qu'ils ont besoin de modération. J'ai parlé ci-devant d'une sorte de régime auquel le musicien compositeur doit s'astreindre pour ne pas se dégoûter de son art, qu'il doit aimer et qu'il doit pratiquer toujours avec un nouveau plaisir. Ce n'est pas de ce régime qu'il est à présent question, c'est d'user avec sobriété des richesses des instrumens et des effets d'harmonie, dont nous abusons : c'est peut-être de là qu'est née cette satiété, cette difficulté de plaire aux auditeurs : en effet, dès l'ouverture d'un opéra, et dans presque tous les morceaux de force, on introduit timbales, trompettes, cors, hautbois, clarinettes, flûtes, petites flûtes, bassons, violes, basses et violons; tout enfin a été employé, et dès qu'une occasion favorable demande essentiellement un de ces instrumens, l'effet qu'il devrait produire n'est plus aussi sensible, à beaucoup près, que s'il n'avait pas été entendu; mais tel est le préjugé. L'on dirait qu'une ouverture est maigre, si on n'y plaçait la plus forte partie des instrumens qui composent l'orchestre. Cependant j'aurai le courage, quelque jour, d'user du régime qui me semble nécessaire et qu'on adoptera sans doute, lorsqu'on en aura reconnu les bons effets. Je veux dire que 1° les timbales et trompettes ne doivent êtres employées que dans des sujets héroïques; et quelques sons suffiraient dans l'ouverture, afin de ne point rassasier tout d'un coup les oreilles des spectateurs ;

2.º Les violons, les violes et les basses, doivent être regardés comme l'accompagnement général de tout ouvrage en musique; et, fallût-il laisser en repos tous les instrumens à vent pendant un acte entier, je n'en ferais entendre aucun. Mais dès que l'occasion arrivera où ils seront d'absolue nécessité, on sentira le fruit de ce régime, et l'applaudissement de la salle consolera le compositeur de ses épargnes. Alors, étant arrivé vers la fin du drame, si quelque mouvement violent dans son action indique au compositeur qu'il faut tout employer pour produire un effet terrible, c'est alors que, déployant toutes les facultés de son orchestre, il fera trembler ses auditeurs, étonnés d'un effet qu'ils ne connoissaient pas, et qu'ils ne soupçonnaient pas être dans l'orchestre. Soyons de bonne foi, nos tragédies en musique n'ont-elles pas produit presque tout leur effet musical après le premier acte? et si l'action du drame ne nous attachait aux actes suivans, peut-être le dégoût s'emparerait-il des auditeurs, au point qu'ils désireraient ne plus rien entendre.

ANDROMAQUE,

Tragédie en trois actes, en vers; représentée par l'Académie royale de Musique, le 6 juin 1780.

L'HARMONIE peut étendre son empire dans le tragique, autant que la mélodie trouvera toujours de nouvelles ressources dans tous les autres genres.

Le plus habile musicien, après avoir composé deux ou trois tragédies, sera forcé, s'il veut varier ses chants, d'abandonner les formes larges et nobles qui s'épuisent rapidement, pour avoir recours à la nature non exagérée, qui est inépuisable, parce qu'elle peut s'emparer sans risque de l'accent vrai des passions. L'on voit qu'il cessera d'être tragique, s'il devient naturel, ou qu'il se répétera sans cesse, s'il veut fournir une longue carrière. Comment éviterait-il long-temps l'un ou l'autre de ces écueils ? Dans la tragédie, tous les personnages doivent être nobles, jusqu'au scélérat qui trahit sa patrie. La fausseté d'un traître pourrait fournir à l'artiste des réticences variées; mais à la longue, elles deviendraient ignobles, et il est forcé de leur prêter la fermeté tragique. La fureur n'a qu'un accent, le désespoir qu'un caractère; l'amour y est presque toujours malheureux; la jalousie, si elle ne devient fureur, dégénère en faiblesse; le dépit, l'ironie sont presque des taches dans un sujet

noble, à moins que ces mouvemens de l'ame ne passent rapidement. La tragédie n'ayant donc que peu d'accens pour chaque passion, étant obligée de donner encore de la noblesse aux accens accessoires qui conduisent à la fureur et ramènent au calme, l'on sent que sa déclamation a perdu ses droits à la variété, et que le musicien est forcé de reproduire souvent les mêmes chants, avec une harmonie différente.

Autant la vraie nature est vaste, autant la nature factice embrasse un cercle étroit. Il n'existe point de rois qui ressemblent à ceux de la tragédie; si quelques-uns en approchent, ils sont plus fastueux que nobles, plus factices que naturels.

On dit, je le sais, qu'un poète de vingt ans peut faire une bonne tragédie; mais qu'il faut connaître le monde, qu'il faut avoir quarante ans pour produire une bonne comédie. C'est donc le contraire en musique, car je crois que l'âge mûr du musicien est celui qui convient à la tragédie. Si la fraîcheur, les chants nombreux, les nuances fines sont épuisés à cet âge, peu importe, il en a peu de besoin. S'il a dans sa jeunesse fait de bonnes études, les ressources de l'harmonie lui restent, et il peut encore exceller dans le genre tragique. L'artiste ressemble alors à la fleur de l'automne, qui, plus noble que celle du printemps, n'exhale aucun parfum.

Les Allemands, dès leur tendre jeunesse, étudient savamment l'harmonie. Les douze gammes que renferme l'octave chromatique leur sont présentées sous toutes les faces, c'est-à-dire, qu'en tenant un accord sous ses

doigts, l'Allemand voit d'un coup d'œil à combien d'accords il conduit. Leurs marches en sont souvent dures; mais ils s'y accoutument, et cessent de les trouver telles. L'Italien, au contraire, semble craindre de s'initier dans le secret des accords; la sensibilité lui donne ses chants, et il craint de les perdre dans le labyrinthe harmonique. Il veut que l'expression aille chercher l'accord dissonant, et l'Allemand la trouve, au contraire, dans l'accord même.

Il est aisé de voir pourquoi le chevalier Gluck sera long-temps le modèle de la tragédie lyrique. Pour bien faire, il faudra l'imiter, et jamais imitateur ne fut cité pour lui-même.

Lorsque les auteurs des paroles d'*Orphée* et d'*Alceste* conçurent en Allemagne le projet de donner un grand mouvement à la tragédie lyrique; lorsqu'après eux le bailli du Rollet renferma dans trois petits actes une action dont les développemens en avaient exigé cinq au divin Racine, ces auteurs anéantirent d'avance les longueurs dont la tragédie lyrique était surchargée. Les scènes en récitatifs simples devenaient des récitatifs obligés : les chœurs toujours en action au lieu d'être immobiles, devenaient partie constitutive du drame; les divertissemens eux-mêmes tenaient à la chose, et ne pouvaient plus se prolonger à volonté.

Il est juste de croire que ces poètes sont véritablement les restaurateurs du drame lyrico-tragique; mais après avoir vu de quelle manière Gluck s'est emparé de leurs poèmes; en voyant avec quel courage il franchit rapide-

ment les accessoires de l'action pour se développer tout entier, lorsqu'elle est parvenue à son dernier période, on est tenté de croire qu'il a lui-même suggéré le plan dont il s'est rendu maître. Oui, l'on est poète et musicien en opérant comme Gluck; de même qu'on s'approprie une idée lorsqu'on l'embellit.

Il est évident que la musique a fait un bel emploi de ses forces, en s'assujettissant à l'action d'un drame vigoureux et pressé; n'a-t-elle pas aussi fait des sacrifices que les amateurs de la mélodie ont droit de regretter? sans doute. Comment développer un motif heureux, si toujours le musicien est commandé et pressé par l'action? Comment développer un bel organe par des traits mélodieux ou brillans, si la vérité crie de ne point s'arrêter? Voilà pourquoi des hommes injustes en apparence, ont dit que Gluck avait reculé les progrès de l'art. Soyons plus justes; il a créé un nouveau genre; son harmonie a osé tout peindre, et les accens de sa déclamation ont exprimé les passions.

Cette déclamation musicale n'est pas toujours, il est vrai, le chant par excellence; elle n'est que le premier coup de crayon de Raphaël, sur lequel il nuancera mille couleurs diverses, qui subjugueront alors l'ame et la raison.

La musique peut parler en prose comme en vers. Si le chant pris séparément avec sa note de basse ne vous fait pas le plaisir délectable qu'on éprouve en chantant un bel air de Sacchini, ou en lisant les vers de Racine, de Chénier, de Delille, de Lebrun, de Hofmann,

croyez alors que le chant n'est qu'un produit harmonique; c'est de la prose, et non pas un élan de l'ame, toujours accompagné des charmes de la poésie.

Je hasarderai ici quelques idées sur un nouveau moyen de composer la musique dramatique.

Ne pourrait-on pas donner à la musique la liberté de marcher d'un plein essor, de faire des tableaux achevés, où, jouissant de tous ses avantages, elle ne serait plus contrainte de suivre la poésie dans ses nuances diverses, et jusque dans les moindres détails des syllabes longues ou brèves? Quel amateur de musique n'a été saisi d'admiration, en écoutant les belles symphonies d'Haydn! Cent fois je leur ai prêté les paroles qu'elles semblent demander. Eh! pourquoi ne pas les leur donner? Pourquoi faut-il que le musicien, toujours captif, ne se voie pas une fois libre dans sa création, et ne recevrait-il pas ensuite les paroles qui exprimeront ses accens? Peut-on décider lequel des deux arts, de la poésie ou de la musique, peut se prêter plus aisément à cette servitude? Enfin, pourquoi ne mettrait-on pas la musique en paroles, comme l'on met depuis long-temps les paroles en musique? La prodigieuse facilité de Marmontel dans ce travail, m'assure du succès. Pénétré de mes accens, que je lui répétais, il ne se contentait pas de rendre ma musique, il l'embellissait.

L'air

Toi, Zémire, que j'adore....

en est la preuve : cet air est de la partition ancienne

des *Mariages Samnites*, et les paroles de Marmontel rendent mieux la musique que les vers originaux sur lesquels la musique avait d'abord été faite (1).

La musique dramatique tronquée, hachée, sans retour de phrases, sans périodes arrondies, sans *da capo*, sans ritournelles, abandonnant presque toutes les formes qui constituent la mélodie, ne réclame-t-elle pas contre la servitude qu'elle voue à la poésie ? Les sociétés d'amateurs, les concertans privés des cinq sixièmes d'un opéra, n'ont-ils pas quelques droits de se plaindre ? Ce que je vais proposer promet encore une révolution dramatique, dont toute la gloire rejaillira sur la poésie. Elle peut enrichir la scène en lui donnant tous les habiles compositeurs symphonistes allemands, français, qui égalent en mérite, et qui surpassent peut-être aujourd'hui les compositeurs dramatiques, et qui, sans son secours, n'obtiendront jamais qu'une gloire peu solide. Ne croyons pas que le musicien qui a passé la moitié de sa vie à faire des symphonies puisse changer de système, et s'assujettir aux paroles : on ne peut devenir esclave après avoir été libre ; le contraire est plus facile. Ils feront des tableaux magnifiques lorsqu'ils ne composeront pas sur des paroles ; si vous leur en donnez, ils feront ce que les peintres appellent des croûtes.

(1) M. de Momigni a fait un heureux essai du moyen que propose Grétry en mettant des paroles sur la musique d'un quatuor de Mozard. Voyez son *Cours complet d'harmonie*, 3 volumes in-8º.

(*Éditeur.*)

Procédés du poète.

Le poète, après avoir conçu son plan, ne doit versifier que les endroits qui lui paraîtront de pure déclamation, et devant servir au récitatif; dès qu'il sentira sa verve s'animer et demander du chant mesuré, il faut qu'il écrive en prose. Si c'est un père, par exemple, qui exige de sa fille le sacrifice de son amour, il écrira : « Fille cruelle ! tu veux donc ma mort ? quoi ! l'ami le » plus tendre, qui sauva les jours de ton père ; à qui je » promis ton cœur, comme la seule récompense qui » puisse égaler le bienfait, tu le refuses; tu refuses de » m'obéir ! fille cruelle ! tu veux donc ma mort ? »

Les duos, les trios, les quatuors, les chœurs, doivent être écrits de même. Envoyez ce canevas à Haydn, sa verve s'échauffera sur chaque morceau; il n'en suivra que le sentiment général, et sera libre dans sa composition, pourvu qu'il ne sorte pas du genre, et prévoie, à quelques égards, le diapason de la voix à laquelle le morceau est destiné. Qu'il se garde bien de croire que les paroles feront passer un morceau que sans elles il rejetterait comme médiocre : non; il faut que chaque morceau de symphonie soit tel qu'il n'y désire plus rien pour l'effet, l'unité, la fraîcheur et la nouveauté des idées. Le frein dont on le dégage lui impose la loi de bien faire : on ne le rend libre, on ne brise ses fers, que pour avoir un résultat supérieur à celui du compositeur qui travaille sur les paroles, et qui a mille difficultés à vaincre.

Procédé du musicien.

Le musicien ayant fait sa partition, et ayant laissé les lignes en blanc pour recevoir la partie ou les parties du chant, fera exécuter son ouvrage à grand orchestre; les morceaux qui n'obtiendront pas l'applaudissement seront refaits. Encore une fois, il ne lui doit pas être permis de rien faire de médiocre. L'on fera alors une seconde répétition de son ouvrage; le poète lira le sens des paroles après chaque morceau, et souvent les spectateurs doivent se dire : « Je l'avais deviné, » ou « Je » l'avais senti. »

Procédés du poète avec le musicien.

J'aimerais qu'une ou deux personnes choisies fussent auprès du poète et du musicien, lorsqu'ils travailleront à faire les vers que doit recevoir la musique. Souvent l'on s'obstine à vouloir trouver mieux que ce qui est bien; un homme de goût décide en ce cas, et empêche la chaleur de se ralentir. D'ailleurs, le musicien, prévenu sur ses tableaux, leur ayant déjà supposé des paroles, indécis sur celles que lui présente le poète, se rend à l'avis d'un tiers qui aplanit tout, et fait avancer le travail. Le musicien se gardera bien d'exiger que chaque note porte une syllabe; il ne doit conserver en entier que les traits de chant heureux : du reste, toutes les parties qui composent sa partition instrumentale serviront tour à tour pour former son chant. Si le poète trouve un vers heureux, c'est au musicien de l'employer avec quelques

sacrifices pour la mélodie. De quelque manière qu'il travaille, et qu'il fasse au poète plus ou moins de sacrifices, je le défie de rendre sa musique mauvaise, puisque d'avance elle est excellente et qu'il ne doit point déranger l'ensemble de la partition : il peut même dessiner son chant avant de travailler avec le poète ; pourvu qu'il soit simple et d'une belle mélodie, la poésie trouvera mille ressources pour exprimer ses accens.

Alors chaque morceau de musique aura une couleur différente ; ils auront une unité parfaite et serviront tous dans les concerts.

Les morceaux mutilés de notre musique dramatique sont tels, parce que le poète n'ayant rien destiné particulièrement au chant mesuré, le musicien saisit deux ou trois vers qui lui conviennent : mais bientôt il est arrêté et forcé de recourir au récit, parce que le sens des paroles l'exige. Que l'on ne croie pas que cette manière soit l'unique ni même la meilleure : elle est, il est vrai, exempte de lenteur ; mais combien de fois ne voudrait-on pas entendre la suite d'un air interrompu, si le chant en est heureux ?

Je ne parle pas de la peine qu'aura le poète en faisant les paroles sur la musique ; il en aura sans doute : mais à ne considérer que l'art poétique en lui-même, que perdrons-nous dans le style ? quelques airs ou duos, qui seront peut-être écrits avec moins d'élégance : mais quant aux trios, quatuors, chœurs, etc. que sont, le plus souvent, les paroles de tels morceaux ? des mots enfilés qui ne valent pas la peine qu'ils donnent au mu-

sicien. Laissez-lui donc former son tableau d'après la situation; des paroles si communes viendront aisément se ranger sous sa musique.

Un tel travail, ne dût-il pas réussir, doit être essayé; mais il réussira, et au-delà de ce qu'on imagine. Je n'en ferai pas l'essai, et je ne le conseille à aucun compositeur de musique vocale : s'ils sont d'aussi bonne foi que moi, ils diront qu'une symphonie leur coûte souvent plus de peine que la scène la plus difficile : j'indique aux compositeurs de musique instrumentale le moyen de nous égaler et de nous surpasser, peut-être dans l'art dramatique (1).

Aucun ouvrage ne m'a coûté moins de peine que la musique d'*Andromaque* : trente jours ont suffi pour faire et écrire la partition. Il est vrai que, contre mon habitude, je composais le soir, et j'écrivais le lendemain matin. L'auteur des paroles, Pitra, ne me quitta pas un instant (2). Toujours entraîné par la beauté et

(1) Ce premier volume fut publié en 1789. Ce que je viens de dire sur la manière de composer la musique, en prenant pour base principale la partie instrumentale, n'a-t-il pas été pris trop à la lettre par plusieurs compositeurs? Il est vrai qu'ils font leur musique sur les paroles déjà faites: mais si cette musique est une espèce de symphonie d'Haydn; si la partie du chant est moins obligée que celle de l'alto, est-ce là ce que j'avais indiqué? non : un chant pris à volonté dans toute une partition peut et doit être un chant aimable; mais il faut, comme je l'ai dit, qu'il soit fait avant les paroles.

(2) Qu'on ne croie pas que Pitra ait eu la moindre pré-

la rapidité de l'action, cet ouvrage fut fait d'un seul jet; il pèche peut-être par trop de chaleur, même en musique, et je conseille à ceux qui la feront exécuter de n'en pas presser les mouvemens.

C'est, je crois, la première fois qu'on a eu l'idée d'adopter les mêmes instrumens pour accompagner partout le récitatif d'un rôle qu'on veut distinguer. Lorsque Andromaque récite, elle est presque toujours accompagnée de trois flûtes traversières, qui forment harmonie.

Plus j'eus de facilité à traiter ce genre, plus je me persuadai qu'il n'y avait qu'une manière de le faire. J'en fus convaincu, lorsqu'après avoir travaillé sur un très-bon poème, intitulé *Électre*, que je n'ai pas encore offert à l'Opéra, quoique l'ouvrage soit achevé, je sentis que l'harmonie seule pouvait donner des couleurs différentes aux mêmes accens tragiques.

Ce travail ne peut contenter que le musicien qui n'a pas reçu de la nature des chants assez variés pour se prêter à tous les tons de la déclamation.

La tragédie d'*Andromaque* eut, à deux reprises, environ vingt-cinq représentations, qui furent inter-

tention en faisant ce poème; il ne touchait aux vers du divin Racine, qu'avec respect, et parce que la musique exigeait des coupures. L'envie qu'il avait de me voir essayer mes forces sur un sujet tragique lui fit entreprendre cet ouvrage, qu'il m'apporta comme un canevas à être exécuté par un poète. Mais n'en connaissant aucun qui pût se charger d'une si terrible tâche, il fut forcé par moi d'en courir les risques.

rompues par l'incendie de la salle du Palais Royal. Mlle Levasseur joua le rôle d'Andromaque avec distinction : Mlle Laguerre, dont l'organe ravissant retentit encore dans nos cœurs, le chanta en double, et semblait avoir emprunté les accens mêmes de la veuve d'Hector. Lainez y joua le rôle de Pyrrhus en double, en montrant aux spectateurs qu'il devait un jour créer les plus grands rôles. Larrivée, acteur inimitable pour la netteté de sa prononciation, et qui, pendant sa longue carrière au théâtre, n'a peut-être pas dérobé une syllabe aux spectateurs, se montra aussi noble, que dans ses plus beaux rôles, en remplissant celui d'Oreste.

COLINETTE A LA COUR,

Comédie en trois actes, en vers, par de S***; représentée par l'Académie royale de musique, le 1er janvier 1782.

L'EMBARRAS DES RICHESSES,

Comédie en trois actes, en vers, par de S***; le 26 novembre 1782.

LA CARAVANE,

Comédie en trois actes, en vers, par Morel de Chedeville, le 30 octobre 1783.

———

L'OPÉRA de Paris est, en tout sens, le pays des illusions; la moindre innovation y est un crime pour ses habitués. Il fallut combattre long-temps pour que Rameau remplaçât Lulli; et, de nos jours, il a fallu dans cent écrits, avertir les Français que l'on chantait en mesure dans toutes les cours de l'Europe, et que la psalmodie dont ils étaient idolâtres était reléguée dans les couvens.

Quel courage ne faut-il pas pour combattre des illusions qui constituent le bonheur d'un grand nombre de spectateurs? Écoutez le bon vieillard qui, après vous avoir chanté pesamment quelqu'air à peu près dans le genre, Ex. XXXI, vous dit : « Avouez que cet air est » plein de graces. Ah! si vous aviez vu Mlle*** dan- » sant cet air charmant!.... Quel charme dans tous ses » pas! Non, vous ne reverrez plus ce temps-là. » C'est en essuyant ses yeux, qu'il se rappelle celui de sa jeunesse et de ses amours. Dans ce cas, la sensation qui nous rappelle un objet aimé devient en quelque sorte le plaisir même, quoiqu'il n'en soit que la réminiscence : les plus douces sensations ne sont jamais que des sou-

venirs. La première fois que l'on sent, c'est peu de chose; mais, dans les beaux-arts surtout, le plaisir se multiplie autant que la même sensation se renouvelle, parce qu'elle entraîne avec elle les accessoires agréables, qui chaque fois l'ont accompagnée. Pour prouver la nullité de l'expression en musique, n'a-t-on pas osé dire que l'air avec lequel nous avons été bercés, quel qu'il puisse être, nous fait éprouver des sensations délicieuses? Mais l'air en pareil cas n'est point un agent exclusif; car un meuble, un objet quelconque semblable à celui de notre nourrice, doit aussi nous rappeler le temps précieux de notre innocence.

Lorsque je portai la comédie lyrique sur la scène de l'Opéra, je fus aussi regardé comme un novateur répréhensible (1). Cependant je voyais le public fatigué de la tragédie, qui ne quittait pas la scène. J'entendais les nombreux partisans de la danse murmurer en la voyant réduite à jouer un rôle accessoire et souvent inutile dans la tragédie (2). Je voyais l'administration, cherchant la variété, reprendre sans succès des fragmens, ou des pastorales anciennes; je disais partout que deux genres, toujours en opposition, se prêtaient des charmes mutuels; que les Comédiens français don-

(1) Le *Seigneur Bienfaisant* avait paru avec succès avant les ouvrages dont je parle; mais je demande si la partie vocale y était traitée par le musicien d'une manière à faire époque?

(2) La danse de l'Opéra mérite à tous égards ses nombreux partisans par la perfection où elle est portée.

naient alternativement la tragédie et la comédie, et que, si on les obligeait à renoncer à un des deux genres, ils ne sauraient se décider. Enfin ces trois ouvrages, et surtout la *Caravane*, donnés en très-peu de temps, fixèrent l'opinion publique sur la nécessité d'établir la comédie lyrique à ce spectacle (1).

L'ÉPREUVE VILLAGEOISE,

Comédie en deux actes, en vers, par Desforges; représentée aux Italiens, le 24 juin 1784.

CE petit ouvrage doit son existence à la chute complète d'un plus grand ouvrage, intitulé *Théodore et Paulin*, en trois actes, et à double intrigue. J'avais remarqué à la première et dernière représentation de cette pièce, que l'ennui et le plaisir se peignaient alternativement sur la physionomie des spectateurs : l'ennui était toujours causé par les acteurs nobles, et les paysans ramenaient

(1) Les mêmes clameurs s'élèvent aujourd'hui contre les ouvrages qui se jouent au Grand Opéra et que le succès justifie. Au dire de certains vieux amateurs, le *Comte Ori*, la *Muette*, sont un scandale pour le genre; la *Caravane*, *Panurge*, les *Prétendus*, étaient, dans leur nouveauté, la perte, disaient-ils, du vrai beau. Nous rappellerons ce vieil adage : *Tous les genres sont bons, hors le genre ennuyeux*.
(*Éditeur*.)

chaque fois la gaieté. Je partageai tellement les sentimens du public, que, malgré les sollicitations des comédiens, je refusai une seconde représentation qui aurait produit le même effet. Je proposai à l'auteur des paroles un plan qui excluait les personnages nobles : il l'adopta, et fit de *Théodore et Paulin* une pièce en deux actes, sous le titre de l'*Épreuve villageoise*. La fugue qui termine le premier acte,

>Il a déchiré mon billet....

sera sans doute un obstacle à ce que ce petit ouvrage soit joué dans les sociétés, où il devrait être singulièrement adopté. J'ai placé une fugue dans cette pièce pour encourager un élève qui, ennuyé de faire des fugues, me disait qu'il ne regretterait pas sa peine, si elles pouvaient servir à quelque chose; la fugue, lui dis-je, vous apprendra à écrire correctement. La nature donne la mélodie, il est vrai; mais la fugue est la rhétorique qui apprend au musicien à faire et à lier les phrases harmoniques. J'employai donc alors, pour la finale qui m'occupait, une fugue que j'avais faite anciennement. Cependant je conseille rarement l'emploi de cette composition, dont le parterre ne sait aucun gré au musicien, et qui pour les acteurs est trop difficile à retenir.

Voici les retranchemens que j'ai faits à ce morceau, pour en faciliter l'exécution dans un spectacle de société.

Lorsqu'on arrive à l'endroit

>Eh bien, Denise, et mon billet?

SUR LA MUSIQUE.

DENISE.

Votre billet?

dites ce qui suit en dialogue parlé :

DENISE.

Il a déchiré vot'billet?

LA FRANCE.

Il a déchiré mon billet!

ANDRÉ.

Oui, j'ai déchiré vot'billet,
Et par là morgué j'ai bien fait.

Reprenez ensuite les trois accords en *sol*.
La France chante,

Mais du moins vous l'aurez pu lire.....

Après le récit

J'avais écrit oui, eh bien! eh bien!

dites encore en dialogue parlé :

LA FRANCE.

Il a déchiré mon billet.

ANDRÉ.

Oui, j'ai déchiré le billet.

Madame HUBERT.

M. André, c'est fort mal fait,
J'devrais punir cette insolence;
Mais j'prétends vous accorder tous.
Qu'elle prenne pour sa vengeance
M. d'La France pour époux.

ANDRÉ.

Oh! jarnigoi quelle indulgence!

DENISE, *à part.*

Queu désespoir pour mon jaloux.
J'adopte la vengeance.

Allez ensuite à cet endroit : (exemple XXXII)

Va, tu me l'payeras.

en chœur jusqu'à la fin de l'acte. Si l'on n'a point de chœur, l'on peut encore retrancher une partie du morceau d'ensemble de la fin du deuxième acte, sans nuire à l'action du poëme.

Lorsque La France, en entrant sur la scène, a chanté

> Allons rendre hommage
> A l'objet qui m'engage ;
> C'est l'honneur du village,
> C'est un objet charmant.

pendant ce temps André baise la main de Denise ; La France le voit, et saute à la fin du morceau en chantant

> Que fais-tu là ?
> Que fais-tu là ?

André répond :

> Moi, je rends hommage
> A l'objet qui m'engage....

Ce retranchement devrait même être adopté dans les spectacles publics, parce qu'il termine rapidement l'action.

J'ai soigné d'autant plus ce petit ouvrage, que l'exiguité du sujet m'en imposait la nécessité. Un poème qui comporte un puissant intérêt en a moins besoin, et l'on sent pourquoi ; j'ose dire même qu'il faut s'abstenir de trop rechercher la composition musicale d'un drame compliqué, de crainte que cette double complication ne fatigue les spectateurs.

Les couplets

> Bon dieu, bon dieu! comme à c'te fête....

furent incontinent chantés dans les rues, et dansés partout, même sur le théâtre de l'Opéra. J'avoue que ce genre de succès, que bien des compositeurs semblent dédaigner, me fit un sensible plaisir. C'étaient les premiers jolis couplets dont je faisais la musique, et je n'avais pas grande opinion de moi pour ce genre de composition. Cette pièce n'a pas quitté la scène, depuis le jour où elle y a reparu. Elle acheva la réputation d'une actrice (1) qui par les graces d'une heureuse tournure, sait réveiller l'indifférence, et se faire souvent préférer à la beauté.

(1) Mademoiselle Adeline.

RICHARD CŒUR-DE-LION,

Comédie en trois actes, par Sédaine; représentée par les comédiens italiens, le 25 octobre 1785.

Jamais sujet ne fut plus propre à la musique, a-t-on dit, que celui de *Richard Cœur-de-Lion*. Je suis de cet avis, quant à la situation principale de la pièce, je veux dire celle où Blondel chante la romance

<div style="text-align:center">Une fièvre brûlante...</div>

mais il faut convenir que le sujet en général n'appelle pas davantage la musique qu'aucun autre; je dis plus: la pièce devait n'être que déclamée; car alors la romance devant être essentiellement chantée, rien ne devait l'être que ce seul morceau, qui eût produit encore plus d'effet : je me rappelle d'avoir été tenté de ne faire précéder la romance au second acte, par aucun morceau de musique, uniquement pour cette raison; mais faisant réflexion qu'on avait chanté dans chaque situation du premier acte, j'abandonnai cette première idée, ne doutant point d'ailleurs que les spectateurs, se faisant illusion, n'écoutassent cette romance comme si elle eût été le seul morceau en musique dans l'ouvrage (1). Ces

(1) Quoique l'on chante souvent dans l'opéra comique, l'on ne chante pas toujours. Il y a chanter pour parler, et chanter pour chanter. Dans *Isabelle et Gertrude*, par exem-

mêmes réflexions m'engagèrent à la faire dans le vieux style, pour qu'elle tranchât sur tout le reste. Y ai-je réussi? Il faut le croire, puisque cent fois l'on m'a demandé si j'avais trouvé cet air dans le fabliau qui a procuré le sujet.

Sedaine, en me communiquant son manuscrit, me disait : « J'ai déjà confié ce poème à un musicien; il » ne l'a point accepté, parce qu'il croit ne pouvoir pas » faire assez bien une romance qui s'y trouve. Lisez, » décidez-vous, et point de complaisance de votre » part. »

Si j'acceptai sans hésiter ce bel œuvre dramatique, j'avoue que la romance m'inquiétait de même que mon confrère : je la fis de plusieurs manières, sans trouver ce que je cherchais, c'est-à-dire le vieux style capable de plaire aux modernes. La recherche que je fis pour choisir, parmi toutes mes idées, le chant qui existe, se prolongea depuis onze heures du soir, jusqu'au lendemain à quatre heures du matin (1). Nous confiâmes le rôle de Richard à Philippe, qui n'en avait pas encore

ple, Isabelle chante : *Quel air pur!* avec tous les accompagnemens de l'orchestre : sa mère, qui est dans le pavillon, ne l'entend pas. Survient Dorlis qui la tire par sa robe, elle fait un cri, sa mère se lève effrayée. Il faut que les hommes aiment singulièrement le plaisir, pour se prêter ainsi aux illusions théâtrales : ils font bien; car plus de sévérité détruirait l'art dramatique.

(1) Je me rappelle qu'ayant sonné pendant la nuit pour demander du feu. — Vous devez avoir froid, me dit mon domestique; vous êtes toujours là à ne rien faire.

créé, et qui, depuis ce succès, a mérité de plus en plus les applaudissemens du public. À plusieurs répétitions, la beauté de la situation, la sensibilité de l'acteur, jointes au désir de bien remplir son rôle, exaltaient son imagination, au point que ses larmes l'étouffaient lorsqu'il voulait répondre à Blondel,

Un regard de ma belle.....

Le jour de la première représentation, cet acteur, plein d'ardeur et de zèle, fut attaqué subitement d'une extinction de voix; il n'était plus temps de changer le spectacle, la salle était pleine; il me fit appeler dans sa loge. — Voyons, chantez-moi votre romance. Il articula quelques sons avec peine. — C'est bien là, lui dis-je, la voix d'un prisonnier; vous produirez l'effet que je désire; chantez, et soyez sans inquiétude.

Clairval remplit le rôle de Blondel d'une manière inimitable. La noblesse d'un chevalier, la finesse d'un aveugle clair-voyant qui conduit une grande intrigue: il sut employer tour à tour toutes ces nuances délicates avec un goût exquis. Jamais un rôle ne périclite dans les mains de cet acteur; il sait se retenir dans les endroits douteux, ou trop neufs pour le public; mais à mesure qu'on s'y accoutume, l'acteur déploie toute l'énergie dont son rôle est susceptible. Le comédien-machine est le même chaque jour, il ne redoute que l'enrouement; mais Clairval n'a pas le malheur d'être le même à chaque représentation; la perfection de son jeu dépend de la situation de son ame, et il sait en-

core nous plaire lorsqu'il n'est pas content de lui.

La musique de *Richard*, sans avoir à la rigueur le coloris ancien d'*Aucassin et Nicolette*, en conserve des réminiscences. L'ouverture indique, je crois, assez bien que l'action n'est pas moderne. Les personnages nobles prennent à leur tour un ton moins suranné, parce que les mœurs des villes n'arrivent que plus tard dans les campagnes. Le musicien, par ce moyen, peut employer divers tons, qui concourent à la variété générale.

L'air

O Richard! ô mon roi!

est dans le style moderne, parce qu'il est aisé de croire que le poète Blondel anticipait sur son siècle, par le goût et les connaissances.

Le trio

Quoi! de la part du gouverneur?

reprend une forme de contre-point convenable à sir Williams. Blondel, toujours attentif à saisir le ton de chacun, se vieillit dans les traits de musique, où il dit :

La paix, la paix, mes bons amis.

Ces traits qui ne sont rien en eux-mêmes, et que Duni avait employés si souvent, attirent l'applaudissement, parce qu'ils sont vrais ; je répéterai donc que rien ne doit être exclu de la musique, et que tout dépend de mettre un trait de chant dans sa véritable place.

On n'a peut-être pas remarqué combien de fois l'air de la romance est entendu dans le courant de la pièce, soit en entier ou en partie. Il l'est dans les endroits suivans :

PREMIER ACTE.

1º Lorsque Blondel veut fixer sur lui l'attention de Marguerite ;

2º Lorsqu'elle le prie de jouer souvent cet air, il le recommence ;

DEUXIÈME ACTE.

3º La ritournelle de la scène avec Richard ;
4º Un couplet ;
5º Un autre couplet, avec refrain ;
6º Il joue l'air avec fracas pour se faire arrêter ;

TROISIÈME ACTE.

7º Lorsqu'il chante dans la coulisse pour être introduit devant Marguerite ;
8º Dans le morceau d'ensemble

Oui, chevaliers.....;

9º Dans le dernier chœur.

Il était aisé de fatiguer les spectateurs, en répétant si souvent le même air; mais il faut remarquer que la première fois il est joué sans accompagnement; la seconde fois, avec variation; la troisième, avec accompagnement; les quatrième et cinquième, avec les paroles; la sixième, joué seulement avec variation à doubles cor-

des, pour indiquer qu'il veut faire beaucoup de bruit ; la septième, il chante, sans accompagnement, la moitié du refrain seulement ; la huitième, dans le morceau d'ensemble

Oui, chevaliers.....;

il chante son air sur une mesure différente (Exemple XXXIII), n'est-ce pas comme s'il disait. « Sa voix a » pénétré mon ame, en chantant l'air qu'il fit pour » vous ? » La neuvième fois, enfin, dans le dernier chœur, où cet air est chanté en trio.

Sans doute il fallait présenter cet air sous autant de formes différentes, pour oser le répéter si souvent : cependant, je n'ai pas entendu dire qu'il fût trop répété, parce que le public a senti que cet air était le pivot sur lequel tournait toute la pièce.

L'air

Si l'univers entier m'oublie....

qui précède la romance, a montré une chose neuve. Les trompettes et timbales voilées ont semblé rappeler avec douleur la gloire du héros ; cet effet a paru bien senti. Le chœur qui termine le second acte,

Sais-tu ? connais-tu ?.....

est dans le ton du vieux contre-point ; les soldats de ce temps revenant de la terre sainte, les idées qu'on se fait de ce temps religieux, m'ont suggéré ce genre de musique.

Richard parut d'abord en trois actes, mais le troi-

sième n'était pas celui que l'on joue actuellement : l'on engageait le gouverneur à rendre Richard ; il cédait par raison, et quoiqu'il dît à Laurette que son amour pour elle n'y avait point de part, les spectateurs le croyaient, et blâmaient le gouverneur qui manquait à son devoir. Sedaine, en abrégeant le troisième acte, en fit un quatrième. Le gouverneur ayant refusé de rendre Richard, était retenu prisonnier chez Williams ; Blondel se trouvait dans le même souterrain, sous prétexte que le père de Laurette avait découvert qu'il servait le gouverneur et sa fille dans leurs amours.

Blondel se faisait donner un écrit du gouverneur, assez équivoque pour qu'on lui remît Richard ; quoique le gouverneur n'eût pensé qu'à sa propre délivrance, Richard paraissait dans la prison au grand étonnement du gouverneur.

Cette manière déplut encore plus que la première : cependant, les représentations se continuaient toujours avec la même affluence, grace au second acte.

Les habitans de Paris avaient une telle envie de voir terminer cet ouvrage d'une manière agréable, que chaque société m'envoyait un dénouement pour Richard. Enfin Sedaine adopta le siége qui concilie tout, qui laisse intacte la conduite du gouverneur, et qui présente un beau spectacle, seule ressource qui restait après avoir intéressé aussi vivement dans le second acte. Il est inutile de parler du succès de cette pièce ; il paraît que cent représentations, toujours extrêmement nombreuses, suffiront à peine à l'empressement du public.

PANURGE

DANS L'ÎLE DES LANTERNES,

Poëme en trois actes, en vers, par Morel de Chedeville; représenté à l'Opéra le 25 janvier 1785.

PANURGE est le premier ouvrage entièrement comique qui ait paru avec succès sur le théâtre de l'Opéra, et j'ose croire qu'il y servira de modèle. Le sujet en est simple, la pompe y est inhérente, et les divertissemens sont nécessaires. La tempête du premier acte, qui amène le héros de la pièce sur le théâtre, est une idée neuve.

> Oui, vous serez heureux,
> Si par un orage
> Un étranger jeté sur ce rivage....

Après l'accomplissement de cette prédiction du grand-prêtre, la joie du peuple, les fanfares, en contraste avec le bruit du tonnerre, sont d'un bon effet. Ce comique, tiré de la chose même, me semble digne de Molière.

Panurge et Arlequin sont des caractères dont l'effet est certain sur l'esprit du peuple, et de tous ceux qui se permettent de rire. En effet, le moral d'un être qui ne réfléchit ni sur le passé ni sur l'avenir;

> Ne te souvient-il plus que tu fus marié?
> — O ciel! en voyageant je l'avais oublié.

un être que le présent seul occupe, qui, toujours prévenu de son petit mérite, jouit même des plaisanteries qu'on lui adresse; ce caractère est immanquable au théâtre, et peut-être chaque homme dans la société devrait désirer le moral de Panurge, si l'amour-propre n'était révolté par l'idée d'être dupe pour être heureux.

Si le disciple de Socrate eût composé sa république de sujets du caractère de Panurge, le bonheur général n'eût pas été douteux avec un chef tel que Platon. L'ouverture de cette pièce indique les caractères nobles et comiques qui vont paraître sur la scène. La phrase suivante (Ex. XXXIV) est une des plus longues qu'on ait faites en musique; j'aurais également adopté cette phrase, sans doute, si la scène n'eût pas été dans le pays des Lanternes ou des Lanternois. « Dans ce pays l'on n'est jamais pressé » dit le poème, mais j'aime mieux qu'elle soit à l'opéra de *Panurge*. Cette ouverture servit à développer les talens rares des danseurs et des danseuses de l'Opéra. L'idée de la proposer comme musique de danse ne m'est venue que deux jours avant la première représentation; j'étais fâché de voir que la danse finale des opéras n'était presque jamais que le signal du départ, et que les loges étaient vides lorsque la toile tombait. Je jouai donc l'ouverture à Gardel l'aîné, en lui faisant remarquer les contrastes qui s'y trouvent; il l'adopta d'autant plus volontiers qu'il était l'inventeur de ce qu'on appelle finale de danse; la réussite a si bien répondu à notre attente, que les ennemis des auteurs n'ont pas fait difficulté d'attribuer le succès constant de

cet ouvrage, à l'ouverture reprise avec danse à la fin de l'opéra ; mais qu'on me montre un ouvrage qui réussisse par le charme des dix dernières minutes de sa durée, et je les en croirai.

Le récitatif de Panurge est, je crois, vrai, sans être trivial ; il doit moins ennuyer que le récitatif noble, parce que les inflexions y sont plus multipliées. Sans l'intérêt de la scène, je doute qu'un récitatif noble pût se soutenir par sa déclamation. Les morceaux de chant de cet opéra peuvent presque tous se détacher pour être exécutés dans les concerts ; cet avantage n'est pas à négliger, quand on le peut sans nuire à l'intérêt dramatique (voyez l'article ANDROMAQUE). Laïs, qui nous parut doué de toutes les qualités nécessaires au rôle de Panurge, y a établi sa réputation. S'il a perdu par ce succès l'espoir d'être cité comme le premier acteur tragique de l'Opéra, il ne doit point en être fâché ; c'est le public qui lui a assigné sa véritable place ; trop heureux l'acteur qu'il prend sous son aile. Quand ce même public se rappelle les talens de Lekain et de Préville, on ne voit guère de quel côté ses regrets font pencher la balance.

LE MARIAGE D'ANTONIO,

Comédie en un acte, représentée aux Italiens
le 29 juillet 1786.

Je commencerai cet article en rapportant la lettre que j'écrivis aux auteurs du Journal de Paris, le samedi 29 juillet 1786.

« Messieurs,

» Prétendre garder l'anonyme en donnant au public
» une pièce de théâtre, m'a toujours paru une inconsé-
» quence, d'autant qu'on doit être sûr que le secret ne
» sera point gardé. Peut-être même serait-il difficile de
» prouver que c'est par une véritable modestie qu'en
» pareil cas on cherche à se cacher.

» J'ai donc l'honneur de vous annoncer que la petite
» pièce en un acte, intitulée le *Mariage d'Antonio*,
» qu'on donne aujourd'hui aux Italiens, a été mise en
» musique par une de mes filles, âgée de treize ans. Mais
» comme je ne veux point altérer la candeur de son
» âge, en excitant en elle une présomption menson-
» gère, je dois dire qu'ayant elle-même composé tous
» les chants avec leur basse et un léger accompagnement
» de harpe, j'ai écrit le partition, qu'elle n'était pas en
» état de faire. Les morceaux d'ensemble ont été recti-
» fiés par moi ; cette composition exigeant une connais-

» sance du théâtre que je serais bien fâché qu'elle eût
» acquise.

» Si ses chants sont quelquefois déclamés avec vérité,
» cela provient sans doute de la manière dont je l'ins-
» truis, et qu'il n'est pas inutile, peut-être, de faire
» connaître.

» Lorsqu'elle m'apporte un morceau que je juge n'être
» pas saisi musicalement dans le sens des paroles, je
» ne lui dis pas : *Votre chant est mauvais ;* mais
» *Voici*, lui dis-je, *ce que vous avez exprimé.* Alors
» je chante son air sur des paroles que j'y crois analo-
» gues, et je donne une vérité d'expression à ce qui
» n'était que vague ou à contre-sens.

» Cette méthode d'éducation m'a paru la meilleure;
» car pourquoi rejeter, comme mauvais, ce qui en cer-
» tains cas aurait pu être bon? En se perfectionnant
» dans l'art des modulations avec une excellent maître,
» Tapray; en apprenant avec moi l'art d'écrire le con-
» tre-point, je ne juge pas inutile de l'accoutumer à
» se servir de l'expression juste. Cette habitude doit
» être prise de bonne heure; car le langage musical,
» énigmatique pour bien des gens, est en effet aussi vrai,
» aussi varié que la déclamation : je lui enseigne des
» vérités dont je suis persuadé.

» L'étude d'un compositeur est celle de la déclama-
» tion, comme le dessin d'après nature est celle d'un
» peintre. Il faut consulter l'âge, l'état, les mœurs,
» la situation du personnage qu'on veut faire chanter.
» Quand on a saisi ces rapports et cet ensemble, c'est

» à la nature à faire le reste ; c'est-à-dire que c'est à
» elle à former un chant agréable, né de la décla-
» mation. Si au contraire vous ne faites qu'un chant
» vague, vous ne contentez que l'oreille; si vous dé-
» clamez seulement, vous ne contentez que le bon sens;
» mais chanter et déclamer sont les secrets du génie et
» de la raison.

» Je dis à ma fille ce que je voudrais qu'elle fît un
» jour, et ce que je voudrais faire moi-même.

» C'est à titre d'encouragement que je lui ai permis
» cet essai; mais le public seul peut lui permettre de
» continuer. C'est à lui d'encourager un sexe qui, né
» pour démêler peut-être mieux que nous les nuances
» du sentiment et les finesses de la comédie, pourrait
» trouver à la fois la gloire et l'aisance honnête, dont les
» chemins lui sont partout fermés. La peinture se glo-
» rifie des talens supérieurs de madame Lebrun et de
» madame Guiard; pourquoi la musique n'aurait-elle
» pas un jour des maîtres du même sexe, dans l'art
» de nous charmer par des compositions musicales? »

J'ajouterai à cette lettre, que pour former un élève, il est essentiel de lui faire comprendre avec précision l'exacte ponctuation de la musique.

On pourrait sans doute assigner quelle doit être à la rigueur la note de la gamme qui doit se rapporter à tel signe de la ponctuation du discours; marquer une différence entre le point d'exclamation et d'interrogation; une entre les deux points ou le point et virgule; mais ce serait mettre des entraves au sentiment, dont il s'écar-

terait sans cesse. Le meilleur lecteur ou déclamateur est celui qui fait le mieux sentir ce qu'il dit; il en est de même du musicien; une sorte de liberté doit de toute nécessité exister dans les arts; l'ignorant en abuse, mais l'homme de génie en profite.

Voici encore un moyen peu usité qui m'a réussi. Nous prenons de la bonne musique instrumentale, et en jouant ou en solfiant la partie chantante, nous cherchons tous les signes connus de la ponctuation; cependant, comme je l'ai dit, l'exclamation et l'interrogation se prennent aisément l'une pour l'autre, de même que le point et virgule et les deux points ; la différence n'existe guère que dans le signe, et peu dans l'accent de la voix.

Cet exercice accoutume l'élève à être précis, et à rejeter les phrases équivoques relativement aux paroles. La musique vocale qui ennuie, est presque toujours phrasée et ponctuée à contre-sens, et c'est le plus grand tourment que puisse éprouver une oreille sensible.

J'ai donné plusieurs maîtres de musique à ma fille, et j'en changerai encore. Je sais qu'elle n'en tirera aucun parti, si elle n'est destinée qu'à être un compositeur du commun. Je sais qu'elle s'embrouillera dans les différens systèmes que ses maîtres lui présenteront; que m'importe? J'aime mieux qu'elle s'égare et reste ensevelie dans cette surabondance, que si elle devenait la copie d'un seul homme. Mais si la nature l'a destinée à être quelque chose par elle-même, elle aura de quoi choisir, et saura mettre à profit jusqu'aux contradictions qui existent entre tel et tel système.

L'élève doit tout voir, tout connaître, tout comparer; c'est de ce chaos qu'il se forme un genre et un style. C'est ainsi que, tenant tout de ses maîtres, la nature doit tout rectifier en lui pour le rendre original.

Les maîtres d'harmonie n'enseignent à ma fille que des phrases harmoniques, moi seul je lui dis où et comment elles doivent être employées.

Je lui répète souvent les principes répandus dans ces Essais; je l'encourage en lui disant qu'il est une mélodie vers laquelle elle est appelée; que la jeunesse a mille sensations à nous révéler par la mélodie, tandis que l'artiste, quoiqu'expérimenté, mais fatigué ou glacé par l'âge, n'a presque plus rien à nous dire dans ce charmant langage.

Il est, lui dis-je, deux sortes de mélodie : la première est celle que donne la sensibilité, qui ne subsiste qu'avec elle et comme elle; je veux dire que la sensibilité puérile du vieillard n'aura plus aucun des charmes de celle du bel âge.

Cependant cette fleur si belle a besoin d'une tige pour la soutenir; cette tige est l'harmonie qu'on n'acquiert que par l'étude de la combinaison des sons.

La seconde est une sorte de mélodie scolastique, que l'on apprend à faire par l'étude du contre-point et de l'harmonie. Celle-ci, toujours correcte, est ce qu'on appelle la musique bien faite, qui n'a qu'un certain nombre de partisans; mais la première plaît à tout le monde, quoiquelle rejette souvent les entraves d'une règle trop sévère.

On pourrait aussi regarder l'harmonie sous deux rap-

ports. Il est, en effet, une harmonie qui charme notre ame; mais n'est-ce pas parce qu'elle est produite par la mélodie qu'elle renferme? L'autre n'est qu'une suite de sons placés méthodiquement, dont l'artiste se sert cependant quelquefois pour ombrer son tableau, en ménageant des repos à la sensibilité des auditeurs, qu'il faut se garder d'épuiser.

J'ai dit quelque part qu'un accord se trouve par un procédé de l'art, mais que nous ne connaissions pas de procédé pour créer un trait de chant. L'homme qui possède le talent de faire des chants heureux, pourrait cependant former, dans cet art enchanteur, un élève déjà favorisé de la nature.

Examinons un instant cette partie, la plus délicate de l'art musical, et qu'on n'a jusqu'à présent enseignée que respectivement à l'harmonie; car on apprend bien vite à l'élève à faire chanter entre elles les parties qui constituent le contre-point ou la fugue; mais ici il n'est point question d'harmonie, il s'agit d'accoutumer l'élève à choisir dans quelques notes de la gamme, celles qui auront le plus de charmes dans leurs combinaisons, pour former un chant à voix seule. Ce chant heureux sera sans doute susceptible d'une basse, ou de plus ou moins d'harmonie de remplissage; mais c'est d'abord à ce chant seul qu'il faut tout sacrifier.

N'avons-nous pas remarqué que les airs les plus courus sont ceux qui embrassent le moins d'espace, le moins de notes, le plus court diapason? Voyez presque tous les airs que le temps a respectés; ils sont dans ce cas. Il

faudrait donc prescrire à l'élève, en le laissant maître du mouvement, de faire des chants avec quatre, cinq ou six notes. La septième note de la gamme est dure, à moins qu'on ne fasse succéder les sons comme nous l'ont indiqué les anciens. (Exemple XXXV.)

Avec un maître sensible à la mélodie, je ne doute pas qu'un élève bien choisi ne s'accoutume à faire de ces chants heureux, dont on ne peut se rendre raison, mais qui cependant nous ravissent. Qu'on ne croie pas cette occupation sèche et minutieuse ; il est si flatteur de faire beaucoup avec peu de chose ! Racine, en rassemblant quelques mots communs pour tout le monde, jouissait sans doute en faisant un vers immortel. Au reste, un trait de chant heureux est presque toujours un élan de l'ame qu'il faut savoir saisir, en se donnant néanmoins la peine de le chercher. Le compositeur qui sait son métier peut faire, dans une matinée, douze à quinze mesures d'harmonie à l'abri de toute critique; mais je ne conseille à personne de promettre en huit jours un air assez heureux pour qu'il soit saisi par tout le monde, et chanté dans les rues.

Un habile instituteur, je veux dire celui qui suit la nature et n'a point de routine, doit étudier chaque élève qu'il veut former. S'il est vif, s'il a la mémoire aisée, il retiendra mieux les choses que les mots qui les représentent. Gardez-vous, dans ce cas, de faire de vains efforts pour placer méthodiquement dans son cerveau les règles que vous prescrivez. Gardez-vous de le comprimer dans une sphère trop bornée, en voulant lui incul-

quer une seule chose. Les impulsions doivent être légères, toujours différentes et proportionnées à la faiblesse de l'organe qui les reçoit. Présentez-lui des idées toujours à sa portée; faites disparaître les mots techniques. Quand vous lui aurez montré souvent les élémens de la partie de l'art que vous traitez, c'est lui-même qui leur donnera l'ordre qu'ils doivent avoir; il y parviendra tôt ou tard et ne l'oubliera jamais. La première idée appellera la seconde, celle-ci la troisième, etc.

Un jour je vis une jeune demoiselle qui pleurait; sa mère me dit avec chagrin, que le maître de musique de sa fille ne pouvait, depuis trois mois, lui apprendre la valeur des notes. — Cela est cependant bien aisé, dis-je à la demoiselle. Avez-vous de l'argent dans votre bourse? — Oui, monsieur. — Donnez-le moi. Comment appelez-vous cela? — C'est un sou. — Bon. Je le mis sur la table. — Donnez-moi à présent un sou en deux pièces de monnaie. — Elle me regarde et dit : Ce sont deux demi-sous que vous demandez? — Oui : — Les voilà. Je les mis sous la pièce d'un sou. — Qui a le plus de valeur, lui dis-je, de ce sou, ou de ces deux demi-sous? — Ah! quelle plaisanterie, me dit-elle; mais c'est la même chose. — Il est vrai, lui dis-je. Donnez-moi à présent un sou, que je veux donner à quatre petits enfans bien pauvres. — Un sou pour quatre petits enfans! quatre liards vaudraient mieux, ils en auraient chacun un. — Vous avez raison. Je les pose sous les autres pièces de monnaie. Il y a bien encore huit petits enfans dans une autre maison, mais je ne veux leur donner qu'un

sou à partager entre eux, et cela me paraît difficile. — Oui, très-difficile, me dit-elle; car cela ne se peut pas... et voilà sa tête qui travaille. — Eh bien donnons un liard pour deux enfans. — Oui, lui dis-je; mais chacun voudra le garder dans sa poche : ils se querelleront. — Cela est vrai; pourquoi n'a-t-on pas fait des demi-liards aussi ? — Il y en a dans mon pays, lui dis-je. — Eh bien, faites-en venir. — Oui, et en attendant mettons sur la table des petits morceaux de papier pour les remplacer.

La bonne mère souriait pendant la leçon. — Allons, mademoiselle, dis-je à sa fille, vous savez la valeur des notes aussi bien que votre maître; j'ai changé leurs noms, parce qu'ils étaient trop difficiles à retenir; prenez du papier, et écrivez ce que je vais vous dicter.

La ronde s'appelle un sou, la blanche un demi-sou, et il faut deux demi-sous pour faire un sou. La noire s'appelle un liard; il en faut deux pour un demi-sou, et quatre pour faire un sou. La croche s'appelle un demi-liard; il faut deux demi-liards pour faire un liard, il faut quatre demi-liards pour faire deux liards, et huit demi-liards pour quatre liards.

Ce détail est puérile, mais il faut qu'il le soit pour l'enfant de quatre à cinq ans.

Avant d'assujettir les sons à des valeurs quelconques, on exerce les élèves sur l'intonation seulement, c'est-à-dire, qu'on leur fait chanter des notes avant de battre la mesure. Je demande s'il ne serait pas très-utile de leur apprendre ce qu'ils ne savent pas, par une chose qu'ils

savent déjà, c'est-à-dire, de leur faire solfier les petits airs qu'ils savent par cœur? Je connais une jeune demoiselle (1) qui, étant obligée de partir pour la campagne, après avoir pris quelques mois de leçons, et ne sachant guère plus que sa gamme, s'avisa, sans que personne le lui eût inspiré, de solfier les contre-danses qu'elle dansait les dimanches et fêtes. De retour à Paris, son maître, très-étonné, fut loin de croire qu'elle eût perdu son temps (2). Remarquons que les premiers solféges qu'on donne aux enfans ne sont que des notes prises presqu'au hasard: on leur donne, même exprès, des chants insignifians, de peur que leur oreille ne les guide plutôt que leur intelligence; mais ce moyen les ennuie, et au contraire en leur faisant noter et solfier d'eux-mêmes l'air qu'ils savent par cœur, et qui leur rappelle le plaisir de la danse, c'est un moyen bien plus sûr de les instruire, en les amusant.

La connaissance de toutes les clefs est encore d'une très-grande difficulté pour les enfans et pour tous les élèves en musique. Après s'être accoutumé à une clé, il en coûte presque autant de peine pour s'accoutumer à une autre (3).

(1) Mademoiselle de Corancé.
(2) Grétry a dit ce que M. Galin, auteur du *Méloplaste*, a mis en exécution dans sa méthode et pour l'intonation et pour la mesure, et qui se rapporte si bien à cette pensée de Condillac: « Si vous voulez me faire concevoir des idées que je n'ai pas, il faut me prendre aux idées que j'ai : c'est à ce que je sais que commence ce que j'ignore. » (*Éditeur.*)
(3) Le *Méloplaste* fait ditparaître cette difficulté.

Clé d'*ut* sur la première ligne, sur la troisième, et sur la quatrième; clé de *fa* sur la quatrième ligne, clé de *sol* sur la seconde, etc. Il faut quinze ans pour qu'un musicien les connaisse toutes, et jamais également bien..

On aurait dû goûter le projet d'un musicien qui proposa l'unité de clés. Mais le diapason réel de chaque voix, dira-t-on, celui de chaque instrument, seront confondus ; quel renversement pour l'harmonie ! Je n'en vois aucun. Supposons qu'on adopte la clé de *sol* sur la deuxième ligne pour toutes les voix et les instrumens, excepté la basse, à laquelle je voudrais conserver sa clé de *fa* sur la quatrième ligne, ainsi que la viole qui joue souvent avec elle, voici alors ce qu'il faudrait faire :

Clé de *sol* pour les dessus, les violons, hautbois, flûtes, etc. (Exemple XXXVI.)

Clé de *sol* pour les haute-contres et les tailles. Sa forme eût indiqué qu'elle était à l'octave basse de celle du dessus, du violon, etc.

La clé de *fa* sur la quatrième ligne, servant à la viole aurait eu cette forme, ou toute autre :

Cela aurait dit que la viole joue naturellement l'octave haute de la basse.

En solfiant par transposition, c'est-à-dire, en appelant *ut* la tonique de chaque ton, je sais que l'unité de clés devient inutile ; mais ne chantons plus par transposition, car dans tous les cas il vaut mieux laisser apercevoir à l'élève que dans tel ton il faut tant de dièses ou de bémols pour retrouver la gamme naturelle,

On dira que les différentes clés marquent au juste l'étendue ou le diapason de chaque voix, en commançant sous la première ligne, et en finissant au-dessus de la cinquième ; mais cela n'est bon que dans les chœurs, encore la clé d'*ut* sur la troisième ligne ne convient guère aux haute-contres de l'Italie, à cause de leur étendue (1). On dira encore que pour trouver

(1) En France et en Allemagne les hommes chantent la haute-contre, et ce n'est pas sans peine ; en Italie, ce ne sont pas même les femmes, auxquelles la nature accorde souvent un superbe bas-dessus, qui est la véritable haute-contre, mais les malheureuses victimes que l'avarice et la barbarie des parens ont fait mutiler, après avoir chanté le dessus, deviennent bas-dessus ou haute-contres à l'âge de trente ou quarante ans. Si l'Italie savait de quel œil le reste de l'Europe voit cet attentat envers l'humanité, elle aurait depuis long-temps réprimé cet abus horrible qui déshonore un des arts les plus nobles. Je sais que l'Italie ne peut se passer de musique, ni la musique des voix de dessus et de haute-contre ; mais les enfans de chœur sont la vraie pépinière qui fournirait à tout. Et quel mal y aurait-il quand, dans quelques États de l'Italie, on laisserait chanter les femmes sur les théâtres ? aucun. Peut-être au contraire on déracinerait deux crimes à la fois, et qui sont également contre nature.

(*Note de l'Éditeur.*) On voit que ces notes ont été écrites avant la réforme qui s'est opérée en Italie depuis l'invasion des armées françaises ; il y a erreur d'ailleurs relativement aux *castrats*, qui une fois privés d'une voix mâle et virile ne peuvent recouvrer la voix de tenor ou de haute-contre. La nature uniforme a accordé à la femme un timbre de voix plus doux que celui de l'homme ; il existe entre ces deux

l'*ut* sur la seconde ligne, il faudrait une clé, et qu'alors *ut* se trouverait sur toutes les lignes et les entrelignes. S'est-on jamais aperçu que cette clé manquait à la musique ?

Quant aux récitans, la nature ne leur donne presque jamais deux voix semblables par leur étendue. D'ailleurs chaque musicien se pique de prendre un ton au-dessus de son confrère ; les chanteuses italiennes, et mademoiselle Renaud, brochant sur le tout, entonnent déjà la moitié de la triple octave ; il faudra cependant bien que cela finisse, et qu'on retourne à la nature.

Si votre élève est d'une complexion forte, taciturne, s'il n'est point enjoué, il est probable qu'il a de l'embarras, de l'engorgement au cerveau. Vous le perdrez, si vous voulez le forcer à comprendre ; c'est vouloir remplir le trop plein. Que faut-il dans ce cas ? ne lui rien apprendre, mais enseigner les autres enfans devant lui, et les récompenser à ses yeux. Il voudra s'en mêler quelque jour ; il vous interrogera, reprendra et quittera cent fois ses occupations ; et les petites impul-

voix une différence sensible que l'on apprécie à un octave de différence, chacune de ces voix est sujette à des modifications que l'on classe de cette manière : voix de femme, premier et second-dessus. Pour les hommes, basse et tenor ; la différence qu'il peut y avoir entre chacune d'elles, sont des modifications soit dans les sons graves ou dans les sons aigus. Quelques sons de plus ou de moins dans l'étendue d'une voix, ne peuvent établir une distinction de timbre autre que celles que nous spécifions.

sions volontaires qu'il donnera aux fibres de son cerveau, le guériront probablement de sa maladie, et en feront peut-être un homme d'esprit, au lieu qu'une éducation forcée en eût fait certainement un imbécille (1).

LE COMTE D'ALBERT,

Drame en deux actes, et la suite en un acte, par Sedaine, de l'Académie française, représentés à Fontainebleau le 13 novembre 1786, et à Paris le 8 février 1787.

Le sujet du *Comte d'Albert* m'a paru original. Sedaine est un de ces hommes heureusement nés, pour qui la nature n'aurait point de charmes, s'ils ne la saisissaient dans tous ses rapports les plus vrais : il n'adopte une situation que parce qu'il est sûr qu'elle produira tel effet. Pendant les répétitions, je respecte ses moindres volontés ; s'il tourne une chaise, c'est parce qu'il prévoit que l'actrice vue de profil, fera l'effet qu'il désire ; mais il a peut être encore plus senti que raisonné ses situations.

Aussi l'a-t-on vu fondre en larmes à la représentation de la scène de Blondel avec Richard ; preuve incontestable que le sentiment le guide dans ses compositions,

(1) Contester l'avantage des leçons collectives, c'est mentir à sa conscience, ou n'avoir nulle connaissance du cœur humain. (*Éditeur.*)

et que la scène mise en action le saisit lui-même autant que nous. De combien de sentimens, de combien de contrastes n'est-on pas affecté à la scène du deuxième acte d'*Albert!* C'est par reconnaissance qu'un malheureux porte-clé devient le dieu tutélaire d'une famille respectable. Un grand seigneur se revêt des guenilles de cet homme. « Prenez mon habit, prenez ces plats, ces » assiettes ; prenez ce panier, mettez ma perruque... » Tous ces mots les plus communs sont ennoblis par la situation : avec quel art il rend l'issue de la prison difficile ! « Vous monterez trois marches, vous en des- » cendrez six ; au fond d'une allée obscure, vous trou- » verez un escalier qui tourne..... » Ne semble-t-il pas avoir mis l'escalier qui tourne, pour nous faire craindre qu'un vertige ne trouble le comte d'Albert ! « Prenez » tel son de voix, baissez votre tête ; croyez être moi, » vous êtes sauvé. » Ces mots, dignes de Shakespear, ne sont jamais entendus, parce que les spectateurs ne se contiennent point. Remarquez encore dans cette scène, la comtesse assise par terre, foulant aux pieds un riche habit, maniant de ses doigts délicats les guêtres du porte-faix pour revêtir l'époux qu'elle adore. Antoine se déshabille presque nu devant cette dame vertueuse ; mais qu'on est loin de songer à l'indécence !

Cependant, à travers mille sentimens d'intérêt dont le spectateur est agité, qui le croirait ? on voit dans les mêmes personnes des bouches convulsivement ouvertes par le rire, pendant qu'un torrent de larmes semble expier ce crime involontaire. Remarquons d'ailleurs comme

toujours les effets les plus puissans sont produits par de petites causes ; il n'est pas surprenant qu'une grande cause produise un grand effet, mais le contraire étonne. Dans *Richard*, Blondel délivre son roi ; Blondel se présente comme un pauvre aveugle, jouant du violon.

Son déserteur est arrêté ; c'est une noce de village qui produit la catastrophe la plus tragique : on lui fait croire, à la vérité, que c'est la noce de Louise, sa maîtresse ; mais il ne l'aurait pas cru, s'il n'avait vu cette noce et entendu les violons. C'est un *pont-neuf* que l'on joue. (Exemple XXXVII.)

Depuis que je connais le *Déserteur*, cet air de guinguette me fait frémir, et malgré moi je verrais à regret une noce de village se servir de cet air pour aller à l'église.

Je connais une femme qui n'a plus voulu qu'on frappât à sa porte, depuis l'impression que lui ont faite les coups de marteau dans le *Philosophe sans le savoir*, et qui, pour cet effet, y a fait mettre une sonnette.

Antoine, du *Comte d'Albert*, est renversé, et fait tomber un jeune officier dans la boue ; la suite de cet accident, si commun à Paris, et qui fait souvent rire les témoins, est l'origine de la terrible situation du second acte. Il y avait, je le sais, mille autres manières de rendre Antoine reconnaissant envers le comte ; mais celle que Sedaine a choisie, était celle qu'il fallait pour produire ce qu'il a produit.

Je crois cependant que cet ouvrage ne restera pas

tel qu'il est; on a vu avec quelle constance Sedaine et moi nous avons cherché à perfectionner le dénouement de *Richard :* c'est après avoir mis l'un et l'autre plus de trente ouvrages au théâtre, que nous nous sommes obstinés à nous servir de notre expérience pour mettre la dernière main à cette production. Le *Comte d'Albert* me tourmente, quoiqu'il soit bien vu du public; la situation du second acte mérite un cadre qui l'enveloppe d'une manière plus complète.

La musique du *Comte d'Albert* a été composée très-rapidement. Dès que le poème fut entendu, l'on me pressa de le mettre en musique pour pouvoir le donner à Fontainebleau, et il ne restait qu'un mois. L'ouverture est estimée des musiciens : elle fait peu d'effet sur le parterre, accoutumé depuis quelque temps à n'entendre que des contre-danses en forme d'ouverture, toujours accompagnées de la petite flûte. Le morceau d'ensemble,

> Arrêtez, ciel! qu'allez-vous faire?
> Pourquoi tuer ce malheureux?

a perdu l'intention que je lui avais donnée. Je dois dire que la comtesse paraissait au premier acte, suivie d'un de ses gens qui portait un sac de velours, elle allait par conséquent à l'église; et, pour indiquer d'avance que la comtesse verrait arrêter son mari, la basse contrainte, qui accompagne tout le morceau, annonçait la fin des offices divins par le son des cloches. (Exemple XXXVIII.)

Cette idée, je le sais, aurait échappé à presque tous les spectateurs; mais dans les arts d'imagination, l'on peut parler à l'imagination seule. Lorsqu'on se dit en écoutant de la bonne musique : « Je ne sais pourquoi » ce morceau me fait un effet extraordinaire, » c'est effectivement parce qu'il y a quelques rapports cachés qu'on ne démêle pas tout de suite.

Cependant le sac de velours fit rire à la première représentation; on ne le porta plus, et le morceau de musique est resté. La finale qui suit aurait pu être traitée de ma part avec un plus grand emploi d'harmonie et de modulations, si le temps m'eût permis d'attendre et de chercher; mais les traits répétés alternativement par le hautbois et par le basson (Exemple XXXIX); ces plaintes réciproques sont, je crois, heureuses et d'une grande sensibilité. Le hautbois parle pour les enfans, le basson pour la mère évanouie.

Je ne me suis jamais dissimulé que chanter en déclamant, et ne point quitter la même gamme, soit assez pour faire bien. Les modulations tiennent à la déclamation autant que le chant; ne pas changer de mode ou de ton à propos, est une faute, comme d'en changer sans nécessité. Les musiciens, en général, aiment trop les modulations, ils les approuvent souvent sans examiner si le sens des paroles y a conduit le compositeur. Lorsque j'entends un contre-sens de modulation, je ne puis m'empêcher de chercher à l'instant de quelle manière ce contre-sens pourrait cesser de l'être.

C'est ainsi que Vernet voit un nuage ou un caillou;

ces objets sont les mêmes pour tout le monde, et peu d'hommes savent leur assigner leur place : c'est pourquoi le même fait, raconté par différentes personnes, devient charmant ou ennuyeux.

Tant que le monde durera, le travail obstiné fera des savans, et l'organisation seule fait les artistes de la nature.

Le duo des enfans, au second acte,

> Quoi ! mon papa ! quoi ! déjà vous quitter ?

est en contraste avec la couleur générale de cet acte. Un ton clair, un mouvement de six huit, conviennent à l'enfance, qui ne se pénètre jamais vivement de la situation la plus tragique, qu'en proportion de ses forces et de son peu de prévoyance sur l'avenir.

Le petit trio de *Sylvain*,

> Venez vivre avec nous....

est dans le genre de ce duo, quoiqu'ils ne se ressemblent point par la mélodie. Le choix du ton et du mouvement est presque toujours indiqué par le caractère de la scène et des paroles : mais prétendre donner là-dessus une théorie, serait mettre de cruelles entraves au génie.

Le rhythme de nos vers français est peu sensible ; c'est du sentiment des paroles que le musicien doit tirer son mouvement ; car, à moins que le poète n'y ait fait la plus grande attention, les longues et les brèves

d'un vers ne correspondent point à celles des vers suivans : et quand même la poésie établirait un rhythme permanent, ce serait un inconvénient d'être forcé de le suivre; car, à la longue, je crois que le même mouvement continu doit engendrer une monotonie insoutenable. J'ai dit ailleurs que le chant syllabique continué sur un même mouvement, avait un empire puissant sur l'ame des spectateurs; mais il n'en est pas moins vrai que si un opéra entier était fait dans ce système, il serait aussi ennuyeux que monotone, quoique les rhythmes fussent aussi variés qu'ils peuvent l'être.

Je plains les musiciens de l'Italie, qui sont obligés de remettre jusqu'à quatre ou cinq fois en musique le même poème d'*Apostolo-Zeno*, ou de *Metastasio*. Dès que le sentiment a indiqué juste le ton, le mouvement et le caractère d'un air, comment se varier? Si l'on peut trouver deux fois la vérité pour dire une même chose, l'une doit être préférable à l'autre.

Le duo suivant,

>Oui, mon devoir est de mourir.

reprend le style de l'acte, dont on était sorti un moment. Les traits de chant les plus sensibles de ce morceau sont sur les vers,

>Cher objet de ma tendresse,
> Quoi! tu voudrais mourir?
>De ma famille si chère,
>Quoi! n'es-tu donc plus la mère?
>Qui, sans toi, l'élèvera?
>C'est par toi qu'elle vivra.

Le sens est toujours suspendu, et marque bien l'interrogation. Dans l'allégro qui termine le même duo, l'on peut, je crois, remarquer le chant que porte le vers

> Eh ! que m'importe la vie?

le dédain, la sensibilité, le désespoir, la déclamation et le chant y sont réunis. Le dernier vers

> Tu vivras pour nos enfans.

est estropié par la valeur des notes : à moins qu'on ne dise que le déchirement de l'ame autorise quelquefois à déchirer les paroles, il n'y a point d'excuse.

Les Italiens qui composent sur les paroles françaises sans connaître la langue, commettent cette faute à chaque instant.

J'ai dit que les Italiens aiment trop la musique pour lui donner d'autres entraves que celles de ses propres règles; c'est-à-dire, qu'ils font de la charmante musique, souvent aux dépens de la prosodie. L'expérience m'a convaincu que le chant détériore la langue à mesure qu'il devient italien. Les tournures du plus beau chant se présentent d'abord à l'imagination en composant sur des paroles françaises; on aperçoit ensuite des incorrections dans le langage, nécessitées par la tournure de ce chant : on les rectifie, alors le chant n'est plus le même; il est, si l'on veut, plus rapproché du chant français. Je dirai donc que le point où l'on doit s'arrêter ne peut être fixé que par la précision de la prosodie. Nous n'aurons donc jamais de musique, dirons-nous avec J.-J. Rousseau ? Nous en avons une, mais elle ne peut être absolu-

ment celle d'un peuple qui ne parle pas notre langue. Au reste, ne soyons pas plus sévères que les musiciens italiens, même lorsqu'ils chantent leur langue, et notre musique emploiera tout le luxe de la mélodie italienne et de l'harmonie des Allemands.

Voyez l'air charmant de Sacchini. *Barbare amour!* (Ex. XL.)

Il eût fallu chanter ensuite. *Tyran des cœurs.* (Ex. XLI.) Car *ty* est bref par l'usage; mais l'Ex. XLII a plus de grace; et voilà la règle générale des compositeurs italiens.

Dans un morceau de Chimène vous trouverez : *Et que le poignard de la haine.* (Ex. XLIII). Gluck eût fait (car il savait le français), (Ex. XLIV.) et il n'eût pas appuyé sur *que*.

Les partitions des Italiens fourmillent de fautes de cette espèce; ils se corrigent cependant par un long séjour dans la capitale; alors leurs enthousiastes insensés disent qu'ils se sont francisés, et ont gâté leur style.

C'est dès le commencement d'une carrière brillante qu'il faudrait engager les compositeurs italiens à séjourner en France. En nous apportant une mélodie suave, ils auraient le temps d'apprendre à s'en servir d'après les règles de l'art dramatique, qui, de leur aveu, n'est connu qu'à Paris. Sacchini m'a dit n'avoir fait qu'à Londres des recherches sur l'harmonie. Les derniers ouvrages de Jomelli attestent qu'il ne fit un véritable emploi de ses forces harmoniques que pour plaire aux Allemands. Il ne faut pas croire cependant que l'on puisse toujours étudier et employer une harmonie nom-

breuse ; il est un âge où notre cerveau ne nous rend plus que le reste des idées anciennement conçues. On aperçoit bien la bonne intention de certains musiciens qui, pour imiter les Allemands, veulent donner à leurs compositions le nerf qu'ils n'ont pas ; croient-ils nous en imposer par quelques unissons chromatiques, ou par quelques transitions subites qu'ils ont saisies comme à la volée ? non ; ils ressemblent à ce joli enfant qui croit nous faire peur parce qu'il se grossit la voix en nous faisant des grimaces. Si j'étais assez heureux pour concourir selon mes désirs aux progrès de mon art ; si je pouvais disposer de dix mille livres par année pour cet objet, j'enverrais, dès à présent, dix jeunes gens bien choisis, dans les conservatoires de Naples, cinq chanteurs et cinq compositeurs : les premiers n'y resteraient que deux ans, les seconds quatre. Ils apporteraient et entretiendraient à Paris cette simplicité, cette fraîcheur de chant qu'un sentiment mélancolique n'inspire que dans les pays chauds ; mais bientôt, ayant respiré l'air natal, ils donneraient des bornes à leur imagination exaltée.

Je reviens au *Comte d'Albert.*

La prière

O mon Dieu, je vous implore !

offre une hardiesse que j'ai hésité d'employer ; mais mon cœur l'approuvait, et le public l'a confirmée. Lorsque la comtesse, après avoir répété

O mon Dieu, je vous implore !

tombe à genoux, l'orchestre joue seul une prière sourde,

en contre-point d'église. Qu'on ne dise point que c'est mêler le sacré avec le profane. Est-il rien de plus sacré dans ce monde que le véritable amour conjugal?

Avec combien plus d'avantage encore ne se servirait-on pas des chants d'église, s'ils étaient tels qu'ils devraient être?

C'est par les sens que nous aimons toute chose : la musique doit contribuer à faire aimer la religion et les cérémonies religieuses; mais, excepté quelques hymnes, les chants pieux ont besoin d'une réforme presque générale. La mélodie en est si peu sensible, que les organistes qui les accompagnent sont presque toujours obligés de transporter le chant à la basse, parce qu'ils ne pourraient faire qu'une mauvaise basse sur certains chants. On n'a pas même observé de se servir des tons majeurs pour les chants d'allégresse. Le *Te Deum* est composé presque entièrement en mineur; le *Requiem*, au contraire, est dans un ton majeur. Il semble que Saint-Grégoire et d'autres compositeurs du chant d'église, ignoraient l'empire du mode.

Que veulent dire encore ces traînées de note sur une syllabe? Elles ne servent qu'à impatienter ceux qui écoutent, et les chantres qui les exécutent. Si l'office est double ou triple, **duplex vel triplex**, c'est alors qu'on entend alternativement, sur les cinq voyelles, des fusées qui n'ont point de fin. Cependant si les chants doivent être syllabiques, comme je le pense, c'est surtout dans les fêtes solennelles qu'ils doivent être nobles, simples, et non ornés de ces colifichets. Ce n'est pas l'harmoniste

savant qu'il faudrait charger de remplir cette tâche, plus importante qu'on ne croit pour faire révérer la religion; c'es aux musiciens qui auraient le plus de chant dans la tête qu'on devrait la confier. Peu de notes, un chant simple et analogue à la chose, susceptible d'une belle basse et d'une bonne harmonie, est ce qu'il faudrait. Alors chacun, selon son organe, pourrait ajouter une partie de remplissage. L'impression de ces chants, toujours simples, variés et mesurés pour que l'ensemble fût plus aisé à saisir, resterait dans l'ame des fidèles, et ils courraient louer Dieu dans les temples, sans risque d'être fatigués par une ennuyeuse psalmodie.

Nous avons des airs anciens qui pourraient servir de modèles aux chants religieux, tel par exemple celui-ci, qui, je crois, a fait impression sur tous ceux qui l'ont entendu : *Requiem*, etc. (Exemple XLV.)

Quel homme, après avoir assisté aux funérailles de sa femme, de sa fille, de son ami, ne garderait de tels chants dans son ame ? Cherchons, cherchons les sensations délicieuses, mais honnêtes et pures ; nous ne sommes heureux que par elles : et jamais l'homme sensible, qui aime l'attendrissement, ne fut redoutable pour ses semblables.

Dans le *Comte d'Albert*, comme dans beaucoup d'autres pièces, essayer de faire l'éloge de madame Dugazon, c'est vouloir expliquer la nature : elle entraîne par ses beautés, et nous force au silence. Cette femme admirable ne sait point la musique ; son chant n'est ni italien ni français, mais celui de la chose. Elle m'oblige

à lui enseigner les rôles que je lui destine; et j'avoue que c'est en tremblant que je lui indique mes inflexions, de peur qu'elle ne les substitue à celles qui lui inspire un plus grand maître que moi. Lorsqu'un heureux instinct favorise un individu, on doit le laisser agir. L'on m'a dit cent fois que Garat serait le meilleur chanteur de l'Europe, s'il savait la musique, et s'il consultait les maîtres à chanter. J'ai toujours cru qu'on se trompait: il est élève de la nature; et s'il connaissait le danger de manquer aux règles de l'art, nous perdrions, ce qu'on trouve rarement, les élans d'un heureux instinct, pour gagner ce que l'on entend partout, les accens de convention (1).

En terminant ici le catalogue de mes pièces, je passe sous silence les *Méprises par ressemblance*, le *Prisonnier anglais*, le *Rival confident*, *Amphitryon*, *Barbe bleue* et *Aspasie*, parce que plusieurs de ces pièces n'ont pas été gravées.

Je m'aperçois d'ailleurs que les réflexions sur la musique, qui se présentaient aisément à ma pensée au commencement de cet écrit, deviennent plus rares.

C'est donc ici que je dois finir, car, comme je l'ai

(1) Cette assertion, répétée par des gens qui n'ont pas la compétence de Grétry, semblerait être une condamnation pour tous les artistes célèbres qui réunissent à de grands avantages dont les a pourvus la nature, une profonde connaissance de la science; Grétry lui-même, le musicien de la nature, avoue l'avantage que donne la connaissance des règles de l'art au développement du génie.

(*Éditeur.*)

dit dans l'avant-propos, je n'ai rapporté les époques de ma vie, je n'ai donné la liste de mes ouvrages que pour être conduit naturellement à ces réflexions. Je sais qu'elles sont loin d'être épuisées; au reste, c'est dans ce cadre que je pourrai les continuer, si les ouvrages que je viens de citer et ceux dont je m'occuperai probablement à l'avenir, m'en fournissent les moyens.

Jetons à présent un coup d'œil sur les succès qu'obtient le musicien dans la carrière du théâtre : ils sont tous différens, quoique nombreux. Chaque succès tient à quelques circonstances qui lui sont particulières, et tel ouvrage qui réussit plus que tel autre, ne doit pas pour cela satisfaire autant le compositeur. D'où peuvent venir ces différences que le public en général n'aperçoit guère? Parce que tel fait une excellente musique sur un mauvais drame, et paraît rester enseveli sous ses ruines: cependant quoique l'ouvrage soit retiré du théâtre, la partition est gravée, les connaisseurs apprécient l'œuvre du musicien, et répandent sourdement sa réputation. Tel fait au contraire une musique médiocre, où tout est imité, contourné, posé sur une harmonie superficielle. Peu de vérité dramatique, point de connaissance du cœur humain; la gaieté y sera tristement rendue, l'esprit y sera grimacier : cependant, si cette musique est soutenue par un bon poème, le succès couronnera l'œuvre (1). Mais ensuite on exécute cette musique dans

(1) Il est difficile qu'en France une bonne musique puisse faire réussir un mauvais poème; le célèbre Méhul n'a pu soutenir la nullité de la majeure partie des poèmes qu'il a

les concerts, là elle paraît seule; le poëte, l'actrice en réputation, la décoration, tout a disparu; alors le géant devient nain, et il gémit après ses succès, en se voyant méconnu des gens de l'art, qui d'avance ont rayé son nom du catalogue des bons compositeurs où il se croyait inscrit.

RÉCAPITULATION.

Il n'existe point de livre de musique qui parle moins que celui-ci des règles de l'art. Un essai sur l'esprit de la musique ne devait pas être un livre technique; mais, cherchant à développer le sentiment même d'un art tel qu'il frappe sans cesse les organes de l'artiste pendant son travail, c'est révéler le secret qui a précédé la règle, et qui presque toujours l'a fait naître.

C'est après avoir lu les Traités d'harmonie de Tartini, de Zarlin, de Rameau, de d'Alembert, que je me suis dit : « Voilà bien assez parler théorie. » Avant que la pratique ait épuisé toutes ces règles et ces immenses calculs, il y a de quoi occuper les artistes pendant plusieurs siècles. Puisse seulement cet amas d'érudition nous donner un trait de chant qui réveille une sensation douce et consolante pour les ames sensibles!

Il est démontré cependant que les sciences mathématiques sont la source des combinaisons harmoniques, et

mis en musique. Dalayrac, au contraire, a dû beaucoup de succès aux poëtes; témoin, *Maison à vendre*, *Ambroise*, les *Petits Savoyards*, *Mariane*, etc. (*Éditeur.*)

qu'elles donnent une valeur certaine aux sons de la gamme, en les assujettissant à des calculs sûrs pour la règle, s'ils le sont peu pour le plaisir. J'ai lu aussi J. J. Rousseau : il a dit beaucoup, sans doute; et s'il eût fait autant d'opéras que d'œuvres de littérature, ses réflexions plus générales, plus multipliées et appuyées de nombreux exemples, m'eussent dispensé d'écrire sur mon art.

Combien de temps les hommes n'ont-ils pas erré en musique, comme dans toutes les sciences, avant d'arriver au vrai beau; tantôt en se livrant à une simplicité puérile, tantôt à une complication fastueuse et désordonnée? D'abord les chants les plus simples, formés de quatre ou cinq notes, ont suffi pour exprimer la joie ou la douleur des hommes simples et abandonnés à la nature (1). L'art naissant de la mélodie s'est enrichi; les chants se sont multipliés à mesure que les idées physiques ou morales se sont développées. Écoutez chanter l'homme de la nature, son chant sera le miroir de son ame. Si plusieurs hommes chantent tour à tour le même air, ils vous révèlent leur caractère; il y a des exceptions, mais elles ne sont pas pour l'homme dont je parle.

Quand les histoires anciennes nous parlent des prodiges opérés par la musique, je ne les révoque pas même en doute; elle devait avoir un empire absolu sur des cœurs non corrompus. L'homme de la nature est un; le carac-

(1) L'enfant de la nature chante ses maux et ses plaisirs : les complaintes, les romances nous viennent des amans et en général des cœurs passionnés; il n'y a que les ames stupides qui trouvent ridicule qu'on chante ses malheurs.

tère de l'homme de nos jours est un peu de tout. La musique des anciens appliquait et conservait scrupuleusement une mélodie, et surtout un rhythme pour chaque chose. Le peuple était sûr que l'on célébrait la fête de Vénus ou de Junon, lorsqu'il entendait les chants qui les désignaient. Chaque air faisait une impression distincte; chaque famille chantait ses lois dans le sein de la retraite, et certes on ne chantait pas de même «Honore les auteurs de tes jours, ou Verse ton sang pour la patrie.»

La mélodie dut donner naissance à l'harmonie. On s'aperçut qu'après avoir monté sept notes, la première renaissait dans la huitième. Les savans virent des rapports entre tel et tel son; l'harmonie, une fois soumise au calcul, dut augmenter les progrès de la mélodie, qui ne marchait qu'à l'aide des nouvelles sensations qui l'inspiraient.

Si nous passons au siècle dernier, c'est chez les Romains modernes qu'il faut voir combien la mélodie avait encore peu de rapport avec la déclamation.

Voyez cet air de Vinci, *Artaserse di Metastasio, scena XIII, atto primo: Torna innocente*, etc. (Exemple XLVI.)

Que veulent dire ces *torna, torna* répétés, sans dire *innocente*?

Dans la bouche de la princesse, sœur d'Arsace, cet air de gigue devait être ce que nous appelons *air de fureur*. Un noble courroux peut intéresser, lors même qu'il est injuste; mais la colère non ennoblie est toujours dégoûtante. L'opposition la plus triviale était donc de

faire un air de danse gai, pour exprimer la fureur; c'est, si l'on veut, la colère de Polichinel.

Les accompagnemens de ce morceau sont d'ailleurs d'un sautillant et d'une gaieté incroyables. Combien cet air est loin de *Vò solcando* du même auteur! Dans ce dernier, le chant, et surtout les accompagnemens, appartiennent absolument aux paroles; c'est le premier tableau qu'on ait fait en musique; c'est le premier rayon de lumière vers la vérité. Les Romains entrèrent dans un délire inexprimable lorsqu'ils entendirent, pour la première fois, cette réunion sublime des sons avec l'expression juste des paroles.

Vinci fut donc le premier inspiré, à ce que disent les anciens professeurs de Rome, et, comme créateur, il mérita la statue qu'on lui érigea dans le Panthéon.

Si le génie de Vinci sentit le premier que les sons pouvaient peindre les agitations d'un cœur qui compare ses mouvemens divers à ceux d'un vaisseau tourmenté par la tempête, l'air

<center>Torna innocente.....</center>

que je viens de citer, prouve qu'il n'avait pas senti que la mélodie a autant de pouvoir et plus encore que l'harmonie; c'est-à-dire, qu'elle peut descendre dans le fond du cœur pour y puiser et exprimer tous les sentimens moraux, en suivant les nuances infinies de la déclamation. Oui, même après le chef-d'œuvre dont je viens de parler, on ignorait encore en Italie que la déclamation fût la source de la bonne musique.

Pergolèze naquit, et la vérité fut connue. L'harmonie a depuis fait des progrès étonnans dans ses labyrinthes infinis; les exécutans, en se perfectionnant, ont permis aux compositeurs de déployer la richesse des accompagnemens; mais Pergolèze n'a rien perdu; la vérité de déclamation qui constitue ses chants, est indestructible comme la nature. C'est sans doute un malheur irréparable pour l'art, que ce divin artiste ait fini sa carrière à la fleur de l'âge. Ce ne fut pas sans un plaisir extrême que, pendant mon séjour à Rome, j'appris de plusieurs musiciens âgés, que ma taille, ma physionomie leur rappelaient Pergolèze; ils m'apprirent que la même maladie menaçait aussi ses jours, chaque fois qu'il se livrait au travail. Vernet, qui avait connu et aimé Pergolèze, me confirma la même chose à Paris.

Duni, dont j'ai toujours aimé la musique, parce qu'elle me paraît simple, naïve et vraie, m'a dit qu'il sortit jeune encore d'un conservatoire de Naples, pour aller à Rome composer un opéra au théâtre de Tordinona. Pergolèze était cette année chargé du premier opéra, et Duni du second. Pergolèze avait obtenu des succès, par conséquent il avait des ennemis; son opéra ne réussit point : on osa lui jeter une orange sur la tête pendant qu'il était au clavecin pour conduire son ouvrage; le chagrin renouvela son crachement de sang; il se retira du côté de Naples, chez le duc de Mondragona dont il était aimé; il languit et s'éteignit doucement en composant le *Stabat*, d'autres disent un *Miserere*.

En arrivant à Rome, Duni s'était présenté à lui, en

lui disant : « Mon maître, je ne sais quel sort m'attend,
» mais je suis sûr que mon ouvrage entier ne vaut pas un
» seul air de votre opéra si mal accueilli. » Celui de Duni
eut du succès ; celui de Pergolèze fut repris et chanté
avec délices l'année suivante sur tous les théâtres d'Italie ;
mais l'ange créateur était descendu dans le tombeau.

Avant le règne de Pergolèze, Lulli, déjà établi à Paris,
avait quelques pressentimens de la musique déclamée ; son
récitatif le prouve ; mais il ne sut que noter la déclamation, et non chanter en déclamant.

Rameau lui succéda ; il était moins sensible, mais
plus savant et plus riche d'harmonie ; il connaissait la
musique des Vinci, Pergolèze, Leo, Terradellas, Buranello ; mais il avait commencé fort tard à travailler
pour le théâtre ; il fut contraint de suivre sa manière, qu'il
ne regardait pas comme la meilleure.

« Si j'avais trente ans de moins, disait-il à l'abbé
» Arnaud, j'irais en Italie, Pergolèze serait mon mo-
» dèle ; j'assujettirais mon harmonie à cette vérité de
» déclamation qui doit être le seul guide des musiciens ;
» mais à soixante ans, l'on sent qu'il faut rester ce que
» l'on est. L'expérience dit assez ce qu'il faudrait faire ;
» mais le génie refuse d'obéir. »

Cet aveu ne peut être que celui d'un grand homme ;
en effet, Rameau fut un des plus grands harmonistes de
notre siècle. Il fit des chœurs magnifiques, où l'harmonie
non-seulement est savante, mais très-expressive. Son
monologue

Tristes apprêts, pâles flambeaux....

dans *Castor* et *Pollux*, est vrai, surtout à l'endroit

Non, non, je ne verrai plus.....

Cet endroit est digne de Pergolèze. Ses airs de danse sont variés, fort adaptés à la chose, et surtout fort dansans. Les tournures de son chant ont vieilli; mais tel sera le sort de toute mélodie vague. Son harmonie servira de modèle, parce que le cachet du maître y est empreint, et que toute expression, à part la bonne harmonie, a un mérite réel.

L'Italie ne conserva pas long-temps la mélodie simple et vraie de Pergolèze; de jour en jour elle abandonna les vraisemblances dramatiques, pour faire briller ses chanteurs.

Pendant ce temps, la France étalait la pompe la plus brillante dans les opéras de Quinaut, et s'amusait à chanter délicieusement les récitatifs de Lulli et de Rameau, avec toute la prétention (à la mesure près) des airs pathétiques.

L'Allemagne, de son côté, se fortifiait de plus en plus des ressources de l'harmonie. C'est alors que les bouffons italiens arrivèrent en France. Les gens de goût n'eurent qu'un cri pour approuver cette musique expressive et pittoresque (1). Le reste de la nation résista :

(1) Lacombe fit imprimer en 1758, c'est-à-dire, avant les disputes sur la musique et les ouvrages qu'elles occasionèrent, le *Spectacle des beaux-arts*, où il donne les vrais principes de la bonne musique, et indique la source du chant, dont les motifs, dit-il, sont dans la déclamation.

mais elle fut obligée de céder à l'empire de la raison et de l'ennui. La France, toujours accoutumée à perfectionner ce qui lui vient de ses voisins, tenant le milieu entre l'Italie et l'Allemagne, adopta la mélodie italienne, qu'elle unit à l'harmonie allemande; c'est ce que Philidor exécuta dans plusieurs chefs-d'œuvre.

En arrivant à Paris je donnai successivement le *Huron*, *Lucile*, le *Tableau parlant*, *Sylvain*, l'*Amitié à l'épreuve*, les *Deux Avares*, *Zémire et Azor*, l'*Ami de la maison*, *Céphale et Procris*, la *Rosière de Salenci*. C'est à cette époque de ma carrière, que le chevalier Gluck nous apporta la massue d'Hercule, dont il terrrassa sans retour la vieille idole française, déjà faible des coups que lui avaient portés les bouffons italiens, ensuite Duni, Philidor et Monsigni.

Nous devons beaucoup, sans doute, au chevalier Gluck pour les chefs-d'œuvre dont il a enrichi notre théâtre; c'était à son génie vraiment dramatique, qu'il fallait confier l'administration d'un spectacle qu'il avait fait renaître par ses immortelles productions, et dont il aurait maintenu l'ordre et la vigueur par ses lumières, et par cette transcendance que donne la supériorité des talens. C'est surtout en encourageant les gens de lettres, en se faisant remettre les différens poèmes qu'ils composent, qu'il serait aisé à un directeur, tel que Gluck, d'occuper chaque musicien dans le genre qui lui est propre. Un jeune compositeur, un exécutant, perdent souvent plusieurs années, et quelquefois leur vie entière,

à chercher ce qui leur convient, tandis qu'en un instant ils pourraient être fixés (1)

Je sais que la subordination est difficile à établir parmi des sujets qui nous subjuguent par le charme des plaisirs; mais le peu de mérite de ceux qui les commandent, est souvent la véritable source de leur découragement.

Si la nature eût doué Lulli du génie créateur de Gluck, de quel éclat n'eût-il pas fait briller l'Opéra de Paris dès sa naissance, étant comblé des faveurs directes de Louis XIV! Mais ce roi, ami des arts utiles et consolateurs, ne pouvait mieux choisir, puisque Lulli était le premier mucicien de son temps. C'est à lui qu'il fut permis de créer une Académie royale de musique, dont il fut l'unique directeur.

Sans doute que dès-lors les courtisans voulurent s'emparer de l'autorité sur les spectacles, autorité funeste, qui séduit bien plus souvent l'amateur du sexe, que celui des arts : mais que pouvaient-ils contre un artiste qui avait l'honneur, ainsi que Molière, d'approcher de son maître pour le consulter sur ses plaisirs. On dit, je le sais, qu'il règne parmi les artistes trop de jalousie pour qu'on doive confier à l'un d'eux un pouvoir trop étendu. Vains préjugés, vains mensonges, dont on se sert pour éloigner l'homme de talent de sa véritable place. Le musicien médiocre, une fois parvenu par ses importunes sollicitations et ses bassesses, tremblera,

(1) Voyez le chapitre de l'*Instruction publique*, relativement à la musique; 3ᵉ volume.

sans doute, à l'aspect des vrais talens, qu'il éloignera par les dégoûts ; mais faites choix d'un artiste dont la juste réputation vous réponde d'un noble désintéressement ; dont la célébrité, ce fantôme charmant, repousserait l'envie et la cupidité si elles osaient le tenter ; faites choix de l'artiste qui, après de nombreux succès, aime encore à prolonger sa gloire en éclairant les jeunes talens de son expérience ; faites choix de l'homme enfin, qui a le droit de dire à l'homme célèbre, son égal : « Votre génie a su vous ouvrir en Italie une route » nouvelle pour arriver au vrai ; pourquoi vous perdre » dans le chemin brillant que vous avez tracé à vos » émules, en courant après le genre auquel vous ne » pouvez atteindre ? Laissez-là ces chœurs terribles, » ces airs de danse dont la nature vous a caché les » ressorts ; ne privez pas l'Europe des scènes touchantes » que vous produisez sans efforts. » Il dira à cet autre : « Votre mélodie est noble et pure ; vous ne pro-» duirez plus ces chants suaves et pathétiques, si vous » cherchez à peindre avec trop de vérité et d'énergie. » — « Vous, toujours correct et fier, mais n'ayant qu'un » style inflexible, qui ne peut se prêter aux nuances » infinies des passions, vous ne devez peindre qu'en » grand, et sur des paroles d'un sens vague. » Enfin Gluck m'eût dit à moi-même : « La nature vous donna » le chant propre à la situation ; mais c'est aux dépens » d'une harmonie plus sévère et plus compliquée que » ce talent vous fut donné. »

Ce n'est qu'avec des efforts qu'on parvient quelquefois,

avec succès, à sortir du genre auquel nous sommes appelés ; mais le plus souvent alors on passe le but, ou l'on reste au-dessous, et c'est commettre la même faute.

L'ignorance révolterait l'amour-propre si elle cherchait à prendre ce langage; mais la vérité, présentée avec intérêt par l'homme instruit, fut toujours bien reçue des vrais talens, surtout lorsque, pour bien remplir sa place, les succès d'autrui intéressent le directeur. (1)

(1) Ces réflexions si justes étant l'intérêt des beaux arts, ne sont pas du goût des hommes qui n'aiment que les honneurs et la puissance. Aussi voit-on souvent entraver les efforts de ceux qui se trouvent sous la dépendance d'un nom et d'un titre qui veut en imposer aux talens. L'homme puissant est tout fier de diriger les établissemens destinés à la culture des arts, il sait tout, connaît tout, et l'artiste est sous sa dépendance, rougissant souvent de sa servitude, et ne se consolant que par sa non responsabilité. (*Éditeur*.)

FIN DU PREMIER VOLUME.

TABLE

DU PREMIER VOLUME.

Note de l'éditeur.
Avant-propos. XXI

LIVRE PREMIER.

Voyage de l'auteur en Italie. page 25
De la musique d'église. 79

LIVRE DEUXIÈME.

Séjour de l'auteur à Genève, et son arrivée à Paris. 115
Le Huron, comédie en deux actes. 137
Lucile, comédie en un acte. 146
Le Tableau parlant. 154
Sylvain, comédie en un acte. 165
Les Deux Avares, comédie en deux actes. 177
L'Amitié à l'épreuve, comédie en deux actes. 181
Zémire et Azor, pièce en quatre actes. 184
L'Ami de la maison, comédie en trois actes. 190
Le Magnifique, drame en trois actes. 202
La Rosière de Salenci, comédie pastorale. 208
La Fausse Magie, comédie en deux actes. 211
Céphale et Procris, tragédie en trois actes. 225
Les Mariages samnites, drame en trois actes. 231

Matroco, drame burlesque en quatre actes.	233
Le Jugement de Midas, comédie en trois actes.	236
L'Amant jaloux, comédie en trois actes.	243
Les Événemens imprévus, comédie en trois actes.	256
Les Mœurs antiques, *ou* les Amours d'Aucassin et Nicolette, drame en trois actes.	263
Andromaque, tragédie en trois actes.	269
Colinette à la cour, comédie en trois actes.	280
L'Embarras des richesses, comédie en trois actes.	*ibid.*
La Caravane, comédie en trois actes.	281
L'Épreuve villageoise, comédie en deux actes.	283
Richard Cœur-de-Lion, comédie en trois actes.	288
Panurge dans l'île des Lanternes, poème en trois actes.	295
Le Mariage d'Antonio, comédie en un acte.	298
Le Comte d'Albert, drame en deux actes, et sa Suite en un acte.	311
Récapitulation.	325

FIN DE LA TABLE.

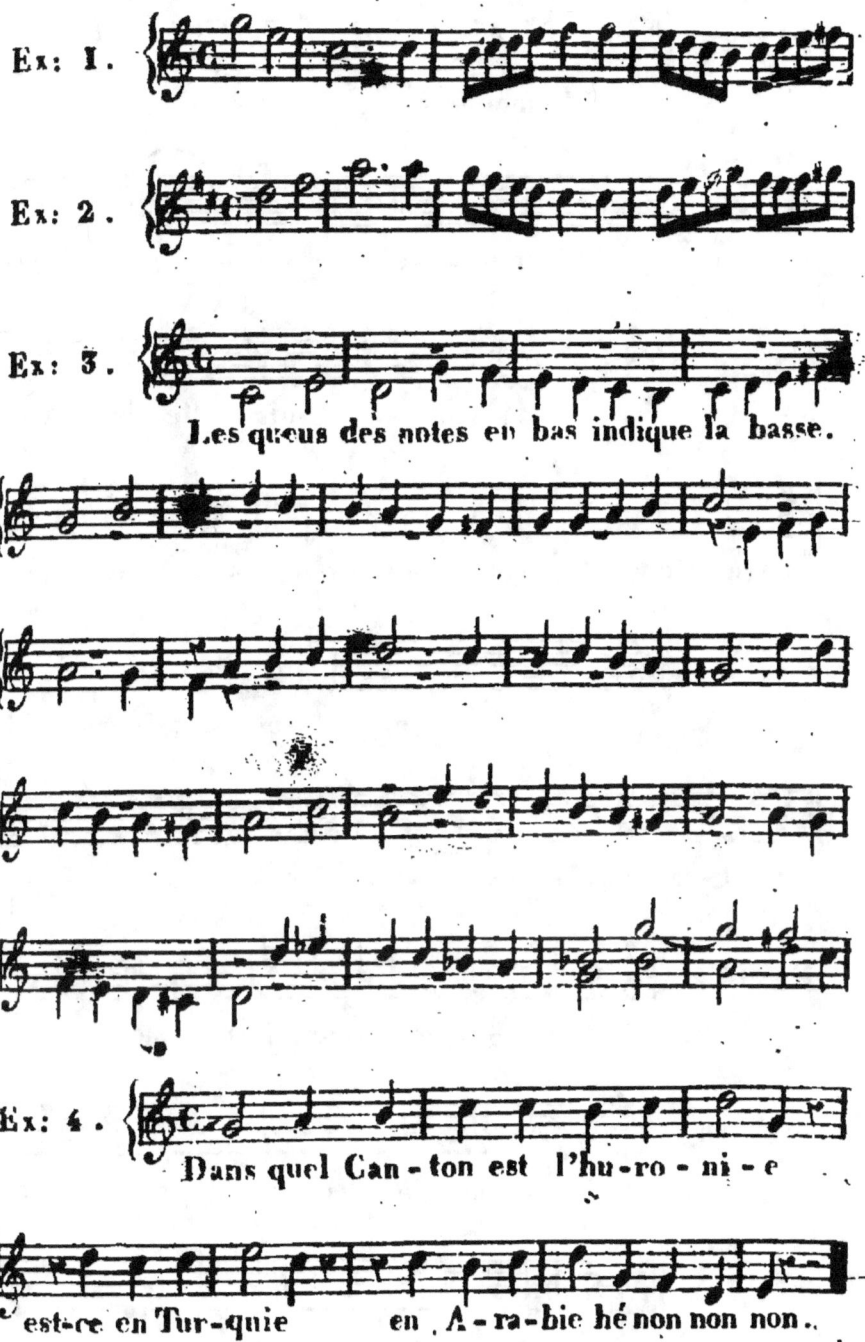

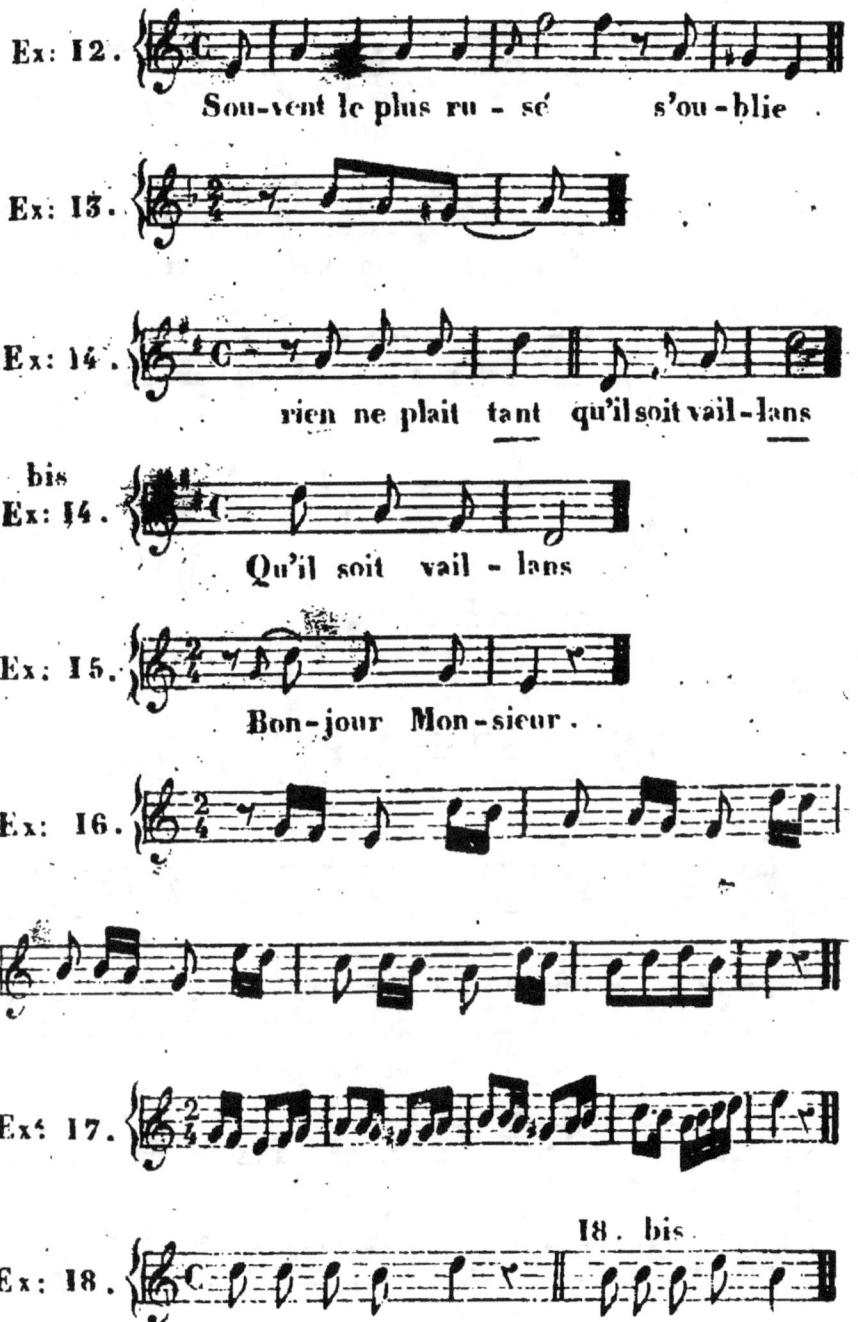

8

le chant repose sur la quinte de la dominante, ce qui indique point et virgule.

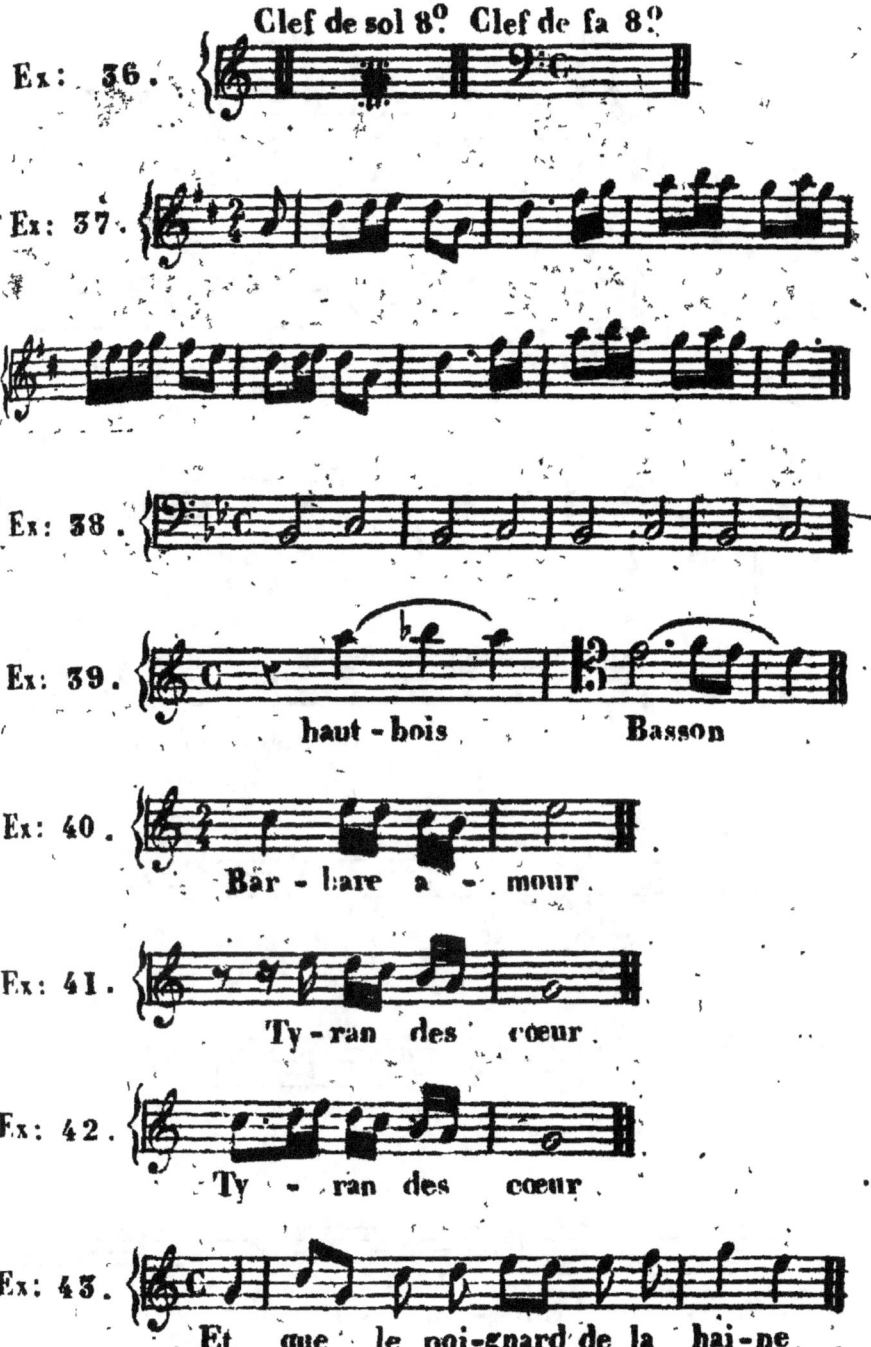

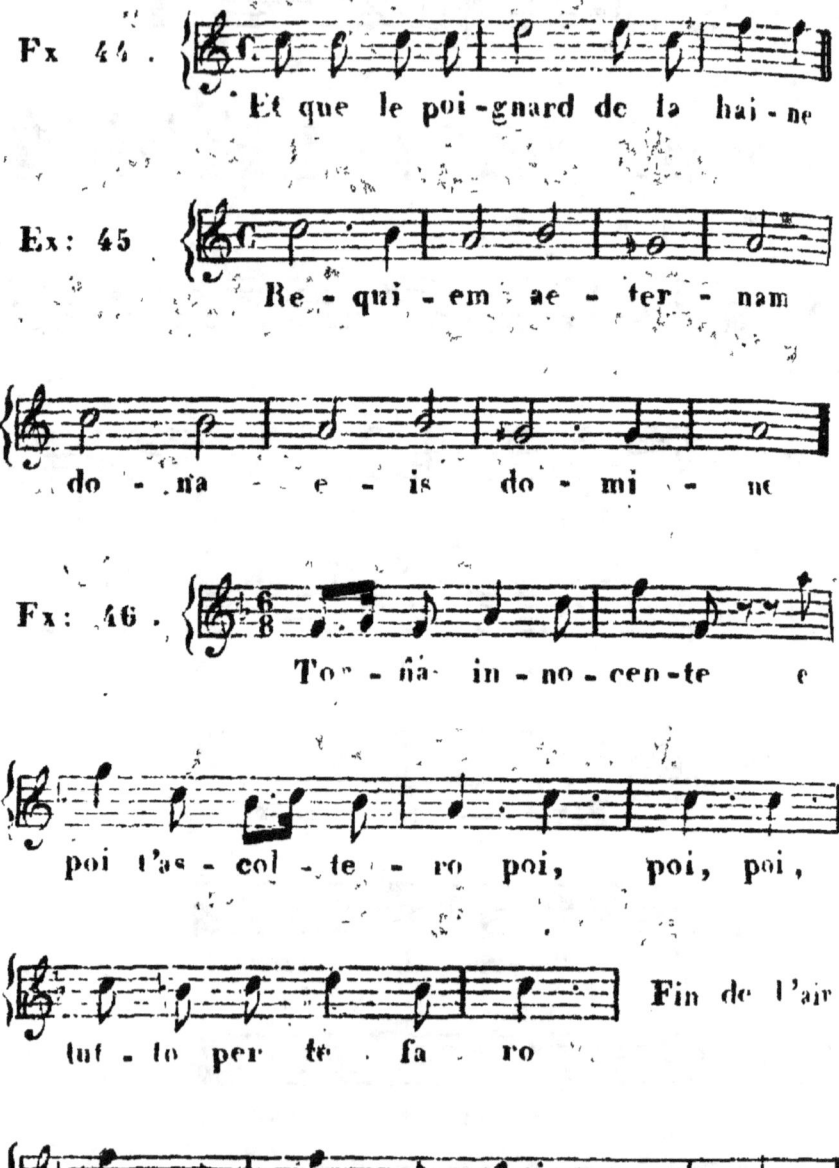

www.ingramcontent.com/pod-product-compliance
Lightning Source LLC
Chambersburg PA
CBHW071618220526
45469CB00002B/384